高等院校
美育通识课
系列教材

影视鉴赏

第 2 版

张婉宜　李伟权　编著

**FILM AND TELEVISION
APPRECIATION**

清华大学出版社
北京

内 容 简 介

本书选取了亚洲、美洲、欧洲等地域具有代表性的时新影视作品并对其进行了深入浅出的分析，以满足高校学生的学习需求。

全书共分5章，第1章和第2章介绍了影视鉴赏的相关基础知识；第3章到第5章分别以亚洲、美洲和欧洲的影视鉴赏为单元，对这些地区的影视发展概况和具体作品做了详细的解读。考虑到学生的兴趣和观赏习惯，本书选取的影视作品大多是近些年出品发行的优秀作品。

本书可作为普通高校、高职高专院校相关影视专业基础课或公共基础课的教材，也可作为各类艺考学生的考试参考书籍，同时可作为电影爱好者鉴赏电影作品、提高审美水平与艺术修养的读物。

本书封面贴有清华大学出版社防伪标签，无标签者不得销售。
版权所有，侵权必究。举报：010-62782989，beiqinquan@tup.tsinghua.edu.cn。

图书在版编目(CIP)数据

影视鉴赏 / 张婉宜，李伟权编著. -- 2版. -- 北京：清华大学出版社，2025.3. -- (高等院校美育通识课系列教材). -- ISBN 978-7-302-68129-8

Ⅰ. J905

中国国家版本馆CIP数据核字第2025BY2618号

责任编辑：施 猛 张 敏
封面设计：王 鹏
版式设计：方加青
责任校对：马遥遥
责任印制：刘海龙

出版发行：清华大学出版社
网　　址：https://www.tup.com.cn，https://www.wqxuetang.com
地　　址：北京清华大学学研大厦A座　　　邮　编：100084
社 总 机：010-83470000　　　邮　购：010-62786544
投稿与读者服务：010-62776969，c-service@tup.tsinghua.edu.cn
质 量 反 馈：010-62772015，zhiliang@tup.tsinghua.edu.cn
印 装 者：小森印刷霸州有限公司
经　　销：全国新华书店
开　　本：185mm×260mm　　　印　张：16.25　　　字　数：385千字
版　　次：2014年2月第1版　　2025年3月第2版　　　印　次：2025年3月第1次印刷
定　　价：59.00元

产品编号：106958-01

前　言

党的二十大报告指出："全面贯彻党的教育方针，落实立德树人根本任务，培养德智体美劳全面发展的社会主义建设者和接班人。"美育是审美教育、情操教育、心灵教育，能提升审美素养、陶冶情操、温润心灵、激发创新创造活力。影视艺术是科学与美学、技术与艺术的结合，是美育实施的重要艺术形式，能够让学生在娱乐中学习知识。

在众多艺术门类中，影视艺术声画相济、千回百转、引人入胜，在人类的艺术殿堂中独树一帜，吸引了众多观众在梦幻的时空镜像中慨叹红尘万事，品评是非善恶。

影视艺术在一个世纪的传承与嬗变过程中，体现出了极强的适应能力，具有丰富的价值内涵与艺术张力，既能演绎凡人琐事，又能塑造时代英雄；既可描述时代风云，又能呈现社会历史。影视艺术作品也能传播民族文化和形塑民族精神，具有审美性、娱乐性和教育性等综合属性。掌握一定的影视鉴赏知识，有助于观众清晰透彻地理解影视作品，获得审美享受与心灵启迪。

本书第1章和第2章分别讲述了影视艺术的发展脉络和影视鉴赏的基础知识；第3章到第5章按照国别和区域勾勒了影视艺术的大致景观，并对影视作品的经典个案进行了读解。这样设计的目的是让读者在了解影视基础知识的基础上，明确把握作品赏析的要点，加深对影视艺术的理解与认识。可扫码获取本书课件。

本书由多年从事高等院校影视专业教育工作的教师张婉宜与李伟权共同编著，分工如下：张婉宜负责撰写第2章、第3章、第4章的4.2；李伟权负责撰写第1章、第4章的4.1和4.3、第5章。

在撰写过程中，编者参阅了前人的大量学术著作与科研成果，在此深表谢意！

因实际水平和研究深度所限，本书难免存在诸多谬见，在此诚恳请教于专家、读者。反馈邮箱：shim@tup.tsinghua.edu.cn。

编　者
2024年8月

目　录

第1章　影视鉴赏基础 ··· 001
　　1.1　电影艺术 ·· 001
　　1.2　电视艺术 ·· 023

第2章　影视作品的鉴赏要素 ··· 035
　　2.1　影视叙事与主题表述 ··· 035
　　2.2　镜头与景别 ··· 041
　　2.3　构图与场面调度 ··· 052
　　2.4　色彩与光线 ··· 060
　　2.5　影视声音 ·· 067
　　2.6　影视剪辑与蒙太奇 ·· 074
　　2.7　长镜头 ··· 083

第3章　亚洲地区影视鉴赏 ·· 089
　　3.1　亚洲地区影视发展综述 ·· 089
　　3.2　亚洲地区电影鉴赏 ·· 097
　　3.3　亚洲地区电视剧鉴赏 ··· 130

第4章　美洲地区影视鉴赏 ·· 138
　　4.1　美洲地区影视发展综述 ·· 138
　　4.2　美洲地区电影鉴赏 ·· 146
　　4.3　美洲地区电视剧鉴赏 ··· 187

第5章　欧洲地区影视鉴赏 ·· 196
　　5.1　欧洲地区影视发展综述 ·· 196
　　5.2　欧洲地区电影鉴赏 ·· 206
　　5.3　欧洲地区电视剧鉴赏 ··· 242

参考文献 ··· 250

第1章　影视鉴赏基础

 ## 1.1　电影艺术

1.1.1　电影艺术概述

电影艺术自诞生之日起，便以独特的魅力与影响力，成为现代社会中不可或缺的文化艺术形式。电影以叙事的千回百转、画面的色彩斑斓以及时空的任意转换帮助观众完成了一次次梦幻之旅，解决了空间与时间、视觉与听觉、表现与再现的美学矛盾，改变了人们的生活方式，成为人们重要的精神食粮。

1. 电影艺术界定

电影运用现代科技手段，以蒙太奇为主要表现手法，在银幕时空中塑造运动的视觉形象，以表现生活、传达思想情感。电影艺术对于中国人来说，虽是一种舶来艺术，但是正如电影史学家乔治·萨杜尔在其著作《世界电影通史》中所说，电影的前驱是皮影戏与幻灯。可见，电影艺术与中国古老的宫廷游戏渊源甚深。

在人类文明史上，电影艺术是继文学、戏剧、绘画、音乐、舞蹈、雕塑之后产生的艺术，被称为"第七艺术"。电影艺术诞生较晚，但全面包容了此前的艺术门类，并呈现出综合性的特征。电影在照相的基础上，吸收和借鉴了文学、戏剧、绘画、音乐、舞蹈、雕塑等相关艺术的营养，创立了一套完整的、适合电影的表现方式，形成了独立的电影艺术语言。电影不是单纯地对现实的复制，它有自己的艺术语言，通过创造艺术形象来表现生活、陶冶精神、娱乐民众，成为艺术之林中一道独特的风景。

2. 电影艺术发展历程

1) 外国电影艺术发展历程

1895年12月28日，路易·卢米埃尔和奥古斯特·卢米埃尔兄弟(见图1-1)二人在法国巴黎

卡普辛路十四号大咖啡馆的地下咖啡厅里放映他们摄制的短片,这标志着举世闻名的视听艺术——电影艺术诞生了。

电影艺术自诞生之日起就被视为一种新奇的技术,用来展示魔术与幻景。最初的影片长度不过几十米,放映时长为几分钟,是变换镜头的单镜头影片。但在当时的影片中,已出现场景的变化和特技摄影。

法国卢米埃尔兄弟是纪录片的创始者,他们所拍摄的影片真实地记录了生活中的实景,其在1896年摄制的《火车进站》中由于用了不同的景深,使同一个镜头具有远景、中景、近景和特写。

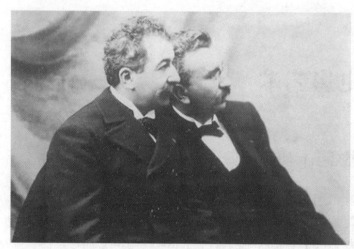

图1-1　卢米埃尔兄弟

法国电影大师乔治·梅里爱被誉为"现代电影之父",他所拍摄的影片,最初是一些魔术片或演出的时事片,其在《贵妇人的失踪》中用停机再拍的方法,使一个坐在椅子上的女人忽然消失。梅里爱在使用模型和特技摄影上成就非凡,他发明的特技摄影包括叠印、叠化、合成摄影、多次曝光、渐隐渐显;他信守"银幕即舞台"的理念,遵循经典的戏剧"三一律"原则,即地点、时间、动作的统一,另外还遵循"视点的统一"原则。

1908年,电影艺术因题材恐慌出现危机。为了吸引有钱的上流社会观众,电影拍摄的内容转向"高尚的题材"。1908年,法国成立"艺术影片公司",其将"用著名的演员演出著名的作品"口号作为制片方针。第一部艺术影片《吉斯公爵的被刺》上映后,在国内外产生了广泛影响,并获得了巨大成功,意大利、丹麦、美国的制片公司相继效仿,从著名的戏剧和文学作品中选取题材,摄制艺术影片顿时成为风尚。

蒙太奇作为电影艺术的独特语言,虽在英国詹姆斯·威廉逊等人拍摄的短片中就已存在,但真正把蒙太奇作为艺术手法加以运用的是美国电影大师大卫·格里菲斯。大卫·格里菲斯吸取了梅里爱的特技摄制技巧和英国电影经验,创造了平行蒙太奇和交叉蒙太奇,其代表作《一个国家的诞生》获得了巨大成功,开辟了电影艺术的新纪元。

苏联电影对蒙太奇的发展产生了深远影响,经过维尔托夫、库里肖夫、爱森斯坦和普多夫金的探索,他们将不同的镜头组接在一起,产生了各个镜头单独存在所不具有的奇妙含义,使蒙太奇理论达到了细致完美的高度,构建了完整的蒙太奇理论体系。

1921年,维尔托夫组织成立"电影眼睛派",发表"抓住生活即景"的宣言,认为电影的实质在于拍摄角度和蒙太奇,并致力于研究电影艺术手段,给纪录电影带来极大的推动。但维尔托夫过分痴迷于蒙太奇创造一切,使电影艺术流于形式主义和唯心主义。

人类最早的电影为无声电影,伴随着电话技术的发明,1926年,美国华纳兄弟公司制作的有声电影《爵士歌王》获得巨额收入。1928年,有声电影广泛出现,好莱坞其他制片公司竞相拍摄音乐艺术歌舞片,歌舞片风靡一时。影片故事情节用言语来叙述,人物思想感情通过言语来表达,声响与对白成为电影艺术语言的新元素,电影趋向"戏剧化"。20世纪30年代到40年代的美国影片大部分围绕戏剧冲突展开,有序幕、纠葛、突变、高潮、结局等戏剧结构。在第二次世界大战爆发之前,通过在欧洲摄制的外语版影片和后来的配音译制片,好莱坞的"戏剧化"影片模式在各国得到了广泛传播,"戏剧化"成为各国电影的共同趋向。

20世纪50年代是电影艺术革新的年代。立体电影、全景电影、宽银幕电影相继出现,轻便摄影机、高速感光胶片与磁带录音、立体声的出现使电影艺术飞速发展,促使电影艺术更加多样化和真实化。这一时期,以战争为题材的故事片在各国风行。影片内容在人民运动的推动下,转而反映社会现实。意大利的新现实主义电影和法国"新浪潮"电影在这一时期相继产生。

意大利的新现实主义电影是在第二次世界大战后崛起的。在内容上,新现实主义电影表现意大利人民的反法西斯斗争与战后社会问题;在制片方式上,新现实主义电影采用即兴演出,提倡"把摄影机扛到大街上去",使用非职业演员,拒绝舞台手法和动作设计;在表现方法上,新现实主义电影拒绝蒙太奇效果,而是大量采用摇镜头、长焦距镜头以及中、远景来展示背景和人物全貌。新现实主义电影对各国电影有着长远的影响。

法国"新浪潮"是世界电影史上三大美学运动之一,指法国电影界在1958年至1962年间涌现的一股由年轻电影导演竞相拍摄电影处女作的热潮。这些年轻电影导演的文化修养和个性风格各不相同,共同之处是反对传统电影的理念,强调电影是一种个人的艺术创作。"新浪潮"电影在制片方式上承袭意大利新现实主义电影,这是由于开始拍片时经费不足,但在其影片成名后,这种制片方式被逐渐放弃;在内容上,"新浪潮"电影不表现重大的政治和社会问题,多表现个人题材;在技巧上,"新浪潮"电影使用长镜头、定格、镜头摇晃颤动等手法;在剪辑上,"新浪潮"电影采用快节奏、频繁切割镜头的手法来增加影片的镜头数目,且广泛使用景深镜头(即长焦距镜头)来代替传统蒙太奇手法。"新浪潮"电影通过使用景深镜头和推、拉、摇、仰、俯拍等手法改变了电影艺术面貌。

20世纪60年代,法国兴起"作家电影"和"真实电影",但两者趋向相反。"作家电影"是"新浪潮"中产生的一个流派,由志趣相投的短片导演和艺术作家组成,因住在巴黎塞纳河左岸,又名"左岸派",成员有阿仑·雷乃、玛格丽特·杜拉斯等,代表作品有《长别离》《广岛之恋》(剧照见图1-2)等。"真实电影"是纪录电影的一个流派,成员主要为纪录片导演,主张表现社会中普通人的生活,要求电影记录真实的社会现象。

由于各种电影流派和各国家导演的不断创新,外国电影自20世纪60年代以来发生了显著的变化。电影艺术发展至今,已形成一系列较完备的艺术标准和独具特色的艺术品格,在人类艺术中形成明显的话语优势。

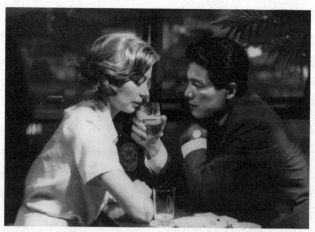

图1-2 电影《广岛之恋》剧照

2) 中国电影艺术发展历程

世界电影艺术诞生不久后,1905年的秋天,北京丰泰照相馆(位于今南新华街小学所在地)里放映了一部约半个小时的短片《定军山》,这标志着中国电影艺术正式诞生。这部短片是由该照相馆摄影师刘忠伦使用定点方法拍摄的,他把当时著名京剧演员谭鑫培的京剧唱段《定军山》搬上了银幕,成为了中国第一部电影。《定军山》是中国人自导、自演的第一部戏剧片,还没有完全脱离戏剧艺术,具有极其强烈的戏剧艺术特点。

1913年,电影先驱者、戏剧评论家出身的郑正秋与经营广告业务的张石川联合执导的电影《难夫难妻》(又名《洞房花烛夜》)上映,虽然该片由美国人经营的中国第一家电影公司——亚细亚影视公司出品,但仍是第一部由中国人自己创作的故事片。《难夫难妻》的成功,吸引了不同艺术观念和不同创作目的的人士进入电影行业。外国人、民族资本家为获得高额票房利润,纷纷投资兴办电影公司,使中国无声电影进入了一个繁荣但混乱的发展时期,正如当时的电影评论所述,影片内容五花八门,既有忠孝节义,也有匪首红颜;既仰仗戏剧舞台,也照搬文明戏。这一时期出现了《孤儿救祖记》《玉梨魂》《最后之良心》《上海一妇人》等一批在商业与艺术上获得双重成功的作品,这些作品揭露与鞭挞了封建婚姻、娼妓制度,也标志着我国民族电影艺术初盛时期的到来,且在这一时期产生了中国第一位职业女演员——王汉伦。

1926年至1930年,中国电影掀起了古装片、武侠片、神怪片的创作热潮。古装片多取材于文学艺术中"才子佳人"与"英雄美女"的传统叙事主题,这类影片过于注重商业利益,迎合市民低俗趣味,充满媚俗的情调。值得一提的作品是民新影片公司的作品《西厢记》和大中华百合影片公司的作品《美人计》。与此同时,在市场的诱惑下,另一类低成本、短周期的武侠片、神怪片迅速席卷了当时的电影业,且风靡一时,出现了《火烧红莲寺》《火烧九龙山》《火烧七星楼》《荒江女侠》《儿女英雄》《女镖师》《乱世英雄》等大批影片;也诞生了洪深、孙瑜、史东山和欧阳予倩等一批对后来的电影业产生深远影响的电影人。

1930年,中国左翼作家联盟(简称"左联")在上海正式成立。1932年,在"左联"的领导下,由夏衍、阿英等人组成的电影小组成立,确立了电影的正确方向,也取得了一定的艺

术成就，并创办了理论性电影刊物《电影艺术》。自此，我国电影的美学品格初步形成。这一时期的电影直接反映尖锐的社会矛盾，表现出现实主义特征；这一时期出现了大量优秀的电影作品，有郑正秋编导的《姊妹花》，蔡楚生编导的《渔光曲》《新女性》，孙瑜执导的《大路》，吴永刚执导的《神女》，袁牧之与应云卫联合执导的《桃李劫》；这一时期电影演员的演技也逐渐走向成熟，涌现出了大批优秀演员，女演员如阮玲玉、胡蝶、白杨、王人美、周璇、上官云珠等，男演员如金焰、赵丹、蓝马、陶金、袁牧之、金山、魏鹤龄等。

　　1937年至1941年，由于中国特殊的战事背景，上海苏州河以南的德租界与公共租界虽被日军包围但相对安全，电影人在时局和商业的双重压力下，仍以极大的勇气制作了大量借古喻今的古装影片，该时期制作的影片被称为"孤岛电影"。其中，魏如晦编剧、张善琨导演的《明末遗恨》反响较大。从抗日战争开始到中华人民共和国成立前夕，在电影艰难曲折的发展历程中，出现了一大批优秀影片，如《八千里路云和月》《一江春水向东流》《万家灯火》《祥林嫂》《假凤虚凰》《生死恨》《神女》《松花江上》《小城之春》(剧照见图1-3)等，这些在沉重时代中饱含悲壮情怀的民族电影，标志着我国电影的悲剧美学品格开始形成。

图1-3　电影《小城之春》剧照

　　中华人民共和国成立后，社会主义事业百废待兴，电影结束了悲剧美学时代。1949年到1966年在中国电影史上被称为"十七年电影时期"。该时期的电影人以真诚的态度、真挚的情感拍摄出了大批脍炙人口的优秀作品，主题大多为对旧时代、旧社会的彻底批判，以及对新时代、新政权的热情讴歌。这类电影强调现实的欢悦气象，颂扬英雄的伟大，对现实生活的处理相对简单化。其中较成功的电影作品有《白毛女》《小兵张嘎》《我这一辈子》《红旗谱》《今天我休息》《李双双》《我们村里的年轻人》《红色娘子军》《祝福》《老兵新传》《钢铁战士》《柳堡的故事》等。

　　改革开放的到来，使得蛰伏了十年的电影业整装待发，在理想的催发下，电影业以突飞猛进的态势快速发展，以入世的责任、救世的情怀真实地表现生活，展现人生百态。该时期的代表作品有大家耳熟能详的《苦恼人的笑》《小花》《人到中年》《巴山夜雨》《喜盈

门》《邻居》《小街》《被爱情遗忘的角落》《乡情》《人生》《老井》《青春祭》《湘女萧萧》《城南旧事》(剧照见图1-4)等。

图1-4　电影《城南旧事》剧照

20世纪80年代,不仅活跃着谢晋、凌子风等老一代电影导演,还有吴天明、黄蜀芹等中年一代导演,更有一批被称为中国"第五代电影导演"的青年导演。这些青年导演大多毕业于电影学院,以其电影展现的强烈反叛意识、忧患意识以及夸张的视听语言,登上了新时期电影的舞台。代表作品有张军钊导演的《一个和八个》,陈凯歌导演的《黄土地》《大阅兵》《孩子王》,田壮壮导演的《盗马贼》,吴子牛导演的《喋血黑谷》《晚钟》等。这些探索影片给中国电影注入了新的活力,使中国电影站到了世界电影的舞台上。特别是张艺谋1987年导演的《红高粱》,该片融叙事与抒情、写实与写意于一体,以浓烈的色彩、豪放的风格发挥了电影语言的独特魅力,获得了1988年柏林国际电影节最佳故事片金熊奖。在中国电影长时间被世界遗忘和误解之后,中国电影以此片重新走向世界。

进入20世纪90年代后,电影新人、电影佳作不断涌现,不仅有《大决战》《辽沈战役》《淮海战役》《渡江战役》等战争类型片,也有《周恩来》《焦裕禄》《孔繁森》《蒋筑英》这样的人物类型片,还有《香魂女》《霸王别姬》《大红灯笼高高挂》《活着》等反映时代背景的故事片,也有《秋菊打官司》《一个都不能少》这样的现实题材影片。很多优秀影片不仅荣获了我国的"百花奖""金鸡奖""政府奖",还在国际竞争激烈的柏林、戛纳、威尼斯等世界电影节上捧回了奖杯。1998年,由冯小刚导演的贺岁片《甲方乙方》,开启了中国娱乐电影的新时代。

在20世纪90年代的电影导演当中,崭露头角的还有一批80年代中期进入电影学院、90年代开始执导电影的年轻的导演,代表作品主要有张元执导的《妈妈》《北京杂种》,姜文执导的《阳光灿烂的日子》,王小帅执导的《冬春的日子》《十七岁的单车》,娄烨执导的《周末情人》《苏州河》,王全安执导的《月蚀》《图雅的婚事》,管虎执导的《头发乱了》,张扬执导的《爱情麻辣烫》《洗澡》,贾樟柯执导的《小武》《站台》,霍建起执导的《那山、那人、那狗》,叶大鹰执导的《红樱桃》,等等。这些导演被称为中国的"第六代导演",他们执导的影片更多地关注社会现实和生活在现实中的小人物,在电影艺术风格上更加强调真实的光线、色彩和声音,大量运用长镜头,形成了纪实风格。这支影坛的新生力量,对我国未来电影艺术的发展起着重要的作用。

进入21世纪后,随着电影产业调整与高科技电影技术的发展,中国电影的市场化发展逐步走向成熟,中国电影艺术迈入了一个新的发展阶段。2002年末,张艺谋导演的《英雄》

上映后,拉开了国产影片商业化的序幕。此后,大制作、大场面、大投入的各种题材的商业大片,迅速占据了全国各地的影院。继《英雄》之后,张艺谋导演的《满城尽带黄金甲》《十面埋伏》(剧照图1-5)、陈凯歌导演的《赵氏孤儿》,冯小刚导演的《夜宴》《唐山大地震》、陈德森导演的《十月围城》,姜文导演的《让子弹飞》《一步之遥》,叶伟民导演的《人在囧途》等影片,都在当时引起了观影狂潮。商业电影在屡屡创下票房新高的同时,也引发了人们对此类电影的热评:一方面,商业电影追求娱乐性和视听效果,大场面、高科技是其制胜法宝;另一方面,有的商业电影存在画面精美但内涵空洞,注重宣传效果却弱化故事情节的问题。

图1-5　电影《十面埋伏》剧照

随着市场化的发展,观众的观影心理越来越成熟,我国的商业影片也在积极调整,电影的类型化的发展更为明显。20世纪90年代,由冯小刚执导的《甲方乙方》正式开启了"贺岁片"喜剧类型的电影热潮,《不见不散》《没完没了》《大腕》《手机》《天下无贼》《非诚勿扰》等看似荒诞的喜剧片,却让人笑中带泪,给人以心灵深处的触动。视效电影随着电影高科技的发展,逐渐成为21世纪中国影院的新宠,《大闹天宫》《寻龙诀》《画皮》《捉妖记》《大圣归来》《三打白骨精》等影片,虽是借鉴国外的影视特效模式,但精美震撼的视听效果实现了中国电影创意与技术的飞跃,探索出了中国视效电影的未来发展之路。除此之外,还有陆川导演的《南京!南京!》,冯小宁导演的《紫日》《嘎达梅林》,冯小刚导演的《一九四二》,张艺谋导演的《金陵十三钗》《山楂树之恋》,宁浩导演的《疯狂的石头》《疯狂的赛车》等影片,都是视听效果和叙事结构比较好的商业影片。

21世纪虽然有大量商业电影占据着影院,但也有一批执着于艺术创作的导演。例如,第六代导演贾樟柯,他关心中国社会转型以及社会转型中底层人物的命运,代表作品有《世界》《三峡好人》《二十四城记》《山河故人》等;王小帅具有自己的鲜明风格,代表作品有《二弟》《青红》《左右》《日照重庆》《闯入者》等。此外,还有很多导演坚持自己的艺术追求,拍摄了很多优秀的电影作品,如顾长卫导演的《孔雀》、陆川导演的《可可西里》、姜文导演的《太阳照常升起》、蒋雯丽导演的《我们天上见》、刁亦男导演的《白日焰火》、张猛导演的《钢的琴》、王竞导演的《万箭穿心》、徐静蕾导演的《一个陌生女人的来信》等,都表现出了迥异的影像风格,共同构筑了21世纪异彩纷呈的中国电影。

1.1.2 电影艺术的审美特征

电影艺术虽然是工业革命的产物,但在其诞生之后,却借助高科技的力量,在其发展过程中综合了多种艺术形式,形成了自己独特的审美特性。作为一种艺术形态,电影是时间和空间、逼真和假定、造型和节奏的综合,了解和把握这些审美特性,将有利于提升我们对电影艺术的审美感悟能力。

1. 时空表现的无限性

现实中的时间是一维的,即使是三维的空间也只是局限在某时某刻某地,因此现实时空必须按照自然规律进行。但从某种意义上讲,电影是时空的艺术,时空是电影主要的表现手段与审美特性之一,电影的时空表现可以实现无限的可能性。从电影观众的角度来看,观众观赏电影并不是要真正进入故事发生的时间,也没有时间去体会主人公在现实中的全部细节,因此电影就需要借助电影语言将现实生活中的人与事进行取舍、提炼和集中,将电影艺术的假定时间与现实时间区分开来,从而进入审美的境界。所以电影艺术呈现的时间,既可以指影片的放映时间,也可以指影片内容表现的时间。例如,电影《阿甘正传》用两个多小时的放映时间,讲述了阿甘从少年到中年的故事,他由一名智商只有75分的低能儿,凭借自己的努力和执着成长为橄榄球明星,成就了自己的传奇;而电影《李小龙传奇》也用一个多小时的电影时长展现了功夫巨星李小龙丰富多彩的一生。

因此,电影作品的时间表现形式是有弹性的,它可以在短短一分钟内让一个人迅速长大,也可以将短短一分钟的爆炸延伸或凝固到十分钟,同样可以将时间割碎与颠倒,但影片中时间的一切表现形式都要根据剧情发展或者其艺术表现的需要而设定。在电影《阿甘正传》中,主人公阿甘带着他的矫正器奔跑在原野上,随着跑步中矫正器的逐渐脱离,短短这几秒的奔跑,少年阿甘瞬间长大成人,而镜头画面的呈现完全没有超出观众的心理预期,观众很自然地接受了阿甘的成长。在电影《岁月神偷》中,哥哥进一在参加学校运动会时,第一次犯病意外摔倒后,爬起来接着跑,而现实中短短的几十秒时间,在影片中被无限拉长延伸,给观众的感觉是跑道特别长,好像是永无尽头的。电影《踏血寻梅》则通过王佳梅、丁子聪、臧警官3个人的时间交错和颠倒,讲述了一个以真实的肢解凶杀案改编的故事。

有时影片为了营造喜剧或奇观效果,也可以通过时间的变化表现加强视觉效果。格里菲斯于1916年拍摄的《党同伐异》,将发生在不同地点的平行动作交替切入,摆脱了实际时间的束缚,打破传统戏剧叙述原则,创造出真正符合电影艺术规律的叙事时空,这一场景开创了电影史的先河,首次实现了震撼人心的"最后一分钟营救"的效果。格里菲斯的"最后一分钟营救"电影表现模式作为加强节奏与悬念的典范,其影响力一直延续到现在。《超能陆战队》《王牌特工》《泰山归来》《美人鱼》《捉妖记》等很多现代电影仍然沿用"最后一分钟营救"的电影表现模式,增加了影片紧张刺激的感官效果。因此,在电影作品中利用不同镜头之间的组接进行创造性处理,可以构造出时代背景和人物的生活状态,这种巧妙的时间结构,展示了电影独特的优势。例如,在姜文执导的电影《阳光灿烂的日子》里,年幼的

马小军将书包扔向天空，等书包落下来被接住时，马小军已经长成一个大小伙了；苏联影片《乡村女教师》中的"地球仪"代替了多少个冬去春来。

电影与戏剧艺术的很大不同主要在于其空间的可变性。在戏剧中，观众只能从固定的视角观看数量有限的场景演出；而在电影中，观众可以通过摄像机的运动不断转换视角，不仅可以从不同角度观看人物的样貌，甚至可以观察到人物的面部特写。电影不仅可以展现现实世界的时空，甚至可以穿越到未来或过去展现另一个维度的时空，或者在不同的时空之间穿梭切换。例如，前一个空间场景可以是炎热的赤道，下一个空间场景就可以直接是严寒的北极。正如《南山南》歌词中所描述的："你在南方的艳阳里大雪纷飞，我在北方的寒夜里四季如春。"不同场景、不同空间镜头画面的切换剪辑，可以获得不同的空间表现，达到神奇的视觉效果，这也是电影中的蒙太奇技巧。

电影艺术对空间的处理有"再现性空间"和"表现性空间"两种方式。"再现性空间"是通过摄影机的运动和记录，逼真地再现现实生活中的真实场景，完全不需要剪辑手段对空间进行艺术处理。例如，2006年上映的《云水谣》就是通过摄像机的记录真实地在镜头画面中再现20世纪40年代中国台湾的市井风情；侯孝贤导演的电影《刺客聂隐娘》在神农架、武当山、内蒙古、台湾等地取景，以"再现性空间"的表现形式为观众呈现了真实的人文与自然景观，使影片的视觉效果臻于完美。

"表现性空间"是利用观众视觉的连续性而形成的错觉创造出的虚拟空间，法国电影理论家马赛尔·马尔丹曾经举库里肖夫的实验来说明"表现性空间"。库里肖夫曾汇集了以下五个镜头。

Ⅰ 一个男人自左向右走去。

Ⅱ 一个妇女自右向左走去。

Ⅲ 男子与女子会面，握手。

Ⅳ 一座宽敞的白色大厦，前有宽大的石阶。

Ⅴ 两人一起走上台阶。

这些镜头都是在相距很远的地方拍摄的，其中镜头Ⅳ是一部美国影片中的白宫镜头，镜头Ⅴ则是在莫斯科的大教堂前拍摄的，然而通过电影的剪辑手法，库里肖夫却将这些镜头组合为一个统一的空间，给观众的感觉是这两个人走到一起握手，然后一起进入白色大厦，这种通过蒙太奇的剪辑技巧实现的统一空间便是"表现性空间"。

电影作品经常通过摄影机的运动和剪辑师的操作，创作"再现性空间"和"表现性空间"，以形成电影独有的空间感。这种空间感的营造，可以突破现实空间的局限性，最大限度地实现电影空间的无限性。特别是电影制作技术进入数字时代以后，3D拍摄和IMAX的大屏幕播映技术为电影空间形态的无限带来了更大的可能性。例如，《阿凡达》中的潘多拉星球、《爱丽丝梦游仙境》中的神奇国度、《寻龙诀》中的墓穴奇观等3D电影的画面表现空间，使得电影的光影形式从二维平面转换到三维立体，可以让观众近距离观看立体虚拟的"实体"空间。

电影的时间性和空间性虽然是独立的，但这两者却经常相依共存，共同表现电影的时空感。空间给人以场景的外观表象，时间则展现故事的发展过程。空间的更替、情节的展开、

人物的活动都要借助时间的延续得以显现。随着电影艺术和技术的进步，电影艺术的表现力日趋丰富，时空交织的多线性、多方位的非线性思维模式和手段，逐渐取代了时间顺序的线性思维模式和手段，而这种时空感的立体重构思维更能营造电影故事的紧张性和悬念感。例如，法国影片《广岛之恋》突破传统电影的线性叙事方式，在法国女演员埃玛妞·丽娃和日本工程师冈田英次在广岛邂逅相爱时，穿插了埃玛妞·丽娃在法国小城内韦尔跟一名德国士兵相爱的回忆。电影首次尝试"闪切"进行时空切换，将1958年的广岛和1944年的内韦尔两个时空进行交替组合，回忆与现实交叉融合，表现了主人公痛苦的心理以及战争带给人们的梦魇。因此，电影在艺术性的创造时空上具有的极大自由度，是其他艺术门类难以企及的，而电影这种时空的无限性也为它带来了题材类型的广泛性以及表现手段的多样性。

2. 内容的逼真性与形象的假定性

真实是艺术的生命，任何艺术都来源于真实的生活。电影是从照相技术发展而来的一种艺术形式，因此能够真实记录现实世界的人和事物的状态，逼真地再现事物的运动和变化。这种高度的逼真性要求屏幕反映现实生活的外在真实和内在真实，达到内在真实和外在形态逼真的高度统一。苏联电影艺术家普多夫金认为："电影是这样一门艺术，它为力求现实主义地再现现实提供了最大的可能性。"例如，影片《钢的琴》(剧照见图1-6)，导演在鞍山铁西区遗留的老工厂取景，影片开头萧条的工人村背景、空旷的车间、废弃的烟囱、密集的钢管、厂区内的火车轨道、外墙上的楼梯，都真实地记录了东北老工厂停业后的状态，这种老照片式的表现形式不仅重现了工人失业后的现实生活，而且赋予了老东北工业区一种衰败、苍凉的美感，同时也带给观众一种时间流逝的感觉。

图1-6　电影《钢的琴》剧照

电影艺术逼真性的另一个重要审美特征是听觉的逼真感。自从电影增加了声音的维度后，观众的观影感受更加立体。由于越来越先进的音响录制和还原技术，震耳欲聋的枪炮声、人山人海的呐喊声、如泣如诉的呜咽声、川流不息的流水声，都使得电影的视听效果更趋完美，观众在看到视觉屏幕呈现的逼真画面的同时，也可以感受到多层次、全方位的声音效果，仿佛身临其境。例如，电影《珍珠港》中日军轰炸珍珠港的片段，屏幕上轰炸的火光、奔跑的人群、飞翔的战机等逼真的视觉效果让观众用眼睛看到了战争残酷的一面，而由远而近的飞机轰鸣声、基地官兵们的喧闹声、炮弹的爆炸声、受伤士兵的呻吟声

则让观众感受到了现场的紧张和刺激。

电影艺术的逼真性虽然是真实再现自然和现实生活，但也不排斥艺术上的虚构和想象。因此，虽然有些电影中的人物、场景和故事是虚构的，但通过电影技术的真实再现，仍给人以逼真感。例如，电影《泰坦尼克号》虽然以真实的泰坦尼克号沉没为创作原型，但其中的人物和故事却是经过艺术虚构的，而且影片采用倒叙的方式，通过三维技术模拟还原泰坦尼克号的沉没过程，再加上罗丝以幸存者的口吻讲述，使得观众在观影过程中对影片的逼真性毫无怀疑。导演卡梅隆为了再现当年的沉船实景，按照原船大小的1/10建造了一艘超豪华邮轮，在一个特大的游泳池内模拟海洋的实景，再加上电影的特技手法，逼真地再现了历史，以至于有一部分看完影片的观众认为在当时的泰坦尼克邮轮上确实真实地发生过这样一个爱情悲剧。

电影虽然可以逼真地再现客观世界的影像和声音，但却不能对客观世界进行完全镜像式的重复再现，因此与电影艺术逼真性相对立又相联系的是电影的假定性。假定性是电影艺术另一个重要的美学特性。假定性，通俗地讲就是艺术形象的虚构，是电影艺术家用一种虚构的形象反映客观现实和情感的特殊表现手段。电影作品所塑造的艺术形象和所表现的客观现实都不同于具体的事物原型，需要对现实生活中的具体事物进行二次创造或艺术加工，创作者的主体意识必然会渗透在电影作品中，并通过电影的视觉画面表现出来。

电影艺术的假定性表现在很多方面。首先是人物形象的假定。电影中的人物形象是由编剧、导演和演员共同塑造的，而动画片中的人物形象则是由编剧、导演、动画形象和配音演员共同塑造的。例如，电影《阿凡达》中潘多拉星球的纳威人、《蜘蛛侠》中的彼得·帕特、《疯狂原始人》中的咕噜一家人，都给观众留下了深刻的印象。其次是场景的假定。无论故事情节怎样发展和演员如何表演，都需要场景的支持，尤其是现在高科技的发展，使得电影场景的假定性成为一件很容易的事情。例如，《侏罗纪公园》中恐龙生活的乐园、《哈利·波特》中的霍格沃茨魔法学院、《指环王》中的中土世界，这些利用高科技制作的电影场景都成为了电影史上的传奇。最后是情节的假定。例如，美国电影《后天》中纽约城的迅速降温、《龙卷风》中惊心动魄的风暴、《2012》中令人胆战心惊的世界末日，计算机虚拟技术或模型仿真手段将无法实现的故事情节生动形象地展示在观众眼前，让观众对电影的假定性有了更深一层的认识。

在电影艺术的美学特性方面，逼真性与假定性具有对立统一的辩证关系。电影的逼真性一般注重真实现实生活的反映和再现，而假定性则强调艺术创造和虚构，这两者之间互相依存。电影艺术的假定性存在于逼真性之中，没有逼真的外在表现，也就不存在视觉形象的假定性；而电影的假定性也是以现实世界为基础，是在不损害电影逼真性的条件下进行的大胆想象，两者并存于电影艺术的视觉画面之中。例如，《阿甘正传》中，阿甘与总统握手的画面就是利用电影特效将美国总统与阿甘融合在一个镜头，达到了以假乱真的效果。这样的特效在电影画面中比比皆是，比如火车脱轨、轮船沉没、飞机坠毁、血腥杀人等镜头画面，都是借助假定性的艺术表现手法，运用道具、模型、化妆、烟火、特技等电影技术手段，给观众一个逼真的、直观的视觉感受，使其仿佛身临其境。由此可见，一部优秀的电影作品离不开逼真性与假定性的完美结合。

3. 形象的造型性与运动的节奏性

虽然说电影艺术是视听结合的艺术，但我们通常会说"看电影"，而不说"听电影"，因为电影呈现的主要是直观的视觉形象。可见，视觉形象的造型性是电影艺术中最主要的审美特性。电影无论是综合了文学、绘画、建筑、戏剧等艺术形式元素，还是运用独特的蒙太奇手法，都是通过科技手段在屏幕上创造二维平面或者三维立体的视觉符号，是对现实空间或想象空间的一种镜像映射，而这种镜像映射则是以视觉形象为主。镜头画面是构成电影视觉效果的基本单位，电影视觉形象的核心就是画面构成的造型，电影艺术直接呈现给观众的就是具有造型表现力的形象，就如同戏剧中的台词、文学中的文字、音乐中的音符、绘画中的线条一样。

在默片时代，电影完全依靠视觉形象的独特造型魅力征服观众，如格里菲斯的《一个国家的诞生》、卓别林的《淘金记》、爱森斯坦的《战舰波将金号》等无声影片都是视觉形象造型艺术中的精品，也成为电影史上的经典影片。有声时代来临后，虽然声音在影片中占有的比例越来越重，但电影中画面的视觉形象造型仍然占据独一无二的统治地位。在英国定格动画大电影《小羊肖恩》中，无论是小羊们的角色、农场主的角色，还是农场主的狗，都没有任何的直接语言对话，仅有"叽里呱啦"的发音和背景音乐，但影片通过不同角色的动作和神态，还是让包括小朋友在内的观众都了解到剧情的发展。

虽然现代电影的视觉画面是由光、影、声等元素组合起来的综合造型形象，但电影艺术家们总是热衷于在画面的构图、色彩、光线等方面进行精心的设计和创造，特别是随着3D影像技术在电影艺术中的应用，电影创作者们更是千方百计地突出画面的造型，以增强画面的视觉效果。《侏罗纪公园》《指环王》《哈利·波特》等近几年来流行的数字电影借助高科技的电影特效，将电影的视觉造型发挥到极致，一次次挑战人们的视觉极限。2009年，数字3D电影《阿凡达》横空出世，将电影的视觉造型艺术推上了一个新台阶，引发了井喷般的观影热潮，电影借数字技术之力达到又一个创作高峰。通过这些事例我们可以看出，即使是在有声电影时代，视觉造型形象仍旧占据主导地位。

电影与其他艺术形式相比，典型的审美特征莫过于其视觉上的运动性。从某种意义上说，电影是运动的视觉艺术。因此，电影视觉上的运动表现为人眼视觉生理的间歇和视觉心理的连续，由于电影是时间艺术和空间艺术的复合体，通过画面运动表现人和事物的状态，其视觉上的运动给观众营造了电影的节奏性。电影的视觉画面与绘画、摄影等造型艺术有着本质的区别，绘画和摄影是用静止的、凝固的、完整的构图来设计造型形象，以表现自然人文景观和人们的社会生活；而电影则通过摄像机连续不断地运动，表现影片中人物的动作过程及人物内心的矛盾冲突，从而塑造出真实而生动的艺术形象。即使是一个相对静止的镜头画面，也可能在连接前后运动画面的节奏中发挥着作用。从电影的运动属性来看，电影视觉运动的节奏性主要体现在拍摄对象的运动、摄影机的运动、拍摄对象与摄影机的复合运动和后期剪辑的蒙太奇运动。

第一，拍摄对象的运动。无论是故事片、动画片还是纪录片，任何类型的电影所拍摄的对象都必须是运动的，而不是静止的，只有运动着的人和事物才具有持续吸引观众的魅力。影片中演员表演的动作和心理、自然界的风雷雨雪以及山川河流的变化，所有这一切都在运

动，都可以给观众带来强烈的动感享受和心理刺激，这种镜头内部主体的运动状态，被很多影视理论理解为内部节奏。在电影中，内部节奏通常以演员的表演为基础，并与场面调度和蒙太奇剪辑等结合起来，形成影片叙述故事的整体节奏。例如，电影《海上钢琴师》中1900与莫顿先生的钢琴比赛，完全以演员的表演达到视觉冲击效果，从动作细节、眼神对比甚至是香烟道具的应用，从钢琴演奏开始的轻松到最后的强烈，大幅度的表演动作结合场面调度和蒙太奇剪辑所带来的节奏感无疑是最具震撼力的。电影《西线无战事》的结尾，对战争厌倦的保罗·博伊默尔发现战壕边有只蝴蝶，当他悄悄伸手去接触这美丽的自然界生灵时，画外一声枪响，他的手颓然垂落。这垂落是轻微缓慢的，但给人心灵的冲击却胜过那些炮弹横飞的战争场面。

　　第二，摄影机的运动。摄影机的运动既可以是机位的机械运动，也可以是摄影机自身焦距的变化，还可以是机位和焦距的综合运动。摄影机的推、拉、摇、移、跟与变焦等运动，可以通过改变摄影机的视角与景深，在电影中实现时间和空间的转变。在电影的时空中，摄影机运动所形成的节奏感在美学意义上是丰富复杂、深刻而微妙的，它不仅让观众跟随摄影机运动了解影片带来的信息，更重要的是可以营造节奏感和韵律感，起到叙事、抒情或渲染气氛的作用。例如，电影《肖申克的救赎》的开头，一个长长的运动镜头，不仅让观众了解到电影所讲述的故事将要在监狱中发生，而且也让观众看到了监狱的戒备森严，而在这样的环境下，想要实现主人公的救赎将会是多么艰难。电影《钢的琴》中，没有大量景深和纵深感的水平移和摇镜头，一方面体现了导演的艺术风格，另一方面也传递出在企业改制的背景下，下岗工人这个社会群体所处的狭窄社会空间，同时也传递出了他们的自我心理封闭。因此在电影中，摄影师无论采用什么运动拍摄形式，都是为了将整个影片的节奏感淋漓尽致地表现出来，以达到良好的播放效果。

　　第三，拍摄对象与摄影机的复合运动。在电影的实际效果中，很少出现单纯的拍摄对象运动或者摄影机运动，一般在同一镜头画面中，拍摄对象与摄影机是同时复合运动的。这种复合运动可以制造出更加丰富的动态画面效果，从而营造出或更为紧张或更为轻快的节奏感。例如，电影《赛德克·巴莱》的开头，在中国台湾原生态的森林里，两个部落之间的猎场之争、莫那的割头仪式、水中的逃离，这一系列的动作，不仅有演员自身的表情和动作表现，还有摄影机的摇、移、跟等镜头运动，同时配以民族音乐，营造出了紧张的狩猎节奏，让观众有一种置身其中的画面感。

　　第四，后期剪辑的蒙太奇运动。蒙太奇运动能够通过镜头画面之间的衔接、切换、转场等组合运动，产生意想不到的运动节奏感。在电影发展史上，爱森斯坦导演的影片《战舰波将金号》中"敖德萨阶梯"一段，被公认为是运用蒙太奇的经典段落。导演将沙皇军队从台阶向下进逼并屠杀群众的画面与人群四散逃奔的镜头进行组接，营造出惊心动魄的叙事节奏，而婴儿车下滑的细节更激发了观众对沙皇军队暴行的憎恨，同时影片将石狮子卧着、抬头和跃起三个静态画面连接成一组隐喻蒙太奇，以石狮子的奋起斗争隐喻人民的反抗斗争，最终波将金号上愤怒的水兵开始向沙皇军队开炮。影片通过镜头的剪辑组接形成蒙太奇的艺术效果，营造了紧张的气氛和节奏，强化了影片的戏剧冲突。

　　这四个方面的运动经常在一部电影中混合运用，为影片营造出特有的节奏感，同时创造

出令观众紧张兴奋的视觉奇观，尤其是到了21世纪，高科技的电影制作技术把电影的运动特性发挥到了极致。例如，《猩球崛起》中的人与猩猩之战，《侏罗纪公园》中的人在恐龙群中逃离，《星河战队》中人与外星生物的对决，《终结者》中人与机器人的斗争，《王牌特工》中人与人之间的拼杀，这些电影中的运动画面无疑都是最吸引人眼球的银幕景观。

1.1.3 电影艺术鉴赏知识扩展

1. 电影流派

1) 表现主义

表现主义电影发源于1920年的德国，此类电影中的演员、物体与布景设计都用来传达情绪与心理状态，不重视原来的物象意义。《卡里加利博士的小屋》即以运用这种手法而闻名。之后德国表现主义的风格影响到默片时代的一些好莱坞电影与20世纪40年代的黑色电影。

2) 形式主义

形式主义电影起源于1915年的俄国，指强调形式与技巧而不强调题材的表现手法。形式主义强调不同形式的运用可以改变材料的内涵，剪接、绘画性构图与声画元素的安排都是形式主义电影工作者的兴趣所在，如20世纪20年代的普多夫金、爱森斯坦等均是此种主义的支持者。形式主义对后来的结构主义与符号学有很大影响。

3) 超现实主义

超现实主义电影的兴起旨在反抗写实主义与传统艺术。超现实主义起源于1920年的法国，主要是将意象做特异的、不合逻辑的安排，以表现人类潜意识的种种状态。路易斯·布努埃尔的《安达鲁之犬》可以算是早期超现实主义电影的经典作品。后来，超现实主义成为实验电影与地下电影的重要源头。

4) 新现实主义

新现实主义主张以冷静的写实手法呈现中下阶层的生活。维托里奥·德西卡的电影《偷自行车的人》(剧照见图1-7)是典型的新现实主义电影。新现实主义电影类似于纪录片，带有不加粉饰的真实感。在形式上，大部分新现实主义电影大量采用实景拍摄与自然光，运用非职业演员表演，讲究自然的生活细节描写。

5) 真实电影

真实电影是20世纪50年代末兴起的一种以直接记录手法为特征的电影创作潮流。在制作方式上，此类电影直接拍摄真实生活，不事先写剧本，用非职业演员，影片由固定的导演、摄影师与录音师三人共同完成。真实电影的最大意义在于它为一般剧情片的创作提供了一个

保证最大限度写实性的方法。

图1-7 电影《偷自行车的人》剧照

6) 第三电影

第三电影泛指第三世界电影工作者所制作的反帝、反殖民、反种族歧视、反剥削压迫等主题的电影。资本主义社会中基于封闭与被动的艺术观所拍摄的电影作品被称为"第一电影",作者电影、巴西新电影、表现主义电影等强调个人经验的作品为"第二电影",与体制对抗的电影则是"第三电影"。

7) 巴西新电影

巴西新电影是20世纪60年代兴起的新电影运动,特色是以低成本的方式,创造有地方色彩的电影文化,以挣脱外来(尤其是北美)电影文化的主导形式。此类电影对于国家和社会现实的观点较为犀利,美学原创力也非常强。此类电影既反映了社会现实,也极力寻求大胆甚至古怪的美学风格。

8) 直接电影

直接电影指以写实主义电影风格拍成的纪录片。此类电影与真实电影的摄制有许多共同之处,如以真实人物及事件为素材、运用客观纪实的技巧、避免使用旁白叙述等。直接电影和真实电影的主要差别在于,直接电影视摄影机为安静的现实记录者,以不干扰、不刺激被摄体为原则;真实电影则使摄影机主动介入被摄环境,时而鼓励并触发被摄者暴露他们的想法。

2. 中国导演代际划分

1) 第一代导演

第一代导演指默片时期的电影导演,主要活动时间在20世纪初到20年代末,以张石川、郑正秋、杨小仲、邵醉翁等为代表,这一代导演堪称中国电影的先驱。第一代导演拍摄条件

简陋艰苦,创作理念受五四新文化运动影响,他们创作了中国第一批故事片。该类影片故事性强,结构严谨,戏剧冲突较强,雅俗共赏,一定程度上表现出反封建的民主思想。在艺术手段上,第一代导演摄制的影片中国戏曲色彩浓重,多使用传统的戏剧观念处理电影,采用定点拍摄方法,摄影机基本固定。

第一代导演中成就最大的是张石川、郑正秋。第一代导演的代表作品有中国第一部短故事片《难夫难妻》、第一部长故事片《黑籍冤魂》、第一部有声故事片《歌女红牡丹》、第一部武侠片《火烧红莲寺》,以及早期较有影响的《孤儿救祖记》。

2) 第二代导演

第二代电影导演是指那些在有声电影问世至中华人民共和国成立这一历史时期内活跃于影坛的电影导演,主要活动时间在20世纪30年代至40年代,以程步高、沈西苓、蔡楚生、史东山、费穆、孙瑜、袁牧之、应云卫、陈鲤庭、郑君里、吴永刚、沈浮、汤晓丹、张骏祥、桑弧等为代表。第二代导演的贡献是使中国电影从单纯的娱乐中解放出来,开始较深入地反映社会生活,在娱乐中发挥社会功能。在故事情节上,第二代导演摄制的影片追求戏剧悬念、戏剧冲突、戏剧程式;在艺术成就上,影片强调与突出写实主义,并把"写实"和电影化结合起来。此时,中国电影艺术的基本规律逐渐形成,打破了戏剧艺术的舞台形式局限,转向电影艺术内涵的探寻。第二代导演使中国电影艺术从戏曲艺术的襁褓中分离出来,显示出自己独立的艺术价值,中国电影艺术开始逐渐走向成熟。

第二代导演中成就最大的是蔡楚生、郑君里、费穆、吴永刚、桑弧、汤晓丹等。第二代导演的代表作品有《渔光曲》《八千里路云和月》《一江春水向东流》《神女》《三毛流浪记》等。

3) 第三代导演

第三代导演指中华人民共和国成立后到"文革"期间的电影导演,主要活动时间在20世纪50年代至60年代,以成荫、谢铁骊、水华、崔嵬、凌子风、谢晋、王炎、郭维、李俊、于彦夫、鲁韧、王苹、林农等为代表。第三代导演的贡献是以遵循现实主义原则表现生活本质为创作理念,努力反映时代精神,深入地展现矛盾冲突,注重民族风格、地方特色、艺术意蕴等方面。第三代导演的活跃时期正逢中国电影的曲折发展时期,这些电影人引领着中国电影走向康庄大道。他们的主要活动时间虽集中在20世纪50年代至60年代,但不少导演在20世纪80年代再次焕发了创作活力,继续为中国电影的发展贡献力量。

第三代导演中成就最大的是成荫、水华、崔嵬、谢铁骊、谢晋、凌子风等。第三代导演的代表作品有《牧马人》《芙蓉镇》《舞台姐妹》《白毛女》《伤逝》《青春之歌》《小兵张嘎》《红旗谱》《骆驼祥子》《早春二月》《包氏父子》《西安事变》《南征北战》等。

4) 第四代导演

第四代导演的主体是20世纪60年代电影学院的毕业生,主要活动时间在20世纪70年代末至80年代,以吴贻弓、吴天明、张暖忻、黄健中、滕文骥、郑洞天、谢飞、胡炳榴、丁荫楠、李前宽、陆小雅、于本正、颜学恕、黄蜀芹、杨延晋、王好为、王君正、张子恩、宋

崇、丛连文等为代表。特殊的成长背景使第四代导演在历史的重荷下直面痛苦,他们的作品从理性批判的视角使中国电影有了一种"厚重感",他们以开放的视野吸收新鲜的艺术经验,不懈地探索艺术的特性,承上启下,力图用新观念来改造和发展中国电影。他们提出中国电影要打破戏剧式结构,提倡纪实性,追求质朴、自然的风格和开放式的结构,注重主题与人物的意义性,注重从生活中、从凡人小事中挖掘社会和人生的哲理。第四代导演是改革开放初期获得重大成就的一支导演力量,为中国电影奠定了厚实的基础。

第四代导演中成就最大的是吴贻弓、吴天明、黄健中、滕文骥、郑洞天、谢飞、胡柄榴、丁荫楠、陆小雅、郭宝昌、黄蜀芹等,代表作品有《小花》《苦恼人的笑》《生活的颤音》《巴山夜雨》《城南旧事》《神女峰的迷雾》《邻居》《我们的田野》《如意》《乡情》《人生》《人·鬼·情》。

5) 第五代导演

第五代导演指的是20世纪80年代初毕业于北京电影学院的一批年轻导演。他们的电影创作以狂飙突进的态势影响了中国电影的发展,提升了中国电影的国际影响力。第五代导演创作了大量中国新时期具有探索性质的电影作品,他们以敏锐的洞察力为中国电影更新了创作理念与影像语言,深度挖掘中国的民族文化、历史与民族心理结构,在选材、叙事、刻画人物、镜头运用、画面处理等方面标新立异,在每部影片中探究新的创作角度。在新世纪的中国电影舞台上,伴随着市场化的进程,第五代导演成为一支中坚力量,至今仍不断探索出新。

第五代导演中成就最大的是陈凯歌、张艺谋、田壮壮、黄建新、李少红、周晓文、张军钊等,代表作品有《一个和八个》《黄土地》《红高粱》《站直啰别趴下》《摇滚青年》《秦颂》《血色清晨》。

6) 第六代导演

第六代导演又称"新生代导演",在20世纪90年代步入中国影坛,是具有先锋性、前卫性、青春性特质的创作群体,以张元、路学长、贾樟柯、王小帅、张杨等为代表。第六代导演的文化姿态和创作风格相对一致,在21世纪的中国影坛形成了一种引人注目的电影现象。这一代导演执导的电影作品反映了当代中国人内心世界的极大转变。第六代导演的电影总体上呈现一种朦胧的情调,他们的艺术视野与以往导演的迥然不同,城市边缘人混乱的情感纠葛、迷茫的追求、琐碎的细节描写和俚语式的台词构成了独特的第六代导演电影语言体系。第六代导演展现出了非凡的创作才能,为中国影坛注入了崭新的生机与活力。

第六代导演中成就最大的是贾樟柯、王小帅、张杨,代表作品有《三峡好人》《青红》《十七岁的单车》《爱情麻辣烫》等。

3. 中国电影重要奖项

1) 中国电影金鸡奖

中国电影金鸡奖是中国电影界专业性评选的最高奖项,由中国电影家协会主办,以奖励

优秀影片和表彰成绩卓著的电影工作者。

首届中国电影金鸡奖评奖活动于1981年5月举行，以金鸡啼鸣象征百家争鸣并激励电影工作者闻鸡起舞，故名中国电影金鸡奖。金鸡奖每年评选一次，评奖委员会由电影专家组成，因此又被称为"专家奖"。

中国电影金鸡奖常设奖项为20项左右(时有增减)，其中包括最佳剪辑、最佳置景等普通观众不甚熟悉的专业性奖项。

2) 中国电影华表奖

中国电影华表奖是中国电影的最高荣誉奖，其奖杯采用的是北京天安门城楼前的华表造型，华表奖的前身是文化部优秀影片奖，始评于1957年，中断了22年后，于1979年继续进行评奖活动。1994年，启用"中国电影华表奖"这个名字。2005年后，《中国电影华表奖评选章程》规定，参加评奖的影片必须是已获得《电影片公映许可证》后2年内已公映的国产影片。从2005年起，由一年一届改为两年一届。

3) 香港电影金像奖

香港电影金像奖于1982年由《电影双周刊》创办，是《电影双周刊》每年邀请影评人评选十大电影的扩大和延续。香港电影金像奖通过评选与颁奖的形式，对表现优异的电影工作者加以表彰，同时反思过去一年电影的不足，力求促进中国香港电影的繁荣发展，提高观众的欣赏水平。1982年，《电影双周刊》与香港电台合作举办第一届颁奖礼，当时只有十大华语及外语片奖等5个奖项。第二届和第三届金像奖与星岛报业合办，此后由《电影双周刊》独家举办。

4) 大众电影百花奖

大众电影百花奖是由中国发行量最大的电影刊物《大众电影》杂志社主办的一年一度的群众性评奖。大众电影百花奖和金鸡奖被称为"中国电影双奖"。大众电影百花奖代表观众对电影的看法和评价，因此又被称为"群众奖"。大众电影百花奖由《大众电影》发放选票，由读者投票评奖，各奖项均以得票最多者当选。

大众电影百花奖始于1962年，但在1963年第二届评奖之后，一直中断了17年，直到1980年才恢复并举行了第三届评奖。自1983年以来，百花奖设有最佳故事片、最佳男女演员、最佳男女配角等奖项。自2005年起，百花奖调整为每两年评选一次。

5) 中国电影童牛奖

中国电影童牛奖是中国电影的重要奖项之一，是专为奖励优秀儿童少年影片、表彰取得优秀成绩的儿童少年电影工作者而设立的。1985年，中国儿童少年电影学会受国家广电部、教育部、文化部、全国妇联、共青团中央委托创办了中国电影童牛奖，其宗旨是团结儿童少年电影工作者，在党的文艺方针和教育方针的指导下，不断提高我国儿童少年电影的创作水平，为广大少年儿童观众拍摄出更多更好的儿童少年电影，让健康优秀的精神食粮伴随孩子们成长。取名"童牛奖"，是因为在农历牛年创办的这一奖项，体现了少年儿童"初生牛犊

不怕虎"的勇敢精神和电影工作者"俯首甘为孺子牛"的创作态度。2005年，依据《全国性文艺新闻出版评奖管理办法》，中国电影童牛奖并入中国电影华表奖。

6) 上海国际电影节

第一届上海国际电影节于1993年10月7日至14日在上海举行。1994年，经国际电影制片人协会认定，上海国际电影节成为中国首个竞赛型国际电影节，也是中国第一个获国际电影制片人协会认可的国际A类电影节。上海国际电影节"金爵奖"评选由主竞赛单元、亚洲新人单元、纪录片竞赛单元、动画片竞赛单元和国际短片竞赛单元五部分组成。秉持"立足亚洲、关注华语、扶持新人"的办节定位，上海国际电影节不仅评选优秀作品，同时也为电影产业的沟通与人才培养提供平台，目前已形成短视频、金爵短片、创投训练营、电影项目创投、金爵奖亚洲新人单元、金爵奖及"SIFF YOUNG×上海青年影人扶持计划"的"6+1"阶梯型人才培育体系。

7) 北京国际电影节

北京国际电影节的前身为北京国际电影季，创办于2011年，是在国家电影局指导下，由北京市人民政府、中央广播电视总台主办的大型国际电影活动。北京国际电影节以"共享资源，共赢未来"为活动主旨，旨在汇聚世界电影优秀成果，增进国际电影交流合作，推动跨区域、跨文化的电影传播，实现电影人和电影资本的跨文化合作，拓展国产电影国际传播空间，推动中国电影"走出去"。

北京国际电影节在每年4月中旬举办，为期8天左右，其间影片竞赛、电影展映、市场会展等同时进行。北京国际电影节分为"天坛奖"主竞赛、"注目未来""北京展映""北京市场""北京策划·主题论坛""电影大师班""大学生电影节""短视频"等单元。

"天坛奖"是北京国际电影节的最高奖项，以"天人合一，美美与共"为核心价值理念，旨在发现全球最新佳作，鼓励电影多样性。"天坛奖"设置最佳影片奖、最佳导演奖、最佳艺术贡献奖、最佳男主角奖、最佳女主角奖、最佳男配角奖、最佳女配角奖、最佳编剧奖、最佳摄影奖及最佳音乐奖，共十大奖项。

4. 知名国际电影节及奖项

1) 美国奥斯卡电影金像奖

美国奥斯卡电影金像奖是当前世界上影响最大、历史最悠久的电影奖。奥斯卡金像奖于1927设立，并于1929年举行了第一届颁奖典礼，由美国电影艺术与科学学院颁发奖项，简称"学院奖"。

奥斯卡金像奖从1929年开始每年评选颁发一次，从未间断。凡上一年1月1日至12月31日上映的影片均可参加评选。金像奖的评选经过两轮投票：第一轮是提名投票，先由学院下属各部门负责提名(采用记名方式)，获得提名的影片将在学院本部轮流放映；观看后，学院的所有会员进行第二轮投票(采用不记名方式)。表决揭晓后进行授奖仪式，由知名演员作司

仪，由前奥斯卡奖获得者授奖。

半个多世纪以来，奥斯卡金像奖享有盛誉，不仅是美国电影业界年度最重要的活动，也备受世界瞩目。主要奖项包括最佳影片奖、最佳女演员和男演员奖、最佳导演奖，其他还有最佳摄影、美工、服装设计、原剧本、改编剧本、改编配乐、剪辑、视觉效果、作曲、音响奖，此外还颁发一些特别荣誉奖。

前19届奥斯卡奖只评美国影片，从第20届起，才在特别奖中设最佳外语片奖。最佳外语片奖的参选影片必须是上一年11月1日至当年10月31日在某国商业性影院公映的大型故事片。每个国家只选送一部影片，这部影片由该国的电影组织或审查委员会推荐，送交学院外语片委员会审查，然后进行秘密投票从中选出5部提名影片。观摩完5部影片后，再经由4000名美国影界权威人士组成的评审委员会选出一部最佳外语片。该奖项只授予作品，而不授予个人。中国电影曾获得最佳外语片提名的有《菊豆》《大红灯笼高高挂》《英雄》《霸王别姬》《喜宴》《饮食男女》。《卧虎藏龙》获得了第73届奥斯卡最佳外语片奖，是迄今唯一一部华语获奖电影。李安导演凭借《断背山》和《少年派的奇幻漂流》两次获得最佳导演奖，是迄今唯一一位获此殊荣的华人导演。

奥斯卡历年来引起的最大争议之一就是在"艺术"与"商业"之间何去何从。通常情况下，获奖作品一般既具有"艺术价值"又具有"商业价值"，两者达到最佳结合点。奥斯卡虽说是站在电影流行艺术的风口浪尖，但却极少标新立异，大多数时间在题材的选择上都顺势而行。例如，第67届(1994年)奥斯卡评选时，《阿甘正传》成为最大赢家，获13项提名，其实这是奥斯卡顺应美国社会长期弥漫的强烈的反战情绪和抚平越战伤痛呼声的结果。奥斯卡的"顺势而行"仅针对影片的题材而言，对于影片的艺术要求并未降低评判标准，获奖影片在题材上可圈可点，在艺术水准上亦属佼佼者。

2) 法国戛纳国际电影节

法国戛纳国际电影节被称为"电影节中的王中之王"，是当今世界最具影响力、最顶尖的电影节，与威尼斯国际电影节、柏林国际电影节并称为世界三大国际电影节，其最高奖是"金棕榈奖"。法国戛纳国际电影节创立于1939年，每年5月份举行，为期两周左右。电影节的活动分为"正式竞赛""导演双周""一种注视""影评人周""法国电影新貌""会外市场展"六个单元。"正式竞赛"单元由各国电影文化界人士组成，其人选都是颇有声望的导演、演员、编剧、影评人、配乐作曲家等。非竞赛部分以提拔新人为主，其中"导演双周"及"一种注视"单元发掘了不少颇具潜力或已有成就的导演。奖项设置包括金棕榈奖、评审团大奖、最佳导演奖、最佳剧本奖、最佳男/女演员奖、一种注目奖、电影基金会奖等。

戛纳国际电影节旨在展示和提高将电影作为艺术的进程中扮演重要角色的电影作品的质量。几乎所有的获奖影片日后都成为了经典。此外，戛纳国际电影节还通过强大的媒体宣传，确保入选作品能立即介绍给世界观众，还为电影创作者与买主提供了接触交流的机会。

中国影片和中国电影人在戛纳电影节上多次获奖，具体如下。

1959年，我国台湾话剧界元老田琛执导的《荡妇与圣女》成为第一部正式参加戛纳金棕榈奖角逐的中国影片。

1962年，李翰祥执导的《杨贵妃》因富丽堂皇的宫廷布景和服饰夺得最佳内景摄影色彩奖，成为第一部在戛纳获奖的华语电影。

1975年，胡金铨执导的《侠女》夺得仅次于金棕榈奖和评审团大奖的最高综合技术奖，将中国武侠电影推向了世界。

1993年，陈凯歌执导的《霸王别姬》获金棕榈大奖，侯孝贤执导的《戏梦人生》获评委会大奖。

1994年，张艺谋执导的《活着》获得评审团大奖，葛优成为首位华人戛纳影帝。

1997年，王家卫凭借《春光乍泄》夺得最佳导演奖，成为首位获此奖项的华人导演。

2000年，王家卫凭借《花样年华》获得戛纳最佳艺术成就奖，梁朝伟荣膺戛纳影帝，姜文执导的《鬼子来了》获评委会大奖，杨德昌凭借《一一》获最佳导演奖。

2004年，张曼玉凭借《清洁》(法国电影)摘得戛纳影后桂冠。

2005年，巩俐获得戛纳国际电影节颁发的"戛纳特别大奖"。

2005年，王小帅执导的《青红》获得评委会大奖。

2006年，王家卫成为第一个担任戛纳评委会主席的华人。

2007年，王家卫的英语新片《蓝莓之夜》成为唯一入围金棕榈奖的华人导演作品，同时成为开幕影片，这也是戛纳60年来第一次以华人导演的电影作为开幕影片。

3) 德国柏林国际电影节

德国柏林国际电影节是世界三大国际电影节之一，也是欧洲电影文化的又一圣地，每年春季举行，为期两周。柏林国际电影节的主要奖项有"金熊奖"和"银熊奖"。"金熊奖"授予最佳故事片、纪录片、科教片、美术片；"银熊奖"授予最佳导演、男女演员、编剧、音乐、摄影、美工、青年作品或有特别成就的故事片等。此外，柏林国际电影节还设有国际评论奖、评委会特别奖等。竞赛结束后，由国际性的评委会颁发电影节主要奖项。柏林国际电影节涌现了一大批电影导演，如今他们已经被写进了电影史。柏林国际电影节的获奖导演包括赖纳·维尔纳·法斯宾德、米开朗基罗·安东尼奥尼、让-吕克·戈达尔、英格玛·伯格曼、西德尼·吕美特、克洛德·夏布罗尔、罗曼·波兰斯基、萨蒂亚吉特·雷伊、卡洛斯·绍拉、李安、张艺谋、罗伯特·阿尔特曼、约翰·卡萨维茨等。

中国影片在柏林国际电影节上多次获奖：1988年，张艺谋的导演处女作《红高粱》在柏林国际电影节上为中国人捧回了第一个金熊奖，之后李安的《喜宴》《理智与情感》、谢飞的《香魂女》和王全安的《图雅的婚事》也分别捧得金熊奖。张曼玉和萧芳芳曾获得最佳女演员奖，严浩凭借《太阳有耳》获得最佳导演奖。此外，《本命年》《我的父亲母亲》《十七岁的单车》《英雄》《盲井》《孔雀》《天边一朵云》《落叶归根》等多部影片分别获得各种奖项。

4) 意大利威尼斯国际电影节

创办于1932年的威尼斯电影节是世界上第一个国际电影节，号称"国际电影节之父"。该电影节每年秋季举行，为期两周，旨在提高电影艺术水平，促进电影工作者的交往和合作，为发展电影贸易提供方便。威尼斯国际电影节的奖项设置包括金狮奖、银狮奖、特别评委会奖、

最佳男/女演员奖、最佳导演奖、最佳原创剧本奖、最佳摄影奖、最佳原创音乐奖等。

金狮奖是威尼斯国际电影节的最高奖项，颁发给最佳电影长片，大多数年份仅一部优秀影片可获此殊荣，但有的年份这一大奖由两部影片共享。银狮奖是仅次于金狮奖的奖项，并非每年都有，有时颁发给角逐金狮奖的影片，有时颁发给最佳处女作电影、最佳短片和最佳导演。

威尼斯国际电影节以发掘新导演著称，被誉为"电影大师的摇篮"，黑泽明、沟口健二、塔尔科夫斯基等名导都崛起于威尼斯。威尼斯电影节更注重参赛者对电影艺术的创新，对具有实验性的独立制作尤其偏好，而非过多强调意识形态和商业与艺术的兼容，这一特色充分体现在威尼斯国际电影节的口号——"电影为严肃艺术服务"之中。

威尼斯电影节对华语电影的青睐有目共睹：侯孝贤的《悲情城市》、张艺谋的《秋菊打官司》《一个都不能少》、蔡明亮的《爱情万岁》、李安的《断背山》《色·戒》、贾樟柯的《三峡好人》都曾捧得金狮奖。2010年，吴宇森获得了"终身成就奖"。

5) 美国金酸莓奖

美国金酸莓奖由约翰·威尔逊在1981年设立，由"金草莓奖基金会"组织评选，是与奥斯卡唱对台戏、专评好莱坞最差影片和最差演员的奖项，每年评选一次。有趣的是，金酸莓奖故意在每年奥斯卡颁奖前夜公布得奖名单。该奖起初还属于影迷们自发性的娱乐奖项，但由于它的特殊性，日益受到大众重视。如今，金酸莓奖已成为关注度很高的一个评选活动，拥有一个由电影从业者、专家、影迷组成的近500人的评选团体。不少电影导演、演员及制作人曾经获得金酸莓奖，但他们大部分都不愿意出席领奖，历年来只有少数人士亲自接受奖项。

有时金酸莓奖和奥斯卡奖会颁发给同一个人。2005年，哈莉·贝瑞凭《猫女》获最差女主角，她领奖时一手拿着数年前夺得的奥斯卡最佳女主角奖杯，另一手则拿着金酸莓奖杯，惹得台下一片笑声。更有趣的是，2010年，桑德拉·布洛克以《求爱女王》获最差女主角奖，在隔天的奥斯卡颁奖典礼中，她以《弱点》夺得奥斯卡最佳女主角，这也创了金酸莓奖设置以来的纪录。

5. 影片分级制度

电影分级制度最早由美国电影协会提出并倡导。

美国电影协会(MPAA，全称为The Motion Picture Association of America)成立于1922年，总部设在加利福尼亚州。MPAA委员会的主要成员由美国最大的七家电影和电视传媒巨头的主席及总裁共同担任。

现代电影中暴力、血腥、毒品、性等反映社会阴暗面的内容，频繁地在银幕上出现，为了保护青少年免受电影不良素材的影响，保证青少年健康发展，设立电影分级制度十分必要。该制度在一定程度上为电影制作秩序提供了标准和参考。

MPAA制定的影视作品分级制度如下所述。

G级(general audiences)：大众级，所有年龄均可观看，老少咸宜。

PG级(parental guidance suggested)：普通级，建议儿童在父母的指导下观看。

PG-13级(parents srtongly cautioned some material may be inappropriate for children under 13)：普通级，儿童在父母的指导下观看，可能有不适合13岁以下儿童观看的内容。

R级(restricted)：限制级，17岁以下的少年可在父母或监护人的陪同下观看。

NC-17级(no one 17 and under admitted)：17岁以下观众禁止观看，该级别的影片被定为成人影片，未成年人被坚决禁止观看。

1.2 电视艺术

1.2.1 电视艺术概述

1. 电视艺术界定

人们所说的电视艺术通常专指电视剧艺术。

电视剧是一种专为在电视或互联网上播映的戏剧形式。它兼容电影、戏剧、文学、音乐、舞蹈、绘画、造型等现代艺术元素，是一种适应电视广播特点、融合舞台和电影艺术的表现方法而形成的现代艺术样式。

电视剧艺术已成为中国观众日常生活不可或缺的艺术欣赏类型，正处于发展阶段，其可塑性很强，日新月异。

2. 电视艺术发展历程

1883年，德国电器工程师尼普科夫制造出电视扫描盘，成为电视与荧光屏的雏形。

1928年，美国纽约州广播电台进行世界上第一次无声电视转播。

1930年，电视实现有声转播。

1954年，第一台彩电在美国问世。

1956年，美国发明电视录像技术。

这一切都为电视剧艺术的诞生提供了必要的物质技术条件。

1930年，英国广播公司(BBC)播出的意大利剧作家皮兰德罗的《嘴里叼花的人》，被视为世界上第一部完备的电视剧。

1936年11月2日，英国广播公司(BBC)在全世界第一次正式播出电视节目。

1958年，中国北京电视台(中央电视台的前身)成立，同年6月播出了中国第一部电视剧《一口菜饼子》。该剧由陈庚编剧，胡旭、梅邨导演，文英光摄影，孙佩云、余琳、王昌明、

李晓兰主演。全剧以一块枣丝糕和一口菜饼子为贯穿线进行忆苦思甜的教育。这部电视剧完成了演员艺术创造与观众艺术鉴赏同步进行，并且声画同步，揭开了电视剧艺术的新篇章。

1958年至1966年相继播出了《邱财康》《焦裕禄》《王杰》《刘文学》等电视报道剧，以及《李双双》《球迷》《相亲记》《红缨枪》等70余部电视剧。由于当时条件所限，这些电视剧大都采用直播的形式，演员的表演饱满连贯、亲切真实，结构大同小异，且穿插呈现一种模式：一条主线、两三个场景、四五个人物、七八场戏、五六十分钟、二百个镜头。这一时期，尚处于起步阶段的电视艺术虽然没能形成自身完备的艺术品格，但累积了有益的艺术经验。

1978年，电视剧艺术创作复苏，中央电视台率先制作并播出了《三亲家》《窗口》《教授和他的女儿们》《痛苦与欢乐》等7部电视剧。1979年，各地方电视台紧随其后，涌现出10余部电视剧作品，其中《神圣的使命》(广东台)、《永不凋谢的红花》(上海台)、《人民选"官"记》(天津台)、《从森林里来的孩子》(黑龙江台)较为突出。

自此，电视艺术如春风化雨，甘霖遍洒神州大地。1980年，仅中央电视台制作并播出的电视剧就多达103部，累计地方电视台制作并播出的电视剧共117部，这些电视剧成就斐然、题材丰富、形式多样，极大地丰富了人们的日常生活。其中，《乔厂长上任记》(中央电视台)、《生命赞歌》(上海电视台)、《最后一班车》(辽宁电视台)、《洞房》(浙江电视台)、《女友》(河北电视台)、《唢呐情话》(河北电视台)、《瓜儿甜蜜蜜》(湖南电视台)至今仍被人津津乐道。同年，一批海外译制电视剧被引进，如法国电视剧《红与黑》，英国电视剧《鲁滨孙漂流记》《大卫·科波菲尔》《居里夫人》，美国电视系列剧《大西洋底来的人》，日本电视剧《白衣少女》等，这些电视剧不仅扩大了中国人的艺术视野，也对电视剧的制作与质量提升起到了很大的推动作用。

1981年，中国电视剧"飞天奖"设立；1983年，中国电视"金鹰奖"设立。这在很大程度上促进了电视剧市场的繁荣，电视剧进入全新发展时期。1982年至1989年期间，出现了《蹉跎岁月》《武松》《鲁迅》《今夜有暴风雪》《四世同堂》《新星》《高山下的花环》《女记者的画外音》《红楼梦》《西游记》(剧照见图1-8)等优秀作品。这一时期的电视剧不仅展示了电视人创作的澎湃激情与执着严谨的艺术追求，也表现出了较为精湛的创作质量。

值得一提的是，从1982年开始，《霍元甲》《上海滩》(剧照见图1-9)《射雕英雄传》等多部中国香港电视连续剧被引进内地，引起了巨大的香港电视剧娱乐效应，掀起了香港电视剧引入内地的潮流，极大地启发了内地电视剧的创作与鉴赏。

图1-8　电视剧《西游记》剧照

图1-9　电视剧《上海滩》剧照

从20世纪90年代播出的《渴望》与《围城》开始，我国电视剧艺术进入了成熟期。此后，电视剧精品迭出、数不胜数、绚丽多彩。《辘轳、女人和井》《编辑部的故事》《北京人在纽约》《宰相刘罗锅》《公关小姐》《东方商人》《苍天在上》《三国演义》(剧照见图1-10)等电视剧不仅享誉中国，更是走出国门，走向世界，进入了海外市场。

图1-10　电视剧《三国演义》剧照

在早期，中西电视剧艺术因价值观念、文化背景的差异在电视思维、电视意识、电视品格、表达方式、制作方式、传播、接受方式等方面存在着较大差异，但经由改革开放发展至今，中国电视剧艺术已得到长足发展。

进入20世纪90年代，处于多元意识形态冲击下的当代电视艺术呈现多元化的发展态势。在商品经济大潮的冲击下，20世纪90年代以后的电视艺术主要在审美深度的变化、审美趣味的转向和审美泛化三方面呈现与传统电视作品不同的美学风貌，科技美、时尚美成为当代电视剧新的美学元素与主要特征。

1.2.2　电视艺术的审美特征

电视艺术除了与电影艺术具有相同的审美特征之外，因其以电波或电信号为载体传输动态视听信号，还呈现独特的审美特征。

1. 表现手段的丰富性

电视艺术融合了视听两种主要感官体验，将图像、声音、文字等多种媒介形式有机结合，形成全方位、多层次的传播效果。电视艺术综合了多种艺术表现形式，如戏剧、电影、音乐、舞蹈、绘画等，形成了独特的艺术风格和表现力。在题材和内容上，电视艺术涉及社会生活的各个方面，能够满足不同观众群体的需求与兴趣。电视艺术广泛采纳现代科学技术的成果，包括声学、光学、电子学及物理学等领域的最新应用，将其转化为自身独特的艺术语言，不仅彰显了科技进步的力量，更引领了大众文化的新风尚。随着科技的飞速发展，尤其是剪辑与后期特效技术的不断革新，电视艺术的表现手法得到了前所未有的拓展与丰富。这使得电视作品在呈现作品主题和内容时能够更加游刃有余，同时也为观众带来了更加震撼

的视觉冲击,激发观众深刻的情感共鸣,实现了审美教育、审美娱乐等多重功能,对审美主体的内在思想产生了深远而持久的影响。

2. 思想内容的直观表现性

电视艺术是与人类生活最为切近、覆盖面最广、影响力最大的一个艺术门类,高度体现了对现实世界的映射,力图用艺术呼唤情感,由情感激发思想。与其他艺术门类相比,电视艺术承载了巨大的社会教育功能与新闻信息功能。电视艺术具有其他艺术无法比拟的受众群体规模,电视艺术的受众来源于社会各阶层。在电视艺术欣赏活动中,观众的经验习惯、趣味素养、成长环境、教育背景各不相同,所以电视艺术的主题思想表达要呈现直观表现性,即通俗易懂。而电影艺术通常强调与现实生活的"区隔",追求银幕世界的纵深感与艺术感。电视艺术的宗旨是把客观生活映射在电视荧屏二维平面的虚拟坐标体系下加以表现,并在合乎社会各个阶层受众的情理期待范围之内表现出较为直观的思想内容。

电视艺术以丰富的表现手段创造视觉美,把要表达的形象直观呈现在欣赏主体面前,欣赏主体通过画面这一基本构成单位理解其内在思想。对现实生活的逼真再现使观众仿佛身临其境,为电视艺术表现的主题所诱导和触动,进而产生情感认同或平衡、期待等心理反应,并随着电视情节的发展而产生心理的波动。

3. 审美形式的可参与性

可以说,电视艺术是当今影响最大的大众传播艺术,并从多个层面对观众施加影响:一方面通过直观的艺术形象对观众产生视觉冲击,使他们得到感官的愉悦;另一方面诱导观众的思维,使他们获得情感认同,在精神上得到一种不同于物质享受的纯粹的释放和解脱。观众在欣赏电视艺术时,是一种个人与艺术面对面的交流,呈现即时性、现场性,这种审美形式增强了观众的参与感。电视艺术也正是在这种随意化和休闲化中走向日常生活,使观众获得了精神自由,也使观众在美的感染中得到了熏陶,在闲暇中得到了美的享受。

任何形式的美都包含一定的时代信息,成为大众文化主流样式的电视艺术更是反映了中国特定时期社会形态的社会制度、科技水平、时代风尚,通过将现实进行合理的创造与想象,从而超越生活,传达电视艺术创作主体不同的审美理想和艺术感受,引导电视公众认同电视审美价值,进而纷纷效法、评说、积极参与。丰富多彩的电视艺术作品吸引了越来越多的观众参与其中。

4. 节目安排的顺时交叉性

电视艺术主要借助于空间与时间的运动、延续而进行,即按照一定的规律顺序推进。在荧屏世界中,时间与空间两者紧密交织,融为一体。电视艺术通常采用一条线索串联起每一集,以一种既相互独立又整体统一的分集方式贯穿电视节目首尾,将声像艺术中暗含的美淋漓尽致地表现出来,形成一个奇特曼妙的结构,产生出人意料的审美效果。此外,电视是

一种拥有最新传播技术的大众传播媒介，数码电视的普及使家庭电视频道更多，囊括大千世界，包罗万象。电视观众在观赏电视节目时，根据自己的收视习惯与欣赏兴趣可以自由转换频道，自由选择观赏内容，这是任何艺术都无法做到的。

1.2.3 电视艺术鉴赏知识扩展

1. 中外电视剧类别

1) 以播出时间和篇幅的长短为依据分类

(1) 电视单本剧。电视单本剧是电视剧的一个品种，由一个较为完整的情节故事构成，篇幅短小紧凑。"本"指代放映长度，类似于电影的一个副本。我国规定，电视单本剧限定为3集(每集50分钟)以下的电视剧。一部电视单本剧一般由上、下两集构成。

(2) 电视连续剧。电视连续剧是电视剧的一种重要形式，故事情节曲折复杂，分成若干集拍摄，剧中人物数量较多，主要人物贯穿始终，每集演播全剧中的一段故事，并在结尾处留有悬念，吸引观众连续收看。按中国惯例，3~8集为中篇电视连续剧，9集以上为长篇电视连续剧。

(3) 电视系列剧。电视系列剧是电视剧的重要形式之一，是分集电视剧的一种，通常故事情节自成单元，不相联系，每一集故事独立完整，分集播出，与单本剧相仿，情节完整，但主要人物、大主题必须贯穿全剧，次要人物与故事情节每集更新。

2) 以时间、题材为依据分类

(1) 当代题材。以中国为例，年代背景为改革开放以来的各类电视剧为当代题材剧。当代题材可根据具体的故事内容分为当代军旅题材、当代都市题材、当代农村题材、当代青少题材、当代涉案题材、当代科幻题材、当代其他题材。

(2) 现代题材。以中国为例，年代背景为1949年至改革开放前的各类电视剧为现代题材剧。现代题材可根据具体的故事内容分为现代军旅题材、现代都市题材、现代农村题材、现代青少题材、现代涉案题材、现代传记题材、现代其他题材。

(3) 近代题材。以中国为例，年代背景为辛亥革命至1949年以前的各类电视剧为近代题材剧。近代题材可根据具体的故事内容分为近代革命题材、近代都市题材、近代青少题材、近代传奇题材、近代传记题材、近代其他题材。

(4) 古代题材。以中国为例，年代背景为辛亥革命以前的各类电视剧为古代题材剧。古代题材可根据具体的故事内容分为古代传奇题材、古代宫廷题材、古代传记题材、古代武打题材、古代青少题材、古代历史题材、古代其他题材。

(5) 重大题材。以中国为例，重大题材特指国家广播电视总局关于重大革命和历史题材文件规定的题材。重大题材根据故事内容分为重大革命题材、重大历史题材。

3) 以体裁为依据分类

(1) 电视电影(亦称电视影片)。电视电影是按蒙太奇技巧摄制的电视剧。电视电影起源于20世纪60年代的美国，是由电视人投资的低成本电影，适合在电视上播出，按电影的艺术规律用35毫米胶片拍摄制作。自1999年中央电视台电影频道"电视电影"工程启动以来，经过一段时间的发展，中国电视电影的创作日趋成熟、质量较高，金鸡奖等重要奖项曾设置电视电影奖，成就了一批年轻的新锐导演。电视电影是电影人生存发展的可为空间。

电视电影多反映新人新事、凡人小事，塑造富有韵味、催人向上的艺术形象，表现出电视电影制作轻盈的艺术特点。新世纪初年，电视电影以投资小、风险小、制作周期短的特点逐渐成为继电影、电视之后的"后起之秀"。但是，随着胶片电影和数字电影界限的打破，以及中小成本电影、网络电影市场的兴起，观众的观影习惯发生变化，电视电影面临着来自网络电影、院线电影等多种形式的竞争。

(2) 电视小说。电视小说是将以文字为传播手段的小说，通过电视化的处理，将原创文字小说转化为声画结合的电视作品。电视小说的声音部分均为小说原作文字传述的声化，具有浓厚的文学氛围。电视小说按照文学的审美要求，保持了原作的风格、韵味、结构、意蕴，使用视听手段，有利于诱发观众的想象力，使观众获得与读小说相类似的审美感。电视小说无论是在表现形式上还是在艺术风格上均有灿烂的发展前景。

电视小说作为一种化文字形态为屏幕艺术特质的艺术形式，最早产生于20世纪50年代的苏联。20世纪60年代，中国产生电视小说。1964年，北京电视台少儿部制作了根据著名作家管桦的小说《小英雄雨来》改编的同名电视小说。1978年起，中央电视台少儿部开办"文学宝库"专栏，将中外文学名著搬上屏幕，制作成"电视小说"，以画面的形象生动感染了观众，获得了前所未有的审美效果，中国的电视小说自此走向成熟。电视小说对于优秀文艺作品的普及功不可没。

(3) 电视散文。电视散文是一种具有浓郁抒情氛围的电视文学样式，它通过特定的屏幕声画形象，散点式地反映创作者所见、所闻、所思、所感、所忆的生活情景和刹那间的思维活动，运用独特的电子制作手段，将散漫的思维碎片组合在一起，营造散文意境。电视散文具有浓郁的抒情色彩和较高的文化品位，是一种舒缓、淡雅、优美的艺术形式，其通过电视语言和文学语言的双重表达和有机结合，再现以至升华文学作品中至纯的真情、至美的意境、至善的心灵。无论是名家名作，还是新人新作，都力求达到选材独到、个性鲜明、制作精良，实现其通过电视艺术手段达到对人类命运终极关怀的目标。

电视散文在我国20世纪90年代起开始引起关注。电视散文一改散文原有的文学形态呈现方式，使散文从单一表现手段的平面化走向多元化立体呈现，成为视觉艺术形式。电视散文在表现思想和情感时，主要运用具有象征性、隐喻性、模糊性的造型语言，画面、音响和解说相辅相成，情景交融，给人以极大的心灵震撼，开拓观众的联想和想象思维，激发观众"再创造"的审美能力，使观众深切地感受到电视散文的画外之音、声外之情和形外之神。

(4) 电视诗歌。电视诗歌是电视与诗歌相结合而成的电视文学样式。电视诗歌通过特定的屏幕造型语言，集中凝练地反映社会生活，抒发创作者的主观思想情感。电视诗歌画面清晰，诗句凝练，富有想象，强调节奏，具有诗歌的空灵意境和朦胧美感。

电视诗歌被称为"荧屏艺术品",多采用抽象、表现性较强的拍摄方法,注重空间造型;较多地使用逆光增强图像的反差和力度,调动所有的艺术手法完成一种虚实结合的多元组合。这种虚实结合,既增强了电视诗歌的信息量与时代感,又较好地表达出诗歌的意蕴,配以富含节奏、韵律美的解说词,给受众以丰富的想象空间。

(5) 电视小品。电视小品的播映时间短暂,人物、情节简单,选取生活小事或人的某个特征,迅速及时地反映生活侧面,或针砭时弊,或歌颂美好事物,褒贬分明,于细微处揭示事物的本质,阐明一个富于哲理寓意的思想主题。因其短小明快,新颖活泼,形式多样,给人以精神的刺激和心灵的启迪,深受大众喜爱。

电视小品可分为两大类:一类是特色小品,如魔术小品、戏曲小品、音乐小品、哑剧小品、口技小品、体操小品等;另一类是语言小品,以对话作为外在形态,又分为相声小品和喜剧小品。相声小品最早时曾被称为化妆相声,以岔说、歪讲、谐音、倒口、误会、点化等语言为主要语汇。喜剧小品则借鉴了戏剧的结构,以情节的发展和变化见长,常以人物错位、关系错位制造结构错位和情节错位,进一步导致行为错位和情感错位,从而产生幽默效果。

电视小品是改革开放后的新型文艺产品,是在经济繁荣、思想活跃的状况下产生的,反映出鲜明的时代特征,是时代的需要。

(6) 网络剧。网络剧是以互联网为核心播出平台的连续剧,由在线视频媒体自制或与专业影视公司联合制作,再投放到各大在线视频网站播出,用户观看网络剧的媒介包括电脑、手机、平板等。

网络剧的最初发展可以追溯至2000年,经过多年的野蛮生长,2014年,丰富的资金和人员开始流向网络剧领域。从这一年开始,网络剧的数量不断增加,质量也在不断提高。特别是近几年,网络剧的艺术表达、制作水平、投资经费、创作团队与传统电视剧相比已无明显差异。2017年上线的《白夜追凶》《无证之罪》,2019年上线的《长安十二时辰》《庆余年》(剧照见图1-11),2020年上线的《隐秘的角落》等网络剧赢得了观众的喜爱和认同。

图1-11 电视剧《庆余年》剧照

网络剧的主要受众是青年群体,因此网络剧通常会呈现符合青年群体喜好的文化内容,讨论青年群体关注的话题,邀请青年群体喜爱和认同的演员参演。特别是青年群体观看剧集后在互联网平台上利用多种形式进行分享、评论与互动的行为,使得近年来网络剧的文化影响力不断扩大。

以往网络剧的播出平台仅限于互联网，随着网络剧市场的不断发展，互联网与电视台同步播出的现象也变得较为普遍。一般来说，这类通过电视台和网络全渠道播放的网络剧称为网台联动剧。为了进一步促进行业正规化、标准化建设，加强网络剧制作生产监督与规范管理，2022年6月1日起，国家广播电视总局对网络剧片正式发放行政许可，对通过广播电视主管部门内容审核的国产网络剧片，系统内下发的节目上线备案号被替换为发行许可证号。

2. 中国电视"六个第一"

1) 第一家电视台

1958年5月1日，新中国第一家电视台——北京电视台试播。1958年9月2日，北京电视台开始正式播出节目。1978年5月1日，北京电视台改称中央电视台。

2) 第一部电视剧

1958年，北京电视台为配合当时进行的阶级教育而推出的20分钟直播电视小戏《一口菜饼子》(剧照见图1-12)是新中国第一部电视剧。

图1-12　电视剧《一口菜饼子》剧照

3) 第一部电视连续剧

1981年，中央电视台制作的9集电视连续剧《敌营十八年》(剧照见图1-13)是新中国第一部电视连续剧。

图1-13　电视剧《敌营十八年》剧照

4) 第一部大型室内电视连续剧

1990年，北京电视台、北京电视艺术中心联合录制的50集电视连续剧《渴望》(剧照见图1-14)是中国第一部大型室内电视连续剧。该剧由李晓明编剧，鲁晓威导演，张凯丽、李雪健等主演。

图1-14　电视剧《渴望》剧照

5) 第一部电视系列喜剧

《编辑部的故事》(剧照见图1-15)是北京电视艺术中心1991年拍摄的25集电视系列喜剧，由王朔、冯小刚、金炎导演，葛优、吕丽萍等主演，其独特的幽默喜剧风格填补了我国长篇电视系列剧品种的空白。

图1-15　电视剧《编辑部的故事》剧照

6) 第一部大型室内家庭伦理情景喜剧

《我爱我家》(剧照见图1-16)由英达导演，宋丹丹、文兴宇、杨立新、梁天、关凌等众多演员担任主演，是当代中国情景喜剧的经典之作。

图1-16　电视剧《我爱我家》剧照

3. 中国电视剧重要奖项

1) "五个一工程"奖

由中共中央宣传部组织的精神文明建设"五个一工程"评选活动,自1992年起每年进行一次,评选上一年度各省、自治区、直辖市和中央部分部委,以及解放军总政治部等单位组织生产、推荐申报的精神产品中五个方面(一部好的戏剧作品、一部好的电视剧作品、一部好的电影作品、一部好的社会科学图书、一部好的社会科学理论文章)的精品佳作。对组织这些精神产品生产成绩突出的省、自治区、直辖市党委宣传部和部队有关部门,授予组织工作奖。对获奖单位与入选作品,颁发获奖证书与奖金。1995年起,将一首好歌和一部好的广播剧列入评选范围,"五个一工程"的名称不变。

"五个一工程"实施以来,对各地、各单位精神文明产品生产的发展与提高,产生了积极的促进作用,体现了中央提出的精神文明重在建设的方针,把以科学的理论武装人、以正确的舆论引导人、以高尚的精神塑造人、以优秀的作品鼓舞人的号召落实到了实际工作中。"五个一工程"中文艺项目的评选,贯彻了文艺为人民服务、为社会主义服务的方向和百花齐放、百家争鸣的方针,弘扬主旋律,提倡多样化,对繁荣社会主义文艺创作,促进富有鲜明时代精神和浓郁生活气息、思想性与艺术性完美结合、为广大人民群众喜闻乐见的文艺精品的问世,起到了有力的推动作用。

2) 飞天奖

中国电视剧飞天奖是中国官方的电视剧最高奖项,于1981年开始评选,原名"全国优秀电视剧奖",1992年改为现名。飞天奖最初每年举办一次,从2005年开始,飞天奖和金鹰奖轮流举办,飞天奖定于每奇数年颁发,金鹰奖则是偶数年颁发。飞天奖的主办方为中国广播电影电视部,所评奖项比较注重意识形态和思想性。飞天奖下设优秀电视剧、优秀编剧、优秀导演、优秀男演员、优秀女演员等奖项。

3) 金鹰奖

金鹰奖全称为中国电视金鹰奖,创办于1983年,是经中宣部批准,由中国文学艺术界联合会和中国电视艺术家协会主办的全国性电视艺术综合奖,是国家级的唯一以观众投票为主评选产生的电视艺术大奖,自第16届起改名为"中国电视金鹰奖"。从第18届开始,经中宣部批准,全面升级为规格更高的"中国金鹰电视艺术节",由中国文学艺术界联合会、湖南省人民政府、中国电视艺术家协会、长沙市人民政府、湖南省广播电视局联合主办,湖南广电传媒股份有限公司永久承办、湖南卫视具体承办,每年在长沙举行。自2005年起,改为每两年举办一次,现已成为中国最有影响力的电视节庆活动之一,国际知名度逐年提升。

中国电视金鹰奖设电视剧、电视文艺片、电视纪录片、电视美术片、电视广告片五大门类优秀作品奖和若干单项奖,共99个。其中,五大门类优秀作品奖及电视剧男女主配角奖、歌曲奖,共76个,由观众投票评选产生。其他单项奖(含电视剧的编剧、导演、摄像、照明、剪辑、美术、音乐、录音;电视文艺片的导演、摄像、美术、照明、录音、音乐电视创

意；电视纪录片的编导、摄像、录音；电视美术片的编剧、导演、形象设计、音乐；电视广告片的广告创意、广告制作)共23个，由专家组成的评委会在观众投票的基础上评选产生。

中国电视金鹰奖的所有候选节目、歌曲和演员，均由各省、自治区、直辖市电视艺术家协会及中国电视协会分会推荐，经中国电视金鹰奖评选委员会初评，报上级主管部门批准后公布。评奖的范围为本评选年度(即上年4月16日至本年4月15日)在地、市级以上的电视台播出的节目。得奖作品由专家组成的评委会在观众投票的基础上评选产生。

中国电视金鹰奖的获得者，均以得票多少排列名次。由观众投票产生的作品奖分为最佳奖和优秀奖。同一奖项中获票最高，同时不低于选票总数的百分之十者，为该奖项的最佳奖，其余的为优秀奖。单项奖中电视剧男主角、女主角、男配角、女配角和电视剧歌曲得票数前三名者为"观众最喜爱奖"，其他单项奖为"最佳奖"。

4) 上海电视节白玉兰奖

上海电视节创办于1986年，是中国第一个国际性电视节，每年在上海市举办。上海电视节主体活动包含了白玉兰奖国际电视节目评选、白玉兰优秀电视节目展播、国际影视市场·电视市场、国际新媒体与广播电视设备市场、白玉兰电视论坛、"白玉兰绽放"颁奖典礼等国际性综合活动。白玉兰奖与中国电视剧飞天奖、中国电视金鹰奖并称为中国电视剧三大奖项。白玉兰评奖包括电视电影、电视连续剧、纪录片及动画片四大类别，近些年还设立了海外电视剧奖，以推动全球电视剧的合作与文化交流。白玉兰奖下设最佳中国电视剧、最佳导演、最佳编剧(原创)、最佳编剧(改编)、最佳男主角、最佳女主角、最佳男配角、最佳女配角、最佳摄影、最佳美术、最佳海外剧(短)、最佳海外剧(长)、最佳系列纪录片、最佳纪录片、最佳动画片、最佳动画剧本、最佳综艺节目、国际传播奖(动画片)、国际传播奖(纪录片)、国际传播奖(电视剧)、评委会大奖、上海电视节组委会特别奖等奖项。

4. 国际电视剧重要奖项

1) 艾美奖

艾美奖(Emmy Awards)是美国电视界的最高奖项，被公认为"世界广播电视业界的奥斯卡金像奖"。第一届艾美奖于1949年1月25日在好莱坞运动俱乐部颁发。艾美奖的奖杯形象为一个长了翅膀的女人抱着一个原子，翅膀代表艺术，原子代表电子科学，它是由电视工程师路易·麦克马纳斯以他的妻子为原型设计的。

艾美奖共分为两大奖项，即美国艾美奖和国际艾美奖。美国艾美奖是美国电视界的最高奖项，包含普通奖项和技术奖项。通常说的艾美奖是指黄金时段节目艾美奖，由总部位于洛杉矶的电视艺术与科学学院(Academy of Television Arts and Sciences，ATAS)颁发。此外，还有一个日间节目艾美奖，由总部位于纽约的国家电视艺术与科学学院(National Academy of Television Arts and Sciences，NATAS)颁发。

国际艾美奖是艾美奖的另一个重要组成部分，由国际电视艺术与科学学院(International Academy of Television Arts and Sciences，IATAS)颁发，参选标准必须是在美国之外制作的电

视节目,被提名国际艾美奖的电视节目长度不得少于30分钟,分为电视剧、纪录片、艺术纪录片、流行艺术、艺术演出、儿童和青少年节目六大类,是代表国际电视界最高荣誉的奖项。第一次受邀出席国际艾美奖颁奖典礼的中国女演员是苗圃。2005年11月21日,第33届国际艾美奖召开前夕,中央电视台和广播电视交流协会被正式吸纳成为国际艾美奖的会员。从第33届开始,中国作品可以参与报名参评艾美奖。同年,我国演员何琳凭借在《为奴隶的母亲》中的出色表演获得"最佳女演员"称号,是迄今唯一获得艾美奖的中国演员。

2) 金球奖

美国电影金球奖开始于1943年,由好莱坞外国记者协会主办,是美国影视界最重要的奖项之一,金球奖共设有24个奖项,金球奖的被提名者名单通常在圣诞节前公布,颁奖晚会则选在1月中旬举行。作为每年第一个颁发的影视奖项,金球奖被许多人看作奥斯卡奖的风向标。

在1956年之前,金球奖只颁发电影奖项,后来才加入了电视奖项。金球奖与奥斯卡奖和艾美奖的不同在于,它因为没有专业投票团,所以并不颁发技术方面的奖项。此奖的最终结果由96位记者投票产生,这些人居住在加利福尼亚州的好莱坞,都与美国国外的媒体打交道。现在,每年的金球奖颁奖典礼都由美国全国广播公司(NBC)现场直播,并通过授权方式向世界上许多国家转播。由于金球奖包括许多电视类奖项,美国电视业希望借此为美国电视节目打开国际市场的销路。

5. 世界主要电视台

中国中央电视台(CCTV)

美国有线电视新闻网(CNN)

英国广播公司(BBC)

欧洲新闻电视台(Euronews)

半岛电视台(AL Jazeera)

福克斯广播公司(FOX)

哥伦比亚广播公司(CBS)

全国广播公司(NBC)

美国广播公司(ABC)

日本广播协会(NHK)

富士新闻网(FNN)

第2章　影视作品的鉴赏要素

2.1　影视叙事与主题表述

　　从宏观上来讲，电影和电视剧创作者的所思所想均需要通过影视故事的讲述来传达，因此，电影和电视如何完成叙事，视听元素如何传达作者抽象的思想精神和价值观念，是读解一部作品时首先要考虑的。影视作品的主题通常需要借助影视作品中的人物身份设计或人物身上发生的故事来进行传达，并且在影视创作中，空间场景能直接或间接地表达创作者的观点或想法，这些具体的人物与空间场景均为电影和电视剧作品的主题价值传达服务，它们言说着特定时代的历史现实与社会文化。因此，在读解一部电影或电视剧作品时，想要了解作品的主题内涵，可以从影视作品中人物的塑造、空间的呈现、价值生成、时代背景与文化呈现等方面切入。

2.1.1　影视作品中人物形象的建构规律

　　形象是指能引起人的思想或感情活动的具体形态或姿态。影视作品中的人物形象需要通过演员的表演来塑造。演员将剧作家用语言文字描绘而成的艺术形象具象化，赋予人物血肉，使人物形象鲜活地呈现在银幕上。

　　通常提到的影视作品中塑造的人物，不仅仅是人，也可以是人格化的动物或植物。一般来说，对人物形象的塑造有以下三种类型。

　　第一，具有现实意义的普通小人物。这类人不是生活中的成功人士，而是失意或失败的普通人，但是这些小人物或者能够突出时代精神，或者勇于走出困境、挑战自我，并且在这个过程中体现出人性的真善美。近年来，中国电影市场中出现了多部票房和口碑俱佳的电影作品，这些作品均以小人物的视角进行故事讲述，塑造了一个个鲜活生动的普通人形象。例如，电影《你好，李焕英》中对母亲李焕英形象的塑造、电影《飞驰人生》中对曾经的赛车冠军张驰的塑造。这些人在现实生活中努力地生活着，通过看他们的人生故事，观众能够感受到中国人坚韧、善良、勤劳等美好品质。

第二，正面的英雄形象或具备英雄品质的人物。这类人物善于克服困难，勇于追求理想，与观众的价值观念相吻合，观众希望看到他们成功、完成任务，以此深化爱国主义精神或树立崇高理想。例如，电影《战狼》中的冷锋，面对非洲国家的叛乱，他带领同胞和难民逃亡，孤身闯入战乱区域，为同胞而战斗；还有电影《长津湖》中的战士们，他们始终为国家、为同胞、为和平而奋战。

第三，离经叛道之人或风格化的人物。电影和电视剧中塑造的离经叛道的人物形象往往不按照常理出牌，他们的所思所想和所作所为超出了普通人的预期，如电影《让子弹飞》中的张麻子。影视作品中风格化的人物通常特征明显、辨识度高，这类人物会有很容易让观众记住的特点，并且会让观众印象深刻。电影和电视剧在塑造风格化的人物时，往往会利用口头禅、身体动作等强化人物的风格。例如，电影《智取威虎山》中的座山雕，他的口头禅是"一个字"但"一个字"后面往往会说一串话，让观众忍俊不禁，也使观众对座山雕的形象印象深刻。再如，电视剧《繁花》(剧照见图2-1)中董勇饰演的范总，他常常用招牌式的"哈哈"笑声和带有地方口音的口头禅"大家都是朋友"来化解谈判时的尴尬，令人记忆深刻。

图2-1　电视剧《繁花》剧照

当人们观看一部影视作品以后，最乐于讨论的就是人物形象，因此，人物形象的塑造是剧作的核心，也是电影主题表达的重要依托。影视作品往往通过塑造典型人物来引起观众对人物的认同与共鸣。根据恩格斯提出的"典型环境中的典型人物"来看，典型人物具有共性特征，同时又是"一定的个人"，因而具有独特个性。从共性特征上来看，典型人物能够以鲜明的个性气质和特定的阶层身份概括反映某一群体的共性，并且能够揭示社会生活的规律和本质。

电影与电视剧中的人物形象塑造实则包括两个部分：一是前面提到的人物的外在细节；二是人物的身份建构，而后者强烈地影响着前者的表达。影视作品中人物外在形象的塑造均要与身份相符合，人物如何讲话、有什么样的身体动作、穿着什么样的服饰等都要与人物的身份相贴合。

例如，电影《智取威虎山》中杨子荣的形象能够充分体现出人物建构规律。他拥有双重身份——战士和土匪。作为战士的杨子荣会穿打补丁的衣服，与其他战士们一样吃稀粥米

汤，说话时语调和缓轻柔，与其他战士以同志相称，在剿匪途中步伐稳健且谨慎小心。而当杨子荣以土匪胡彪的假身份进山见座山雕，打入土匪内部，成为座山雕手下的老九后，他穿着貂皮大氅，渴了的时候问其他土匪要酒喝，说话时夹带脏话和土匪黑话，庆功会上站在高台上举着两杆手枪边放枪边唱二人转。这两种截然相反的外在形象分别对应了杨子荣的双重身份，能够让观众对人物及作品产生浓厚的兴趣。电影通过杨子荣亦正亦邪的外形塑造，以及表现他顽强剿匪、为和平生活而奋斗的英雄精神，将杨子荣的英雄形象刻画得鲜活生动。

综上，电影和电视剧在塑造人物形象时，通常会建构具有典型特征的典型人物，典型人物往往需要从内化的人物身份与外化的人物造型两个角度进行结构。人物的身份是外化人物造型的基础，外化的人物造型又包括了人物的语言特征、服饰特征和行为特征等。

2.1.2 影视作品中空间场景的形态类别

电影空间实际上包括两层含义：银幕空间和银幕内空间。银幕空间，即观众进入电影院后看到的银幕所占的空间，如果没有放映机播放电影，那么它只是一块二维的长方形幕布；银幕内空间，即放映机播放出的电影内容投射到银幕上，观众能看到的具有深度感的电影作品中表现的空间。同样，电视剧空间的呈现也是如此。本小节主要讨论的是影视作品中呈现的空间。对于影视作品来说，故事情节的展开、人物行为的表达等都需要在特定的空间场域当中展现，因此影视作品离不开对空间场景的呈现。空间的呈现让观众的视觉化思维得以运转，镜头、构图、色彩色调等各类视觉元素通过导演有意识地排列组合，能够为观众建构看似真实的故事世界。

影视作品当中的空间场景有别于现实世界，它是对现实世界创造性的再现。因此，即便作品中呈现的空间十分真实，它也是虚拟的"真实世界"。在这个基础上，影视作品中呈现的空间场景可以分为真实的物理空间与虚拟的精神空间。

1. 物理空间

电影空间真实感的产生是基于电影拥有的"物质现实的复原"功能，它将现实生活中的景观以无限趋近于真实世界的影像进行呈现。影视作品中往往通过真实可感的物理空间，交代故事发生的时间、地点，作品中物理空间的场景搭建要契合故事情节的发展，甚至要起到推动叙事和塑造人物的重要作用。其中，真实的物理空间可以包括自然空间场景与社会空间场景两大类别。

（1）自然空间场景。影视作品中呈现的自然空间往往能够有效地突出地理特征。一方面，观众能了解当地的自然风情，并且不会怀疑作品的真实性与逻辑性；另一方面，作品中的自然空间并非简单的地理风貌的展现，而是将故事人物与特定时代背景融合，进行综合性的表述，赋予自然空间以能动性，让自然空间也可以言说更多的故事内容。例如，电影《冰河追凶》中为观众呈现了零下四十度的东北乡村，将极寒之地的冰雪元素进行了充分的展现。其中有多个镜头交代了故事发生的自然空间环境，并且突出了东北地区冰雪极寒的地理

特征。而电影当中的自然空间场景——冰河，并非单纯地为了展现东北的寒冷，它同时也是犯罪事件的发生场地。冰河这一自然空间场景不仅能够让观众明确电影故事发生的地理环境，充分体现电影叙事情节的真实感，同时它也深度地参与叙事，成为推动故事情节发展的要素。

(2) 社会空间场景。在影视作品中，社会空间场景的设计与人物塑造和故事情节发展紧密关联。社会空间是被社会群体感知和利用的空间，在社会空间中能够反映出社会群体的价值追求、喜好与生活习惯等。社会空间往往是影视作品中人物生活和工作的空间，是影视作品中最常见的空间场景。影视作品建构的社会空间场景要符合特定历史时代和人物身份，利用空间场景中的各种文化符号突出人物的个性或推动故事情节的发展。有些时候，影视作品中的社会空间场景不仅为故事发展提供场地，也会深度参与影视作品的叙事。例如，电影《钢的琴》的开篇，一男一女并肩站立在破旧厂房的外面(剧照见图2-2)，在社会中摸爬滚打的男主人公陈桂林并不富裕，他需要照顾患有老年痴呆的父亲和上小学的女儿小元；女人小菊是陈桂林的妻子，但她只是他名义上的合法妻子，实际上她已经跟随一位销售药品的男性去南方生活了很长时间，二人此次见面是为了商量离婚的事情。虽然电影中二人所处的环境是工人区普通的废弃厂房，然而导演有意识地通过对场景的设计，将二人的社会境遇进行了

图2-2　电影《钢的琴》剧照

隐喻表达：男人身后废弃厂房的屋檐只剩下钢筋支撑着，而女人身后的厂房屋檐则几乎完好，这一空间场景隐喻了男人生活的拮据艰难与女人生活的衣食无忧。电影中社会空间的呈现，不仅为人物对话和故事情节的开展提供了必要场景，也间接地塑造了人物形象，增加了电影的审美意蕴。

2. 精神空间

根据文化研究学者的论断，精神空间是一种不实际存在的、精神的、想象的空间的集合体。相较于物质空间，精神空间存在于人的思维意识当中，同时精神空间与物质空间具有逻辑上的关联——精神空间是物质空间的反映。电影与电视剧当中呈现的部分空间属于精神空间，如电影和电视剧中展现的人的回忆、人的精神世界等。精神空间的建构往往有两种形式：一是以真实可见的影像进行直接呈现；二是以声音元素构建虚拟空间场景，让观众通过已有的认知基础想象没有在电影中展现的空间场景。

(1) 以真实可见的影像进行直接呈现。例如，阿仑·雷乃的电影《广岛之恋》将1958年的广岛与1944年的内韦尔城两个空间场景反复跳切，1958年的广岛是真实空间，而1944年的内韦尔城则是女主人公脑海中不断浮现出的回忆场景，那是她曾经生活过的地方。电影并没有对这两重空间进行区分，并且用极短的闪回(内韦尔城内发生的事情)成功地表现了女主人公意

识的流动,将她的精神世界进行了呈现。

当前,许多电影和电视剧在表现人的精神空间时,为了方便观众理解,往往通过画面色彩来区分现实空间与精神空间。例如,在电视剧《鬓边不是海棠红》中,商细蕊回忆小时候在戏院痴迷看戏与父母失散的情景,整体画面在表现人物与戏院的空间场景时用了灰蓝色调,以便观众将之与现实空间相区隔。

(2) 以声音元素构建虚拟空间场景。例如,在电影《那一场呼啸而过的青春》中,儿时在东北相伴玩耍、长大后却各奔天涯的主人公杨北冰与白宇宙,在重逢后一起回忆家乡,他们说:"那时候在东北,盼着那些老厂子什么时候能变成这种高楼大厦,可现在真拆了,心里还挺不舒服的。"虽然电影中并未展现将老厂房彻底拆除重建高楼大厦的东北,但借助主人公的语言表达,观众可以在脑海当中想象东北的过往和当下。除了语言,影视作品中的音乐和音响也能起到构建想象空间的作用,如在电影《美丽人生》中,人们并未看到主人公被枪杀的情景,但是通过枪声可以想象另一重空间中发生的一切。

2.1.3　影视作品的价值生成与美感传达

习近平总书记强调:"一部好的作品,应该是经得起人民评价、专家评价、市场检验的作品,应该是把社会效益放在首位,同时也应该是社会效益和经济效益相统一的作品。"其中的"社会效益"说的就是作品能够输出文化艺术价值的功能。文化艺术作品承载着价值取向,它们深刻影响着人们的思想。因此,影视作品的意义不仅在于让观众看到了一个好看的故事,还在于通过故事背后潜藏的社会风貌与价值取向,让人们在观看以后,激发其对美好生活的热爱与向往。

好的影视作品通过塑造艺术形象表现人们对美好生活的憧憬与期待、对社会问题的思考,以及当下人们的审美志趣和思想情感。影视作品的价值需要通过艺术形象进行传达,宗白华先生认为:"艺术至少是三种主要'价值'的结合体:一是形式的价值,就主观的感受言,即'美的价值';二是抽象的价值,就客观言,为'真'的价值,就主观感受言,为'生命的价值';三是启示的价值,启示宇宙人生之最深的意义与境界,就主观感受言,为'心灵的价值',心灵深度的感动,有异于生命的刺激"[①]。而影视作品的艺术价值是艺术区别于科学、宗教等的标志。对于影视作品而言,它应该是真善美的集合,它的艺术价值不仅局限于审美娱乐价值,更应该让受众在消费艺术形象的过程中体味"生命的价值",带来"心灵深度的感动"。

影视作品的价值生成包括两个方面,即通过影视文化和观众内心的双重价值构建完成价值生成与美感的传达。一方面,影视作品通过故事情节和人物塑造表达主题,通过声音元素与视觉元素将思想价值表现给观众,将艺术意蕴进行传达,让观众获得审美体验的同时又能获得深层次的审美升华。另一方面,作品的文化价值生成以后,在媒介传播的过程中,作品也会对外部社会产生重要的影响,特别是观众会结合个人的审美经验和人生经历综合分析作

① 林同华. 宗白华全集(第2卷)[M]. 合肥:安徽教育出版社,2008:69-70.

品，体味作品的内涵和意蕴。

例如，喜剧电影中人物夸张诙谐的行为动作是为了增添喜剧效果而设计出来的，但仅仅让人发笑还不够，喜剧形象的艺术价值应当是让人们在笑过之后，产生心灵的触动和对生活的思考。喜剧大师卓别林曾塑造过流浪汉、被压榨的工人等底层人物形象，这些人物喜感十足、诙谐幽默。卓别林在表演时也常常以夸张的动作来强化人物的喜剧性，但却不会令人感到厌恶。更重要的是，这些人物所做出的行为并非"为笑而笑"，而是借助喜剧情节揭示深刻的社会现实问题，融入了创作者对人生和生活的思考。例如，卓别林在自编自导自演的电影《摩登时代》中饰演的底层市民查理，他作为流水线作业的工人，被老板无情压榨。卓别林用喜剧化的身体动作诙谐幽默地塑造人物，夸张的肢体行为让人捧腹大笑，而在笑声背后，电影更深层次的艺术价值得以鲜明：电影抨击了20世纪20年代失业率极高的美国社会现实，所谓的"摩登时代"是一种讽刺，底层工人受尽了压榨剥削，成为大机器生产中的一枚螺丝，生活凄苦。这部作品上映后，得到了观众的一致认可，观众对电影中人物的遭遇产生共情，也对社会现实进行了一定的反思。因此，好的影视作品能够通过艺术形象的呈现，向观众传达艺术美感；而观众也能将自己的生活经验与文化积累作用于影视作品，对作品的艺术价值形成解读思考与内化吸收。

2.1.4 影视作品的社会语境与文化传承

特定时代的影视作品会反映特定时代条件下人们的文化喜好、社会风习和社会现实情况。电影与电视剧作为受众最多的文化艺术表现形式，它们最直接地体现了社会文化语境的变化，反映了时代风貌。解读一部影视作品，除了对作品内部的人物塑造、空间建构等进行分析，还应站在更为宏观的视角，从社会历史与文化发展的角度着眼，分析作品对主题的呈现、对价值的传达等。

在影视作品中，观众能够看到创作者对于社会现实问题的回应以及对于群体关注的社会问题的讨论，并且创作者以符合社会语境的形式对人物形象进行塑造、对故事情节进行安排。以1960年上映的《林海雪原》和2014年上映的《智取威虎山》为例，两部电影作品均改编自曲波的小说《林海雪原》。《林海雪原》的创作符合"十七年"时期文化艺术的创作方针，在对英雄人物杨子荣和少剑波进行形象设计时，突出了他们的英雄气质，并且电影弱化了杨子荣与座山雕周旋时的困境表述。而2014年的《智取威虎山》对原作小说进行了改编，以更符合当前社会流行文化和观众喜好的形式进行内容呈现，突出了娱乐性的表达。除了刻画杨子荣等英雄人物形象，还强化了各位土匪的个性与风格，使反面人物的呈现具有一定的喜感，并且在内容表达上更注重情节的紧张刺激性，以节奏紧凑的叙事和奇幻化的视听效果吸引观众。这两部电影除了在情节处理上有很大区别，人物的台词和演员的表演风格也截然不同，这是由于两部作品均是以符合时代文化语境的形式进行的创作。但值得说明的是，随着社会语境的变化，作品或许在情节处理上有所区别，但永恒不变的是电影表现的主题，两个版本的电影均彰显了中国人的家国情怀、民族大义和责任担当。

在解读一部作品时，应将作品还原到它创作出品的特定时代，并对当时的社会语境进行

一定的了解。不同历史阶段的人们关注的社会焦点问题也不同，而呈现社会焦点问题的作品更容易引发观众的共鸣。例如，20世纪三四十年代中国电影的创作主题之一是以电影揭示现实社会的黑暗，鼓励人民奋起反抗。这一阶段，电影塑造的主角往往是苦难人民的代表，如电影《马路天使》中周璇饰演的歌女小红，她是一个从东北流亡到上海的苦命女子，电影通过对小红和其他底层百姓苦难生活的描绘，揭露了社会现实问题，引发了观众共鸣。

影视作品除了在创作上反映社会现实，还通过视觉与听觉元素的综合运用，将抽象化的文化与历史以具象化的表意符号进行传达。影视作品能够较为直接地展现民族文化，向世界传播和介绍民族文化。影视作品往往会打上民族文化的烙印，无论是风土人情和地域特征的展现，还是民族精神和民族文化的传达，均能让观众对该国家的文化有所了解。而优秀的影视作品会有意识地将民族文化融入创作当中，使作品兼具文化传承与传播的功能。

近年来，我国有多部电影作品对民族文化和民族精神进行了呈现与表达，并且有意识地以符合社会文化语境的形式进行了美学创新。以电影《哪吒之魔童降世》为例，这部电影作品挖掘中国民间神话资源，以民族文化为核心，对民间神话进行了二度创作。同时，这部电影在视觉造型上吸收了中国传统艺术元素，打造出了具有意境之美的场景和文化符号；在美学风格上融合了木偶、脸谱、戏曲、皮影戏和水墨画中的美学元素；从场景设计、人物塑造和主题表达等方面均融入了中华优秀传统文化元素；同时又以符合当下观众审美习惯的形式进行了艺术表达，如在人物塑造上以方言或诙谐的话语表达获得了观众追捧。

2.2　镜头与景别

2.2.1　镜头的定义

影视作品中涉及的"镜头"概念分为以下几种：第一种镜头指的是光学设备，是摄影机或放映机用以生成影像的光学部件，虽然这个"镜头"的概念与影视作品本体关系不大，但它却是影视作品创作不可缺少的重要器材部件；第二种镜头指的是在影视作品拍摄阶段，开机与停机之间连续通过摄影机拍摄下来的片段内容；第三种镜头指的是在影视作品后期制作阶段，将摄制的片段进行修剪后，在成片中呈现出来的内容。结合第二种和第三种镜头的含义，可以将影视作品中的"镜头"定义为包含在镜头的两个变换点之间的一整段影片。

2.2.2　镜头的类型及其功能

本节所讨论的"镜头"不是物理机械装置的镜头，而是作为影视视听要素的镜头。作为视听要素的镜头通常是展现某个完整画面的媒介，导演为了更好地传达创作意图，会选择以

不同类型的镜头来完成画面内容的呈现。镜头的划分方式通常有以下几种。

1. 按照摄影机的运动方式划分

按照摄影机的运动方式，可将镜头分为固定镜头和运动镜头。

1) 固定镜头及其功能

固定镜头指的是在摄影机不改变机身位置和没有任何运动时所拍摄的画面。严格的固定镜头是静态构图的单个镜头，只有人物调度变化，没有摄影机的参与，也不改变基本构图形式[①]。固定镜头是电影诞生之初最常用的镜头拍摄形式。

固定镜头的美学功能主要在于强化物件的细节和人物的动作。固定镜头便于控制画面内的视觉元素，因此导演可以充分掌控画面的拍摄。例如，纪录片《风味人间》第1集中，为了体现厨师剥螃蟹肉的细节，导演用固定镜头拍摄厨师手拿剪刀剪切螃蟹腿的画面(见图2-3-1和图2-3-2)；为了展现烹饪美食的诱人过程，导演用固定镜头记录下酥皮蟹烘焙时的画面(见图2-3-3和图2-3-4)。

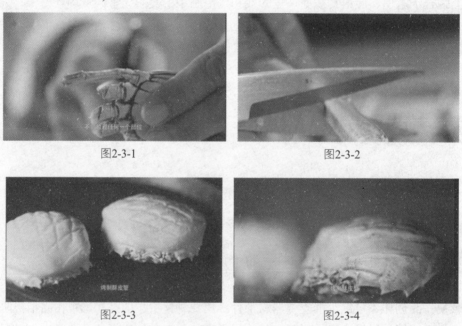

图2-3-1　　　　　　　　　　图2-3-2

图2-3-3　　　　　　　　　　图2-3-4

图2-3　纪录片《风味人间》剧照

固定镜头适合于观察式的镜头拍摄。在画面内，当人物的活动比较频繁、画面内部的情节张力充足时，运用固定镜头能很好地体现出"旁观"的感受，观众既能感受到场景的意蕴，又不会因为画面内信息过少而感到倦怠。许多纪录片往往利用固定镜头的拍摄形式降低镜头的存在感，突出以观众视角观察镜头内部的人物生活。

① 张菁，关玲.影视视听语言[M].3版.北京：中国传媒大学出版社，2020：77.

2) 运动镜头及其功能

运动镜头指的是摄影机在发生机身位置或镜头角度的变化时所拍摄下来的画面。

运动镜头与固定镜头的区别主要在于摄影机机身的位置是否发生改变以及是否改变了构图形式。运动镜头的最大贡献在于可以在一个镜头内展现连续的时间和完整的空间，并且使画面具有流动感。

按照摄影机的运动轨迹与方向，可将镜头分为摇镜头、推镜头、拉镜头、移镜头和跟镜头。

(1) 摇镜头及其功能。摇镜头指的是在摄影机的机身位置不动的前提下，利用三脚架、云台让摄像机实现上下左右的转动。摇镜头的画面类似于人站立双脚保持不动时，向上下或向左右看的状态，因此摇镜头给观众带来的感觉是对被呈现对象的观察或跟踪。摇镜头能够有效地交代故事发生的环境。

例如，电影《你好，李焕英》中张小斐饰演的母亲李焕英在"穿越"回20世纪80年代后，对周围的一切感到陌生，导演用一个主观视角的摇镜头展现了她眼中的一切：先是看到工友们骑车的情景(见图2-4-1)；然后镜头向上摇，模仿她抬头看的情景，让观众看到化工厂厂牌(见图2-4-2)；而后镜头再向下摇看到与她打招呼的女工(见图2-4-3)；最后镜头向右横摇，模仿她的视线跟随女工们移动(见图2-4-4)。

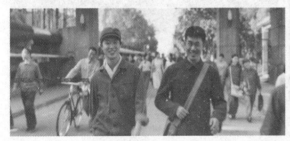

图2-4-1

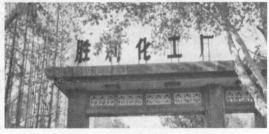

图2-4-2

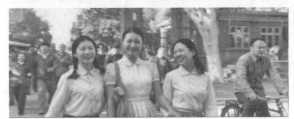

图2-4-3

图2-4-4

图2-4　电影《你好，李焕英》剧照

有时影视作品中的摇镜头速度较快，注重的是起幅和落幅中内容的呈现。例如，《我和我的祖国》中《你好，北京》篇章呈现的快摇镜头，男孩表示自己的父亲参与了鸟巢场馆栏杆的装置工作，而父亲在汶川地震时遇难了，他的愿望就是想摸摸父亲工作时摸过的栏杆。导演先是将镜头对准正在拉衣服拉链的男孩(见图2-5-1)，伴随他的话音刚落，镜头闪摇并定格在葛优饰演的张北京一脸吃惊的画面上(见图2-5-2)，张北京的惊讶与心疼通过快摇镜头得以展现。

图2-5-1　　　　　　　　　　　　　　图2-5-2

图2-5　电影《我和我的祖国》剧照

(2) 推镜头及其功能。推镜头是利用摄影机向前运动或利用镜头变焦来完成的运动镜头。它通过不断靠近被拍摄主体，使被拍摄主体在画面内占据的范围越来越大，给观众逐渐凑近观察的感觉，突出被拍摄主体由远及近的变化。推镜头能将被拍摄主体从背景中分离出来。例如，电影《你好，李焕英》中，在对母亲李焕英年轻时候的样子进行呈现时，导演就利用了推镜头。导演先拍摄了带有较广范围的演员背影的画面(见图2-6-1)，而后镜头不断向前推进，当镜头推至演员仅有肩膀以上的位置在画面中后，演员才转过身来，让观众看到演员的面孔(见图2-6-2)，这一推镜头的设计会使画面更有冲击力和视觉感染力。

图2-6-1　　　　　　　　　　　　　　图2-6-2

图2-6　电影《你好，李焕英》剧照

(3) 拉镜头及其功能。拉镜头是利用摄影机向后运动或利用镜头变焦来完成的运动镜头。拉镜头与推镜头的运动轨迹刚好相反，拉镜头利用摄影机向后运动或镜头变焦，使被拍摄主体在画面中占据的范围越来越小，画框内呈现的空间场景越来越多，给观众逐渐看清事物全貌的感觉，突出被拍摄主体由近到远的变化。拉镜头能让观众感受到被拍摄主体与周围环境之间的关系。

例如，电视剧《觉醒年代》中鲁迅先生完成第一部白话文小说《狂人日记》的片段，就是先用拉镜头展现鲁迅先生俯身趴在地上写作的样子(见图2-7-1)，而后画面逐渐拉大(见图2-7-2)，让观众看到他周围涂涂改改的手稿以及摆在面前的辣椒、蚕豆和烟灰(见图2-7-3)，以体现创作过程的艰辛。

图2-7-1　　　　　　　图2-7-2　　　　　　　图2-7-3

图2-7　电视剧《觉醒年代》剧照

(4) 移镜头及其功能。移镜头是利用轨道车、摇臂等,一边移动摄像机一边进行拍摄的镜头。移镜头与人们的视觉效果比较相似,有走路或乘坐交通工具时的视觉体验感。镜头可上下移动、左右移动,也可根据导演的要求设定移动轨迹,带给观众"导演带着你看"的感觉。

例如,电影《夏洛特烦恼》中,在展现主人公在高中的生活状态时,导演就运用移镜头(见图2-8-1~图2-8-4)分别展现了四个人的生活状态。

图2-8-1

图2-8-2

图2-8-3

图2-8-4

图2-8 电影《夏洛特烦恼》剧照

(5) 跟镜头及其功能。跟镜头是指拍摄时摄像机始终跟着被拍摄主体一起运动的画面。跟镜头又分为前跟、后跟和侧跟。跟随被拍摄主体,观众可以随时看到空间场景等发生的变化,具有一定的纪实感。跟镜头有一种人物运动带动摄像机运动的引导感,从而引导观众关注拍摄对象的行为和生活。

例如,电影《情书》中多次利用跟镜头的形式拍摄博子,在她和友人刚来到藤井树的老家这场戏中,两个人在马路上走着,导演就利用了跟镜头拍摄博子(见图2-9)。

图2-9 电影《情书》剧照

2. 按照拍摄角度划分

按照拍摄角度，可将镜头分为仰拍镜头、俯拍镜头和平拍镜头。

1) 仰拍镜头及其功能

仰拍镜头是摄像机镜头偏向视平线上方进行拍摄的镜头。仰拍镜头通常具有视觉冲击感，在拍摄人物时，可以体现人物的伟岸；在拍摄自然景物时，可以体现植物的挺拔、自然的力量等。

例如，电视剧《觉醒年代》中青年毛泽东到北大旁听课程的镜头，就是利用低摄影角度的仰拍突出伟人青年时期的意气风发、从容沉稳(见图2-10-1)，特别是阳光照射伟人肩膀的镜头，是对毛泽东未来会对中国进步发展起到重要作用的预示性表达(见图2-10-2)。

图2-10-1

图2-10-2

图2-10　电视剧《觉醒年代》剧照

2) 俯拍镜头及其功能

俯拍镜头是摄像机镜头偏向视平线下方进行拍摄的镜头。俯拍镜头通常用于表现宏大的场面或自然环境。在拍摄人物时，俯拍镜头具有与仰拍镜头相反的情感色彩，可以体现人物的渺小，或体现人物正承受着巨大压力。

例如，电影《八角笼中》通过俯拍镜头，让观众感受到选手的压力与不容易(见图2-11)。

图2-11　电影《八角笼中》剧照

3) 平拍镜头及其功能

平拍镜头是指镜头位置与被拍摄主体的位置保持水平进行拍摄的镜头。平拍镜头呈现的画面内容比较自然、稳定，在影视创作中运用最多。与俯拍和仰拍相比，平拍对被拍摄主体的情感色彩体现得不够突出。

例如，电视剧《漫长的季节》中范伟饰演的王响在幻梦中以为溺水的儿子就坐在餐桌对面时，导演用平拍镜头突出了王响的情绪变化(见图2-12)。

图2-12　电视剧《漫长的季节》剧照

3. 按照拍摄视点划分

按照拍摄视点，可将镜头分为主观镜头和客观镜头。

1) 主观镜头及其功能

主观镜头是以摄像机模拟作品中人物的眼睛进行拍摄的镜头。此类镜头可以突出影视作品中人物的主观情绪和色彩，镜头里呈现的是人物眼中看到的世界，能让观众与剧中人物的视线重叠，具有较强的情绪渲染力。

2) 客观镜头及其功能

客观镜头是电视节目中较为常见的一种拍摄角度。它不是以"剧中人"的眼睛来表现景物，而是直接模拟摄影师或观众的眼睛，从旁观者的角度纯粹客观地描述人物活动和情节发展。客观镜头在影视创作中的应用较多，通过清晰地为观众呈现连续发生的场景，让观众透过摄像机看到影视作品所构建的世界中的一切。

例如，电影《让子弹飞》中，导演先给观众呈现了一个主观镜头(见图2-13-1)，即望远镜里出现的张牧之(姜文饰)，而后又让观众看到了一个客观镜头(见图2-13-2)，即拿着望远镜的黄四郎(周润发饰)。由此，观众能清晰地感受到第一个镜头中的张牧之是以黄四郎的主观视角进行拍摄和呈现的。

图2-13-1　　　　　　　　　　　　　　　　图2-13-2

图2-13　电影《让子弹飞》剧照

2.2.3　景别的定义

景别是指被拍摄主体(人、物或环境)在画面中呈现出来的范围。不同的景别往往表现着不同的视野、空间范围、视觉韵律和节奏，而组接这些镜头方法的不同又对视觉形象的表现和叙事结果的表达都有着重要的影响。景别是影视艺术造型的重要组成部分，景别的大小取决于摄影机与被拍摄主体之间的距离以及镜头焦距的长短。景别是对影视画面中映现人物、景物的方式进行区别或分类处理所得到的一种结果。具体来说，这种区别和分类主要表现在相互关联的两个方面：人物与景物在画面上的大小和远近①。因此，对于景别的划分可以从两个角度来进行：一是以人物在画面中占据的比例大小来区分；二是以被拍摄主体在画面中所占的面积大小来区分。通常采用第一种角度，将景别划分为远景、全景、中景、近景和特写。景别是一种重要的艺术手段，每个画面景别的安排，以及各个不同景别的画面之间的组合顺序，都是导演为了表现创作意图精心设计的。不同的景别也能够代表不同的情绪，有不同的叙事功能。

2.2.4　景别的类型及其功能

1. 远景及其功能

远景多以空间景物作为拍摄对象，表现空间范围，对空间环境进行呈现，进而抒发情感，创造意境，渲染气氛。远景并不以刻画人物为主要目标，多用来表现空间景观的宏伟或浩大。同时，远景也能够起到交代故事发生的时间和故事背景等作用。

例如，电影《三枪拍案惊奇》的开篇第一个镜头是一个远景，乌云压抑的天空与黄沙弥漫的土地占据了画面的多半，只留下画面中心非常小的一点面积，观众能看到一处宅院，周

① 邵雯艳. 新编影视艺术基础[M]. 苏州：苏州大学出版社，2021：125.

围似乎还有活动的人,但人的体态样貌一概看不清楚(见图2-14)。通过这个远景镜头中的空间元素,观众能大概判断出故事发生的地理位置——中国西部。同时,这个镜头还体现了天地的辽阔和苍凉。

图2-14　电影《三枪拍案惊奇》剧照

2. 全景及其功能

全景指的是被拍摄主体的全身均能呈现在画面中的景别。在全景画面中,空间背景仍然占据一定的比例,全景景别的表现能力很强,能够很好地呈现被拍摄主体与空间环境之间的关系。相对于远景对空间环境的营造,全景更关注人物在环境中的情况,以展示特定的叙事空间。

例如,电视剧《漫长的季节》中王响追逐套牌车司机的镜头,导演用全景展现了王响与套牌车之间的距离关系,使观众能看清人物的动作行为;同时,周围空间场景的占比面积仍然比较大,使观众能明确王响追逐司机的事件是发生在长满庄稼的农田小路边(见图2-15)。

图2-15　电视剧《漫长的季节》剧照

介于远景与全景之间的是大全景,这个景别让观众既能看清人物的大致外貌,也能看到比较大的空间场景。例如,《狂飙》中安欣和李响查案路上遇到遇害人的女儿时,导演以一个大全景表明了几个人的位置关系和女孩生活的大致环境(见图2-16)。

图2-16　电视剧《狂飙》剧照

3. 中景及其功能

中景指的是被拍摄主体的膝盖以上能呈现在画面中的景别。中景景别既能够有效交代背景环境，又能表现人物的表情、动作等具体细节。中景常用于记录人物的行为动作，也可以作为全景、远景与近景的连接镜头。中景既能有效传达故事内容，又能使景别之间的衔接更流畅。影视作品中更多使用的是被称为"中近景"的景别，即摄取人物腰部以上的范围。这种景别兼具中景展示形体动作和近景凸显细节的长处，在以动作、表演、对话等为主的影视作品中使用频繁。

例如，电视剧《狂飙》中，安欣来到高启强卖鱼的市场，在这个中景镜头中，人物的服装、表情、身体动作都被观众看得一清二楚，同时卖各种生活用品与蔬菜生鲜的热闹的市场环境也能够很好地被呈现(见图2-17)，所有要表现的元素恰好都能通过这个中景画面被观众注意到。

图2-17　电视剧《狂飙》剧照

4. 近景及其功能

近景指的是被拍摄主体胸部以上的位置能够在画面中呈现，并且人物通常能够占据画面一半的面积。近景常用于表现人物的情感、内心世界和细节，可以让观众更加深入地了解人物的情感变化和内心感受。近景中一般无法呈现周围环境，除了主要拍摄的人物，其他元素均被虚化变为背景。近景主要关注被拍摄主体的细微特征和变化，在一定程度上表现人物的思想感情。

例如，电影《这个杀手不太冷》的结尾，女孩将里昂一直养着的植物种在了草地里，她也要带着所有的回忆开始新的生活。在这个近景镜头中，女孩的面部表情、破旧且有脏污的衣服、锁骨下方的伤疤、凌乱的头发等一系列细节都能够被观众看清楚(见图2-18)，给观众留下深刻的印象，使观众对影片内容产生情感共鸣。

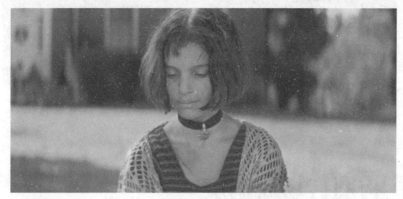

图2-18　电影《这个杀手不太冷》剧照

5. 特写及其功能

特写指的是被拍摄主体的面部或被拍摄的物件占据整个画面。特写中有更特殊的一种情况是大特写，指的是人面部的局部占据整个画面。特写镜头的主要功能是强调和突出细节，表现人的神态特征，捕捉人的情绪变化。

例如，电影《泰坦尼克号》中多次呈现正在讲述沉船事件的老年罗丝的面部特写(见图2-19)，一方面强调了罗丝青年时期与老年时期的对比，突出故事的历史年代感；另一方面，能够让观众更清楚地看到她的表情与情绪传达。

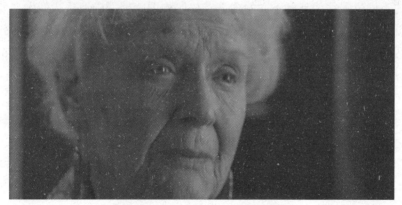

图2-19　电影《泰坦尼克号》剧照

特写镜头如果用于某个物件，那么通常情况下这个物件在影视作品叙事中具有十分重要的作用，它或许与故事情节的发展走向有直接关系，或许是主人公某种情绪的寄托，起到以物喻人或以物寄情的作用。例如，电影《我的父亲母亲》中，青花瓷碗以特写镜头出现，它在电影中是父亲与母亲的定情信物，象征着父亲与母亲的爱情(见图2-20)。

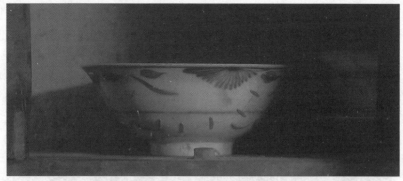

图2-20 电影《我的父亲母亲》剧照

2.3 构图与场面调度

2.3.1 构图

1. 构图的定义

构图就是为表现某一特定的主题内容和视觉美感效果，将镜头前被表现的对象和摄影的各种造型因素有机地组织、分布在画面中，以形成一定的画面形式。例如，一个演员、一件道具在画面的不同位置往往具有不同的含义。好的构图能够准确地传达创作者的意念，表现情节，体现创作者的美学素养[1]。影视画面构图一般由主体、陪体和环境三部分组成。主体居于画面构图的视觉中心，也是画面要表现的主要对象。主体既可以是人，也可以是物，一般通过占位、亮度、色彩等方式突出主体的位置。陪体是指与主体有紧密联系，在画面中与主体构成特定关系或辅助主体表现影片主题思想的对象。在影视画面中，人与人之间、人与物之间、物与物之间，都存在着主陪关系。环境是指画面主体周围的人物、景物和空间。环境包括主体之前的前景、主体之后背景之前的后景和画面中距离摄像机镜头最远的背景三个部分。前景和后景可以增强画面的空间感，提高画面的表现力和感染力。背景应尽量简洁，其视觉表现不能超过后景，更不能超过主体，不能影响主体的画面表现。

2. 构图的形式

电影构图的形式有多种，一般导演与摄影师会根据影片题材、影片风格、具体段落情节

[1] 罗书俊. 影视鉴赏教程[M]. 南昌：江西高校出版社，2014：29.

和传达的情绪等来选择构图的形式。通常在一部电影中会运用多种构图形式。构图的形式可以从不同角度进行划分，本节主要列举几种常见的构图形式。

(1) 黄金分割构图。黄金分割是指将整体一分为二，较大部分与整体部分之比等于较小部分与较大部分之比，比例关系为1∶0.618。这个比例被公认为是最能引起美感的比例，因此被称为黄金分割。黄金分割构图法的基本理论就来自黄金比例——1∶1.618。对于影视创作来说，在画框中能划分出四个主要黄金分割点(见图2-21)，将被拍摄主体安排在这个位置最能吸引观众的注意力，因此多数静态和动态影像拍摄都会基于黄金分割构图法进行创作。

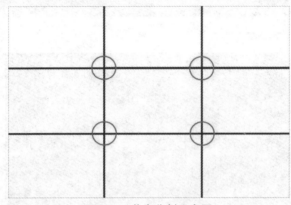

图2-21　黄金分割示意图

在电影《英雄》中，张艺谋导演十分注重对构图形式的运用，即便是一个老人策马飞奔的运动镜头，他也将被拍摄的人物牢牢地锁定在黄金分割线上，让这个镜头富有美感，如图2-22所示。

图2-22　电影《英雄》剧照

(2) 对称构图。画面中的上下或左右各部分元素能够形成完整的对称结构，即为对称构图。对称构图能够给人稳定、庄重、平和的感受。对称构图在表达人物关系时，突出的是人物之间力量的均衡与平等。对称构图有时会起到奠定影片风格的作用，影片通常以大量的对称构图表达压抑沉闷的气氛。例如，在电影《大红灯笼高高挂》这部作品中，导演利用对称构图来呈现一成不变、死气沉沉的宅院生活，让观众深刻感受到大宅院的压抑(见图2-23)。在拍摄四太太和三太太的一场对话时也运用了对称构图，用以表明二人在当时的情景中你不让我、我不让你的内心状态，同时也表明当时二人在拥有的话语权力等方面是相对均衡的(见图2-24)。

图2-23　电影《大红灯笼高高挂》剧照1

图2-24　电影《大红灯笼高高挂》剧照2

(3) 均衡构图。基于均衡原则的构图以画面中心为支点，左右、上下所呈现的视觉元素在视觉重量上势均力敌，产生变化中的稳定感，但又不像对称构图那样呆板无趣[①]。由于画面中分布的各部分元素相对平均，观众在观看这类画面时会有视觉均衡的感觉。例如，电视剧《步步惊心》中女主人公若曦与八爷在雪中漫步的画面构图(见图2-25)，是典型的基于均衡原则的构图。画面中除了两个人物居于画面的一左一右，并肩而立，画面左右两侧的置景也有均衡的美感：画面的左上方是被雪覆盖的亭子的一角，左下方是一株在雪中仍有绿意的植物；而画面的右上方与右下方也分别放置了被雪覆盖的石墩。这使得画面左右两侧的视觉重量一致，并且由于画面左右两侧的道具元素不完全相同，让画面显得不呆板，十分灵活生动。

图2-25　电视剧《步步惊心》剧照

① 张菁，关玲. 影视视听语言[M]. 3版 北京：中国传媒大学出版社，2020：69.

(4) 对比构图。为了使观众在观看画面时有意识地将注意力放到导演希望观众察觉到的主要要素上，有时会使用对比构图。在同一画面内，通过各元素之间的大小、明暗、虚实、动静及色彩冷暖等形成对比，即为对比构图。对比构图能够突出被表现的主体，增强画面的视觉冲击力和艺术感染力。通常可以利用前后景景别的差异、光线色彩的明暗差异、运动方向的差异、动静的对比或利用线条和框中框等形式来突出主体。

例如，电影《肖申克的救赎》中，画面(见图2-26)当中的喇叭是画面的前景，占据画面较大的面积，后景是一个远景画面，在监狱中的人们抬起头看着那个巨大的喇叭，喇叭中正播放着《费加罗的婚礼》。在这个画面中，人的渺小与喇叭的巨大形成对比，突出了想要表现的主要元素——喇叭，暗示在监狱中喇叭是权威信息获取的渠道。再如，电影《朱诺》中，朱诺大着肚子在学校走廊里走路时(见图2-27)，导演特意设置了她背对摄像机坚定地向前走，其他人则向摄像机方向走来的镜头，画面中形成了向前与向后两条运动路线，通过运动路线的对比突出朱诺的果敢坚定和不畏世俗眼光的勇气。

图2-26　电影《肖申克的救赎》剧照　　　　图2-27　电影《朱诺》剧照

(5) 几何图形构图。几何图形的构图是利用拍摄场景中形成的几何线条或图形的元素去结构画面，或让演员按照导演设计的行动路线去完成规定表演动作的构图形式。这类构图往往带给观众较好的审美体验感，艺术造型性较强。在拍摄时，可以利用画面中蜿蜒的河流或桥梁等制造出曲线、对角线等各种几何图形；也可以利用门框、窗框等边框在画面内形成半圆形状或方形的框架。例如，电影《英雄》中，导演在拍摄两方交战时剑被击落在地的画面时，多次使用了对角线构图(见图2-28-1和图2-28-2)；在拍摄运动画面时，也规定了演员入画(见图2-29-1)和入画后的运动线路(见图2-29-2)。

图2-28-1　　　　　　　　　　　　　　图2-28-2

图2-28　电影《英雄》剧照

图2-29-1　　　　　　　　　　　　　　　图2-29-2

图2-29　电影《英雄》剧照

3. 构图的功能

(1) 突出被拍摄主体，形成视觉引导。在影视作品中，画面承担的首要任务是让观众明确作品表达的主要内容。构图的主要功能是有效突出被拍摄的主体，从而使故事内容的表述更加清晰准确。优秀的构图能让观众将视觉重点自然地放到被拍摄主体上，强化视觉引导功能。

(2) 传达美感，增强作品的审美性。画面中的色彩、光影、拍摄主体与陪体等要素的合理分布，能够有效突出画面的美感。借助各种不同的构图造型方法，能够呈现被拍摄对象的造型美感。富有美感的画面构图能够有效地吸引观众的注意，也是导演美学风格呈现的途径之一。

2.3.2　场面调度

1. 场面调度的定义

"场面调度"一词源自法文"mise-en-scène"，是戏剧专有名词，意思是"放在场景中"或"摆在适当的位置"。场面调度可以从狭义与广义上进行理解，狭义的场面调度指的是单场戏中导演根据剧本内容和生活逻辑，将人物安排在合理的位置或动作路线上，并对摄影机的位置和运动路线进行控制，使镜头内容能够清楚讲述人物关系和故事走向、表达人物的情绪、以场景烘托气氛。广义的场面调度还包括镜头之间的调度、配合。场面调度实际上是导演对影视作品的画面控制与安排。场面调度是影片最终表现形态中较为综合的一个环节，它将剧本的对白、剧本的提示、导演的分镜头提案、灯光的运用、演员的站位、景别的运用、音响的植入(同期录音更是如此)等集于一身，毕其功于一役；它是导演指挥下的摄影机对人、事件或情绪的戏剧性展示[①]。

① 严前海. 影视编导：艺术与形态的构成[M]. 北京：中国传媒大学出版社，2021：78.

2. 场面调度的类型

影视创作中的场面调度千变万化，没有统一的固定模式，但根据已有影视作品，可以从中总结场面调度的规律。常见的场面调度有以下几种。

(1) 纵深场面调度。纵深场面调度是一种比较常见的调度类型，导演通过摄影机的前后运动或演员的走位，使被拍摄主体在画面中发生变化。纵深场面调度能够使镜头内的景别、构图、色彩、光线、置景道具以及空间场景等元素发生一定的变化，从而表达出导演想要呈现的叙事含义与情绪气氛。

在纵深场面调度下，可以让人物从后景处向着镜头走过来，使人物在画面中的占位发生变化，最后定格在近景或特写上；也可以让人物从镜头处向着后景走过去，使景别产生变化，最后定格在全景或远景。纵深场面调度使画面灵动富有生气，也让观众在观看时不会感到十分沉闷。

例如，电影《保你平安》中，董成鹏饰演的平安哥由于车辆损坏，只能在草原上寻求帮助，在展现他寻找村民的过程的镜头内，先是让观众看到一双腿，然后人物逐渐远离镜头，背着书包的平安哥的全景出现(见图2-30-1)，接着平安哥继续远离镜头行走，他的身影逐渐缩小，最终定格在远景画面(见图2-30-2)。

图2-30-1　　　　　　　　　　　图2-30-2

图2-30　电影《保你平安》剧照

(2) 平面场面调度。平面场面调度常与摄影机的横向移动拍摄或摇摄结合，使人物在平面内来回移动位置，让观众的视觉焦点不断转换。

例如，电影《钢的琴》中，导演在表现主人公陈桂林工作结束后去接上钢琴课的女儿的骑行路程时，采用平面场面调度的形式，横向移动镜头，让人物在画面中不断运动(见图2-31-1和图2-31-2)，降低了观众的视觉疲劳，也利用移动过程中背景空间的变化，交代了上钢琴课的具体位置和周围环境。

图2-31-1　　　　　　　　　　　图2-31-2

图2-31　电影《钢的琴》剧照

(3) 对比性场面调度。对比性场面调度是指运用各种对比的手法,将相同或相反的事物加以比较,突出各自鲜明的特点,以表达创作者的创作意图。这种对比可以是动与静、快与慢、黑与白、前景与后景、明与暗的视觉对比,也可以是加入声音效果的强弱对比。

例如,电影《泰坦尼克号》中,当船只开始沉没,甲板上惊恐的人们慌乱求生,这时导演借助远景镜头让观众看到了令人绝望的场景:与浩瀚的海洋相比,泰坦尼克号不过是海面上极为渺小的一艘船;而后,又以求救烟花弹升空的画面,让观众感受到了深夜静谧的海洋可以吞噬一切声音的窒息感,如图2-32所示。

图2-32　电影《泰坦尼克号》剧照

(4) 重复性场面调度。相同或相似的演员调度或镜头调度的重复出现,被称为重复性场面调度。在一部作品中,相同的演员调度或镜头调度重复出现,会让观众对它形成关注,重复性场面调度往往都是为了强调或突出某一事物的重要意义。

例如,电视剧《狂飙》中,高启强初次进入公安局做笔录以及他在狱中最后一次与安欣见面时,都用了同样的表演动作——举起手中的酒杯敬酒。第一次敬酒是因为他感谢安欣在大年夜给他和弟弟妹妹一起吃上饺子的机会(见图2-33-1),感谢好人安欣对他的帮助;最后一次敬酒则表达了高启强对往事的悔过(见图2-33-2)。这个重复性的场面突出了高启强和安欣两位主人公的变化。

图2-33-1　　　　　　　　　　　　　　图2-33-2

图2-33　电视剧《狂飙》剧照

(5) 象征性场面调度。象征性场面调度指的是影视作品在表达较为深刻的思想价值时,不直接利用人物言说,而是将思想内涵投射到某个形象上。象征性场面调度可以让观众在观看时产生某种联想与想象,进而把握影视作品深层次的思想意涵。

例如，米开朗基罗·安东尼奥尼导演的《奇遇》的最后一个镜头(见图2-34)：远方是高山远阔，而眼前却竖起一堵高墙，男人和女人分别看向不同的方向。电影以此镜头象征着现实生活与期望的不同步，象征着人与人之间的隔阂与距离。

图2-34　电影《奇遇》剧照

3. 场面调度的功能

(1) 刻画人物性格，揭示人物内心。场面调度往往能够通过场景的变化或人物的连续行为形塑人物形象。例如，电影《热辣滚烫》中，贾玲饰演的乐莹与雷佳音饰演的昊坤再相逢时，乐莹的心态已经发生了改变，她不再纠结和消耗自我，而是选择接纳自己，拥抱未来，内心变得更加强大。因此，导演对二人相逢寒暄和挥手再见的场面进行了巧妙的设计：导演要求摄影师首先以二人的中近景为主要景别，二人背后的楼群是主要背景，当二人对话结束分开后，昊坤起身出画，乐莹也起身背对着昊坤的方向开始奔跑，而后镜头逐渐升高、拉远，观众看到了乐莹的身后是蓝天与江水。根据导演的自我陈述，这个场面调度要突出的是乐莹迎接新生活和新挑战的坚定勇气。

(2) 渲染环境气氛。场面调度能够起到渲染环境气氛的作用，这也让角色的行为经由环境的渲染，更容易打动观众。通过情景交融的叙事内容呈现，观众能更好地理解作品，并形成共鸣。例如，电影《山河故人》中，影片开头和结尾的两个镜头分别呈现了女主人公在不同年龄段跳同一支迪斯科舞曲的场面。两个场面中，女人的舞姿基本相同，音乐也相同，但背景不同：女人年轻时在舞厅里跳舞时，是一众年轻人中的领舞，背景中年轻的男女洋溢着青春气息，画面色彩鲜亮；而结尾，女人年老色衰，在文峰塔前的一片空地上独自跳舞，天降小雪，画面阴沉冷寂。导演对场面调度的设计，让观众在观看两个电影片段时有不同的情绪，将人的悲欢离合与岁月沉淀都凝聚在短短的镜头中，并且通过两个段落的场面对比，带给观众回味与思考。

(3) 营造意境，表达哲思。导演在创作作品时，通常通过意境的营造传达更为深刻的思想内涵，用艺术化的表达手段让观众沉浸在情境之中，久久回味。例如，电影《城南旧事》中，英子和母亲拜别父亲的墓碑坐上车走远的镜头，导演选择让镜头升起来，继续注视着英子坐的车走远，直至消失在画面里。导演的用意在于表达依依惜别之情，借助镜头呈现思念与牵挂，远去的人与看不到尽头的路象征了与过往永远的告别和走向不可预料的未来。这个场面调度与电影总体表达出的淡淡哀愁和别离的怅惘十分契合。

2.4 色彩与光线

2.4.1 色彩

1. 色彩的定义

色彩是一种物理现象，是光刺激眼睛再传到大脑的视觉中心而产生的一种感觉。影片的色彩，既是美术设计和人物情绪的外化，又是导演个人心理的外延。色彩是叙事语言的形式之一，也是镜头情绪的外化形式和延伸①。在分析影片色彩的过程中，不仅要对某一画面内的色彩构成进行分析，同时也应站在宏观角度对整场戏或整部电影的总体色彩进行把握，包括人物、服饰、道具和空间场景等各方面的色彩。对于一部作品来说，色彩基调十分重要。色彩基调简称"色调"，指的是一部作品呈现的整体色彩风格。一部作品往往会选择一种或几种相近色彩作为作品的主色调。

2. 色彩的类型

色彩一般可分为冷色和暖色，同样色调也分为冷色调与暖色调。暖色调包括红、橙、黄等颜色。冷色调包括绿、蓝、白等颜色。具体来看，不同的色彩色调带给人的情绪感受不同。暖色给人热情、温暖、鲜活、富有生命力的总体感受；冷色给人庄严、冷寂、落寞、孤独、阴郁、压抑的总体感受。

不同的色彩给人以不同的情绪体验，不同地区和民族对色彩的认识也存在一定的不同。一般来说，暖色中的红色代表着热烈、激情、欲望和斗志；黄色代表着希望、温暖和热情，同时黄色在中国古代也是皇家的象征。冷色中的蓝色代表着阴郁、压抑、冷漠和绝望，特别是深蓝色系带给人压抑的感受更为强烈；绿色给人以平和、宁静、生机盎然和舒适的普遍感受；白色代表着纯洁、和平和神圣。不同的色彩能够传达不同的情绪与情感，也能在构图等方面对影视创作产生积极作用。

3. 色彩的功能

（1）呈现画面信息，形成作品的视觉主色调。在影视创作中，色彩的首要作用是突出人物和场景等信息要素，使观众通过色彩得以辨识和区分事物。当电影中大量运用同一色彩或相近色彩时，能够有效突出影视作品的主色调，进而通过作品的主色调让观众感受到影视作品的总体创作风格与特色。

（2）视觉象征与情绪传达。很多时候，影视作品会利用不同色彩的象征功能来推动叙

① 张会军. 电影摄影画面创作艺术与技巧[M]. 北京：中国电影出版社，2021：9.

事。人类很早就开始使用色彩来标识事物，因此在社会情境中往往会有约定俗成的色彩象征。同时，不同的历史阶段对色彩的象征意义也有一定的区别，当观众对影片中的色彩象征意义进行解读时，要将色彩的象征意义与当时的社会历史环境相结合。

例如，在电影《英雄》中，导演利用色彩讲故事，将色彩的象征意义发挥得淋漓尽致。电影的整体基调是黑色，但导演分别用白色、绿色、蓝色和红色标识不同的故事版本，让观众能够有效区分故事讲述版本的同时，又将每一种色彩对应的象征意义与故事版本所表达的象征意义完美融合。电影中的主色调为黑色，秦王、秦王的宫殿、秦人均以黑色作为主要的造型颜色(见图2-35-1和图2-35-2)。这与历史中秦人尚黑的记载相吻合，同时黑色也凸显了秦王的帝王之气，黑色的宫殿与秦人士兵黑色的铠甲给人一种戒备森严、冷峻肃杀的感觉，与电影叙事内容的情绪基调一致。电影中红色、绿色、蓝色和白色的象征意义也十分明显，红色隐喻国仇家恨、兵戈杀戮(见图2-35-3)；绿色象征着生命与和平(见图2-35-4)；蓝色象征着刺杀秦王的决心与坚定的爱情(见图2-35-5)；白色象征着纯洁与忠诚(见图2-35-6)。

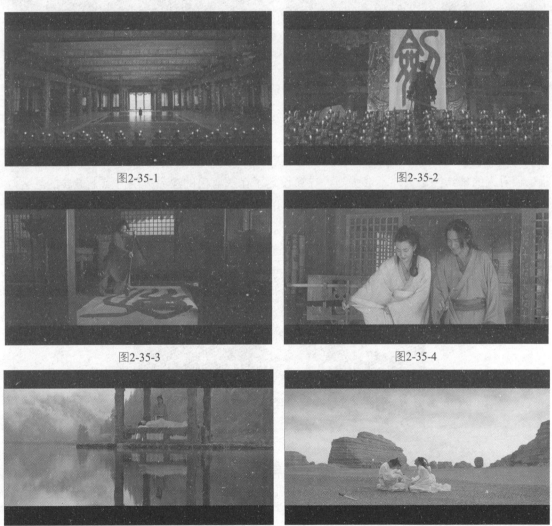

图2-35-1　　　　　　　　　　　　图2-35-2

图2-35-3　　　　　　　　　　　　图2-35-4

图2-35-5　　　　　　　　　　　　图2-35-6

图2-35　电影《英雄》剧照

再如，电影《我的父亲母亲》中，在讲述父亲母亲青年时期的美好爱情时，画面是彩色的，运用的主要颜色是暖黄色和粉红色，暖黄色是乡村空间场景的主要色彩，粉红色是母亲的服装颜色，这两个主要颜色是温暖的、明亮的，象征着父母爱情的美好(见图2-36-1)；而当父亲去世后，画面转为黑白色彩，象征着母亲的生活因父亲的离去而失去了原有的鲜亮色彩，生活变得黯然失色(见图2-36-2)。

图2-36-1　　　　　　　　　　　　　图2-36-2

图2-36　电影《我的父亲母亲》剧照

(3) 对比功能。影视作品画面中不同色彩元素的组合可以形成强烈的对比与反差。如果画面中出现的色彩带给观众的视觉反差较大，那么往往是创作者在表述更为深刻的内涵。例如，电影《大红灯笼高高挂》中的主色调是灰蓝色，给人带来强烈的压抑感，但单纯的灰蓝色调对人的情绪冲击力还不够强烈，导演设定了在灰蓝色的深宅大院内点上诡异的红色灯笼，红色带给人的喜悦、激情和生命力与沉闷的灰蓝色形成鲜明的对比(见图2-37)。画面中灰蓝色的深宅大院包围着红色的灯笼，通过色彩的反差与对比隐喻了封闭的大宅院会吞噬人所有的激情以及对未来的期待和向往，让观众感受到窒息与绝望。

图2-37　电影《大红灯笼高高挂》剧照

(4) 构图功能。在影视创作中，色彩还具有画面造型的功能。利用画面中色彩的组合和不同色彩形成的关系可以给观众以视觉美感，增强作品的艺术表现力；同时以色彩作为构图基础的画面，也可能传达更深层的内涵。例如，电影《黄土地》中的多个镜头在构图时选择了将人与天挤压到画面的最顶端，画面的多半面积被黄土覆盖，构图特色鲜明，主体色彩是天的蓝与地的黄，画面中呈现大片苍黄色的土地，突出了黄土地主宰人的命运以及人的压抑

与无奈(见图2-38)。

图2-38-1

图2-38-2

图2-38　电影《黄土地》剧照

2.4.2　光线

1. 光线的定义

对于光线的基本定义可以从两个角度去理解。首先，从物理意义上讲，光是人眼可见的一部分电磁波，光线是显示物质面貌的必备条件，有了光线才能够展现物质的形状，解释物质的材质、色彩、结构等。其次，对于影视创作来说，如果没有光线，就没有影视作品的存在，因为每个镜头画面信息的呈现，都必须依赖光线。光线是影视创作的先决条件，影视创作必须在有光线的基础上完成。光线是影视视觉信息传达和视觉造型的基础，通过摄影师对光的合理运用，从而呈现具有鲜明艺术特色的影视形象。

在塑造同一物体或同一人物时，不同的光源、不同的照明方法和不同的照明角度所带来的效果会有很大不同，合理的光线运用能使影视作品中的形象拥有独特的审美价值和个性鲜明的艺术造型。光线是营造画面氛围的元素之一，不同的光线类型能够传达不同的情绪。

2. 光线的类型

一般来说，画面中出现的光线均会涉及光源的性质、光源的效果反差和光源的位置这三个条件，因此可以按照这三个条件对光线进行分类。

(1) 按照光源的性质。按照光源的性质，可以将光线分为自然光和人工光。自然光指的是太阳光、天空散射光，以及月光、星光等。自然光的亮度会随着天气和时间的变化而发生变化，因此呈现的光线效果也有很大区别。日出和日落时分，自然光相对柔和；中午时分，自然光相对强烈。阴雨天，光线会弱；晴天，光线会强一些。同时，自然光也与地理位置有一定的关系。利用自然光进行拍摄时，画面总体偏向于写实风格，但拍摄会受到自然条件的限制，有时候一场戏还没拍完，如果太阳落山了，制作团队就必须停工。自然光一般适用于

在户外进行的拍摄(见图2-39)。

图2-39　电视剧《功勋》剧照

人工光指的是灯光,不同种类的灯能够为创作提供不同的光线,导演希望光线亮一点或暗一点、希望光线偏黄或偏白等一些具体的创作需求都能通过人工光得到满足。而且影视创作团队可以任意选择拍摄时间,即便是夜晚,也可以在搭建的摄影棚内依靠人工光营造正午时分的光线效果。人工光一般适用于在室内或摄影棚内的拍摄(见图2-40)。

图2-40　电影《坚如磐石》剧照

(2) 按照光源的效果反差。按照光源的效果反差,可以将光线分为硬光和软光。硬光是直射光,是光线直接照射在拍摄对象上,会形成明显的投射光线。硬光使拍摄对象的轮廓特别突出,线条分明(见图2-41-1)。软光是散射光,没有明确的方向性,被拍摄的物体或人物身上的投射光线不明显,物体或人物的轮廓比较柔和。软光制造的光影反差感小,线条柔和(见图2-41-2)。

图2-41-1

图2-41-2

图2-41　电影《少年的你》剧照

(3) 按照光源的位置。画面中主要光源的位置对塑造形象十分重要,不同位置的光源有不同的表现功能。光源按照水平方向可以分为顺光、侧光、侧顺光、逆光和侧逆光(见图2-42);按照垂直方向可以分为顶光和脚光(见图2-43)。

图2-42 水平方向光源　　　图2-43 垂直方向光源

顺光的水平位置和垂直位置与摄像机基本一致，能够呈现物体的样貌，并且能够起到基本的照明作用；侧光设置在拍摄对象的左侧或右侧，光线方向与摄像机方向形成90°角，能够表现出拍摄对象的棱角轮廓，拍摄对象的着光面与背光面非常明显；侧顺光设置在拍摄对象的左侧或右侧，光线方向与摄像机方向一般形成45°角，画面中的物体或人物有由明到暗的影调转变，能够表现出被拍摄人物的头发或皮肤的细节，也能表现出被拍摄物体的材质；逆光是设置在摄像机正对面的光源，逆光会照亮拍摄对象的背面，能够让面对镜头的拍摄对象的正面无法清晰可辨，从而带给观众一种恐慌、神秘的感觉，有时影视作品会通过逆光的运用增加画面的写意性；侧逆光设置在拍摄对象的左侧或右侧，光线方向与摄像机方向一般形成135°角，能够勾勒被拍摄对象的轮廓，其兼具侧光与逆光的特点，但在表达上相对柔和。

顶光的布光位置高于摄像机，处于拍摄对象的上方，能够制造拍摄对象的凸出部分明亮、凹陷部分黑暗的效果，明与暗的反差非常大，造型效果脱离真实，能营造恐怖、怪异的氛围(见图2-44)。脚光的布光位置低于摄像机，处于拍摄对象的下方，给人一种诡异、恐怖的感觉(见图2-45)。脚光和顶光通常都是为了塑造特定的人物形象或表现被拍摄物体异常的状态而使用的。

图2-44 电影《霸王别姬》剧照

图2-45 电影《国产凌凌漆》剧照

在影视创作中，通常情况下不会仅选择一个光源来完成画面的表达，较常见的布光方式是三点布光，分别由主光、辅助光、轮廓光三个光源完成照明。主光通常在拍摄对象的前侧方；辅助光能把拍摄对象的阴影部分提亮，减少画面中的阴影面积，辅助光通常设置在前

侧光的位置；轮廓光能够把拍摄对象从背景中分离出来，并勾勒拍摄对象的背影轮廓，轮廓光通常设置在侧逆光的位置。例如，电影《这个杀手不太冷》中，女孩的右前侧光是主光，左前侧光是辅助光，背后是轮廓光(见图2-46-1)；男人的左前侧光是主光，右前侧光是辅助光，背后是轮廓光(见图2-46-2)。

图2-46-1

图2-46-2

图2-46　电影《这个杀手不太冷》剧照

3. 光线的功能

(1) 满足拍摄的基本照明需要。光线在影视创作中的基本功能是将被拍摄物体照亮，使之能够清晰地呈现在画面上。通过光线照明，拍摄对象的色彩、形状、质感，以及不同拍摄对象之间的距离远近、不同拍摄对象占比大小等，都能够被清晰明确地展现出来。

(2) 通过明暗对比，突出重点。一般来说，被突出的主体会比画面中的陪体更明亮一些，因此，影视创作可以通过布光帮助观众明确画面表述的主体与重点。运用强弱不同的光线或通过主光和辅助光的设计安排，能够强化被拍摄主体，并且使画面具有层次感。

(3) 渲染情绪气氛。光线是重要的叙事手段，光线的明暗强弱能带给观众不同的感受，可以有效地渲染情绪气氛。例如，在电影《阳光灿烂的日子》中，导演大量使用了柔光，并且多处曝光过度，这样的创作手法突出了"阳光灿烂"的氛围，也营造了既兴奋雀跃又躁动不安的青春怀旧情绪(见图2-47)。

(4) 塑造人物形象。在影视创作中，可以利用不同种类的光线带给人心理感觉的差异，来辅助人物形象的塑造。在表达被拍摄人物内心阴暗卑鄙或表达被拍摄人物给人以压迫感和恐惧感时，可以使用顶光或脚光来布光；在表达人物轻松愉快的情绪时，可以使用柔和的暖光。例如，电影《年会不能停！》中，董成鹏饰演的胡建林来到公司上任的第一天，他从小旅馆中走出来，明亮的阳光打在他的脸上和身上，这样的光线设计既有效地传达了胡建林兴奋的心情，也表达了他对未来充满希望和憧憬的心理状态(见图2-48)。

图2-47　电影《阳光灿烂的日子》剧照

图2-48　电影《年会不能停！》剧照

 ## 2.5 影视声音

电影最初只是一门无声艺术，观众只能看到流动的影像，却无法听到银幕上人们的对话，也无法感受银幕上热闹街市、恬静村庄的美好声响。20世纪20年代，随着录音技术的发展，部分电影院开始使用一边放唱片、一边放电影的方式让观众在影院内听到声音。1927年，电影《爵士歌王》中首次出现了对话，这也是声音首次成为电影的组成部分。声音参与影视创作后，大大提升了影视作品的艺术表现力。

影视作品中的声音，是指被记录在一定的存储媒介上，经传播后由电影银幕或电视屏幕周围的扬声器重放出来，能传达一定艺术信息的可闻可感的声音，简称"影视声音"[1]。影视声音包括了影视作品中所有的听觉元素，这些听觉元素又可以根据它们的属性进行划分，主要分为人声、音响和音乐三个类别。

2.5.1 人声的种类与功能

对影视作品来说，人声在所有声音元素中是最为重要的，因为语言表意的直接性能够让观众迅速通过人声了解故事情节，明确导演的创作想法。人声有着极强的表现力和感染力，观众能够通过音高、音量和话语节奏等的变化，迅速识别影视作品中人物的情绪。同样的一句话，在不同情境下借助演员的声音表达能够产生不一样的含义。影视作品中的人声对于观众明确故事内容、把握深层主题内涵等有直接的帮助。人声又可以分为对白、独白和旁白。总体来看，人声的主要功能是推动叙事，但不同的人声类型又有着自身独特的功能。

1. 对白及其功能

对白是影视作品中人物与人物之间的对话，也是创作和表演阶段角色的台词。

对白主要具有表意和审美两个功能。表意功能，即通过人物之间的对话推动叙事的发展。审美功能，即对白能体现语言的灵活和优美，具有感染力，观众在看过一些影视作品之后，久久不能忘记的正是其中经典的台词对白。例如，电影《泰坦尼克号》中那句经典的"You jump, I jump"（你跳，我也跳）。再如，电影《阿甘正传》中阿甘与母亲对话时，母亲说的那句"Life was like a box of chocolates, you never know what you're going to get"（生命就像一盒巧克力，结果往往出人意料）。

影视作品中的每一句台词都有具体的表意目的，它们能让观众掌握更多的信息与细节。例如，电视剧《隐秘的角落》开篇仅用了三句台词便让观众了解了人物关系，同时也为后续发生的事件埋下了伏笔。电视剧的第一个镜头是山林叠翠的大远景，镜头向前推进到远景，观众依稀可辨山体侧边有台阶和栏杆扶手，还有三个人在运动，但无法辨识更多细节。这时

[1] 姜燕.影视声音艺术与制作[M]. 2版.北京：中国传媒大学出版社，2017：2.

电视剧中的人物开始说话。

女(老年)："你能不能慢点，照顾一下别人，我都走不动了。"

男(老年)："你说要爬山，爬高了又嫌累，那么着咱们，咱们下去吧？"

男(青年)："爸，妈，都到这儿了，再坚持一下吧。"

观众首先能够感受到女人(主角张东升的岳母)和第一个说话的男人(主角张东升的岳父)在话语表述时语气相对亲近，两个人的声音有年龄感，而第二个说话的男人(张东升)相对年轻，并且他管前两个人叫"爸、妈"，那么基本上可以确定这三个人是一家人。即便观众在听这几句对白时匹配的画面是山林自然景观的大远景和远景，但通过对话中明确的表意与人物交流时的语气和音色，也能判断出三个人的关系以及这段对白的主要表述内容：岳母嫌继续爬山太累，岳父征询她的意见要不要下山，却遭到了女婿的阻挠。这段对白的表意十分清楚，同时也为后续发生的张东升趁岳父岳母不备将他们二人推下山崖的事件埋下了伏笔。三人在对话时，唯一坚持继续爬山的人是张东升，因为必须爬上几乎无人的山顶，他才能有机会行凶。而如果像岳父说的"咱们下去吧"，那么他将无法得手。简简单单的三句对白，却包含了多重叙事含义。影视作品中的许多台词都能让观众在了解基本表意内容的基础上感受到"弦外之音"，这充分体现出影视作品的艺术魅力。

2. 独白及其功能

独白是演员在剧中以第一人称视角讲述故事，多用于人物抒发情感、表达内心真实想法，是人物内心活动的外化体现。独白的主要功能是让观众站在全知视角了解人物内心真实的想法，有助于把人物形象塑造得更为立体和丰满。独白也能让观众了解更多的故事细节，有助于故事叙事的清晰与完整。

独白有三种表现形式：一是将观众作为听众的独白；二是将自己作为交流对象，自言自语的独白；三是将作品中的角色作为听众，如对着想象中的父母说话，或是向神明祈祷等。

独白的形式在电视剧中也经常出现，通过独白的内容，观众可以掌握更多信息。例如，电视剧《鬓边不是海棠红》中，程二爷在戏院看商细蕊饰演杨贵妃的一段表演后，深深沉醉于戏中，并且通过京剧中塑造的杨贵妃想到了自己小时候的种种经历。在这个情节片段中，程二爷共有三段独白。

第一段独白："一出《长生殿》，每个人都能从中看到自己的人生，我看见的是无奈，是步步妥协，是被命运拉扯着，过着自己根本就不想要的生活，我曾经的岁月，心里的不甘愿，商细蕊都替我唱出来了。我放弃了自己真正想做的事情，回家学着经商，可是谈何容易，我太年轻，父亲的债主搬走了家里所有值钱的东西，仆人们一走而空，姐姐不得不离开原本的爱人，做了曹司令的姨太太。二奶奶是关外巨贾之女，婚前执掌偌大产业，叱咤风云，嫁给我之后，只能困于方寸之地相夫教子。我知道，人活着就是身不由己，就是孤独，就是求而不得。"

这段独白是将观众作为倾诉对象，让观众了解了程二爷家道中落的过去与身不由己奋斗的当下：姐姐为改善家境而嫁给曹司令，以及二奶奶履行婚约前的生活状态与家境的殷实。

这些内容丰富了人物的过往经历，让观众进一步了解了人物，既推进了剧情叙事，也为人物形象的立体丰满提供了助力。

第二段独白："妈妈，我终于明白了，你为之魂牵梦绕远走他乡的东西，你唱的杨贵妃，你爱的戏，原来是这个模样。"

这段独白是程二爷说给自己的母亲听的，虽然他不知母亲身在何处，但当逐渐了解母亲的喜好时，他选择了用独白的形式与母亲沟通。

第三段独白："戏台上短短几折，商细蕊载着杨贵妃的魂亦歌亦舞踽踽独行，岁月都在他的袖子里，一抛水袖一声叹，演的人痴了，看的人醉了，台上的人不知自己身在戏中，台下的人不知自己身在梦里，一梦一生，一生一梦。"

这段独白看似与第一段独白在人称表述上没有太大差异，但通过独白的文字内容以及演员的表演就能看出，这段独白是程二爷说给自己的。演员在进行台词处理时，在说"一梦一生，一生一梦"之前，他发出"唉"的一声长叹，观众能感受到他是在感叹自己、感叹岁月、感叹人生。

在这个大的情节片段中，导演并没有选择一直让程二爷处于独白的状态，而是在角色独白的过程中穿插一些情节，如小时候母亲离家的情节、在外读书回家前与同学的告别、与商细蕊饰演的杨贵妃隔空的对话等。这些情节全部都以对白的形式呈现，将独白与对白穿插在一块，让观众在全面接收信息的同时不会感到疲倦与不耐烦。

3. 旁白及其功能

旁白是指影视作品中的解说词，言说旁白的人不在画面中出现。旁白分为第三人称旁白与第一人称旁白。旁白以第三人称进行叙述时，主要功能是介绍、议论和评述，一些纪录片会运用旁白为观众进行介绍和评议；旁白以第一人称进行叙述时，主要功能是介绍和传输必要信息，人物往往通过自述让观众了解故事发生的背景、个人身世、行动目标等。一些影视剧为了让观众了解故事发生的起因、故事发生的地点背景，以及文化特色、历史时代、主要人物等各项内容时，会选择用旁白的形式来传达信息。例如，电视剧《鬓边不是海棠红》第1集的开篇用了一段32秒钟的旁白。

旁白："20世纪30年代的北平，所有传统曲艺都在这里融汇，这是千年梨园最辉煌的舞台，也是近代中国最艰难的时刻，有一代名伶绝妙开嗓，有富商巨贾豪掷千金，有风雨飘摇内外交困，大幕徐徐拉开，好教各位看官瞧个明白，便是这出《鬓边不是海棠红》。"

这段旁白铺垫了电视剧中的故事发生的时代是"20世纪30年代"、地点是在"北平"，同时也引出了电视剧的两位主角：一位是绝妙开嗓的名伶，一位是豪掷千金的巨贾，而他们都处在"内外交困"的大历史背景下。由此，在这一段短短的旁白中，观众可以获得多个方面的信息。同时，这段旁白内容与画面相对应，如讲到名伶时，出现的画面是商细蕊在台上唱戏(图2-49-1)；讲到富商巨贾时，出现的画面是程二爷摇着手中的钞票(见图2-49-2)，画面与旁白的高度对应能让观众迅速定位两位主角的身份、外貌与职业等特征。

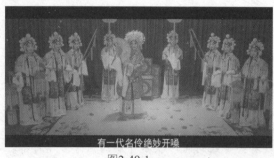
图2-49-1

图2-49-2

图2-49　电视剧《鬓边不是海棠红》剧照

2.5.2　音响的种类与功能

1. 音响的种类

在影视作品中，除人类语言、影视歌曲与乐曲以外的其他声音均属于影视音响。无论是影视剧中的虫鸣鸟叫声、汽车鸣笛声、电话响铃声、不易被察觉的风声，还是特定空间环境独有的环境声，如城市街道各类音响混杂的喧嚣声等，这些均属于影视音响。音响是所有影视声音元素中最不易被察觉到的。例如，当观众观看自然山林空旷的大远景这个画面时，他们会仔细观察镜头画面的细微变化，而不会特别留意与画面内容相匹配的空旷山谷的自然音响声。如今的影视作品习惯使用大量的音响效果，音响的存在十分必要，只有使用音响才不会使画面安静得让观众感到突兀和难以接受。缺少音响效果，画面的真实感就会减少许多。音响可以分为自然音响与人工音响两种。

（1）自然音响。自然音响指的是未经任何修饰加工的音响，一般来说包括自然界的天籁和人类社会生活中发出的一切声响。自然音响在影视创作中的应用十分广泛，它能带给观众客观、真实的感觉，提升作品的整体质感。例如，电视剧《繁花》第1集中，范总与汪小姐在饭馆交谈时，观众不仅能够听到他们二人的对白，还能听到背景中人们吃饭时的聊天声、碗筷的敲击声等混合音响。再如，电视剧《去有风的地方》中，刚到云南的许红豆一个人在青草遍地的山坡上闲逛时，有风声和鸟鸣声，导演通过这些自然音响使观众沉浸于自然界的美景当中。

（2）人工音响。人工音响指的是依靠人工或电子合成器等技术手段模拟、合成的声音。在一些动画、科幻题材的作品中，就是依靠音响师天马行空的想象力为角色和画面匹配相应的人工音响。例如，动画电影《机器人总动员》中，主角是两个小机器人，机器人在行动时产生的音响声就属于人工音响，它既不来源于自然界，也不是人类活动能发出的声音，它是创作团队依靠技术手段制作出来的人工音响。

2. 音响的功能

(1) 营造真实感。在影视作品中，音响的首要功能就是营造真实感。匹配与画面表达的场景相契合的音响，能够充分调动观众的听觉神经，让观众体会到影视作品的自然真实感。例如，电影《情书》中，渡边博子和朋友到小樽市寻找藤井树的住所时，几个人在街道行走，走到一处隧道后，渡边博子的朋友在隧道里向站在隧道入口的博子喊话(见图2-50-1)，这时观众能够明显听到隧道内的回声，这是隧道里特有的音响效果；而女藤井树在医院看病时(见图2-50-2)，观众不仅能够听到医护人员叫患者名字的声音，还能听到嘈杂的环境音，这里利用音响声体现了医院中人来人往的环境氛围。

图2-50-1　　　　　　　　　　　　　　　图2-50-2

图2-50　电影《情书》剧照

(2) 渲染情绪气氛。在影视创作中，虽然人声和音乐能更为直接地表达情绪，但是音响运用得当，同样也能够起到一定的渲染情绪的作用。例如，电影《拆弹专家2》中，炸弹还有10秒就要爆破时，镜头在不断破译密码的特写镜头(见图2-51-1)与炸弹倒计时的特写镜头(见图2-51-2)间来回切换，倒计时的"嘀嗒"声和转动拨轮发出的摩擦声，能突出拆弹的紧张感和是否能够完成拆弹工作的悬念感。

图2-51-1　　　　　　　　　　　　　　　图2-51-2

图2-51　电影《拆弹专家2》剧照

(3) 拓展表现空间。音响的运用能够有效拓展影视作品的表现空间，让观众感受到画面以外的空间发生的事件，或将导演希望展示的画外空间中的内容呈现出来。同样，利用这种形式，也可以使一些不堪入目的画面"隐藏"起来，同时又不会影响作品的整体叙事表意。例如，电影《谜一样的双眼》中，导演巧妙地利用水壶的响声来完成两个不同空间的转接，画面中的主人公本杰明处于回忆状态，给观众展示的是回忆空间中本杰明与被害人的丈夫交谈的情景，画面中没有水壶，但观众却在这时听到一阵水壶的响声，这响声实际上是来自现实空间中本杰明家里的水壶。两个空间场景经由水壶发出的响声得以联结，既起到了巧妙转场的作用，同时也让观众感知到另一个空间的存在。同样，在本杰明的朋友帕布洛在本杰明

家中被人枪杀的情节中，并未直接给观众展示帕布洛被枪击的画面，而是利用一阵枪响的音响效果，表明了帕布洛被害的事实。

2.5.3 音乐的种类与功能

1. 音乐的种类

影视音乐是非常特殊的一类音乐作品，它全面具备音乐作品的艺术属性，但同时也是影视作品的一个重要组成部分。这些作品能够诞生，首先是因为它契合影视作品的主题，其次是因为它具备独立欣赏的价值，在传播过程中成为大众喜闻乐见的乐曲或脍炙人口的歌曲。例如，电视剧《人世间》的主题曲《人世间》火遍全网，歌曲多次登上各大晚会的舞台。再如，久石让为电影《菊次郎的夏天》创作的乐曲《summer》(《夏天》)成为全世界流行的经典乐曲。一般来说，一部影视作品中总会有音乐元素的出现，包括影视作品的片头曲、片尾曲，以及影视作品中穿插使用的歌曲、乐曲等。根据音乐在影视作品中的呈现形式，可将音乐分为无声源音乐和有声源音乐。

(1) 无声源音乐。无声源音乐指的是音乐声音并非来自画面中，观众在画面内不能找到声源位置。无声源音乐是创作者根据人物情绪和故事情节需要为影视画面设计的音乐。例如，电视剧《甄嬛传》第74集中，甄嬛与果郡王最后一次对饮，二人都希望将生的机会留给对方，想要自己服下毒酒(见图2-52)，这里匹配的音乐是专门为这部电视剧制作的音乐《菩萨蛮》。

(2) 有声源音乐。有声源音乐指的是音乐声音来自画面中，观众在画面内能找到声源位置。有声源音乐可以是画面中人物的歌唱，也可以是手机、电视机、收音机、电影、广播喇叭等媒介播放的音乐，观众能够看见声音的来源或合理推测出声音的来源。例如，电影《耳朵大有福》中，王抗美来到二人转小剧院的休息候场区面试歌唱表演的工作，他在休息候场区为剧院老板表演《长征组歌》(见图2-53)，这里观众听到的是他唱歌的声音。

图2-52　电视剧《甄嬛传》剧照

图2-53　电影《耳朵大有福》剧照

2. 音乐的功能

(1) 渲染情绪，烘托氛围。恰当的音乐可以起到渲染情绪、烘托气氛的作用，不同的音

乐节奏、歌曲唱词、音调等能够带给观众不同的情绪。音乐节奏明快热烈时，能给观众带来轻松活泼的感觉；音乐节奏舒缓低沉时，能给观众带来沉重悲伤的感觉。因此，在影视创作中，导演经常通过音乐作品来引导观众的情绪。例如，电视剧《庆余年》中，范思辙与范闲在讨论出版《红楼》的图书买卖(见图2-54)时，导演特意加入了曲调轻快、节奏紧凑的乐曲，以乐曲烘托出逗趣轻松的氛围，引导观众感受情节段落传达出的喜感。再如，在范闲帮助范思辙击败郭宝坤的打手时，画面匹配的背景音乐鼓点紧凑、富有张力，能够突出胜利的喜悦心情。

图2-54　电视剧《庆余年》剧照

(2) 参与叙事和人物塑造。影视作品中的音乐除了可以作为情绪性音乐烘托气氛，还可以作为情节性音乐参与叙事和人物形象的塑造。一般来说，情节性音乐能够推动情节的发展，或者预示人物的命运走向，还可能是人物内心活动的外化体现，帮助观众更好地了解人物的内心世界。例如，电视剧《隐秘的角落》中，歌曲《小白船》的每次出现都预示着有人遭遇不测。再如，电影《年会不能停！》中，歌曲《我的未来不是梦》多次出现，以不同歌曲片段的唱词对应主角胡建林当时的心境：他刚入厂工作时，拥有高昂的工作热情和干出一番事业的决心，这时对应歌曲的唱词是"我知道我的未来不是梦"；当他历经十几年浮沉的生活后，呈现的演唱片段是"你是不是也像我曾经茫然失措"，突出了人物生活的不如意；而当胡建林阴差阳错被调入总公司后，与结识的两位同事坐在江边，三人一起唱起"你是不是像我就算受了冷漠，也不愿放弃自己想要的生活"。在这部电影中，这首歌曲是典型的情节性音乐，它是人物内心情绪和思想的外化，对塑造人物有很好的帮助。

(3) 提高剪辑的节奏感。影视作品中的音乐还能提高剪辑的节奏感，让画面的切换与音乐的强弱相呼应，同时根据音乐的节拍选择画面切换的位置，通过视觉与听觉有机的结合让观众有更好的视听体验。例如，电影《年会不能停！》的开头部分，在庄正直与老侯调换配件厂优质的螺丝钉，将冒牌螺丝钉搬到货车上的情节中，工人们往车上搬箱子这个画面的每一次切换均与音乐旋律节拍的强拍相吻合，由于画面转换的节奏与音乐节奏一致，整段叙事节奏张弛有度，很好地营造了诙谐幽默的氛围。

2.6 影视剪辑与蒙太奇

2.6.1 影视剪辑

1. 影视剪辑的定义

剪辑是指对视觉素材和声音素材按照一定的规律(包括人们的心理逻辑、视觉特点等)进行"剪接"式的"编辑",从而创造性地组接成一部能够表达创作者意图的影视作品。剪辑是影视创作的主要过程之一,是对前期策划和拍摄成果的再创作[①]。

在电影诞生初期,不存在过于复杂的剪辑,电影创作多以长镜头的记录为主。导演大卫·格里菲斯最先采用分镜头的拍摄方法,将拍摄的镜头有逻辑地排列在一起,形成剪辑的雏形。而后,他又在自己导演的电影中进行了诸多剪辑手法的实践,其中包括至今仍被经常使用的"最后一分钟营救"经典剪辑技法。

2. 影视剪辑的原则

影视剪辑的总体原则是明确清晰地呈现作品内容,并增加作品的艺术表现力,以符合观众审美心理和视觉规律的形式结构叙述内容。在进行影视剪辑时,应通过画面与声音的匹配呈现,让观众首先明白故事的具体内容。在剪辑过程中,要确保影像、场景和情节之间的逻辑关系清晰明了,使观众能够理解故事情节的发展。剪辑的节奏对影视后期制作来说十分重要,张弛有度的剪辑节奏能够引导观众的情绪,从而更好地进行艺术效果的表达。在剪辑过程中,要注意选择合适的镜头和场景,以及合理运用剪辑技巧,通过剪辑让整部作品展现出更好的节奏韵律,具体原则如下。

(1) 镜头组合符合生活逻辑。影视作品的剪辑要清楚明确地表达故事内容、传达主题思想,同时镜头之间的组合以及声音的匹配叠加需要符合生活逻辑,只有这样才能够被观众所认同,观众才能相信影视作品的叙事内容具有真实感和感染力。

(2) 景别变化遵循由大到小或由小到大原则。在一个情节段落中,一般景别的运用会遵循从小景别到大景别,或从大景别到小景别的剪辑原则。循序渐进的景别变化一方面符合故事讲述的基本原则,即先用远景或全景交代故事背景,再用中景、近景或特写交代故事细节;另一方面,画面组接时将反差不大的景别组合在一起,也符合观众的审美心理,不会让画面组合显得突兀。

例如,电视剧《漫长的季节》中,王响早上买油条回家进入厨房与妻子交谈的段落中,画面景别基本遵循了由大到小再到大的原则,由远景——全景——中景——近景的循序渐进

① 刘楠. 现代影视艺术理论与发展[M]. 长春: 吉林美术出版社, 2020: 108.

变化来进行画面的组合。首先是一个运动镜头,由全景至中景,交代了王响开门回家并走到厨房门口的情节(见图2-55-1);然后是由中景至近景,交代王响进入厨房走到灶台前的情节(见图2-55-2);再之后是近景镜头,交代王响与妻子之间的对话,画面在王响与妻子之间来回切换(见图2-55-3、图2-55-4),景别基本保持近景不动,主要交代二人对话的内容;最后王响要去卧室叫儿子起床,这时用近景呈现王响走到儿子卧室的画面(见图2-55-5),再用中景呈现王响掀开儿子被子的画面(见图2-55-6)。这样的画面组接顺序既符合生活逻辑,又能让观众在观看这段情节时,感到画面切换得自然流畅。

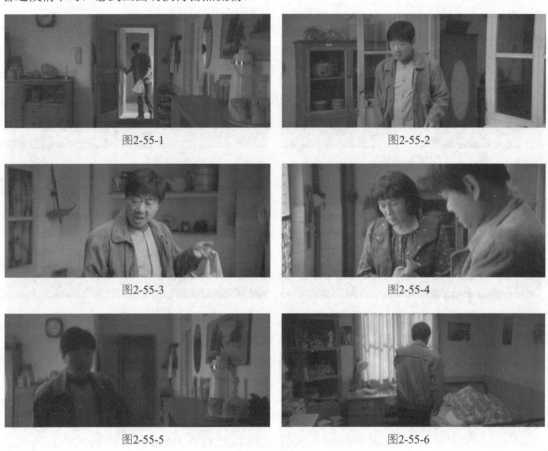

图2-55　电视剧《漫长的季节》剧照

(3) 镜头组接遵循动接动或静接静原则。在剪辑过程中,所谓的"动接动",即运动画面组接运动画面,形成流动感。这里的"动"包括了画面内部人的运动(简称"内部运动")或是推、拉等运动镜头(简称"外部运动")。如果前一个镜头中拍摄对象在运动(内部运动),那么可以衔接外部运动或内部运动的镜头;如果前一个镜头本身是运动镜头(外部运动),那么下一个组接的镜头应选择外部运动的镜头。

所谓的"静接静",指的是画面静止的镜头要与画面静止的镜头衔接。这里的"静止"指的是视觉上没有明显的动感,画面处于相对静止的状态,人物或景物有小幅度的动作也算静态镜头。

例如，在电影《一代宗师》中，章子怡饰演的宫二与张晋饰演的马三在火车站对决的那场戏，充分体现了"动接动"与"静接静"的剪辑技巧。宫二与马三在对决之前进行了一番谈话，这里利用静止特写镜头的来回切换(见图2-56-1、图2-56-2)，让观众充分感知人物的情绪。而后两人开始对决，武打的戏份利用"动接动"的剪辑技巧，以一个推镜头让观众看到宫二准备迎战的动作(见图2-56-3)，后接一个推镜头让观众看到马三迎战的动作(见图2-56-4)，这两个镜头都是运动镜头，突出了对决前的紧张气氛。当两人开始正式进行对决时，又利用了一系列动作镜头相互衔接，以突出打斗的紧张感，特别是加入了两个画面内部运动的特写镜头(见图2-56-5、图2-56-6)，突出了武打的视觉冲击力。

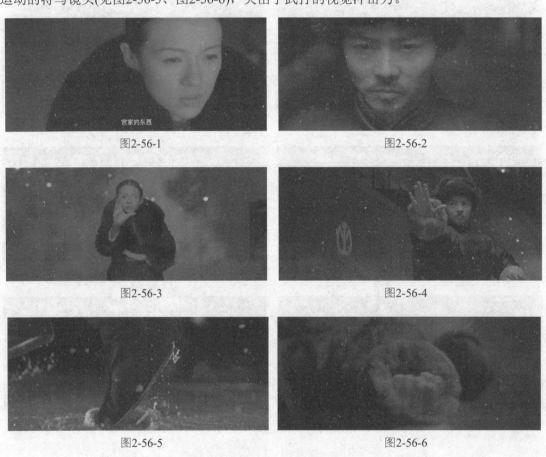

图2-56　电影《一代宗师》剧照

(4) 镜头组接的时长能够清楚表达情节且不拖沓。镜头衔接时，每个镜头应在清晰完整地表述叙事内容后尽快结束，如果时长过长且表达的内容对故事推进毫无意义，那么应进行删减，以免观众感到乏味无趣，最终失去观看兴趣。一般来说，在叙述故事情节时，可以使用一个或多个长镜头，或将一个故事情节切分为多个镜头，用镜头的频繁切换组合来完成故事叙述。这两种形式均可讲述清楚故事内容，前者能够保证被拍摄主体展现连续完整的动作和情绪；而后者通过镜头画面的频繁切换可以调动观众的观看热情，吸引观众的注意力。无论采用哪种剪辑形式，都要保证每个镜头的使用不拖沓，使作品具有较好的节奏感和完整性。

例如，在电影《万箭穿心》中，当厂长和公安局工作人员在厂长办公室告诉女主人公李宝莉她丈夫马学武自杀的消息时，导演先是以频繁切换的镜头组接，让观众逐一看到每个言说台词的人物(见图2-57-1和图2-57-2)，并且通过镜头的频繁切换让观众对这段对话保持注意力。而当李宝莉看丈夫写下的遗言时，镜头对准了丈夫留下遗言的小本子(见图2-57-3)，并且中途没有加入其他镜头，而是让这个特写镜头持续了较长时间。这样，一方面突出了遗言的沉重压抑以及女主人公看遗言时五味杂陈的情绪；另一方面符合观众正常的阅读速度。另一个持续时间较长的镜头是李宝莉的近景镜头(见图2-57-4)，虽然这个镜头中没有人说一句话，但这个镜头却能让观众清晰地感受到李宝莉的情绪起伏，因此这个镜头不是冗余的，是有必要留下来的，它是重要的传达情感的媒介。

图2-57 电影《万箭穿心》剧照

(5) 镜头的影调应保持一致。一般来说，镜头与镜头在进行组接时，应保证前后镜头之间的影调是一致的。如果把明暗对比强烈的两个镜头组合在一起，那么会让观众感到不协调。例如，电影《怦然心动》的结尾，女主人公透过窗户望向窗外的男主人公时，表现女主人公的镜头色彩较为鲜亮，且透着暖意(见图2-58-1)，表现男主人公的镜头色彩也是明亮温暖(见图2-58-2)的，前后两个镜头的影调与色彩高度一致，衔接自然。

图2-58 电影《怦然心动》剧照

2.6.2 蒙太奇

1. 蒙太奇的定义

蒙太奇是法文"montage"的音译,它原本是一个建筑学的词汇,意思是组合、装配、构成,将它引入影视艺术中,最初主要表示镜头画面的分切、组合,随着影视艺术的不断发展,蒙太奇的含义不再仅仅局限于镜头的组接。苏联蒙太奇电影学派的电影理论家普多夫金曾提到:"蒙太奇并不是意味着由各个部分装配成整体,不是意味着由各个片段黏接成影片或者把一个拍好的场面分割为各个片段,也不是意味着要用这个字眼来代替'结构'这一相当含糊的形式方面的概念。"如果单纯将"蒙太奇"理解为镜头与镜头的组合是远远不够的。

蒙太奇"是按照特定的创作目的和遵循一系列艺术规则对镜头与镜头、画面与声音进行有机组合的基本手段,通过这种手段,创造出影视作品空间和时间的完整性、统一性,完成对人物、环境和事件的叙述,表达具有内在逻辑的思想和情感,创造出和谐的节奏和风格"[1]。由此可以看出,蒙太奇实际上是一种电影思维,是电影艺术的美学原则。也就是说,创作者需要以蒙太奇思维来指导影视创作,通过各种各样艺术手法的运用,借助影视视听语言来揭示社会生活现象,表达个人思考。因此,蒙太奇区别于单纯的后期剪辑,它更多体现的是影视美学思维。

2. 蒙太奇的类别

蒙太奇建构影视形象、构筑影视故事的形式有很多种,到目前仍没有完全统一的蒙太奇分类方法。一般来说,蒙太奇可以分为叙事蒙太奇与表现蒙太奇。

(1) 叙事蒙太奇。叙事蒙太奇的主要目的是交代事件,讲述故事内容。叙事蒙太奇又可以分为连续蒙太奇、平行蒙太奇、交叉蒙太奇与重复蒙太奇。

连续蒙太奇指的是按照单一线索,按照事件发生的顺序进行故事内容的讲述。一般来说,连续蒙太奇不能更为充分地展现多条线索并进的故事内容,故事讲述会显得比较平淡。这种连续蒙太奇的剪辑手法按照时间顺序展示主人公的工作或生活。例如,电视剧《狂飙》第1集的开篇,按照时间顺序将发生在徐忠身上的事件逐一展开进行叙述:首先介绍了扫黑督导专员徐忠在全省扫黑除恶表彰会上获得嘉奖的情节(见图2-59-1),而后领导与徐忠谈话,徐忠接到了去京海市调查强盛集团涉黑问题的工作任务(见图2-59-2)。这是典型的连续蒙太奇的结构方法。

[1] 彭吉象. 影视鉴赏[M]. 2版. 北京:高等教育出版社,1998:98.

图2-59-1

图2-59-2

图2-59　电视剧《狂飙》剧照

平行蒙太奇指的是两条及两条以上的叙事线索并行展开讲述，最后统一在一个完整的情节结构里展现不同时空或同时异地发生的故事情节。利用平行蒙太奇进行故事讲述，能够增加影视作品的吸引力、吸引观众的注意力。例如，电影《教父》就运用了平行蒙太奇的剪辑手法，在同一时间段内两条线索并进发展，一边是教父派人行凶杀人(见图2-60-1和图2-60-3)，一边是教父为新生儿祈祷(见图2-60-2和图2-60-4)，生与死似乎都在他的掌握之中。

图2-60-1

图2-60-2

图2-60-3

图2-60-4

图2-60　电影《教父》剧照

交叉蒙太奇由平行蒙太奇发展而来，也是同时展开两条以上的故事线索。与平行蒙太奇相比，交叉蒙太奇更注重几条线索的同时性以及每条线索之间的因果联系，镜头画面会在各条线索之间来回切换，以制造紧张激烈的气氛。例如，电视剧《狂飙》中，安欣在单位接受表彰的同一时间(见图2-61-1)，废旧厂房内高启强、徐江、曹闯三人正在对峙(见图2-61-2)，李响也在跑着奔向厂房(见图2-61-3)。在这场戏中，三方的镜头不断切换，展现了同一时间

内不同空间惊心动魄的故事，最终三条线索结合在一起，以公安系统全力出动围捕徐江等人结束(见图2-61-4)。

图2-61-1

图2-61-2

图2-61-3

图2-61-4

图2-61　电视剧《狂飙》剧照

　　重复蒙太奇相当于文学中的重复手法。在这种蒙太奇结构中，构成影视的各种元素，如人物、景物、场面、动作、调度、物件、细节、语言、音乐、音响、光影、色彩等，都可以通过精心构思反复地出现，使得代表一定寓意的影片元素能够起到强调、渲染气氛、象征等作用，以达到刻画人物、深化主题的目的。例如，电影《山河故人》中三次出现叶倩文的歌曲《当年情》，最后一次出现会让观众感叹岁月流逝，物是人非，同时会想到电影中主人公们离散的命运。

　　(2) 表现蒙太奇。表现蒙太奇不在于叙述情节，而在于利用相连或相叠的镜头在内容上或形式上的对照或冲击，产生单个镜头无法表达的深刻含义，从而引发观众的思考与联想。表现蒙太奇主要可以分为心理蒙太奇、对比蒙太奇、隐喻蒙太奇等。

　　心理蒙太奇指的是通过镜头组接或音画有机结合，直接而生动地展示出人物的心理活动、精神状态，如表现人物的闪念、回忆、梦境、幻觉、想象、遐想、思索甚至潜意识的活动[1]。心理蒙太奇是影视作品刻画人物心理的重要手段，心理蒙太奇的叙述内容往往是不完整的，不讲究叙述的连贯性。心理蒙太奇多展现人物的内心世界，主观性较强，因此画面表达的主观色彩浓厚，节奏具有跳跃性。例如，电视剧《鬓边不是海棠红》中，程二爷在看商细蕊的京剧表演时，加入了一段程二爷与商细蕊饰演的杨贵妃在意识深处对话的内容，用以

[1] 许南明. 电影艺术词典[M]. 北京：中国电影出版社，1986：203.

表达程二爷内心的所思所想，是其心理状态的外化(见图2-62)。

图2-62　电视剧《鬓边不是海棠红》剧照

对比蒙太奇指的是通过镜头内容或拍摄形式上形成的对比，表达创作者的某种寓意，如人物之间的高尚与卑劣、权力与财富的悬殊、胜利与失败的差别等。对比蒙太奇可以通过画面的拍摄角度、声音的强弱、光线的明暗等进行表达。例如，电影《长津湖之水门桥》中，美军深陷我军包围圈后，少将史密斯拨通了在东京的上将麦克阿瑟的电话。镜头中，冰雪覆盖的残酷战场(见图2-63-1)与美军歌舞升平的喧嚣宴会(见图2-63-2)形成了鲜明对比。

图2-63　电影《长津湖之水门桥》剧照

隐喻蒙太奇指的是通过镜头(或场面)的对列或交替表现进行类比，含蓄而形象地表达创作者的某种寓意或事件的某种情绪色彩，它往往是将类比的不同事物之间具有某种相类似的特征突显出来，以引起观众的联想[①]。创作者通常利用隐喻蒙太奇让观众领会影视情节背后深层次的艺术意蕴。例如，电影《长津湖之水门桥》中多次出现了红色围巾，电影结尾处红色的围巾系挂在树上(见图2-64-1和图2-64-2)，美国军人通过望远镜看到了这一抹红色后说

① 许南明.电影艺术词典[M].北京：中国电影出版社，1986：203.

"它可能是一种警示,它在告诉我们,撤退的时间不多了"。这里"红色的围巾"隐喻了中国人民的顽强意志与抗争精神,表征了中国抗美援朝战争必胜的决心。

图2-64-1

图2-64-2

图2-64　电影《长津湖之水门桥》剧照

3. 蒙太奇的主要功能

(1) 通过各种元素的组合,完成影视故事的叙述。影视作品需要通过不同的人物、场景和事件来讲述一个完整的故事。而叙事内容则需要通过一个个镜头画面呈现出来,并且依据一定的逻辑顺序进行组接。因此,蒙太奇的首要功能就是将相关基本元素组合成为完整的叙事作品,即构建故事结构。在解构故事的过程当中,利用蒙太奇可以创造时空,通过不同的剪辑手法产生不同的艺术表现效果。

(2) 通过镜头之间的组合,表达情绪和情感。蒙太奇不仅能够用于叙述故事,还能够通过画面与画面、画面与声音的组合,引导观众的思维,传达深刻的情绪情感。库里肖夫曾做过这样的实验,他将当时著名演员莫兹尤辛面无表情的面部特写画面分别与躺在沙发上的女人、躺在棺材里的小孩、桌子上摆着的一盆汤这三个画面进行组接。当他将这三组组接完成的镜头展示给观众看时,观众认为演员的表情分别传达出怜爱、伤感和饥饿的情绪,这个实验说明剪辑能够影响观众的情绪。当前的影视创作中经常通过各种蒙太奇手法来引导观众的情绪。

(3) 通过镜头之间的组合,形成象征、对比、隐喻等含义。通过蒙太奇手法的应用,可以将画面与画面之间特定的关系表现出来,由此让观众感受到画面的象征、隐喻、对比等意义。例如,电影《战舰波将金号》中,沙俄军方屠杀平民引起民愤后,波将金号上的水兵们意识觉醒,向军方开炮。在这个叙事段落中,导演爱森斯坦创新性地在叙事画面中加入了三个石狮子的画面,分别是闭眼入睡的石狮子、睁眼静卧的石狮子以及睁眼站立的石狮子,以这三个画面来隐喻民众意识的觉醒,用画面与画面的匹配叠加形成了隐喻效果。

(4) 创造影片风格。蒙太奇可以创造影片风格,因为不同蒙太奇手法的运用会使影片呈现不同的艺术效果。无论是采用快速组接还是利用长镜头的叙事形式、是展现近景特写还是中全景、是采用同期声还是加入更多音乐作品,都会影响影视作品的节奏,也会产生不同的影视作品风格。例如,电影《刺客聂隐娘》多采用长镜头进行叙事,突出电影的诗意美感;而很多商业电影,如《唐人街探案》《飞驰人生》等则采用快速的画面切换,以增强娱乐性。

2.7 长镜头

2.7.1 长镜头的定义

长镜头就是镜头延续时间较长的镜头。它通过较长时间连续地拍摄一个场景或一个事件，以保证叙事时间的连续性和空间的统一性，从而形成一个完整的段落镜头。在长镜头拍摄时，导演注重在单个镜头内对演员和镜头的场面调度[①]。长镜头理论是与蒙太奇理论相对立的电影美学理论，其提出者是法国电影理论家安德烈·巴赞。巴赞认为，长镜头表现的时空连续是保证电影逼真的重要手段。长镜头的运用需要导演有较强的场面调度能力。长镜头并没有具体时长的标准，它的"长"指的是带给人的时间感觉比较长。长镜头会让人明显察觉到镜头中时间的流动，有一种观察他人生活的感觉。

2.7.2 长镜头的类型与功能

1. 长镜头的类型

(1) 固定长镜头。固定长镜头是指摄像机机位固定，焦距也不发生改变，长时间地记录一个场景内发生的故事事件的镜头。早期电影的拍摄多使用固定长镜头的拍摄方式，主要是用固定长镜头来记录现实或舞台演出过程。固定镜头能建立平稳、客观的视觉效果，创作者的主观介入比运动镜头少，以固定长镜头为主构成的影片的视觉风格会较为平缓[②]。1895年，卢米埃尔兄弟创作的《工厂大门》《火车进站》等都属于运用固定长镜头进行拍摄的作品。《火车进站》记录了火车行驶至站台，人们登上火车的画面(见图2-65)；《工厂大门》记录了当时法国工人们下班走出工厂的情景(见图2-66)。法国导演乔治·梅里爱的电影《月球旅行记》中，每个场景内发生的故事基本上都用一个固定长镜头来展示，并且景别多为全景，给观众一种观看舞台表演的感觉。

图2-65　电影《火车进站》剧照

图2-66　电影《工厂大门》剧照

① 邵雯艳.新编影视艺术基础[M].苏州：苏州大学出版社，2021：162.
② 张菁，关玲.影视视听语言[M].3版.北京：中国传媒大学出版社，2020：77.

(2) 景深长镜头。景深是指景物所呈现的清晰范围。在摄影机镜头前方(调焦点的前后)都有一段一定长度的空间，当被摄物体位于这段空间内时，其成像恰位于焦点前后这个范围之间，被摄物体所在的这段空间的长度就是景深。摄影机的光圈、镜头及与拍摄物的距离，是影响镜头画面景深的重要因素[①]。一般来说，小景深呈现的画面主体清晰、背景较虚；大景深呈现的画面主体和背景都比较清晰，能够表现出空间的纵深关系，本节讨论的景深长镜头多指大景深长镜头。用大景深拍摄的长镜头可以看清画面前景、后景各个不同位置上的景物。一般在运用景深长镜头进行拍摄时，导演会提前安排好演员的走位，在一个完整的镜头中呈现人物之间的关系并展开故事叙述。

奥逊·威尔斯导演的经典名作《公民凯恩》中多运用景深长镜头的形式进行情节的表达，其中一个景深长镜头十分具有代表性：在一分多钟的长镜头中，观众能够明确地看到室内和室外两个空间内发生的事件，室外是正在雪地里欢乐玩耍的孩童凯恩(见图2-67-1)，室内是他的父母与赛切尔律师正在商量财产委托和抚养权等事宜(见图2-67-2)。摄影机跟随室内演员的活动轨迹运动，使长镜头既能展现一个场面内的所有人物，又能有主次地进行内容呈现。观众可以选择将注意力放在窗外孩子的身上，也可以将关注的重点放在母亲、父亲或室内陈设等任何元素上。画面的开放性是长镜头的三大美学优势之一，可以让观众更好地理解画面传达的深刻含义。

图2-67-1　　　　　　　　　　　　　图2-67-2

图2-67　电影《公民凯恩》剧照

(3) 变焦长镜头。变焦长镜头是指变化焦点的位置或者改变镜头的焦距，通过转换焦点，让画面中不同的被拍摄主体交替处于实焦或虚焦状态，交替交代和表现不同的动作行为与故事事件。例如，电影《刺客聂隐娘》中徒弟向精通西域法术的空空儿报告消息的长镜头中，焦点交替落在空空儿身上以及他面前进出门客的那扇门上。

(4) 运动长镜头。运动长镜头是指在摄影机的不断运动中完成一个时间较长的镜头拍摄，利用摄像机的推、拉、摇、移、跟或升、降来跟随拍摄对象进行录制。例如，电影《功夫》中包租婆在院子里挨个儿数落楼下租户们的长镜头，就是一个典型的运动长镜头。镜头跟随包租婆的运动轨迹不断游走，从而展现较大空间范围内的不同人的状态：首先镜头让观众看到包租婆急匆匆走到院子中央(见图2-68-1)与正在洗头的租户对话的场景(见图2-68-2)，而后

① 张会军. 电影摄影画面创作艺术与技巧[M]. 北京：中国电影出版社，2021：21.

跟随包租婆的运动轨迹，观众看到了不同形象特点的租户们逐一与包租婆对话的画面(见图2-68-3和图2-68-4)，清晰展现了包租婆的泼辣与租户对包租婆的惧怕。

图2-68-1

图2-68-2

图2-68-3

图2-68-4

图2-68　电影《功夫》剧照

2. 长镜头的功能

（1）真实还原世界，保持时空统一。长镜头能够在一个镜头中呈现完整的段落情节并且保证时空的连续性，画面呈现的时间长度与现实时间长度是一致的，同时也能完整地展现空间场景。长镜头符合人眼观察事物的特性，并且它的完整性与纪实性也更强。例如，贾樟柯导演的电影《世界》中的第一个镜头：在北京世界公园民俗村做舞蹈演员的赵小桃在候场区的每个房间穿梭，不断找人要创可贴(见图2-69)。这个长镜头有三分多钟，画面中的时间与现实时间同步，将人在不同房间内查看、询问的情景进行了展现，同时摄像机像人眼一样观察着空间内的人与事，向观众展示了候场区的混杂喧嚣以及演员们的状态。

图2-69-1

图2-69-2

图2-69　电影《世界》剧照

（2）确保运动的连续与画面内容的完整。长镜头能够展示完整连续的运动轨迹，并且通常会使用较大的景别呈现画面内容，让观众能全面了解整个场景中的陈设与人物之间的位置关系。例如，电影《情书》的开篇以一个长镜头展现了女主人公从山上逐渐踏雪下山的情节

(见图2-70-1～图2-70-4)。这个大全景的画面极度开阔，让观众既能够看清女主人公的运动轨迹，也能看到周围的空间环境，真实自然的时空表达犹如现实生活中的场景一般，让观众感觉舒适清新。

图2-70　电影《情书》剧照

(3) 突出影片美学风格。长镜头是开放式的镜头，镜头表达的内容要素较多，留给观众思考的空间较大，具有真实感、逼真性以及多义性的特点。习惯用长镜头结构影片的导演也会形成各自不同的风格特点，其影片具备较为鲜明的美学风格。例如，中国的侯孝贤、贾樟柯等导演，还有伊朗的阿巴斯等导演在创作时都喜欢使用长镜头结构作品。侯孝贤导演运用长镜头不仅表现了人物面对现实生活客观冷静的处理态度，还展现了个人与社会的关系表达，在他的电影《悲情城市》中，长镜头美学具有静止、隔离的艺术特征，这些特征也成为侯孝贤电影中个人风格的标签；贾樟柯导演利用长镜头营造出一种平静的现实主义氛围，使观众能够更好地专注于情节和角色，有助于观众更加深入地体会角色的情感和思考。

2.7.3　长镜头与蒙太奇的区别

蒙太奇与长镜头是两种不同的结构影视作品的方法，具体来说，它们在叙事、时空表达、意义呈现和情绪表达上都存在着不同。

(1) 在叙事上，蒙太奇更侧重于按照导演的主观创作意图引导观众。导演通常将时间和空间进行切分，将不同的镜头拼接在一起，并且以特写、近景等具有冲击力与感染力的画面强化某种情绪的传达。由于观众很难在特写、近景等景别的画面中看到除拍摄主体以外的内容，不得不被镜头引导关注被拍摄主体，这样一来，观众对画面的内涵读解也比较统一，能更好地理解导演的创作意图。而导演使用长镜头时，更希望将主观意图隐藏在客观记录的长镜头背后，给观众留下更多思考的空间。一些长镜头的拍摄讲究真实感，利用自然光线、同期声等形式增加逼真性。正如法国理论家巴赞说的那样，相较于利用剪辑呈现

完整叙事情节的形式，长镜头能够让人明白一切，而不必把世界劈成一堆碎片。

（2）在时空表达上，蒙太奇打破时间的历时顺序，利用画面的组接重组时间，有效压缩时间，创造出符合故事发展逻辑的时间顺序。而长镜头在时空表达上遵从现实时空的连续性，屏幕时空与现实时空是同时的。长镜头非常注重在镜头运动过程中展现完整的空间，让观众的视线跟随摄影机的运动看到事件发生空间的全貌。例如，在电影《白日焰火》中，导演运用长镜头展现了梁志军被捕的全过程。在这个长镜头里，摄影机模拟了梁志军妻子的视线，而这个视线与观众的视线重合，让观众看到了梁志军被警察击毙的过程，整个镜头既有震撼力又展现了完整真实的叙事时空。

（3）在意义呈现上，蒙太奇运用各种造型手段和剪辑手法呈现仅有单一含义的内容，叙事相对封闭，由导演引导观众接受其创作理念，观众在这类作品中很少有自主思考。而长镜头则呈现主题表达的开放性，这类影片整体叙事具有非强制性、多义性的特点，观众可以对影视作品传达的内容做出自己的理解与判断。例如，电影《山河故人》以女主人公在雪地里跳舞的长镜头作为电影的终结(见图2-71-1和图2-71-2)，导演并没有明确表达他的个人观点，而是以开放性的结局引导观众对社会发展、个人命运等议题进行思考。

图2-71-1

图2-71-2

图2-71　电影《山河故人》剧照

（4）在情绪表达上，蒙太奇依赖利用同类情绪的堆积来烘托情感，通过剪辑的形式在短时间内达到情绪顶点。例如，在创作中，导演希望呈现喜剧效果，可以利用蒙太奇的剪辑手段，配合演员逗趣的台词和诙谐滑稽的音乐来完成情绪的积累。而长镜头在情绪情感表达上非常依赖时间的堆积，也就是说情绪的生发与积累是贯穿于长镜头当中的，需要通过时间的推进完成情绪的酝酿与释放。例如，电影《请以你的名字呼唤我》的结尾镜头(见图2-72-1和图2-72-2)，画面中男孩的情绪是逐渐累积最后爆发释放的，观众在看这个长镜头时也需要用较长的时间才能理解并感知影片传达的情绪。

图2-72-1

图2-72-2

图2-72　电影《请以你的名字呼唤我》剧照

2.7.4 长镜头的运用技巧

1. 通过多重调度达成长镜头的创作

在拍摄长镜头时,演员的走位、场景道具的陈设、光线的明暗转变等方面均要预先设定好。演员行动路线的规划是十分重要的,虽然长镜头存在多义性,能给观众留下思考的空间,但是演员在恰当的时间沿着设计的运动轨迹走位,能够在一定程度上吸引观众的注意力,从而使导演最希望表达的中心内容得以有效传达。

2. 通过长镜头表达情绪情感

对于演员而言,时长较长的长镜头能够给演员留有较长的表演时间,演员的情绪起伏能够完整地被展现,情绪的表达能够更为充分。对于观众而言,长镜头留给了观众沉浸于影片情绪气氛的时间,让观众得以回味与感受演员表演的情绪起伏以及整部作品传达的总体情绪与思想。

3. 选择综合构图完成长镜头的创作

一般来说,选择综合构图来完成长镜头的创作更利于展现较为宽阔的场景,也能为演员提供更大的表演空间。综合构图指的是在一个长镜头内实现多个景别的转换,并且对画面内的被拍摄目标进行合理安排和布局,强化画面的美感,有效推动故事情节的发展。

第3章　亚洲地区影视鉴赏

3.1　亚洲地区影视发展综述

1895年12月28日，在法国巴黎卡普辛路的一个地下室里，卢米埃尔兄弟公开售票放映了他们摄制的"活动照片"，而这一天也被认为是世界电影的诞生日。随后，在1896年，中国、日本等亚洲国家相继引入了电影，并进行了公开放映，由此拉开了亚洲电影发展的序幕。

3.1.1　中国影视艺术概述

1. 电影

1905年，北京丰泰照相馆经营者任庆泰主持拍摄了中国第一部影片《定军山》，它标志着中国电影正式诞生。1913年，由郑正秋编导的《难夫难妻》开创了我国电影故事片的先河。20世纪20年代，一批知识分子和进步的戏剧家拍摄了一些具有社会进步意义的影片，如《孤儿救祖记》《爱情与黄金》《到民间去》等。这些影片在不同程度上表现了反帝反封建的要求，是当时电影文化潮流中的一股清流。张石川、郑正秋等导演是中国电影的先驱，被称为中国"第一代导演"，他们在异常艰苦的拍摄条件下创作出中国第一批故事片。1937年，抗日战争全面爆发，这一时期内电影工作者拍摄了很多抗日宣传的故事片，这些影片对于揭露日寇的侵略罪行、动员全国人民投身抗日斗争起到了一定鼓舞作用。例如，《八百壮士》《塞上风云》《胜利进行曲》《中华儿女》等影片不仅真实地表现了中国人民的抗战精神，还在艺术上取得了一定的成绩。抗战胜利后，涌现了《一江春水向东流》《八千里路云和月》《三毛流浪记》《乌鸦和麻雀》《小城之春》等优秀影片。这些影片真实地反映了时代变迁，从不同侧面反映了人们的社会生活。

1949年，中华人民共和国成立，自此中国电影迈入了一个崭新的发展时期。从1949年到1979年的30年间，虽然中国电影经历了起起落落，但不可否认的是，中国电影进入了快速发展的历史时期。中华人民共和国成立初期，相继建立了北京电影制片厂、上海电影制片厂和

八一电影制片厂等电影制片厂，拍摄了《白毛女》《南征北战》《智取华山》《梁山伯与祝英台》《鸡毛信》《董存瑞》《平原游击队》《上甘岭》《铁道游击队》《南岛风云》《柳堡的故事》等影片，这些电影在新中国的电影史上具有里程碑意义。

1979年是中国电影发展的重要转折之年，《从奴隶到将军》《啊，摇篮》《归心似箭》《保密局的枪声》《小花》《甜蜜的事业》《苦恼人的笑》《李四光》《七品芝麻官》等各种不同类型的艺术影片冲破了陈旧创作观念的束缚，开启了新时期中国电影的创作浪潮。随后，20世纪80年代中国电影的百花齐放，集中了被称为"第三代导演"的一群人，如执导《南昌起义》的汤晓丹，执导《西安事变》的成荫，执导《伤逝》的水华，执导《许茂和他的女儿们》的王炎，执导《骆驼祥子》的凌子风，执导《天云山传奇》《牧马人》《秋瑾》《高山下的花环》《芙蓉镇》的谢晋等。同时，在20世纪80年代，还有一批"文革"前毕业于电影院校或参与电影创作的中年导演，他们被称为"第四代导演"，创作了许多经典的作品。例如，吴天明导演的《没有航标的河流》《人生》《老井》，谢飞导演的《本命年》，黄建中导演的《良家妇女》，王启明导演的《人到中年》，胡炳榴导演的《乡音》，杨延晋导演的《小街》《夜半歌声》，黄蜀芹导演的《人鬼情》，赵焕章导演的《咱们的牛百岁》《喜盈门》等。特别是吴贻弓执导的《城南旧事》，不仅在国内受到了好评，还在第二届马尼拉国际电影节上获得了金鹰奖。这是新时期中国电影第一次在世界电影节上获奖，标志着中国电影走出了国门。

由于近现代的历史原因，香港和台湾的电影走向了不一样的发展道路。从1949年到1979年，香港的影业公司有长城、凤凰、新联、邵氏兄弟、嘉禾等，这些影业公司各有创作特色，其创作的武侠片和功夫片以数量多、影响大等原因，成为香港电影较为典型的标志，尤其是1971年李小龙从美国回到中国香港加盟嘉禾影业后，香港掀起了功夫片的创作热潮。张彻、胡金铨、楚原等导演是武侠电影和功夫电影的领军人物。张彻执导的武侠片充满张力，风格较为刚硬，其代表作品有《断肠剑》《独臂刀》《方世玉与洪熙官》《报仇》《刺马》等；胡金铨执导的电影比较有艺术质感，其代表作品有《大醉侠》《龙门客栈》《侠女》《忠烈图》《空山灵雨》《天下第一》《笑傲江湖》等；楚原执导的电影则带有悬疑和推理的色彩，情节中透露出宿命感和哲理性，其代表作品《天涯·明月·刀》《流星·蝴蝶·剑》《楚留香》等改编自古龙武侠小说的武侠电影。除了武侠电影和功夫电影，还有一些其他类型的影片也比较经典，如李翰祥执导的《貂蝉》《江山美人》《梁山伯与祝英台》等作品具有中国古典文化特色，而《火烧圆明园》《垂帘听政》《武则天》《西施》等影片则充满历史感。1979年"香港电影新浪潮"的出现是香港电影业的一个重要里程碑。徐克、许鞍华、章国明、谭家明、严浩、余允抗等大批电视幕后工作者转投电影圈，拍出了一系列充满个人实验色彩的电影作品，翻开了香港电影的新一页。年轻导演的艺术触觉与探索精神促使他们不仅对电影语言进行了革新，也将艺术追求与商业诉求很好地结合起来，实现了电影的市场化发展，使得香港电影进入一个艺术创新和商业运作的高潮时期。

台湾电影的发展受其历史影响颇深，自1895年台湾被清政府割让给日本至1945年，在半个世纪的日据时期，台湾主要放映日本影片。1945年10月台湾回归祖国，此后近十年的时间里拍摄的电影多是服务于政治和军事的纪录片。真正标志台湾电影成长的是1955年兴起的闽

南语片,这些闽南语片多数取材自歌仔戏的传统剧目或历史事件,如邵罗辉执导的《六才子西厢记》,何基明执导的《薛平贵与王宝钏》《青山碧血》,张英导演的儿童片《小情人逃亡》等。从1955年到1962年,闽南语片的产量超过260部。

1962年之后,"健康写实主义路线"的提出及李行导演的影片《街头巷尾》的播映,标志着台湾电影创作的一个新起点,开创了写实主义先河。这时期的写实主义主要作品有李行执导的《蚵女》《养鸭人家》,白景瑞执导的《家在台北》《再见阿郎》,杨文淦导演的《梨山春晓》《小镇春回》等,这些影片比较客观地反映了台湾的社会现实,洋溢着浓郁的乡土气息和人情味。根据琼瑶小说改编的浪漫爱情片是这一时期台湾电影的另一重要类型,如《哑女情深》《在水一方》《碧云天》等,这些影片中的人物特征明显,情节曲折感人,而主演这些影片的男女演员大多成为观众心目中的"金童玉女"。这一时期,一些台湾武侠片也脱颖而出,如《路客与刀客》《龙门客栈》《侠女》《情关》《青衫客》等。

20世纪80年代,无论是张军钊的《一个与八个》、陈凯歌的《黄土地》,还是张艺谋的《红高粱》,第五代导演的电影美学风格有着明确的现代意识,极为重视造型、画面、构图等电影语言,倾向于将电影语言象征化、寓意化,这种艺术处理手法形成了较为鲜明的艺术风格,也启发了一些中年导演开始新的电影创作探索。自1986年以后,由于老中青三代导演各自有着自己的艺术追求,中国电影史上出现了百花齐放的发展局面。此后,《共和国不会忘记》《巍巍昆仑》《春桃》《顽主》《一半是海水,一半是火焰》《开国大典》《百色起义》等各种类型的影视作品不断诞生,在娱乐性、思想性、艺术性等方面为观众带来了不一样的感受。

从20世纪80年代到1997年之前,中国香港的类型电影逐渐成熟,武侠片、功夫片、警匪片、喜剧片是中国香港电影的主要类型。武侠片有徐克执导的《蝶变》《新龙门客栈》《黄飞鸿》《笑傲江湖》《蜀山传》《七剑》等,王家卫执导的《东邪西毒》,元奎执导的《功夫皇帝方世玉》,袁和平执导的《霍元甲》《太极张三丰》《少年黄飞鸿之铁马骝》,王晶执导的《黄飞鸿之铁鸡斗蜈蚣》等。比较有代表性的功夫片是成龙出演的影片,如《蛇形刁手》《醉拳》《龙少爷》等影片将喜剧元素与动作相结合,对动作电影产生了很大影响。同时,成龙将喜剧、动作等元素融入警匪片中,《A计划》《警察故事》《重案组》《红番区》等警匪片都带有成龙独特的喜剧和动作风格。比较有代表性的警匪片是吴宇森执导的《英雄本色》《英雄无泪》《喋血双雄》《喋血街头》《纵横四海》等,杜琪峰执导的《枪火》《大块头有大智慧》《黑社会》《放逐》《神探》《复仇》等。香港喜剧片的代表人物是周星驰。1990年,周星驰以《赌圣》的热播开始了他的票房神话。此外,他主演的《唐伯虎点秋香》《逃学威龙》《大话西游》《九品芝麻官》《审死官》等影片,以"无厘头"的表演风格成为喜剧片中的经典。许冠文的《摩登保镖》《欢乐叮当》《神算》等喜剧影片,使喜剧的表现形式更为丰富。

除商业片类型之外,香港的文艺片也有自己的独特风格,比较有代表性的导演和作品有王家卫的《旺角卡门》《阿飞正传》《堕落天使》《春光乍泄》《重庆森林》等,陈果的《香港制作》《去年烟花特别多》《细路祥》《榴莲飘飘》等。同时,很多的新浪潮导演都有自己的文艺佳作,如方育平的《父子情》,许鞍华的《投奔怒海》,严浩的《似水流年》,张之亮的《笼民》,关锦鹏的《胭脂扣》《阮玲玉》等,这些作品都成为经久不衰的文艺片。

进入21世纪后，随着电影的产业调整与高科技电影技术的发展，中国电影艺术进入了一个新的发展阶段。20世纪90年代末期，中国电影的市场化已经开始逐步清晰起来，在进入21世纪后逐步走向成熟。

首先是主旋律电影的发展。电影自诞生之日起直至现在，我国从来不曾缺少主导主流文化价值观、弘扬主旋律、体现爱国主义和民族精神的优秀电影作品。主旋律电影对社会文化有着正面的导向作用，因此政府相关部门采取积极的扶持政策，在影视越来越商业化的环境中，既有《建国大业》《建党伟业》《辛亥革命》等宏大叙事的主旋律电影精品，也有《潘作良》《毛丰美》《郭明义》等以真实人物为原型的影片，还有《湄公河行动》《智取威虎山》《集结号》等根据真实事件改编的影片，这些电影精品也深受观众喜爱。

其次是商业电影的崛起。2002年末，张艺谋执导的《英雄》上映。它不仅是中国商业大片时代的开端，也标志着中国电影开始走上商业化运作的道路。继《英雄》之后，《十面埋伏》《夜宴》《三枪拍案惊奇》《罗曼蒂克消亡史》等一系列大片纷纷涌现，这些影片以其华丽的视觉效果和震撼的场面，吸引了大量观众走进影院。商业电影的崛起推动了中国电影产业的快速发展。一方面，它吸引了更多的资金投入和人才加入，提升了电影制作的整体水平；另一方面，它促进了电影市场的繁荣和多样化，为观众提供了更多选择。

除主旋律电影与商业电影的繁荣发展以外，自1997年中国香港回归之后，中国内地与中国香港的电影文化交流越来越紧密，文化合作也越来越多，影视也迎来一个新的发展时期。比较经典的作品有刘伟强执导的《无间道》系列电影，吴宇森执导的《赤壁》，陈可辛执导的《投名状》《亲爱的》，徐克执导的《狄仁杰之通天帝国》《龙门飞甲》，王家卫执导的《一代宗师》，周星驰执导的《功夫》《长江七号》《美人鱼》，成龙执导的《我是谁》《十二生肖》，罗启锐执导的《岁月神偷》，郭子健执导的《西游降魔篇》《救火英雄》等，尔冬升执导的《门徒》《我是路人甲》等。

21世纪以来，中国台湾影片《海角七号》的上映不仅创下了华语电影票房纪录，还与《囧男孩》一起拿下了多项电影大奖。随后2010年的《艋舺》，2011年的《鸡排英雄》《赛德克·巴莱》和《那些年，我们一起追的女孩》等几部口碑票房俱佳的现象级影片的出现，使得台湾电影再次兴盛。这一时期出现了很多部优秀影片，如李安执导的《断背山》《卧虎藏龙》《色·戒》《少年派的奇幻漂流》等，侯孝贤执导的《美好的时光》《刺客聂隐娘》等。

2. 电视剧

1958年，电视剧《一口菜饼子》的播出，标志着中国电视剧的诞生。在20世纪60至70年代，电视机的生产技术和质量得到了大幅提升。1978年，北京电视台正式更名为中央电视台，承担着报道国家大事、为人民服务、弘扬中华文化等重要职责。自1978年以后，中国电视剧复苏、发展，迅速成长为与社会、时代紧密相连，为人民群众喜闻乐见，拥有大量观众的艺术形式。

1978年，党的十一届三中全会之后，随着各行各业的蓬勃发展，我国的电视剧创作也在不断进步。以中央电视台的《凡人小事》《有一个青年》、上海电视台的《永不凋谢的红花》、河北电视台的《女友》、广东电视台的《神圣的使命》、浙江电视台的《洞房》等一

批电视剧的播出为标志，我国电视剧发展进入新纪元。这一时期的电视剧不再是20～30分钟的舞台短剧，而是50分钟左右的单本剧。单本剧具有独立的故事或情节，涉及的情节、人物、场景更为复杂，而且能够有针对性地反映现实生活，具有强烈的时代气息。1981年播出的电视剧《新岸》是单本剧时期的代表作，并获得了全国优秀电视剧一等奖。该剧来源于生活又不局限于真人真事的平铺直叙，而是着力揭示人物的内心世界，真实感人，播出后产生了强烈的社会反响，这标志着电视剧已经兼具了审美教育功能与审美娱乐功能。

20世纪80年代，我国电视工作者在掌握电视单本剧创作技巧的基础上，开始尝试创作电视连续剧。1981年，中央电视台播放了我国第一部彩色电视连续剧《敌营十八年》，掀开了我国电视连续剧创作播出的新篇章。此后，《武松》《赤橙黄绿青蓝紫》《蹉跎岁月》《鲁迅》等优秀电视剧相继播出。1983年，我国专门成立部门机构负责电视剧创作，由此拉开了中国电视连续剧大发展的序幕。同时，自1980年开始每年举办一次的"全国优秀电视剧奖"评奖活动(自1992年改为"全国电视剧飞天奖"，由中国广播电视部主办，为电视类"政府奖")，有力地促进了电视剧创作质量的提高。

1984年，日本电视剧《阿信》的播出，对中国电视剧的蓬勃发展起到了一定的推动作用。同年，《今夜有暴风雪》《少帅传奇》《花园街五号》《杨家将》《故土》《夜幕下的哈尔滨》《新闻启示录》等电视连续剧相继播出。此后，1985年的《四世同堂》《新星》《包公》，1986年的《红楼梦》《努尔哈赤》《雪野》，1987年的《西游记》《严凤英》《雪城》，1988年的《末代皇帝》，1989年的《上海的早晨》《商界》，1990年的《公关小姐》《编辑部的故事》《情满珠江》《三国演义》《苍天在上》《雍正王朝》等一大批优秀电视连续剧不断涌现。《红楼梦》《三国演义》《西游记》《梁山伯与祝英台》《聊斋》等电视连续剧相继进入国际市场，标志着中国电视剧已趋成熟，开始走出国门，走向世界。同时，在我国电视剧数量逐年增长的情况下，电视的娱乐性和艺术性也得到了提高，各类题材、风格和模式的电视剧形成了多元化的发展格局，代表作品有文学名著改编的《红楼梦》《三国演义》《围城》等，反映当代人生活心态的《北京人在纽约》《公关小姐》，曲折惊险的电视剧《乌龙山剿匪记》《凯旋在子夜》等。1990年，我国第一部50集室内剧《渴望》播出后，在全国引起了强烈反响，甚至达到了轰动一时的程度。此后，《爱你没商量》《编辑部的故事》《我爱我家》等室内剧都取得了不错的收视率。到1999年，我国年产电视剧已超过一万集。

20世纪八九十年代，中国台湾制作的电视剧有着自己独特的魔力。根据琼瑶小说改编的浪漫爱情电视剧风靡大江南北，从1986年的《几度夕阳红》开始，陆续有《烟雨濛濛》《庭院深深》《六个梦》《梅花三弄》《海鸥飞处彩云飞》等电视剧热播，其受欢迎程度自不必说。同时，古装剧(如《新白娘子传奇》《包青天》《一代女皇武则天》《戏说乾隆》《雪山飞狐》等)也风光无限，《新白娘子传奇》更是成为中国近几十年重播次数最多的电视剧。

2001年，台湾打造了偶像剧《流星花园》，创造了F4神话，其代表性的电视剧题材从20世纪的苦情戏转变成偶像剧，从此台湾电视剧进入了偶像剧鼎盛时期。继《流星花园》之后，接连推出《吐司男之吻》《薰衣草》《情定爱琴海》《斗鱼》《战神》《王子变青蛙》《恶魔在身边》《恶作剧之吻》等电视剧，吸引了一批年轻观众。但随着韩国电视剧的不断

扩张，台湾偶像剧的发展遇到瓶颈，自2008年《命中注定我爱你》之后，台湾偶像剧开始进入低谷期。

进入21世纪以来，随着电视产业结构的不断调整与整合，题材与风格日趋多样化，中国逐渐形成了完备的电视剧产业。近年来比较有代表性的婚恋题材剧有《新结婚时代》《中国式离婚》《双面胶》《媳妇的美好时代》《金婚》《我们结婚吧》《裸婚时代》等，军事历史题材剧有《激情燃烧的岁月》《长征》《历史的天空》《亮剑》《狼毒花》《我的团长我的团》《雪豹》等，新时代军旅剧有《突出重围》《DA师》《士兵突击》等，历史剧有《雍正王朝》《秦始皇》《汉武大帝》《贞观长歌》《大明王朝1566》等，谍战剧有《誓言无声》《暗算》《潜伏》《风声》《红色》《风语》《黎明前的暗战》《伪装者》等，农村题材剧有《刘老根》《乡村爱情》《喜耕田的故事》《圣水湖畔》《清凌凌的水，蓝莹莹的天》，年代剧有《大宅门》《闯关东》《走西口》《乔家大院》等，情景喜剧有《家有儿女》《闲人马大姐》等，宫廷剧有《甄嬛传》《美人心计》《步步惊心》等，武侠剧有《天龙八部》《笑傲江湖》《射雕英雄传》等，现代都市剧有《奋斗》《欢乐颂》《我的青春谁做主》等，情景喜剧有《武林外传》《爱情公寓》等。

此外，随着21世纪网络文学的发展，许多网络文学与影视开始结合，近几年的电视剧市场上出现了很多优秀的由国产原创网络小说、游戏、动漫改编而成的网络文学改编剧。由于有强大的粉丝基础，网络文学改编剧逐渐成为一种成熟的电视剧市场运作模式。2000年，痞子蔡的网络小说《第一次亲密接触》被改编拍摄成电影，这是中国网络文学改编成影视剧的开始。2004年，由《第一次亲密接触》改编的同名电视剧在屏幕上播出，但反响平平。从2010年《泡沫之夏》《美人心计》《千山暮雪》《甄嬛传》《步步惊心》等一系列网络文学改编的影视剧开始在屏幕上大放异彩，网络文学改编的影视剧掀起了一股收视高潮，尤其是2011年的《甄嬛传》更被认为是宫斗剧的经典。2015年，电视剧《琅琊榜》播出后的低开高走，使网络文学改编剧席卷了整个电视剧市场，这一年，《两生花》《何以笙箫默》《花千骨》等网络文学改编剧占据了电视荧屏的半壁江山。2016年的《欢乐颂》《夏有乔木，雅望天堂》《微微一笑很倾城》《芈月传》，2017年开年热播的《大唐荣耀》《三生三世十里桃花》等均是网络文学改编剧的代表。网络文学改编剧多为青春、偶像、仙侠、穿越、架空、玄幻等题材，这些由网络文学作品改编的电视剧深受观众喜爱。

3.1.2 日本影视艺术概述

1. 电影

亚洲最早拍摄电影的国家是日本。1930年，日本第一部有声电影《故乡》上映。此后的日本电影进入了第一个高潮期，出现了《浪花悲歌》《独生子》《青楼姊妹》《人生剧场》等影片。1937年"七七"卢沟桥事变后，日本的多数导演都拍摄过带有战争宣传内容的影片，只有少数导演能够顶住压力，尽力拍摄与战争宣传无关的影片。

第二次世界大战结束后,日本电影出现了巨大转机,各种题材的影片相继问世,其中以黑泽明1950年执导的《罗生门》最具代表性。该片在威尼斯国际电影节上获得了金狮大奖和第23届奥斯卡最佳外语片奖,成为日本第一部登上世界影坛的优秀影片。该影片从多角度讲述同一个故事,形成了多线索平行并进的独特叙事方式。此后,沟口健二的《西鹤一代女》《雨月物语》,以及黑泽明的《生之欲》《七武士》等影片先后在国际电影节上获奖,共同形成了日本电影艺术创作的第二次高潮。

在20世纪70至80年代,日本涌现出许多经典电影,《望乡》《绝唱》《追捕》《远山的呼唤》《幸福的黄手帕》等风靡一时。到20世纪90年代,日本电影发展开始呈现下滑趋势。与真人演出的影片发展不同,以宫崎骏为代表的动画片创作在这一时期开始走出日本,走向世界,《风之谷》《天空之城》《龙猫》《侧耳倾听》《幽灵公主》等动画片使得日本的动画电影迈向了一个巅峰。进入21世纪后,日本电影虽鲜有精品产生,但也有个别影片进入国际市场。例如,2007年,日本影片《被嫌弃的松子的一生》获得第一届亚洲电影大奖;2009年,日本影片《入殓师》获得奥斯卡最佳外语片奖。

2. 电视剧

与亚洲其他国家相比,日本的电视剧起步较早。1940年,NHK(Japan Broadcasting Corporation,日本广播协会)技术研究所最先试播日本第一部电视剧《晚饭前》;1953年,NHK正式播放第一部电视剧《山路之笛》。日本电视剧的制作水平领先于亚洲地区的其他国家,《血疑》《排球女将》《阿信》等名作不仅在亚洲各国掀起收视高峰,还成为其他国家电视剧的效仿对象。1991年,被称为日剧里程碑式作品的《东京爱情故事》,标志着日剧开始进入成熟的"全盛时代"。在这一时期,比较经典的日剧有《101次求婚》《麻辣教师》《跟我说爱我》《恋爱世纪》《新闻女郎》《跃线大搜捕》等。进入21世纪后,由于亚洲其他国家电视剧的崛起,日本的电视剧行业开始走向低谷,但也有一些经典的日剧出现,如根据真人真事改编的《一公升的眼泪》、走青春路线的《野猪大改造》、娱乐意味更重的《极道鲜师》等都获得了观众的青睐。

3.1.3 韩国影视艺术概述

1. 电影

韩国电影是在日本殖民政府的统治下萌生、发展起来的,具体出现的时间至今并无定论,一般认为是在1900年以后。1916年以后,韩国人才开始自己制作电影。萌芽时期的韩国电影大多模仿西洋戏剧或日本的新派剧,罗云奎导演创作的《阿里郎》把韩国电影带入兴盛时期。随后由于战争原因,韩国电影陷入低潮,直至1945年,韩国电影开始迅速复兴。尤其是在20世纪80年代后,韩国掀起了"新电影运动",这场运动支持反映对抗政府压制和记录底层生活的独立电影,重视电影艺术性和娱乐性的结合。"国民导演"林权泽

是韩国影史上的代表人物，《太白山脉》《悲歌一曲》《春香传》《醉画仙》都是他创作的佳作。近年来，韩国影坛虽新人辈出，但老一辈的电影导演依旧焕发着活力。韩国电影有成熟的制片人制度和成功的商业类型片定位，在充分吸收好莱坞及中国香港影片的类型特征的基础上，巧妙融入民族心理特质，形成了具有民族特色且形式丰富的商业类型片。其中，电影《雏菊》《我的野蛮女友》《鸣梁海战》《寄生虫》等陆续走出国门，在世界影坛取得了骄人成就。

2. 电视剧

韩国电视剧的发展始于1953年朝鲜战争结束后。20世纪60年代，韩国相继成立了几家广播电视台，并在1962年1月播出了第一部电视剧《我也要做人》，随后《童养媳》《继母》等电视剧相继播出。相比而言，韩国的文化背景不如中国深厚，经济实力逊于日本，即使在影视文化方面也曾经落后于中国台湾地区和中国香港地区。但由于韩国在20世纪90年代提出"文化治国"的方略，提倡忧患意识和创新意识为主的民族文化精神，在短短的几年时间内，其影视文化产业在亚洲市场取得了卓著成绩。

1992年，MBC(Munhwa Broadcasting Corporation，韩国文化广播公司)播出的《嫉妒》揭开了韩国青春偶像剧的帷幕，随后《爱的火花》《医家兄弟》《星梦奇缘》等电视剧延续了这一风格，并获得了众多年轻观众的青睐。同时，另一个重要的电视类型——家庭剧逐渐受到观众喜爱，《澡堂老板家的男人们》《爱情是什么》《看了又看》等电视剧均创下了非常高的收视成绩。随着中韩两国的建交，韩国电视剧开始进入中国，与中国文化有着紧密联系的韩剧随即引起轰动性效应，带动了韩国娱乐文化涌入中国市场，并逐渐形成风靡一时的"韩流"。

进入21世纪后，《蓝色生死恋》《大长今》《冬季恋歌》《浪漫满屋》《人鱼小姐》《我叫金三顺》《对不起，我爱你》《我的女孩》《继承者们》《来自星星的你》《太阳的后裔》等电视剧在亚洲各地热播。

韩国的影视作品以制作精良著称，一部电影、电视剧往往要拍摄两至三年。剧组开机时，编剧一般只会写好三分之一的剧本，然后根据拍摄进度和反馈对剧本进行修改，边拍边写，同步创作，以确保剧本的完整性和艺术性。同时，韩国的影视作品从道具到场景、从光效到画质、从镜头语言到配音配乐都尽善尽美，尽量满足观众的审美需要。

3.1.4　印度影视艺术概述

1. 电影

印度电影的历史在亚洲来说相对较早，在法国卢米埃尔兄弟发明电影的第二年(即1896年)7月，印度孟买的一家叫瓦特森的旅馆里就开始放映电影了，这标志着印度电影业的开始。印度的第一部有声影片《阿拉姆·阿拉》在1931年拍摄完成，这部影片穿插了10首歌曲和很多舞蹈场面，放映后引起了很大的社会反响，也为印度电影载歌载舞的民族风格奠定了

基础。如今,歌舞场面已经成为印度电影的独特标识。20世纪40年代末50年代初,印度政府采取积极政策支持电影发展,印度涌现出一批优秀作品,如1952年柯·阿巴斯导演的《旅行者》、拉杰·卡普尔导演的《流浪者》、1953年比·罗伊导演的《两亩地》等。

1977年,宝莱坞电影城在孟买建成。由于印度是一个多民族国家,民族特色是印度电影的一大标签。印度电影一般包含大量优美绚丽的印度式歌舞桥段,同时具有跌宕起伏的情节、哀婉动人的情感以及别具一格的民族服装和饮食。21世纪初,印度电影发生了巨大变化,其在保留一些优秀、传统的创作模式的基础上,在电影手法、影片内涵、时尚包装上都有了新的发展和突破。《印度往事》《阿育王》《功夫小蝇》《宝莱坞生死恋》《未知死亡》《地球上的星星》等影视作品以其曲折的剧情和深刻的思想内涵广受世界各地的观众喜爱,并在国际电影市场上占有一席之地。此外,印度影片《季风婚宴》在2001年捧得威尼斯国际电影节上的金狮奖杯;2009年拍摄的《三傻大闹宝莱坞》、2016年拍摄的影片《摔跤吧!爸爸》等都在全球范围内产生了广泛影响。

2. 电视剧

随着印度文化在亚洲的传播,印度电视剧开始走出国门。近年来,一系列表现大家庭恩怨的优秀印度电视剧,如《阴谋与婚礼》《新娘》《发际红》等,受到观众追捧,并掀起了一阵阵印度风。

亚洲地区除了中国、日本、韩国、印度等国的电影外,其他国家也制作了一些具有较高质量和民族特色的影片,如巴基斯坦电影《萨西》《头巾》《杜拉帕蒂》等,菲律宾电影《穷苦的孩子》《忧伤之子》等,伊朗电影《柳树之歌》《小鞋子》《天堂的颜色》等,土耳其电影《野马》《远方》《我的父亲,我的儿子》等。这些电影均在国际电影市场上占有一席之地,同时,泰国、越南、菲律宾等国家的影视制作水准在逐渐上升,泰国电视剧《爱在暹罗》《美人计》等影视作品也为众多观众喜爱。

3.2 亚洲地区电影鉴赏

3.2.1 《上甘岭》

英文名:《Battle on Shangganling Mountain》
国家:中国
出品时间:1956年
导演:林杉、沙蒙
编剧:林杉、沙蒙、曹欣、肖予
主演:高保成、徐林格、张亮、刘玉茹、刘磊

出品公司：长春电影制片厂
类型：战争
片长：124分钟

1. 电影简介

《上甘岭》是我国第一部反映抗美援朝的故事片。1952年秋，世界著名的上甘岭战役爆发。美国侵略者在板门店宣布停战谈判无限期休会后，妄图用战争解决朝鲜问题，在朝鲜中部三八线附近发动了大规模进攻。他们先后出动3万多兵力，使用了大量的飞机和坦克等武器，企图占领只有3平方公里的上甘岭地区，从而进一步向北进展，占领我军的主峰阵地五圣山。敌人向我军狭窄的阵地投下大量炮弹，严密封锁我军后方运输路线，我军在战争初期处于被动状态，主峰阵地十分危急。在这种情况下，志愿军某部队八连连长张忠发奉命坚守主峰阵地。张忠发和他带队的连队冲进硝烟弥漫的主峰阵地后，才发现七连连长和他的大部分战友已死伤，只有失明了的七连指导员趴在岩壁上坚持指挥作战。张忠发从勇士们手中接过阵地，准备展开战斗。师部要求张忠发所在的连队在阵地坚守24小时，等待后方部队的支援。然而，还不到一上午的时间，敌人对这里发起了23次进攻，张忠发的队友们伤亡惨重。更糟糕的是，敌军仍然在不断增加兵力。师指挥所不得不决定暂时放弃表面阵地，命令张忠发连队暂时撤到坑道内。到了第二天，敌人占领两个山头后，开始进攻五圣山。张忠发命令自己的连队配合其余退到坑道的部队主动出击，击退了进攻五圣山的敌人。而后，张忠发所在的连队不断根据战斗情况尽量拖住敌人，为我方争取调度兵力和准备弹药的时间。张忠发和战士们所遇到的困难是难以想象的，他们不仅要面对敌人的狂轰滥炸，还要面对与我方联络中断、坑道内缺水少粮、战友们伤亡等诸多残酷的战争考验。在这样的情况下，张忠发和队友们仍然努力坚守阵地，他们鏖战24天，艰难度日，多次打退了敌人的偷袭，挺过了毒气弹的袭击。他们牵制了敌人，为我军后方大进攻赢得了充足的准备时间。最终，大反攻开始了，张忠发和战友们冲出坑道，配合大部队歼灭了敌人。上甘岭战役从根本上扭转了朝鲜战争局势，让美方不得不在板门店"坐下来"。电影根据真实历史事件改编，震撼人心，凸显了中国军人英勇无畏、舍生忘死的气概和高度的爱国主义精神。

2. 分析读解

1) 真实历史事件的银幕表达

(1) 真实战争故事的震撼呈现。电影《上甘岭》根据真实的战争事件改编。这部作品创作于1956年，取材自抗美援朝战争时期一场著名的战役——上甘岭战役。上甘岭战役的典型性和独特性在于上甘岭战役扭转了朝鲜战争局面，此次战役之后，美军再没有向我军发动过营级以上规模的进攻。上甘岭战役彰显了中国军人不惧艰险、不畏牺牲、无私奉献、坚守初心的优秀精神品质。

了解到这场战役的相关英雄事迹后，毛泽东主席指示有关方面，将这场战役进行文艺书写，让更多中国人深刻了解和铭记这段历史岁月。最终，这部电影的创作任务交给了长春电影制片厂，由沙蒙、林杉二人共同执导电影。两位导演在战争题材影片的创作方面颇有心得。林杉曾在1953年随第三届中国人民赴朝慰问团到朝鲜慰问，在朝鲜期间，他接触过一些抗美援朝战士并深受触动，这也使得他在作品创作阶段能够更细致入微地进行人物和现实的描写。

　　由林杉和沙蒙作为导演的主创团队在创作过程中严谨认真，为了深度还原战争历史事件，他们首先整理和研究了关于这一战役的近50万总结性文字。而后，创作团队亲自抵达朝鲜，对上甘岭战役的战场进行了非常细致的考察，在上甘岭地区的山头阵地参观了一周。这一行程的所见所闻使得整个创作团队深感震撼，他们深刻地感受到了当年上甘岭战斗的艰苦卓绝，也体会到了志愿军指战员们惊天地泣鬼神的革命英雄主义精神。根据历史资料记载，沙蒙导演心脏并不好且年事已高，到了朝鲜以后却执意与团队成员一同爬上五圣山。尽管上甘岭的硝烟早已散去，但当年那场战争的残酷景象仿佛呈现在大家眼前：光秃秃的山头上，看不到一棵树木、一只动物，只有炸弹爆炸后留下的痕迹，山顶的石头被炸得松动，地面翻起了一米多深；山岭上，厚厚的子弹壳和炮弹皮铺满了地面，甚至在一截不到一米的树干上，也嵌进了上百个弹头和弹片；而不到一米的坑道里，潮湿闷热，让人喘不过气来——这是他们看到的战争结束后的上甘岭，也成为他们利用影像还原战争残酷情景的记忆素材。导演沙蒙在日记里写道："今天天阴，太阳近中午才从薄云中透出一些光，参观五三七点七高地，坑道大部填塞，据说里面还有烈士，山上敌人尸骨尚有残肢断脊，但烈士的尸骨也大多埋在土里，炮弹、手榴弹、爆破筒，没有半个齐全，看情形这个阵地打得厉害。"亲临曾经的战争现场对各位主创的冲击与影响是巨大的，这也坚定了他们全力写好剧本、拍好这部电影的决心。

　　与其他多部展现抗美援朝题材的电影不同的是，电影《上甘岭》的许多场景是在朝鲜实地拍摄的。《上甘岭》摄制组150多人的大团队于1956年4月来到朝鲜，并且这部电影在朝鲜拍摄时，部分中国人民志愿军还未从朝鲜撤出，因此电影中七连和八连的战士以及一排长都是志愿军战士出演的。当我们现在再去回看这部电影的群戏镜头时，也会发现部分战士的神情非常凝重、战斗决心非常坚定，这些并非单纯的表演，而是一种真情实感的表现。

　　在电影主题的呈现上，导演选择了做"减法"，除了对战争场面的描述外，选择以隐晦的意象表达来进行叙事。例如，电影中八连连长张忠发十分喜欢喝水，因此勤务兵杨德才一直在身上背着两个水壶，以便第一时间给连长递上水壶。而在电影结尾，杨德才同志英勇牺牲以后，张忠发自己背着两个水壶接受师长的检阅和慰问(见图3-1)。这时，师长问："都到齐了吗？"张忠发回答："都到齐了。"师长沉默着，与他们一一握手，虽然他们没有多说一句话，但此时无声胜有声。看过电影的观众都知道，八连在收复主峰的战斗中顽强作战，同时也损失了大量亲密的战友，一个连队仅剩下了8个人。张忠发并未多说一句话，他将杨德才的水壶背在了自己身上，"水壶"在这里不仅仅承载着小杨对连长的记挂，也象征着活着的志愿军战士们会背负牺牲战友的遗志继续前进、继续完成军人使命，为党和人民的事业顽强拼搏。

图3-1　电影《上甘岭》剧照

(2) 典型人物形象的塑造。创作团队先后对57个亲历战争的炮兵、步兵、炊事员、后勤人员等各类战士进行了采访。然而主创团队并没有选择"平铺"战争人物，而是将镜头聚焦于重点人物、重点连队上，塑造了典型的电影人物形象。其中，电影的主角张忠发的原型是连长张计发。经亲自指挥上甘岭战役的崔师长介绍，导演组认识了崔师长口中的"虎将"张计发。张计发是志愿军第15军第45师135团7连连长，"一个苹果的故事"就发生在他的身上，他是阵地反复争夺战、坑道斗争和大反击的全过程亲历者。创作团队以张计发的故事为核心，又综合了其他9位连级指导员的故事，最终塑造了电影中的典型人物——连长张忠发。

电影当中塑造的连长张忠发并非一个"高大全"式的英雄人物。他有着英雄人物普遍具备的品质，他勇敢、坚定、顽强斗争，面对战争的残酷，始终保持着勇毅的斗志和不畏艰难的精神。同时，他又有着个性化的一面，有时候他会有些"不管不顾"，为了求取胜利做出较为危险的举动。在电影中段，有一场戏十分生动地刻画了张忠发鲜活的人物形象：张忠发以身犯险冲到阵地上炸毁了敌人的露天工事。虽然这是一次极好的奇袭，但作为连长的张忠发私自行动，引得其他战友的担心。张忠发说："一排长！这办法行，一下子端他两窝，小杨！向营长报告成果。"而一排长则说："连长！我建议召开党的支委会来讨论一下。"张忠发十分惊讶不解地问："为什么？"一排长回答说："张忠发同志，你老是强调情况，情况，可是咱们打仗什么时候没有个情况啊！你是一个连的首长，现在是坑道的总指挥……"这时师长的电话打来了，师长在电话里说："张忠发吗？你知道，我非常想见到你们，很想到你们那里走一走，可是我的职责又不允许我，你们把门前的两个钉子拔掉了，这很好，不要以为战果小，你想一想，如果每个坑道里都这样做，我们一夜能消灭他多少？这次是哪几个出去的？把他们的姓名报告给我，我要给他们记功，都是谁呀？"听到这里，观众都明白了，师长在巧妙地批评加鼓励式地给张忠发打电话，鼓励是因为他们歼灭敌人，而批评是因为张忠发并没有完全牢记自己的职责，因此师长才以"很想到你们那里走一走，可是我的职责又不允许我"来点醒张忠发。而后面张忠发在与师长进行对话时说："一共出去了两个，一个是三班战士毛四海，还有一个他犯了错误了，正在批评他，他放弃了上级给他的主要任务，私自出去打了这一仗。"在两人的对话中，观众能够很明确地看到张忠发聪明机灵的一面，也能看到他诙谐的一面，这让张忠发摆脱了毫无瑕疵的英雄人物框架设定，电影将他成功地塑造成了一个有血有肉、敢拼敢干、偶尔也会犯点小错、善于总结、虚心接受批评的鲜活的军人。

电影赋予了张忠发这一角色爱喝水的典型人物特征,他在指挥作战时要喝水,在打赢胜仗时也要喝水。而电影呈现的阵地反复争夺战、坑道作战的这24天中,战士们却有很多天是处于极端缺水的状态。"水"成了电影当中叙事表述的一个意象,它是贯穿整部电影的重要符号,也是塑造张忠发形象的典型符号之一。张忠发在最初水源相对充足时,一到打仗时就一直嚷嚷着要喝水,再到后来水源极度紧张时,下令严禁战士给他单独拿水喝,要求女战士王兰把水拿给伤病员喝。这一变化让观众明确地看到张忠发为全局着想、为他人着想的品格。

电影中除塑造了张忠发这一典型人物形象之外,还有王兰、杨德才等典型人物,他们在历史中均能找到原型。女卫生员王兰的形象塑造得十分成功,电影公映以后,观众透过王兰这一形象了解了抗美援朝战场后方后勤兵、卫生员等各类战士们所作的巨大贡献。1954年,编剧林杉在电影剧本最后的页码上注明,参加抗美援朝战争的卫生员王清珍就是王兰的原型。事实上,编剧通过王兰形象的塑造,将多个后方支援的战士形象凝聚在一起,在王兰身上,观众看到了卫生员、后勤员、文艺兵等诸多战士的影子。我们能看到卫生员王兰不畏牺牲与战士们共进退,不舍得多喝一口水、在炮火轰炸下救助伤员的英勇;也能够看到王兰在坑道里为伤病的战士们唱歌,鼓舞战士们的士气,让战士们再一次坚定参加保家卫国战争的决心,在这里王兰充当了文艺战士的角色。同时,她还要管好战士们的用水,操心战士们的饮食,这些情境中又透着后勤兵的影子。

电影中,小战士杨德才在整个连队进行主峰进攻的最后时刻,不顾个人安危冲到最前面,用胸口堵住了敌人的枪口,这一段情节感动了许许多多观看这部电影的观众。而这一形象的塑造是以中国人民志愿军特级英雄黄继光为原型而创作的。根据历史记载和亲历者的回忆,在抗美援朝战争时期,用自己的身躯堵住敌人枪炮的战士至少有几十甚至上百人。而杨德才这一人物形象代表的是诸多英勇无畏不怕牺牲的志愿军战士,他冲锋前的那句台词经典又深刻——"让祖国人民听我们胜利的消息吧!"这就是上甘岭精神的凝缩。

2) 精妙的电影声音运用

《上甘岭》除了电影本身创下当年影片观众人数的最高纪录外,最为大众熟知的则是电影中的歌曲作品《我的祖国》,《我的祖国》这首歌曲在电影上映后的70余年里经久传唱。对于许多青年人来说,他们可能并没有看过《上甘岭》这部电影,但肯定听过《我的祖国》这首歌曲。《我的祖国》旋律悠扬婉转,唱词清丽美好,歌曲在电影公映之前就利用广播进行了宣传播放,因此大众在电影上映前就对这首歌曲十分熟悉。而在看电影时,这首看似与战争题材电影毫无关系的电影音乐作品,却为电影增添了别样的色彩。

《上甘岭》中有多处诗意化的叙事表达。其中,在卫生员王兰看护伤员时,她为伤员们唱起了《我的祖国》这首歌曲。唱词中的"一条大河"或许就是战士们家乡门前的一条河,而"家乡、艄公、辽阔的土地",更是彰显志愿军战士思念家乡、思念亲人的综合表达。此时,电影将两种极具反差感的画面叠加在一起反复切换,一面是伤员们疲倦的脸庞,一面是中国的大好河山、工业发展的新景象,匹配着悠扬的歌曲,形成了深刻的意蕴价值。志愿军伤病战士们的脸与中国美好的山水叠加在一起,能够引发观众强烈的情绪体验,也透过意向

性镜头与歌曲充分地展现了"为什么而战""为谁而战"的深刻话题——为了祖国大好河山的风光能够更加明媚、为了人民的新生活,志愿军战士们舍生忘死地拼搏。歌曲充分与电影主题相结合,彰显了革命乐观主义和革命英雄主义精神。

3. 亮点说说

《上甘岭》虽然是20世纪50年代的电影作品,但其艺术表现手法和叙事形式至今仍然值得回味。电影创作团队细致用心的创作态度以及对历史真实的还原与提炼表达,为观众呈现了极具真实感的战争故事;而电影中对人物形象的塑造和蒙太奇技法的应用将战争的残酷、志愿军战士的可敬与可爱表达得淋漓尽致。电影凸显了强烈的爱国主义精神和伟大的抗美援朝精神。

4. 参考影片

《志愿军:雄兵出击》[中](2023年),导演陈凯歌
《长津湖》[中](2021年),导演陈凯歌、徐克、林超贤
《狙击手》[中](2022年),导演张艺谋、张末

3.2.2 《流浪地球》

英文名:《The Wandering Earth》
出品时间:2019年
国家:中国
导演:郭帆
编剧:龚格尔、严东旭、郭帆、叶俊策、杨治学、吴荑、叶濡畅、沈晶晶、刘慈欣
主演:吴京、屈楚萧、李光洁、吴孟达、赵今麦
出品公司:中国电影股份有限公司等
类型:科幻
片长:124分钟

1. 电影简介

电影改编自刘慈欣的同名小说《流浪地球》。电影讲述了在不久的未来,科学家们发现太阳正在急速老化膨胀,最初人们没有在意一场洪水的泛滥、一个物种的灭绝、一座城市的消亡……直到有一天,包括地球在内的整个太阳系都将被太阳吞没,人们才开始意识到问题的严重性。为了拯救地球,各国联合起来,拟定了一个名为"流浪地球"的行动计划,目标

是将地球推离太阳系，寻找新的适合生存的家园。这需要各国配合，在地球表面建立上万座发电和专项发动机基站。在这个迁移地球的过程中，人们不断经历各种前所未有的挑战：极致的严寒、缺氧的危险、与其他星球碰撞的危险、地球表面发动机的故障等。

电影的主人公刘培强是"流浪地球"行动计划的领航员，他在儿子刘启4岁时就出征了，后来，他的妻子因病离世，孩子与外公进入地下城生活。在进入地下城时，外公韩子昂遇到了一个与家人失散的女孩韩朵朵，从此，三人在地下城相依为命。刘启并不是一个安于现状的人，多年后，成年的刘启偷偷带着妹妹韩朵朵逃离了地下城，来到了温度零下八十摄氏度的地表。地球表面上一栋栋冰封住的建筑和一辆辆疾驰而过的重型车，都言说着地球毫无生机的悲伤。在刘启与韩朵朵来到地表以后，他们遭遇了全球发动机失灵停摆的严重问题。为了修好发动机，阻止地球坠入木星，全球开始展开营救，联合政府派出数以万计的救援队，中国的CN171-11救援队就是其中的一个。救援行动开始时，刘启等人的车辆也被征用。刘启、韩朵朵以及外公韩子昂等人与中国CN171-11救援队的救援人员一道，为拯救地球不断努力。这一过程中，韩子昂和救援队的多个成员牺牲，无数的人前赴后继，与时间赛跑，终于让发动机重新启动。吴京饰演的刘培强，为了让地球脱离木星引力，操作空间站冲向木星，借助爆炸产生的冲力波，将地球推离木星，为挽救地球献出了自己的生命。

2. 分析读解

《流浪地球》在电影叙事、电影特效等方面表现优异，特别是作为一部科幻电影，它打破了欧美科幻题材作品的叙事逻辑与叙事风格，呈现独特的中国文化特质，表征了中国人的思想精神、文化观念与民族价值理念。

1) 构建人类命运共同体的影像呈现

一直以来，科幻题材的类型片创作主要集中在美国和欧洲部分国家及地区，特别是近年来好莱坞拍摄了诸多带有科幻元素的灾难大片，如《星际穿越》《后天》等。这类作品往往以世界末日或人类面临的全球性灾难为创作背景，但不同的是对于拯救者形象的建构。《流浪地球》传达与以往诸多欧美科幻电影不同的价值观念。

《流浪地球》以构建人类命运共同体为价值主导，搭建了电影的叙事主线。电影摆脱了以往科幻电影依靠一个国家或一个团队作为拯救者的类型化叙事模式，而是以全球人类面临灾难、地球存在极大危机为大背景，以各国共同组成的联合政府为主导，由各个国家选派精英在"领航员"号空间站开展工作，突出了拯救地球是全人类的共同使命的集体责任意识，体现了中国倡导的构建人类命运共同体的理念，广泛传播了中国的大国责任与担当，加深了海外观众对中国的认识与了解。

2) 中国人文精神的充分表达

《流浪地球》是一部优秀的科幻电影，它不仅展现了未来世界的壮丽景象，更深刻地体现了中国传统文化中的一些价值观念和思想，如一百代人的流浪地球计划投射出中国人自

古崇尚的愚公移山精神。电影中提到："人类，这一诞生于太阳系的渺小族群，踏上了两千五百年间流浪之旅。"在这两千五百年间带着地球在宇宙流浪的时光中，必然需要依靠一代又一代的人们接力完成，电影中的外公韩子昂、父亲刘培强、儿子刘启，这恰好就是祖孙三代齐上阵的一种隐喻。从电影开篇可以看出，外公韩子昂在地表工作，父亲刘培强在宇宙空间站工作，儿子刘启在地下城工作，由于地球受到木星引力不断出现危机，刘启在地表加入了救援队。韩子昂遇险牺牲后，刘启在与救援队共同工作的过程中，受到了鼓舞与带动，他开着外公的车，继续为拯救地球不断努力着。在这里，外公与外孙之间完成了责任的交接，拯救地球、带着地球流浪的使命交给了外孙刘启和年轻的一代人。如果《流浪地球》的故事交给其他国家的编剧来改写，那么或许他们完全不能理解为何在条件极度艰难的情况下，甚至在人的生存都难以保障的情况下，还要带着地球去流浪，直接去寻找新的家园不是更好吗？但这正是中国人对"家"的情感、对"房子"的执念的典型表征。即便"家"（电影中的地表）被冰封，即便"家"（电影中的地下城）是狭窄、凌乱甚至破败的，它也是我们精神的寄托。"家"不仅仅是一个物理空间，更承载着太多情感。"地球"就是人类共同的"家"，带着"家"去流浪，彰显了中国独特的家园文化，表达了中国人独有的文化浪漫。这一家园情结的呈现，让这部电影明确地区别于其他地区创作的科幻电影，使之打上浓厚的中国文化烙印。因此，从这个角度来看，电影在讲述一个全球观众普遍接受的科幻故事时，恰到好处地将中国人的价值观念和文化精神包裹在其中，让观众从"带着地球流浪"的新鲜视角切入故事，却在故事中看到了中国的人文精神。

《流浪地球》还呈现了中国文化中的集体主义精神。例如，电影中设置了150万人的救援队，在地球上建造了1万座"行星发动机"，充分体现出"流浪地球计划"的实施需要依靠全人类的集体力量。又如，当地球即将进入木星的"洛希极限"的危急关头，刘启、李一一提出了大胆的想法，他们想点燃木星表层气体，借助冲击波将地球推离木星。虽然之前有其他国家的科学家提出过这个想法，但由于各种原因并未执行，而中国救援小分队则选择了迎难而上，他们带着坚定的信念克服了重重障碍，并且尝试着号召各个国家的救援队共同参与自救行动。在陷入绝境时，他们没有选择放弃，即便身边的队友为完成目标牺牲了，他们依然忍住悲痛竭尽全力地工作着，最后由于地球上燃料不足，即将完成执行任务可以马上回家的刘培强坚定地选择了带着空间站的燃料驶向木星。刘培强牺牲个体保护他人的举动，也彰显了无私奉献的集体主义精神。

郭帆导演在采访中曾提及，海外有很多人不理解为何在《流浪地球》的故事中要设置150万人的救援队。那是因为，中国一直以来在面对灾害等突发情况时，都会在需要的时候集结全国力量驰援救助，如在汶川地震时就出动了百万人，这是中国文化中集体主义的表现。我们没有好莱坞故事里的超级英雄，我们的英雄只是一个个普通人，这是中国文化的独特性。这一点在电影中体现得十分突出，无论是刘培强、韩子昂，还是CN171-11救援队牺牲的队员，他们都只是一个个普通人，但在面对危机的时刻却选择了无私奉献。

3) 独具特色的视听风格

(1) 具有视觉冲击的画面设计。《流浪地球》中镜头的设计、特效的制作等都可圈可

点。作为一部科幻题材电影，《流浪地球》以浓厚的"工业风"作为主基调，在总体色调色彩上侧重于清冷色调，冰封的城市是寂寥的灰色，混杂的地下城也是相对阴沉的灰蓝色，凸显了"世界末日"的压抑。

电影的场面调度和镜头运用十分出色。例如，在电影开篇的第18分钟，刘启向韩朵朵讲述行星发动机的运行原理，此时画面采用了拉镜头的表现方式，由细节到宏观，由近及远，由地球表面到整个宇宙，整个场景给人以极强的震撼力。导演巧妙地利用这一镜头，让观众得以详细了解地球、行星发动机、领航员空间站在宇宙中所处的位置以及各类机器设备的总体外观(见图3-2)，让观众更明确故事情节中各元素之间的逻辑关系，让观众透过极具视觉冲击力的镜头获得强烈的审美愉悦。

图3-2　电影《流浪地球》剧照

(3) 具有特色的电影声音运用。《流浪地球》中的声音运用独具特色，电影中多次利用声音交代故事发生的背景，让观众通过声音感受中国文化。例如，电影开篇刘启带着韩朵朵在地下城喧闹的街区找一哥时，观众能够听到春节联欢晚会的声音、舞龙舞狮时乐器的敲击声，这些声音向观众传达了时间信息——故事发生在大年三十。

3. 亮点说说

2019年上映的《流浪地球》可以说开启了中国科幻电影元年，创作团队在电影拍摄前准备了3000多张概念图和8000多格的分镜，以精益求精的创作态度打造了宏大的科幻场景和精彩的视觉特效，紧凑且富有逻辑性的剧情也赢得了观众的认同与喜爱。电影当中诸多科幻元素的呈现以及地下城与极寒地表的空间搭建让人眼前一亮。与此同时，电影强调了中国传统文化价值，使观众在科幻电影中感受到了中国文化的魅力和中国精神的内核。

4. 参考影片

《流浪地球2》[中](2023年)，导演郭帆
《星际穿越》[美](2014年)，导演克里斯托弗·诺兰
《阿凡达》[美](2009年)，导演詹姆斯·卡梅隆

3.2.3 《我和我的祖国》

英文名：《My People, My Country》
国家：中国
出品时间：2019年
导演：陈凯歌、张一白、管虎、薛晓路、徐峥、宁浩、文牧野
编剧：文宁、修梦迪、薛晓路、何可可、徐峥、管虎、张冀
主演：黄渤、张译、韩昊霖、杜江、葛优、刘昊然、宋佳
出品公司：华夏电影发行有限责任公司等
类型：剧情
片长：155分钟

1. 电影简介

《我和我的祖国》由《前夜》《相遇》《夺冠》《回归》《北京你好》《白昼流星》《护航》7个单元组成。《前夜》以工程师林治远为主要人物，讲述了开国大典前夜林治远与梁昌寿设计制作升旗装置的故事。他们在制作和检验电动升旗装置的过程中，不断遇到各类难题和困境，最终在民众与开国大典工作人员的共同努力下，我国第一面五星红旗在开国大典上顺利升起，这也是新中国首次使用电动升旗装置。这个故事的原型人物是工程设计师林治远，开国大典当天，当时36岁的林治远正如电影中呈现的那样，站在毛泽东主席身后辅助升旗。

《相遇》讲述了中国第一颗原子弹的研发过程，以高远为核心的几百名科研人员为了研发原子弹，隐姓埋名、背井离乡来到荒无人烟的戈壁滩。在一次测试过程中出现意外核泄漏，高远为了保护研究成果毅然返回实验室，取出了实验品。高远在毫无防护的情况下直接遭受大量的辐射，从此导致他的身体每况愈下。因病离职休养时，高远在公交车上偶遇了3年未能见面的恋人。高远本想与恋人说些什么，这时传来了中国第一颗原子弹爆炸成功的消息，两人被欢庆游行的队伍冲散，一别已是永别。电影中的小人物高远，代表的正是20世纪五六十年代为国防科技事业隐姓埋名，舍小家为大家，默默奉献的广大科研人员和官兵们。

《夺冠》回忆了乒乓球教练陈冬冬幼年时期一段美好的经历。1984年，冬冬和小美都生活在上海的弄堂里，他们同在一个乒乓球队训练。一天，教练告诉所有人，小美一家当晚即将远赴美国生活，冬冬就与小美约定傍晚见面。这天正值第23届奥运会女子排球决赛，中国对战美国。为了观看比赛，街坊邻居们纷纷要求冬冬把家里的电视机搬出来。然而电视机的信号却很差，必须有人支撑天线才能接收到信号。冬冬不得不一直支撑着天线，这也让他错失了与小美告别的机会，最终当人们沉浸在中国女排夺冠的喜悦中，邻居们高兴地将冬冬抛起来时，只有冬冬伤心地哭了。

《回归》以普通人的视角切入1997年7月1日香港回归的重大时刻，电影呈现了一场庄严的交接仪式，中方和英方针对在哪一秒升旗的问题，在谈判桌上进行着"没有硝烟的纷

争"。电影围绕香港回归这一大的历史事件,对参与香港回归交接仪式的中方升旗手、香港警方和普通百姓等人物进行了深度刻画,表达了人们的深深爱国之情。

《北京你好》的主人公是北京出租车司机张北京,他在公司抽奖活动中抽中了北京奥运会开幕式门票。在因缘际会下,他遇到了一个从四川来到北京的小男孩。在出租车上,小男孩用800元现金把那张奥运门票"调包"了。他找到小男孩,得知他的父亲参与了北京奥运工程项目的建设,却在汶川地震中失去了生命,而小男孩只是想去开幕式,摸摸他父亲所造的栏杆。张北京经过深思熟虑后,决定把门票送给那个汶川小男孩。在场外收看直播时,他和大伙一起欢呼:"北京!加油!"小男孩在接受媒体采访时想感谢他,却忘记了他的名字。在这个笑中带泪的故事中,我们看到了中国人的良善与美好。

《白昼流星》将2016年神舟十一号飞船返回舱成功着陆的事件和扶贫主题融合在一起,讲述了村支部书记老李耐心教育两个犯错少年的故事,故事主要想通过精神扶贫和物质扶贫两个角度来进行内容的传达。

《护航》以纪念抗战胜利70周年阅兵式为背景,讲述了宋佳饰演的吕潇然作为队中最优秀的女飞行员,在阅兵式前却被意外通知撤出阅兵编排留作替补,到最后坦然接受的心路历程。影片以一位女飞行员的视角,展现了中国空军女飞行员的飒爽英姿和她们肩负重任背后的默默坚守与无悔付出,凸显了军人风范。《护航》作为电影的结尾,正好和中华人民共和国成立70周年的阅兵相呼应。

2. 分析读解

《我和我的祖国》是2019年9月30日公映的一部国庆献礼电影,电影由7个故事串联而成,通过7个故事讲述了中华人民共和国成立前夜到2019年70年间中国发生的重大历史事件。电影中的7个故事均从小人物的视角切入,讲述普通人与国家之间息息相关的动人故事。电影透过大时代发生的大事件,将普通人与国家之间密不可分的关系进行呈现,彰显感人的家国情怀,呼唤着华人的共同记忆,激发人们的爱国情感。电影获得了第35届大众电影百花奖最佳故事片奖,第18届中国电影华表奖最佳故事片奖、优秀导演奖、最佳男女演员奖等诸多奖项。

1) 凸显家国情怀的主旋律电影叙事

《我和我的祖国》是一部主旋律电影,"主旋律"这一概念是在1987年召开的全国故事片厂厂长会议上提出的,主旋律电影是具有中国特色的电影创作样式。《我和我的祖国》将"我"与"祖国"进行了紧密的捆绑,站在历史事件下诉说普通人的家国情怀。

电影取材于中华人民共和国成立70周年以来祖国经历的几个历史性经典瞬间,分别是开国大典、第一颗原子弹爆炸、中国女排夺得奥运会冠军、1997年香港回归、北京奥运会开幕式、神舟十一号返回舱成功着陆、中国女飞行员参加纪念抗战胜利70周年阅兵式,以线性叙事的形式,透过一个个大事件中的小故事,让观众看到中华人民共和国成立70周年来祖国日新月异的发展面貌。

2) 以人物的塑造言说"我"与"国"的关系

正如总制片人黄建新所说的那样，我们追求塑造的就是伟大历史瞬间中发挥价值的普通人。在《前夜》和《相遇》中，观众看到了在资源紧缺、军事力量相对薄弱的情况下忘我工作、为国奉献的中国人；在《夺冠》和《回归》中，观众看到了永不言败、奋勇拼搏、绝不妥协、分秒必争的中国人；在《北京你好》《护航》《白昼流星》中，观众看到了乐于助人、真诚善良、坚韧勇敢的中国人。每一个重要历史瞬间的背后，观众都能看到一个个鲜活的中国普通人的形象。他们并非以往主旋律电影中的中国领袖或革命英雄，他们中的多数都是在自己从事的行业中默默奋斗着的中国普通人。电影通过对这些人物的形象塑造，充分地体现出本片的人物形象建构规律，即将普通的个人前置，将重大历史事件和英雄人物后置，突出每个"我"的重要性。这正好与本片的片名完全呼应，将"我"放在"我的祖国"前面，让微小的个体与宏大的国家共同体形成了一种紧密的联结，突出了国家与个人之间的关系，也进一步向观众言明了个人发展与国家发展息息相关、紧密相连，只有千千万万个"我"的努力拼搏才有"我的祖国"的日益繁盛。

7个故事单元中塑造的主角形象都十分鲜明。例如，《前夜》的主角林治远负责开国大典电动升旗装置的设计，在开国大典的前一天，他与梁昌寿在一个四合院中测试升旗设备，发现升旗设施存在诸多问题与隐患。因此，为确保升旗装置万无一失，他们不断寻找解决困难的办法。在这个单元中，黄渤饰演的林治远是主角人物，导演用了大量的篇幅塑造林治远兢兢业业工作、确保装置毫无隐患所付诸的努力，特别是林治远为了赶时间提着电焊设备在天安门广场狂奔的场景，以及极度恐高的他为了完成升旗杆阻断装置的电焊工作爬上20多米高的旗杆的场面，都给观众留下了深刻的印象。

除了电影中塑造的主角形象深刻地体现着"我"和"我的祖国"之间的关系，在大群戏中，导演也通过故事讲述了个体对祖国深沉的爱与奉献。在《前夜》中，由于缺少各类材料，欧豪饰演的梁昌寿两次坐在四合院的屋顶上，拿着大喇叭喊着"街坊邻居们，谁家还有剩下的红绸子，支援一下呗""街坊邻居们，我们这里急需矽、铬，还有镍"。因为缺少稀有金属，林治远已经准备放弃电动升旗装置，这时大门却被邻居们敲开了，尽管已是深夜，大家打着灯笼，拿着家里的收音机、孩子的长命锁、手表等各类金属物件赶来，都希望自己家里的物品能够帮上忙。最后，是清华大学化学系教授拿出了实验室里仅剩的一块金属铬的样板。可见，在物质极度缺乏的情况下，为了开国大典的顺利进行，无论有多么艰难，大家都甘愿为国家奉献自己的一份力量，因为国家的荣誉高于一切。个体与国家的关系通过这一故事片段得以显明，而类似这样的群戏片段，在《我和我的祖国》的多个单元中都有呈现，这类片段通过刻画普通百姓的群像，突出了民众的国家集体荣誉感、自豪感和对国家的深厚情感。

3) 内涵深刻的画面构图设计

电影中整体的画面构图设计十分巧妙地与"我和我的祖国"这一主题相契合。电影中多处镜头的运用都在体现着个体与国家之间的关系。例如，在《前夜》中有一个十分经典的镜头：在开国大典上，林治远站在毛泽东主席身后，毛主席旋转按钮，五星红旗冉冉升起。

这时，镜头并没有只展现天安门城楼上站着的各位领导和代表，而是采用拉镜头的形式，由远及近地展示长安街上的百姓。而后，镜头不断拉近，一面升到了旗杆顶端的五星红旗占据了画面的大部分，五星红旗成为了前景，长安街上的百姓成为了背景(见图3-3)。在这个镜头中，五星红旗的冉冉升起标志着中华人民共和国的成立，而在五星红旗的背后，观众能看到的是长安街上欢呼庆祝这一历史时刻的广大人民群众。导演在这个镜头的处理上并没有选择彻底虚化背景，反而让观众看清长安街上的庆祝游行场景。因此，这个镜头隐喻着五星红旗的升起，离不开中国人民艰苦卓绝的奋斗与拼搏，人民的力量是伟大和无穷的，中华人民共和国的成立依靠的就是千万中国百姓。

图3-3　电影《我和我的祖国》剧照

3. 亮点说说

《我和我的祖国》注重平民化形象的刻画，将普通人的生活境遇与国家历史大事件相结合进行叙事，让观众在观影过程中得以回忆与深刻体会中华人民共和国成立70周年以来的时代变迁、社会发展与逐步繁荣强盛。在《我和我的祖国》上映后，2020年和2021年相继推出了《我和我的家乡》《我和我的父辈》两部国庆献礼电影，"我和我的"系列主旋律电影在创作形式和主题表达上有着一定的相似性，它们均出色地完成了主导意识形态与大众消费文化融合的电影表述。

4. 参考影片

《我和我的家乡》[中](2020年)，导演宁浩、徐峥、陈思诚、闫非、彭大魔、邓超、俞白眉

《建国大业》[中](2009年)，导演黄建新、韩三平

《建党伟业》[中](2011年)，导演韩三平、黄建新

《夺冠》[中](2020年)，导演陈可辛

3.2.4 《智取威虎山》

英文名：《The Taking of Tiger Mountain》
出品时间：2014年
国家：中国
导演：徐克
编剧：黄建新、李杨、徐克、吴兵、董哲、林启安
主演：张涵予、林更新、梁家辉、佟丽娅、余男、韩庚
出品公司：博纳影业集团股份有限公司等
类型：剧情、动作、战争
片长：143分钟

1. 电影简介

《智取威虎山》改编自曲波于1960年创作的小说《林海雪原》。该小说在1960年被改编成电影，随后又被改编成样板戏《智取威虎山》。至今，观众们可以欣赏到由《林海雪原》改编的剧情电影、动画电影、电视剧、京剧和舞台剧多种艺术作品。中国香港导演徐克于2013年开始拍摄3D电影《智取威虎山》。电影于2014年12月23日上映，截至2015年3月1日，累计票房达到8.8314亿元，位列当年内地票房总排行第四。这一优秀的票房成绩证明了这部电影改编的成功。同时，该作品还获得第30届中国电影金鸡奖最佳故事片奖、第35届香港电影金像奖最佳影片奖等多个奖项提名。徐克将这个已经被无数次翻拍的作品制作得富有新意、引人入胜，可谓不易。

电影讲述了1946年发生在东北牡丹江地区的剿匪故事。1946年，东北刚刚解放，盘踞在威虎山的土匪以深山老林为掩护，大肆劫掠百姓，破坏革命。于是，一支解放军小分队被派往深山剿灭土匪。为了解决威虎山易守难攻的问题，在侦察排长杨子荣的建议下，由杨子荣改扮成土匪胡彪，打入敌人内部，里应外合，伺机歼敌。在威虎山上，杨子荣依靠自己的机智、勇敢取得了匪首"座山雕"的信任，并暗中和小分队取得联系，定下歼敌计策。除夕夜，杨子荣以给"座山雕"庆寿为名，大摆"百鸡宴"，将众土匪灌得烂醉如泥。此时，小分队突然攻入，将毫无准备的土匪全部擒获。

2. 分析读解

3D电影《智取威虎山》是一部由经典小说改编的作品，在《智取威虎山》拍摄创作之前，已经有电视剧、电影和京剧版本的《林海雪原》《智取威虎山》等作品。在3D电影《智取威虎山》上映之后，仍吸引了各个年龄阶段的观众，这部作品好评如潮且票房收益显著。导演徐克通过武侠风格的叙事表达和人物塑造，以及视觉奇观影像的打造和动人心弦的音乐呈现，让《智取威虎山》成为一部极其成功的经典红色改编电影。

1) 以武侠风格呈现红色经典作品

(1) 武侠风格的叙事表达。徐克导演以拍摄武侠片著称，他擅长将传统的武侠元素与现代电影技术相结合，打造出了独具特色的武侠风格。徐克用武侠风格来呈现红色经典作品，使得整部电影充满了紧张刺激和惊险悬疑的氛围。在拍摄双方激烈交战时，导演利用影视特效制作了子弹射出枪膛后的飞行路线，对子弹运动路线的画面呈现恰如武侠电影中两方对决的侠士舞剑的动势，给观众带来了强烈的视觉冲击。在土匪与解放军战士对峙的过程中，土匪用黑话交流，并且暗藏杀机，解放军战士们则机敏应对，双方你来我往、斗智斗勇，将武侠电影中高手对决的紧张刺激氛围渲染到了极致。在拍摄土匪们滑行的路线时，导演有意识地将他们的动作与武侠电影中的轻功联系起来，使观众仿佛看到了武侠高手在雪地上纵情驰骋。这样的画面不仅具有极强的视觉冲击力，而且与整部电影中的武侠风格相得益彰。徐克导演在《智取威虎山》中的这种尝试，不仅让红色经典作品焕发出了新的生机，也让观众在观影过程中得到了全新的感受。他将武侠风格与红色经典相结合，打破了传统红色电影的刻板印象，让电影更具观赏性和吸引力。

(2) 武侠风格的人物塑造。在塑造人物形象时，导演延续了一贯的武侠电影创作风格，突出了人物的侠义、豪迈等武侠特征。

在《智取威虎山》中，杨子荣(见图3-4)这一角色被赋予了深厚和丰富的精神内涵。导演在塑造这个人物时，不仅保留了一位英勇无畏、机智过人的战士应有的样貌，更通过突出他亦正亦邪的形象特征，赋予了人物身怀绝技、侠肝义胆的江湖英雄气质。在电影中，杨子荣的形象充分体现了武侠特质。他深藏不露，似乎没有他不会做的事情，他可以与战士们打成一片，一边唱着二人转，一边为战士们擀面条做晚饭；他可以温和地抚慰村中乡民们的情绪，给可怜的小栓子画画像，又可以运用各种战术和策略，与土匪们斗智斗勇；他身手了得，无论是在枪战中展现出的精准射击技巧，还是在与老虎、土匪近身搏斗时灵活的身手，都让人眼前一亮。这种将武侠风格与红色经典相结合的人物塑造方式，不仅为电影创作带来了新的思路和方法，也为观众带来了全新的观影体验。

图3-4　电影《智取威虎山》剧照

2) 震撼力十足的视听效果

(1) 视觉奇观影像的打造。《智取威虎山》中的战争场景是电影的一大看点。导演徐克

通过运用先进的电影技术，将战争场景以极具冲击力的视觉奇观影像呈现出来。电影中，解放军战士们与土匪们激烈交火的场景，以及爆炸、枪战、炮火等场面都令人震撼。

影片中有两处非常具有想象力的视觉奇观画面设计。一处是拍摄杨子荣在山林间与老虎搏斗的段落。导演将老虎与杨子荣搏斗的画面，以武侠片中两位高手对决的形式进行了设计与拍摄。杨子荣爬到树上，警觉地观察周围动向的状态，很像武侠片中侠士在心理上的过招。老虎猛地扑向杨子荣的画面十分具有冲击力，有武侠片中厮杀的压迫感，再配合3D技术的应用，让观众在看这段戏时仿佛身临其境。

另一处是影片结尾杨子荣大战座山雕的场景。座山雕开着飞机企图逃跑，杨子荣追击座山雕，两人却被困于后山悬崖，画面中两人站在飞机机身上，而飞机横在两山之间，飞机下面就是万丈深渊。飞机即将坠下悬崖时杨子荣滑到悬崖旁的石头上。在这个镜头中，观众既能看到二人所处的位置，又能看到飞机坠毁后在深渊中燃烧的火焰，将命悬一线的紧张感突出得淋漓尽致。

(2) 动人心弦音乐呈现。《智取威虎山》中的配乐对故事讲述起到了重要的辅助作用。影视音乐作曲家胡伟立先生在整部作品的音乐创作上，创新地将西洋技法与现代电子音乐相结合，并且融合了民族音乐元素。在对战士们进行人物塑造时，胡伟立多应用上行乐句，以突出战士们的英雄精神。例如，在杨子荣进山的这场戏中，杨子荣孤身一人骑着一匹马，在白雪覆盖的林海中奔驰，上行乐句犹如冲锋号角一般，让观众看到了无惧无畏的孤胆英雄。在土匪们出场时，胡伟立通常会使用下行乐句，用声音预示土匪终将溃败的下场。

电影中的音效运用有效地渲染了情绪气氛，通过音效与画面的充分配合，以极具冲击力的视听效果呈现了战斗场景的激烈与对话的紧张。例如，在电影开篇，子弹飞射到土匪脑袋上，配合了子弹运动过程中穿过空气的摩擦声与血液喷出的声音，让这段影像更具冲击力与感染力。

3. 亮点说说

《智取威虎山》是一部改编得十分成功的红色电影，它利用十分符合当下观众审美需求的影像结构手段和叙事模式，鲜活地塑造了剿匪英雄的形象，讴歌了革命精神。电影运用3D技术手段极好地呈现了雪景与东北虎等元素。此外，导演与3D制作团队用了几年的时间反复研究如何拍摄雪山大战，最终在电影中呈现的剿匪打斗场景极具武侠风，不仅营造了紧张刺激的氛围，而且给观众带来了强烈的视觉冲击力。

4. 参考影片

《林海雪原》[中](1960年)，导演刘沛然

《智取威虎山》[中](1970年)，导演谢铁骊

《狄仁杰之通天帝国》[中](2010年)，导演徐克

《狄仁杰之四大天王》[中](2018年)，导演徐克

3.2.5 《长安三万里》

英文名：《Chang An》
出品时间：2023年
国家：中国
导演：谢君伟、邹靖
编剧：红泥小火炉
主演：杨天翔、凌振赫、吴俊全、宣晓鸣、卢力峰
出品公司：上海追光影业有限公司等
类型：动画
片长：168分钟

1. 电影简介

《长安三万里》从高适的视角讲述了他与李白之间的友情。电影开篇，朝廷不断施加压力，要求高适尽快出兵化解吐蕃大军围堵长安的局面，而他却选择了退居泸水关，此时持节监军程公公抵达军营前来问话。由此，他不得不向程公公从头讲述他与李白相识的故事。李白与高适相识于旅途中，李白误将高适视作盗贼，误会解开后，二人成为朋友，李白教高适相扑之术，二人约定一年后扬州再见。而后，李白去了扬州，高适来到长安。来到长安的高适经人举荐在晚宴上为玉真公主表演武术，虽未得到公主的青睐，却在晚宴上认识了还是孩童的杜甫。一年后，高适到扬州赴一年之约，见到了已经声名鹊起的李白，李白却早已忘记二人的约定，正在与其他友人一起抢夺一名舞姬。高适不认同李白等人在扬州挥金如土的生活方式，他选择回到梁园旧居。李白后来去梁园找高适，并向他诉说心中苦闷，李白的父亲去世，没有分到家产的李白无法再继续以往挥金如土的生活，只好选择入赘安陆许家。李白想见孟浩然问问他的看法，于是便请高适与他一同前往襄阳找孟浩然。然而此时孟浩然已到江夏，二人追到江夏后，李白用大旗写字的形式问孟浩然是否应入赘许家，孟浩然回应"当"。而后李白与高适来到黄鹤楼，李白题诗《送孟浩然之广陵》，而高适则对李白入赘之事持相反态度，他留下一个"否"字便离开了。

二人的第三次相见是在高适离开塞北蓟州回乡的路途中。高适不满军队首领涣散的状态，在客栈门外的木板上题诗，诗词被李白看见，李白因此找到了高适，并告诉他自己入赘后过得很不如意，因为发现了安禄山的不臣之心，正被安禄山的部下追杀。在追兵到达后，是郭子仪救下了李白。郭子仪因行军途中军营失火而被牵连，即将问斩。高适去找哥舒翰救下了郭子仪，并承诺未来入哥舒翰幕府。李白与高适作别，并约定十年后再见。这十年间，高适回到了梁园，继续过着平凡普通的生活。十年后，他收到了李白的来信，李白在长安得到了当朝皇帝的赏识，他邀请高适来长安。高适抵达长安后，见识了长安的繁华与文人的潇洒生活，并再次与李白、杜甫、王维等人相见，但他深感不适应，又一次地选择了离开。一年后，李白和杜甫来到梁园找高适，此时的李白已经被赐金流放，他深感仕途艰难，决定走

出世之道，皈依道门。他请高适与杜甫同去济南，见证他入道的仪式。李白入道门之后，众人饮酒庆祝。

高适与李白作别后，出塞投奔哥舒翰帐下。在后来的十年间，高适只有一次出差时在一个渡口偶遇李白，此时李白和他的新任妻子与汪伦在渡口作别，高适远远地看着他们，并未上前。而后，由于朝堂发生变故，哥舒翰不得不领军出征，最终败北。高适冲出敌军的封锁后一路来到长安，又继续向南追上了唐玄宗。后来他追随唐肃宗，并被唐肃宗封为淮南节度使。在局势动荡之时，李白投靠了永王，永王伏诛后，李白被流放夜郎。

在高适向程公公讲述他与李白的过往时，帐内不断送来急报，向高适报告吐蕃人的动向。同时，程公公也表明了他的来意：有人认为郭子仪救了李白，而高适因此与郭子仪意见不合，由此延误了军机，他此番来到军营就是问高适传闻是否为真。此时，帐外来报，吐蕃大军距离营寨只有一个半时辰的距离。高适随即准备出兵，他以退为进，将吐蕃军引入峡谷，抄小路在后方围住吐蕃军，使他们无法逃出，最后收复了失地。而后他与程公公作别，程公公告知他杜甫与李白的消息：李白遇赦并写下《朝发白帝城》。高适终于开怀，轻松地带着书童离开。

2. 分析读解

《长安三万里》是一部动画电影，电影以高适的视角切入，通过高适回忆他与李白相识几十年间的几次相遇与相伴度过的大事件，勾勒了二人坎坷沉浮的一生，同时也将唐朝由盛转衰的历史进行了表达。透过这部电影，观众也能对唐代的战争、科举制度、人文风貌、诗歌文化、地域景观等有所了解。《长安三万里》由国内优秀的动画制作机构追光动画联合多个投资公司共同完成。追光动画于2013年成立，成立至今，追光动画先后制作了《新神榜：杨戬》《新神榜：哪吒重生》《白蛇：缘起》《白蛇2：青蛇劫起》等多部叫好又叫座的动画电影作品。追光动画在打造了白蛇系列新传说和新神榜系列新神话后，又以2023年的动画电影《长安三万里》开启了新文化系列动画电影的创作。电影《长安三万里》制作精良，上映后备受好评，获得了第36届中国电影金鸡奖最佳美术片奖。

1) 双线叙事与文化记忆共鸣

《长安三万里》突破性地选择以高适的视角切入，讲述了他与李白二人从青年相识到两鬓斑白这几十年间的友情。电影对人物和历史进行了一定的虚构与重写，使整体故事的表达更具有感染力，也使得电影对高适与李白友情的描述、对唐朝历史的表达更为深入。电影采用了双线叙事的形式进行故事讲述，两条线索既独立又有一定的联结，其中一条线索以程公公与高适所在的营帐作为主要场景，围绕在高适在营帐中向程公公交代他与李白之间的故事、高适决定出兵围堵身处峡谷之中的7万吐蕃军、高适夺回失地并与程公公作别等主要事件展开叙述；另一条线索则是高适回忆与李白相见的往事。

高适与程公公谈话这一线索是现实叙事线索，导演有意让这条线索的情节激烈紧凑，强调了悬念感，让故事的起承转合十分明显。而另一条线索——高适回忆与李白过往的叙事线索则弱化了戏剧性与悬念感，整体故事的讲述犹如散文诗一般，平淡却留有余味。这样两条

叙事线索的叠加嵌套，使整部电影的故事讲述颇具层次感，避免了单纯讲述李白与高适生平的平淡感，也避免了单纯讲述兵法布局的战事所带来的平庸感。特别是两条故事线索巧妙地相互交织，回忆与现实战争的情景不断延宕，让观众的情绪得以喘息；现实又使得回忆故事的不连贯性被弱化。同时，导演利用高适回忆李白生平的形式来解构故事，这让这部基于历史背景却又虚构了历史故事的电影有了充足的虚构理由——人的记忆有时也是虚实相间的，是带有个人情感的。创作团队在不超出大的历史逻辑框架的基础上，以艺术创作填补了故事中人物缺失的历史空白。

电影中的唐诗是重要的纽带，它拉近了观影者与电影之间的距离，利用观众对唐诗的熟悉感，能够进一步增强观众对这部电影的文化认同。而电影中诗歌的重要意义和价值在于它们恰到好处地传达了人物的心境，为电影意蕴的营造起到了重要的烘托作用。电影中的《静夜思》《将进酒》《黄鹤楼送孟浩然之广陵》《早发白帝城》《哥舒歌》等诗歌都是人们耳熟能详的名作，而它们在电影中的每一次出现也都印证着电影人物的心情。例如，电影中李白在父亲去世、自己囊中羞涩时，来到了高适的住处，这个夜晚他站在高适家的窗边，再次感叹道"举头望明月，低头思故乡"(见图3-5)。在观看这个场景时，观众们更能理解李白当年的悲伤，也对《静夜思》有了具象化的理解与认识。电影选择的唐诗多为观众耳熟能详的作品，正如导演邹靖说的那样，创作团队筛选唐诗的标准是"最好一念出来，就能唤醒观众对这些诗词融合在血脉当中的感受"。这样一来，不仅增强了电影与观众的互动感，还能使观众产生更强烈的情感与文化共鸣。

图3-5　电影《长安三万里》剧照

《长安三万里》通过再现盛唐气象，激活了观众关于唐朝的历史文化记忆。在观影过程中，观众看到电影建构的历史场景，便有了"真实可靠"的形象依托，会产生既熟悉又陌生、既亲切又疏离的感受。电影制作团队精心构建了长安、扬州、梁园等多处场景，观众跟随着高适的回忆，可以看到锦绣长安、秀美扬州、苍凉塞外、恬淡梁园，体会李白"孤帆远影碧空尽"的旷达和"与尔同销万古愁"的无奈，品味李白"轻舟已过万重山"的肆意，电影中这些场景的设计又进一步激活了观众对唐代政治、经济、文化发展的相关记忆，使得观众更容易形成共鸣与认同。

2) 匠心打造视觉盛宴

(1) 意蕴深刻的重复蒙太奇。电影中有多处使用了重复蒙太奇，其中最明显的一处是李

白与高适二人在不同年龄相扑的内容重复。电影中李白与高适有三次相扑，第一次相扑是李白与高适二人初相识时，李白教高适相扑之术，并且在赢了高适之后告诉他"相扑之术，以实御虚，声东击西，全靠变幻，最重要的就是骗过对手"。第二次相扑是在李白和高适青年时经历扬州一别之后，李白来到了梁园找高适，二人一见面，李白与高适在流水潺潺的乡间小溪中摔跤比拼。这时二人还处于青年时期，尽管李白过得并不十分如意，高适也仍然在梁园苦读生活，二人的生计都略显艰难，但年轻人对未来的憧憬仍在，老友相见的快乐与轻松暂时压过了生活的困苦。第三次相扑是在李白领受了道箓，两人要再一次各奔东西时进行的。这一次，两人的相扑画面与在梁园时相扑的画面叠加，匹配相对悠扬但略带哀伤的音乐，传达了时光易逝人易老的悲伤与无奈。电影利用重复蒙太奇的形式，以相扑贯穿两个主人公的相识与相逢，让观众通过情节上的重复，感受二人人生境遇的变化和岁月变迁。

　　导演在接受采访时提及，加入相扑，是因为相扑需要脱掉上衣，有比较激烈的身体接触。这样，观众就能通过每一次相扑明显地看出岁月在二人身上留下的痕迹，给观众的心灵带来强烈的震撼。除三次实质性的相扑之外，在高适带兵成功切断了吐蕃大军的后路，完成了收复失去的城池这一重要军事行动以后，他脑海中回忆起了二人初相识时，李白在教他相扑时的样子以及他说的话。"高适，你知道怎么才能骗过对手吗？那得做好各种铺垫、细节逼真，左看右看上看下看怎么看都是真的，连你自己都以为是真的。"这段看似是相扑之术的讲解，却也正是高适当时所设计的攻打吐蕃军的兵法。电影快结尾处再次重复出现了相扑的相关场景，让年轻时的李白与迟暮之年的高适隔空对话，使观众感受到了二人之间的浓厚友情，并发出时光逝去的悲叹。同时，这个情节也体现了李白这位友人对高适的深刻影响。

　　(2) 美轮美奂的场景构建与人物造型。《长安三万里》以过硬的动画技术为观众营造了视听盛宴。电影中每一个场景的呈现都十分精巧美观。创作团队注重意境的再现与景象的展现，但也十分节制有度，并非为了追求视觉冲击效果而制造奇观。电影创作团队充分参考了唐朝的建筑、雕塑、绘画等艺术形式，进而打造出符合历史的空间景象与人物形象。例如，电影中宴会上用的笙、腰鼓、古筝、笛子、琵琶等参考了敦煌壁画上的传统乐器，电影中人物的身长比例参考了唐代绘画、雕塑等。

　　电影中最具特色的一处场景建构，是李白与高适、岑参等人坐在河边喝酒，创作出《将进酒》这首诗的场景。在这段戏中，真实世界的寂寥与想象世界的美妙形成了鲜明的对照，所呈现的"天上美景"，更是让观众充分感受到了创作团队的想象力。在这段戏中，李白唏嘘地说出"君不见黄河之水天上来"时，观众看到的是几位诗人举杯同饮的场景，而后李白泼酒成河，仙鹤飞过，将他们所有人带入了李白想象中的仙境，观众看到了银河以及众诗人乘坐仙鹤飞向了九重天，恣意逍遥又快活洒脱。而当李白说出最后一句"与尔同销万古愁"时，想象世界的场景结束，画面落到了李白忧愁无奈的脸部特写上，他再次艰难地说出"万古愁"。这段戏的场景设计十分精彩，诗词中的想象世界与现实中的万般无奈均得到了具象化的展现，而观众观看了这样一段场面设计大起大落、大开大合的影像过后，更会感叹李白人生的坎坷，理解现实与理想之间的距离。

　　正如电影导演邹靖对《长安三万里》这个电影名的读解那样，"长安"象征了理想，而"三万里"就是现实与理想的距离。每个人的一生都会经历困顿或失意，因此，电影对李

白、高适、杜甫、郭子仪、哥舒翰等历史人物起起伏伏人生境遇的故事表达，更能够得到观众的认同。同样，李白与高适之间的友情、高适等人的家国情怀，以及他们失败后鼓起勇气继续向前的坚守等中国传统文化价值，也引发了观众强烈的精神共鸣。

3. 亮点说说

《长安三万里》这部电影强调了中国风的视听美感，在主题表达、人物形塑、视听语言、文化价值等各方面的表现均十分优秀，它选择了以虚构部分历史的形式来呈现整体故事，这让电影人物形象的塑造更符合电影制作原则，更加鲜活与立体。电影对中国文化意境的表达与中国文化历史故事的展现，实现了传统文化的现代转化，电影不但激活了中国历史文化资源，也让观众深刻感受到了中国动画独特的美感与魅力。

4. 参考影片

《大闹天宫》[中](1961年)，导演万籁鸣
《天书奇谭》[中](1983年)，导演王树忱、钱运达
《哪吒之魔童降世》[中](2019年)，导演饺子
《新神榜：杨戬》[中](2022年)，导演赵霁

3.2.6 《情书》

英文名：《Love Letter》
出品时间：1995年
国家：日本
导演：岩井俊二
编剧：岩井俊二
主演：中山美穗、丰川悦司、酒井美纪、柏原崇、范文雀
出品公司：富士电视台
类型：爱情
片长：117分钟

1. 电影简介

《情书》是日本导演岩井俊二的首部院线电影，于1995年上映，并于2021年5月20日在中国重映。电影根据岩井俊二的同名小说《情书》改编，突出了日本纯爱电影的特质，讲述了哀而不伤的美好青春故事。电影获1995年第20届报知映画赏最佳导演、最佳女主角、最佳男配角奖，获1996年第19届日本电影学院奖最具话题演员奖、最佳新人奖等奖项和多项提

名。导演岩井俊二是日本新电影运动的旗手，被誉为日本最有潜质的新晋"映像作家"。他的多部作品影像清新独特、感情细腻丰富，深受观众的认同与喜爱。岩井俊二除了影视导演能力一流，他还是一名小说家，同时对绘画和音乐也有一定的研究。除《情书》以外，他的小说《燕尾蝶》《关于莉莉周的一切》等作品均由他本人改编为同名电影。他的电影《四月物语》在1998年获得了第三届釜山国际电影节观众奖，《关于莉莉周的一切》在2002年获得了第六届上海国际电影节评委会特别奖。

《情书》的开头，渡边博子在前未婚夫藤井树去世两周年的祭奠仪式上又一次悲痛到不能自已，未婚夫藤井树因登山遭遇雪崩而意外离世，他的离世让渡边博子无法接受，一度沉浸在思念中无法平复。藤井树的妈妈邀请渡边博子到家中小坐，她与藤井树的妈妈一起看以前的老照片，期间渡边博子发现了藤井树以前在小樽市的住址并记录了下来。随后，不能抑制思念之情的渡边博子，寄了一封信到藤井树曾经的住址，实际上这个地址为了修建国道早就不复存在了，然而没想到的是，她竟然收到了回信！回信的人是一位也叫藤井树的女子，她与渡边博子不断展开书信来往，在你来我往的信件交流中，女藤井树逐渐回忆起上学时与同班的男藤井树之间发生的点滴故事。在此期间，渡边博子来到小樽市，找到女藤井树的住址，却发现她没在家，这时女藤井树搭乘出租车回家，出租车司机返回时拉载了没见到女藤井树的渡边博子，出租车司机惊叹二人的长相出奇地相似，正因如此，渡边博子在街头与女藤井树偶遇时，一眼就认出了她。而后渡边博子来到男藤井树母亲的家中，她找到以前男藤井树留下的照片确证了自己真的长得很像女藤井树，她突然感到十分纠结，甚至开始怀疑男藤井树说与她一见钟情是不是真的。而女藤井树为了给渡边博子拍摄自己小时候学校的环境，来到了曾经就读的学校，也再次来到她与男藤井树共同工作过的图书馆，并且在与老师聊天时得知男藤井树在两年前就去世的消息。本来已经基本病愈的女藤井树再次病倒，在一个冬雪飘飞的夜晚，爷爷和母亲拼尽全力将她送到了医院，女藤井树和因背着她奔跑而累到晕倒的爷爷经过救治都得以康复，他们一家人因为当年父亲肺炎耽误救治而离世的心结也得以解开。同时，渡边博子来到了男藤井树最后一次登山出事的地方，对着大山敞开心扉，放下了对男藤井树的纠结的爱。至此，女藤井树和渡边博子，在和彼此的通信中，都对曾经的爱有了更透彻的理解，也在体味爱的同时变得更加美好和平静。

2. 分析读解

1) "双生花"叙事模式

电影《情书》在叙事上采用了"双生花"叙事模式。"双生花"叙事模式以两位女性作为主要角色。通常情况下，电影会设置二人互相寻找与相逢的情景，往往促使二人相识的是男主角，在某个男性角色的推动下，女主人公开始不断地"寻找自我"。以"双生花"为叙事模式的电影，往往会探讨人物的精神层面，如欲望的释放、身份的焦虑、自我的救赎。

例如，20世纪30年代创作的中国电影《姊妹花》，属于最早的中国"双生花"式电影。1991年，波兰导演基耶夫洛夫斯基的《维罗尼卡的双重生命》(又名《两生花》)使得"双生

花"作为成熟的叙事模式被观众熟知。电影《情书》同样也是一部以"双生花"叙事视角切入的电影作品,在电影中主要以渡边博子和女性藤井树这对双生结构来进行内容呈现,但不同于其他电影中单一的双生结构,《情书》中的双生结构共有三对,分别是样貌相同、都曾爱过同一个男人的女藤井树与渡边博子;姓名相同的女藤井树与男藤井树;女藤井树与爷爷在院子里种下的树。

(1) 渡边博子与女藤井树。电影中的两位女性角色均由中山美穗饰演,渡边博子是男藤井树曾经的未婚妻,而女藤井树是男藤井树曾经的中学同学。备受思念之苦的渡边博子寄信给天国的男藤井树,却阴差阳错地得到了人间女藤井树的回复,电影巧妙地利用这一巧合,让女藤井树与渡边博子有了互相交流的机会。渡边博子希望通过书信更加了解男藤井树的过往,以慰藉自己的思念之情;而女藤井树在回忆与男藤井树点滴往事的过程中,逐渐发现少年时代与她同名同姓的那个藤井树曾对自己藏了一腔柔情。《情书》中没有男女之间轰轰烈烈纠缠不休的爱恨纠葛,也没有海誓山盟的热血誓言,全片通过现实与记忆的不断交织,基于两个女主角关于男藤井树的回忆,勾勒出了男藤井树与女藤井树无言的青春爱恋,也将两个女主角内心的恐惧、纠结和迷茫不断地解开。对于女藤井树来说,渡边博子的一封封来信,让她不断回忆起与男藤井树的点滴过往,由她一点点揭开曾经那段朦胧纯净的暗恋,她通过书信不断感知着男藤井树对自己的情感。对于渡边博子来说,通过给女藤井树写信,使她无处释放的对男藤井树的爱得以宣泄,这样的书信往来是她的情感寄托,是她补全心中那段缺憾的方式。

电影中,渡边博子与女藤井树没有一次正式的会面,她们之间除了交流关于男藤井树的现状(渡边博子所了解的)及过去(女藤井树所了解的),并没有其他更多的话题。在通信的过程中,女藤井树逐渐拨开朦胧的回忆,清晰地发现了她曾暗恋的男孩也曾那样地爱着她,那份深沉的爱虽然不会再有任何新的进展,却让她感受到了纯净而美好的人性与真情,填补了曾经的遗憾。而渡边博子也在不断修复自己的内心,挖掘着真实的自己,最终她选择与过往和解,不再沉浸于过去,不再苦苦挣扎,选择了面对现实,迎接未来的生活。渡边博子与女藤井树都在爱的回忆里获得了新生。这样充分地体现出了导演对人生、对爱的思考。

(2) 男藤井树和女藤井树。电影《情书》设计了有着同样姓名的男藤井树和女藤井树,雌雄并蒂的双生花,宿命般地将彼此的命运交织在一起。电影中的男藤井树和女藤井树在中学时被分到同一个班级,甚至因为名字相同被班级里许多同学开玩笑,而事实上这两位名字相同的藤井树也真的在年少时对彼此产生过未能说出口的感情,这些纯净美好的情感藏在男藤井树和女藤井树并肩骑行的夕阳里、藏在二人一起在学校图书馆做义工的时光里、藏在男藤井树让女藤井树帮忙还的《追忆似水年华》里……

不善言辞的男藤井树和一直不敢追问自己内心真实想法的女藤井树,在美好的年纪错过了彼此,却又在渡边博子的追问下由女藤井树逐渐拼接和复原了他们之间纯净的爱。他们二人之间纠缠不清的爱恋,是这一对双生关系的叙事重点。年少时男藤井树没能开口说出的喜欢,最后放进了他遇到雪崩临死前唱的那首《蓝色珊瑚礁》里。他一直没有忘记女藤井树,这首歌里寄存着小樽市两人的青春时光。而渡边博子在最后的来信中问女藤井树"恐怕你也

是喜欢他的吧",一语道破了女藤井树内心深处的秘密。两个人虽然在成年后从未相见,即便男藤井树已过世两年,但他们之间因为"藤井树"而有过的命运交织以及纯净的爱,让观众深刻地感受到这对"双生"关系的羁绊,他们并非生命中的普通过客,而是心中曾经记挂的彼此。

(3) 女藤井树与"树"。电影中还巧妙地设计了与女藤井树一起长大的一棵大树。女藤井树的爷爷在她病愈回家后,告诉她在藤井树出生时他在家里的院子里种下了一棵"藤井树"。这棵成长中的大树,也隐喻着女藤井树的成长,凸显爷爷对孙女的爱、对家庭的爱。这棵树在爷爷的浇灌下成长,正如爷爷对孙女倾注的爱扶持她成长一般。在电影的结尾,女藤井树靠着那棵"藤井树",更加体现出她与这棵树相生相伴的关系。

2) 视听风格

(1) 电影音乐与音响烘托情绪气氛。《情书》这部电影在配乐上主要使用了大提琴和钢琴,这两种乐器发出的声音能够很好地营造出浪漫与哀伤的氛围,非常贴近本片的主题表达。在电影的开头,男藤井树去世两周年的祭奠仪式上,导演设计了一段5分钟左右的钢琴曲,这段钢琴曲低沉且忧郁,体现了渡边博子内心的情绪,表达了她对过世的未婚夫深刻的、无法忘怀的爱与思念。当渡边博子来到男藤井树的家中,翻看男藤井树上学时的照片时,她从毕业纪念册上翻找着藤井树的名字和住址,这时电影画面匹配的音效是时钟"滴答、滴答"的声音,但频率极快,它似乎是渡边博子心跳声的外化体现,表达了博子急于找到关于藤井树的蛛丝马迹时的急切心情。

当渡边博子找到了藤井树的名字时,导演选择了"静默"的处理方法,首先以特写镜头从藤井树的名字开始移动,逐渐让观众看到藤井树的名字以及他在小樽的住址。在长达12秒的时间里,没有一点其他的音效,突出渡边博子在看到已故未婚夫的消息时那种小心翼翼又激动到无法呼吸的情绪。而后,一段节奏稍快的钢琴曲开始了,伴随的是渡边博子到处找笔,急忙记录藤井树在小樽的住址的镜头,这里博子既有得到了藤井树小时候信息的喜悦,又有怕被藤井树妈妈发现自己记录地址的那种慌乱与紧张,而这段钢琴曲充分体现了渡边博子的心情,起到了烘托人物情绪气氛的重要作用。

(2) 对比强烈的色彩与逆光的运用。电影中渡边博子与女藤井树虽然是由同一位演员饰演的,但是电影中两个角色的性格反差较大,特别是渡边博子一直沉浸在对已逝未婚夫的思念当中,因此渡边博子的服饰色彩相较于女藤井树而言,相对偏灰白黑色调,而女藤井树的服饰色彩相对明艳。渡边博子在电影开篇一身黑衣,躺在白雪皑皑的地上,黑白色调体现出了较为阴沉压抑的氛围,是渡边博子内心没有放下未婚夫之死的写照。电影中属于女藤井树青春的美好回忆里有一层薄雾般的黄色滤镜,仿佛两个藤井树隔着回忆又再次对话。女藤井树的服装则有较多图案且多为暖色调,以及浅棕橘黄的家居配色,都强调一种温暖和明媚的感觉。当渡边博子在影片结尾穿着黑色的外套向着已故的未婚夫发生意外的那座山奔去时,她摔了一跤,将黑色的外套甩掉了,露出了橘红色的毛衣(见图3-6),这象征着生命力的颜色也表明她放下了心中对男藤井树的执念,可以面对现实奔向新的生活,获得了自我解脱。

图3-6　电影《情书》剧照

《情书》中运用逆光的次数也很多。逆光能够给角色和场景带来一种朦胧感，柔和的光晕看起来十分温馨舒适。同时，借助逆光可以强化镜头的纵深感，在一定程度上突出想象性，降低镜头的现实感。例如，电影中在女藤井树来到医院看病时，她坐在医院的长椅上产生了幻觉，再次看到了多年前医生抢救父亲的画面，这时导演选择利用逆光进行拍摄，更明确地让观众区隔现实与幻境。同时，电影中为了表达男藤井树和女藤井树少年时的暗生情愫，也多次使用了逆光镜头制造朦胧的美感(见图3-7)，正如少男少女不好意思直接言说的朦胧感情一般。

图3-7　电影《情书》剧照

3. 亮点说说

《情书》这部电影中，男藤井树和女藤井树以及男藤井树和渡边博子他们之间没有说一句"我爱你"，但是导演却巧妙地利用各种细节，表达了渡边博子对已逝的男藤井树深刻的爱以及男藤井树和女藤井树之间未曾说出口却铭刻于心的爱。电影采用"双生花"叙事模式，让两位女主角通过信件，逐渐看清各自内心深藏的爱，从而更为清晰地了解自我和认知生活。《情书》这部电影是对日本纯爱电影风格的突破，并且在视听语言的运用上独具匠心，彰显了岩井俊二对爱与生命的深刻思考与表达。

4. 参考影片

《关于莉莉周的一切》[日](2001年)，导演岩井俊二

《怦然心动》[美](2010年),导演罗伯·莱纳

《初恋这件小事》[泰](2010年),导演普特鹏·普罗萨卡·那·萨克那卡林、华森·波克彭

《花束般的恋爱》[日](2021年),导演土井裕泰

3.2.7 《寄生虫》

英文名:《Parasite》
出品时间:2019年
国家:韩国
导演:奉俊昊
编剧:奉俊昊、韩珍元
主演:宋康昊、李善均、赵茹珍、崔宇植、朴素丹
出品公司:CJEntertainment等
类型:剧情
片长:132分钟

1. 电影简介

《寄生虫》是韩国导演奉俊昊执导的院线电影,于2019年上映,上映后受到全球大量观众的好评,同时业界对这部作品也十分认同。电影《寄生虫》获得的国际和韩国国内各类电影节提名就有100多项。其中,《寄生虫》获得2020年奥斯卡最佳影片、最佳导演、最佳原创剧本、最佳国际影片4项大奖,获得第72届戛纳电影节金棕榈奖、第77届金球奖最佳外语片奖、第40届韩国电影青龙奖最佳影片等多个奖项。导演奉俊昊在1993年大学毕业后,开始了他的电影创作生涯。2003年,他执导的电影《杀人回忆》,奠定了他在韩国影坛的地位。凭借这部作品,奉俊昊先后获得第51届圣塞巴斯蒂安国际电影节新人导演奖、第2届大韩民国电影奖最佳导演奖等多个奖项。奉俊昊是一位将社会问题有意识地融入个人创作的导演,他的创作风格相对多样化,在不同类型电影文本的创作中都包含了他对韩国社会现实的反思,并对人的异化与社会的残酷进行了呈现。

电影《寄生虫》讲述了金基泽一家为了生存而采取极端行为,通过巧妙的计谋渗透进朴家,侵占他们的生活和财富的故事。韩国底层百姓金基泽一家四口皆为没有固定职业的游民,他们挤在狭窄逼仄的半地下室,父亲基泽整日在家中无所事事,大儿子基宇连续考了4次大学仍没能考上,小女儿基婷有着极高的美术天赋,却因家里拿不出多余的钱继续补习而无奈放弃,他们全家人有时会接到披萨店折纸盒的零工。一天,哥哥基宇的好朋友敏赫找到他,希望基宇能够在他出国交流学习的这段日子,替他到朴社长家为他家上高二的大女儿补习英语。基宇拿着妹妹帮他伪造的大学入学证明来到社长家,社长夫人非常认可他的教学。一天,他得知社长儿子想请美术老师,他假装认识一位美术行业的专家教师,而实际上是让

自己的妹妹假扮成主修艺术与心理治疗的专业老师。就这样，妹妹也顺理成章地来到了朴社长家里做家教，而后，妹妹又通过陷害朴社长的司机，让自己的父亲取而代之成为社长的司机。在此之后，他们又陷害朴社长家的管家，让社长夫人辞退她，由基泽的妻子接替她成为下一任管家。这样，一家四口都成功"寄生"在朴社长家。为了给朴社长儿子庆生，社长全家出去露营，金基泽一家四口则鸠占鹊巢，在豪华的别墅里尽情喝酒欢乐，没想到前管家的到来打破了这一切，也让这一家四口发现了别墅的地下室内还藏着前管家的丈夫！这时，朴社长全家因下大雨不得不折返回家，金基泽一家四口慌忙收拾室内的残局，当他们回到家时却发现半地下室因忘记关窗而被雨水灌满，无家可归的一家人在第二天早上如同没有发生任何事情一样出现在朴社长家的派对上。在派对进行的过程中，前管家的丈夫从地下室冲了出来，用刀扎死了妹妹基婷，爸爸基泽在慌乱中看到朴社长因闻到地下室气味，而做出鄙夷底层的捏鼻子动作后，冲动之下扎死了朴社长……

2. 分析读解

《寄生虫》采用了线性叙事结构，并且将故事的发生地点集中在朴社长家里，电影中的时间、地点和故事情节的展开十分符合"三一律"的戏剧结构原则，这让电影的叙事节奏和情绪紧凑，具有张力。除了具有张力的剧情，导演奉俊昊还借助多重隐喻来塑造人物，以此深化电影主题。

1) 区隔身份的空间设计

《寄生虫》在主题表达上主要聚焦于阶层对立与贫富差距，并且通过电影反思这些问题所带来的社会影响。导演奉俊昊利用电影垂直空间的占位来隐喻不同身份阶层的群体在社会中所处的位置。

(1) 居住位置的垂直空间区别。电影中讲述了三个贫富差异明显的家庭，第一个家庭是上流阶层的朴社长一家，他们住在城市的高处，拥有独立的一座带院子的小别墅，生活条件优渥，有司机和佣人。

第二个家庭是住在半地下室的金基泽一家，他们一家四口挤在逼仄的半地下室，只有通过半个窗户才能够看到地面上的行人与街道，隐喻了他们既希望改变生活现状，却又无法改变，难以实现阶层跨越的现实。

电影中的第三个家庭是更为贫困和艰难的朴社长家的前佣人雯光一家，她的丈夫因欠了高利贷无力偿还而四处躲债，在朴社长一家搬进新房时，熟悉别墅结构的雯光将丈夫藏在了别墅下面类似防空洞的地下室里。丈夫在暗无天日的地下室里依靠雯光送来的食物度过了好几年，他属于典型的"寄生虫"，甚至社长一家并不知道他的存在。他的生存空间连一束阳光也见不到，没有一扇通向外界的窗，他的住所深藏于地下，这一空间位置也隐喻了雯光一家的社会地位和社会身份。

(2) 楼梯台阶区隔身份阶层。电影中还有多处空间场景的设计与空间对比，用来言说不同身份阶层的电影角色的境遇。电影中，儿子基宇初次来到朴社长家时，他爬上一个又一个

高坡,这时导演用俯拍和远景特意表现基宇的渺小与别墅区的空旷。而基宇在见到社长女儿多惠前,他爬了很多层楼梯,这一细节也隐喻着他与多惠之间身份阶层的差异。

而当金基泽和两个孩子在大雨夜从社长家落荒而逃时,导演用了更多的时间去表现他们回家路上的各种场景。先是走下坡路,而后需要走非常长的一段大楼梯,然后进入隧道,再继续下楼梯才能看到他们的家——那个与地面几乎齐平的半地下室。基宇初次到朴社长家一路上不断向上爬坡的镜头与他们一家人冒雨不断下楼梯过隧道回家的镜头形成鲜明对比。向上爬坡的镜头隐喻了金基泽一家人企图跨越阶层的努力,而一家人落荒而逃不断下行的镜头则隐喻了他们难以逾越阶层,只能在底层挣扎的现实。导演巧妙地利用上行空间与下行空间来塑造人物的身份与阶层,让观众在观影过程中不仅看到了紧张激烈的故事冲突,更能通过空间设计深入了解电影的主题表述。

(3) 空间对比表明身份差距。处于垂直空间中高处的社长家与低处的金基泽家不仅是空间位置上的高与低,当面对同样的自然天气时,通过空间对比更能看出两个不同阶层的人在生活上的差距。当金基泽一家冒着大雨一路下行终于回到自己居住的半地下室时,却发现大雨早已灌满了自己的住所,房间内所有的一切都被淹没,马桶不断地向外涌出污水。金基泽一家与其他底层市民一起被安置到一个大型体育馆,他们所有人都睡在体育馆的地上,第二天早上上班前还在抢夺临时救助点分发的衣服。而这个雨夜里,住在高处别墅的朴社长一家则完全没有受到大雨的影响,甚至家里的小儿子还在这个雨夜搭了一个小帐篷睡在自家的院子里。清晨阳光投进别墅里,社长夫人舒展着身体,来到衣帽间精心挑选出门要穿的衣服,随后为儿子的生日派对忙碌起来。面对同样的恶劣天气,两个家庭经历了完全不同的情况,也再次鲜明地反映了社会阶层的分化。

2) 揭示主题内涵的符号隐喻

电影中用了大量的符号作为隐喻,以揭示更为深层的主题内涵,其中有三个符号十分重要:一是电影中反复出现的山水盆景石头;二是无法触摸和看到的"气味"这一意象;三是与电影题名一致的"寄生虫"。

(1) 山水盆景石头。电影中出现的山水盆景石头(见图3-8)是电影开篇基宇的同学敏赫来拜访他时送给基宇的礼物。敏赫说这块石头是爱好收集的爷爷和爸爸知道他来找基宇,特意叫他带上的,说这块石头能够带来考运和财运,而这两者是基宇极度希望拥有的。

图3-8 电影《寄生虫》剧照

而在一场大雨来临时，基宇和父亲、妹妹跑回居住的半地下室，他发现那块能带来财运和考运的石头在大雨灌满的房间里漂浮着。漂浮在污水上的石头，隐喻着基宇美梦的破碎。基宇捞起石头，才有了之后他试图带着石头去终结一切却令自己成为受害者的悲剧。"石头"这一意象贯穿电影始终，它是基宇希望跨越阶层的梦想寄托。

（2）气味。电影中，朴社长一家都逐渐发现了金基泽和妻子身上有着奇怪的味道，起初是朴社长的儿子童言无忌地说金司机与佣人、杰西卡老师身上的味道一致。金基泽一家回到家里以后开始思考是不是用了一样的洗衣液导致的，而他们的女儿基婷则一语中的指出了关键：是因为住在这个半地下室就会有这样的气味！在这里，"气味"又与电影中不同阶层的居住空间巧妙地联系在了一起。

气味也是金基泽杀死朴社长的导火索，朴社长在与妻子躺在沙发上聊天时说，金司机身上的味道很难闻，像是挤地铁的人身上的味道。尽管在日常交往中，朴社长一家表现出了貌似平等和谦和的态度，但实际上他们在内心是完全看不起司机和佣人的。当金基泽开车陪朴夫人出行时，她在车上捂住鼻子开车窗的细节让金基泽十分难受。回到家后，在混乱的生日派对上，朴社长让金基泽把车钥匙扔给他，不巧车钥匙被雯光的丈夫压在身下，朴社长捂住鼻子翻找钥匙的动作，让金基泽丧失了最后的理智，以至于他冲动之下刺杀了社长。气味成为标识身份的一个典型符号，电影中多次重复"气味"这一符号，体现了上层阶级对底层的嫌恶与偏见。

（3）寄生虫。"寄生虫"既是电影名，同时又隐喻了金基泽、雯光这两家人的状态。电影开篇，金基泽坐在家里吃面包，桌上出现的一只灶马让他感到厌恶，他随手弹走了它。而后，当金基泽一家逐步实现了全家为朴社长家打工的目标后，观众可以清晰地发现，他们一家成为了完全依附于朴社长家的"寄生虫"。前佣人雯光的丈夫也一直"寄生"在社长家的地下室里，他也是社长家的"寄生虫"。特别是雯光丈夫躲到地下室以后，偶尔会在夜晚偷偷顺着楼梯爬上来，到冰箱里偷吃东西。这像极了灶马一类的虫子，它们在夜晚活动，挑选有食品的地方居住。

"寄生虫"隐喻了像金基泽一家这样的社会底层，他们希望自己能够拥有财富、拥有声望、跨越阶层，但却没有选择或者说没有更多机会去选择合理的方法，以至于以一种寄生关系来维持生计。

电影中，导演并没有渲染上层人士的恶，也没有以主观化的镜头突出底层人士的劣性。导演较为克制地表达个人观点，让观众对这三家人的价值取向进行思考与判断。每个人都有自己的无奈，也因人性的复杂做出了一定的错误行为。电影以三家人的寄生关系为核心展开故事讲述，表达了导演对社会问题的反思。

3. 亮点说说

《寄生虫》采用并不复杂的叙事结构，但故事情节却足够具有戏剧性，导演巧妙地将代表两个不同阶层的三个家庭牵绊在一起，将人的贪婪、人的不甘、人的无奈、人的冷漠、人的虚伪，淋漓尽致地进行了表达，借助空间隐喻、符号隐喻等叙事形式突出了阶层差异与身

份差距。电影中的镜头设计、色彩与光线运用、构图置景等极为讲究,它们共同作用于电影主题的传达,将导演对现实社会中贫富悬殊与阶层差距严重问题的反思,以影像进行了呈现与表达。

4. 参考影片

《熔炉》[韩](2011年),导演黄东赫
《辩护人》[韩](2013年),导演杨宇硕
《雪国列车》[韩](2013年),导演奉俊昊
《小偷家族》[日](2018年),导演是枝裕和

3.2.8 《摔跤吧!爸爸》

英文名:《Wrestling Competition》
出品时间:2016年
国家:印度
导演:涅提·蒂瓦里
编剧:比于什·古普塔、施热亚·简、尼基尔·麦罗特拉、涅提·蒂瓦里
主演:阿米尔·汗、法缇玛·萨那·纱卡、桑亚·玛荷塔、阿帕尔夏克提·库拉那、沙克希·坦沃
出品公司:UTV Motion Pictures等
类型:剧情
片长:161分钟

1. 电影简介

《摔跤吧!爸爸》的主演阿米尔·汗被誉为印度国宝级演员,他在电影中饰演曾是摔跤手的父亲,这个角色的年龄要从19岁演绎到50多岁,为了更好地诠释父亲马哈维亚这一角色,他先是以正常的体重演完了19岁的戏份,然后用1个月时间增肥50多斤演了50多岁的戏份,最后用5个月时间减肥去诠释29岁的戏份,并且他和其他演员持续练习摔跤9个多月。他除了是这部电影的主演,还是电影的制片人、出品人。

《摔跤吧!爸爸》中的马哈维亚曾是一名优秀的摔跤运动员,获得过全国冠军,却因生计问题被迫离开赛场,他的遗憾是没能给印度拿到一枚金牌。因此,他将为国参赛夺得金牌的梦想寄托在自己的孩子身上,然而遗憾的是他接连生了4个女儿。当他以为他的梦想即将破灭之时,邻居一家找上门来,控诉他的大女儿吉塔和二女儿巴比塔打伤了自己家的两个男孩。两个女儿原以为父亲会对她们进行严厉的惩罚,却没想到父亲竟然仔细地询问她们是如

何把那两个身高比她们还高的男孩打得鼻青脸肿的。父亲马哈维亚在女儿的描述中突然意识到，他不单单可以培养儿子成为摔跤手，他的女儿同样也可以成为优秀的摔跤手！于是，他跟妻子商量，给他一年的时间，他要教两个女儿摔跤。在这个过程中，两个女孩由最初的不情愿到逐渐接受并自主训练。过了一段时间后，父亲带着两个女儿来到镇上参加摔跤比赛，大女儿吉塔虽然不敌男摔跤手，却也赢得了赞助商的奖励。吉塔十分不甘心，她希望自己变得更强，因此要求父亲对她进行更严格和更高标准的训练。此后，吉塔一路过关斩将，最终被选入了国家队训练，没过多久妹妹巴比塔也进入了国家队。然而妹妹发现，姐姐并不认同爸爸的摔跤方法，她在国家队十分涣散。巴比塔好言相劝却被姐姐误会，以为巴比塔是受父亲所托来规劝自己。后来，吉塔在比赛中接连失利，她开始认真审视自己，也重新与父亲建立良好的沟通与联系，父亲则一直在场外通过各种方法和途径帮助两个姐妹训练。最终，姐姐吉塔在2010年英联邦运动会上为印度夺得了女子摔跤55公斤级比赛的金牌，在为国争光的同时，也实现了父亲对她的希冀。

2. 分析读解

1) 抗争主题的表达

《摔跤吧！爸爸》这部电影的主题表达较为多元，电影由真实事件改编，现实中马哈维亚不仅将自己的4个女儿都培养成了摔跤运动员，还培养了他的两个侄女。电影中不仅表达了女性的抗争精神以及女性意识的觉醒，还表达了个体对命运的抗争和不妥协。前者主要通过吉塔和巴比塔两个人物的成长经历来呈现，而后者则通过父亲的不懈努力与对目标的坚持进行呈现。

(1) 女性抗争精神的表达。电影讲述了一个励志的故事，讲述了一位摔跤手如何从田间地头走向国际大赛，如何从籍籍无名的选手努力成为国际大赛的金牌获奖者。《摔跤吧！爸爸》将性别歧视这一社会话题纳入故事讲述，揭示了现实社会对女性的歧视，呼唤社会重视女性平等，呼唤女性意识的自我觉醒。

电影中无处不反映着男女不平等的社会现实问题。电影开篇，马哈维亚希望生一个男孩来实现他自己没能实现的金牌梦，半个村庄的人都在帮他出主意，教给他和妻子各种生男孩的秘方。整个村庄都以家里有男孩为傲，生了男孩的家庭会向邻居们发放甜品以示庆祝。电影中，当马哈维亚带着两个女儿走在大街上时，一个男邻居特意走过来对他说："我刚得了一个儿子，来吃点儿甜点吧。"这是对马哈维亚没有生男孩的极大讽刺。马哈维亚的妻子也对没能生男孩感到十分遗憾和抱歉。电影中，整个村庄的人们的重男轻女观念十分严重，这也是对现实社会中印度人重男轻女固化思想观念的揭露。

电影中的两个女孩吉塔和巴比塔是在父亲的引导下、在面对同伴女孩早早结婚无法控制自己命运的残酷现实下，逐渐萌发了女性觉醒意识，背靠着父亲的支持，不断与社会抗争、与命运抗争。电影中的吉塔和巴比塔最初十分不理解父亲为何对她们如此严苛，让她们每天早上5点起来跑步，还对她们进行各类魔鬼训练，她们为了逃避训练也想了各种办法。但

是，当她们看到自己同伴的遭遇后，开始理解自己的父亲，也逐渐理解父亲为何要对她们严加训练，她们的女性自主意识开始觉醒，她们选择加紧训练，努力为自己拼出一条出路。

当成年的吉塔即将参加国际比赛决赛时，父亲的一番话明确地突出了女性抗争这一主题，父亲指着路边的平民女孩们对她说："如果你明天赢，胜利将不仅属于你，也属于千千万万像她们一样的女孩，属于所有被认为不及男孩，只能和锅碗瓢盆打交道，在相夫教子中度过一生的女孩。明天的比赛是最重要的一场，因为你的对手不只是那个澳大利亚人，还有所有看不起女孩的人。"最终吉塔赢得了比赛，也再一次表明了女性在男性占主导的行业中仍能取得很好的成绩，也应该得到尊重和应有的社会地位。

(2) 个体命运抗争的表达。电影中除了呈现女性自我抗争和女性意识觉醒的主题，也通过塑造马哈维亚这个人物形象(见图3-9)表达了个体对命运的不妥协与抗争。在马哈维亚年轻时，他是全国摔跤冠军，也一直怀揣着为印度拿到一块国际金牌的梦想。然而为了维持生计，他不得不选择退役，然后将希望寄托在儿子身上，却生了4个女儿。但他并没有彻底放弃梦想，而是开始克服困难训练自己的两个女儿。在这个过程中，他遇到了非常多的困难，全村人都鄙视他、嘲笑他，因为没有女孩练习摔跤，他们一家被视为异类。女儿们穿的纱丽妨碍她们跑步，父亲就让母亲为两个孩子重新裁剪外甥的短裤给女儿穿，并且剪去女儿的长头发，这些行为也是对女子"理应留长发、穿长裙"的社会规则的个人抗争。

图3-9 电影《摔跤吧！爸爸》剧照

他希望能在摔跤场教女儿，却遭到了反对，但他并没有放弃，而是选择在一片农田里开辟了一块可以摔跤的沙地。他希望能够在体育局筹得一笔为女儿购买摔跤赛场专用垫子的钱，却被工作人员嘲笑讽刺，但他并没灰心，反而选择用家里的床垫铺设了一个摔跤场地。他付出了大量的精力和时间，为女儿提供训练场地、教授训练技术，通过电影镜头的表达，观众能看到他的努力。当女儿进入国家队训练以后，马哈维亚也在多方面继续创造条件帮助女儿训练。他让两个孩子翻墙出来找自己训练被发现后，选择在对外出租的放映室观看孩子们的比赛视频，结合视频与女儿进行电话沟通，并且反复强调不要全部听从教练的安排，要有自己的思考与认识，这些举动本身既具备了反叛意识，也体现了个人在面对困境时的抗争与不甘。最后，马哈维亚的个人抗争不仅让他自己圆了为国家培养一位国际摔跤比赛金牌获得者的梦想，也让女儿们具备了个人抗争意识，成为了具有独立意识的优秀女性。

当然，除了抗争这一主题，《摔跤吧！爸爸》作为体育题材电影，在呼吁全民参与健身强健体魄的同时，在增强民族自豪感、强化爱国意识、突出印度民族文化等方面也有所表达。

2) 精彩视听语言的呈现

(1) 突出印度风情的音乐与舞蹈。电影中一共使用了6首插曲，分别是《坏蛋老爸》(Haanikaarak Bapu)、《呆瓜新娘》(Idiot Banna)、《女中豪杰》(Dhaakad)、《无拘无束》(Gilehriyaan)、《双眸含泪》(Naina)、《壮志雄心》(Dangal)。这6首歌曲的印度民族风格浓厚，观众在听这些插曲时能够体会到印度音乐的独特韵味。同时，这几首歌曲的歌词与故事段落十分契合。例如，第一首歌曲《坏蛋老爸》的歌词"爸爸您对我们太残酷，我们快要累死了，请您仁慈一些，我们还是孩子……"匹配的是马哈维亚在天还不亮时就要求两个女儿晨跑、做负重训练的画面，音乐与画面反映了同样的情绪，更加体现出父亲的严厉。

《摔跤吧！爸爸》中只有一段克制的歌舞表演，是表现吉塔同龄伙伴出嫁的场面。在这段戏中，热闹欢愉的音乐舞蹈与新娘忧郁的神情(见图3-10)形成鲜明对比。在所有人欢呼庆祝时，没有人在意女孩的真实想法，也没有人关心她的未来生活。在这段歌舞中匹配的歌曲唱词是："我的新郎，一朵鲜花就这样插在牛粪上，我的新郎是个十足的傻瓜。"歌词与电影中嫁人的新娘的心情是契合的，14岁的新娘悲伤、无奈的心情通过歌词本身十分明确地进行了传达。

图3-10　电影《摔跤吧！爸爸》剧照

(2) 剪辑技法的精妙运用。电影的视听风格突出，既体现出反映社会现实问题的电影的真实感，又通过电影蒙太奇剪辑技法的使用，牵动观众的情绪，引导观众持续关注电影情节。电影中吉塔的几场摔跤比赛，将特写、中景、全景等景别镜头进行分割，匹配符合情绪的音乐和环境音效，让观众感受到了体育竞技的紧张气氛，并且增强了画面带来的视觉冲击力。

另外，电影开篇处年轻的马哈维亚与刚来的教练员进行摔跤比试，这个段落巧妙地将电影画面内电视机里的解说声音与二人摔跤比拼的实况相匹配：当电视机里的解说员说"双方选手已经准备好了，让我们拭目以待吧"时，二人也准备开始摔跤比拼；当马哈维亚将对手摔倒时，电视机里解说员说的是"看来过分的自信会成为致命的弱点"。整段戏的剪辑充分

地利用了电影画面内部的声音来控制整体节奏，虽然解说员是在解说汉城奥运会的比赛，但这段"话中有话"的解说词充分讽刺了要与马哈维亚对战的教练员，充满趣味性，也让观众在观看这段戏时不会产生观影疲惫感。

3. 亮点说说

《摔跤吧！爸爸》是一部反映社会多重问题的作品，电影通过对真实事件的改编，不仅表达了对印度性别歧视问题的思考，也有对印度体育制度和工作人员官僚作风的抨击与揭露。电影从整体上避免了以往印度电影"三段歌舞，六首歌曲，一个明星"的创作模式，既有对印度民族文化的呈现与传播，又充分运用视听语言在完成故事叙述的基础上使电影更具艺术表达力与感染力。

4. 参考影片

《三傻大闹宝莱坞》[印](2009年)，导演拉库马·希拉尼

《我的个神啊》[印](2014年)，导演拉库马·希拉尼

《小萝莉的猴神大叔》[印](2015年)，导演卡比尔·汗

《神秘巨星》[印](2017年)，导演阿德瓦·香登

3.3　亚洲地区电视剧鉴赏

3.3.1　《觉醒年代》

英文名：《The Age of Awakening》

出品时间：2021年

国家：中国

导演：张永新

编剧：龙平平

主演：于和伟、张桐、张晚意、马启越、马少骅

集数：43集

获奖情况：2021年第27届上海电视节白玉兰奖最佳男主角(于和伟)、最佳原创编剧、最佳导演，2022年中国电视金鹰奖最佳电视剧、最佳男配角(马少骅)、最佳编剧等

1. 电视剧简介

电视剧《觉醒年代》以1915年《青年杂志》创办至1921年《新青年》成为中国共产党机关刊物作为叙事线索，将6年间中国发生的新文化运动、五四运动和中国共产党建立这三件大事以及参与其中的数位革命志士的热血故事进行了展现。电视剧中的主要人物为李大钊和陈独秀，他们二人是故事讲述的主体人物，电视剧同时也生动塑造了蔡元培、胡适、鲁迅等一代新文化巨人的群体风采。这部电视剧作为中国共产党成立100周年的献礼作品，充分做到了将历史真实与艺术表达完美结合。在遵从历史的基础上，整部作品鲜活生动地展现了中国社会的变革与先烈的革命事迹，以艺术化的表达向观众表述了"为什么要建党"这个重要的主题，突出了爱国主义情怀，将特定历史岁月与历史人物鲜活生动地呈现在观众眼前。

《觉醒年代》的编剧龙平平是中国中共文献研究会副秘书长、陈云思想生平研究会会长、邓小平思想生平研究会副会长，他长期从事邓小平理论和党的当代文献的编辑研究工作。在影视创作方面，他曾参与电影故事片《邓小平》和电视剧《历史转折中的邓小平》《我们的法兰西岁月》等作品的创作。谈到这部作品的创作理念时，龙平平说："1915年到1921年，中国发生了新文化运动、五四运动和中国共产党建立这三件大事。我之前做过调查，很多人，尤其是青年人并不清楚新文化运动、五四运动与中国共产党建立的关系。所以，我想通过《觉醒年代》把它说清楚。《觉醒年代》就写这6年，实际写的是中华民族伟大复兴的奠基礼，就是想从世界格局发生重大变化的大背景来揭示中国共产党诞生的缘由，以此回答中国共产党的初心和使命是什么。"

2. 分析读解

1) 历史真实的严肃与叙事表达的生动

《觉醒年代》这部作品在播出后受到了观众的热情追捧，许多青年人分享观看心得、记录观剧笔记、二度剪辑创作，甚至分享自己借鉴《觉醒年代》中的对白而通过工作面试的经验，观众用当前流行的形式表达了对作品的喜爱。这部作品能深受观众的喜爱与认可，离不开它能很好地处理艺术与真实之间的关系。《觉醒年代》作为一部以真实的历史人物为原型、重现历史真实大事件的献礼中国共产党成立100周年的电视剧，必然要忠实复原历史事件。但是，这部电视剧在叙事表达上充分考量到了当前观众的观看习惯与审美习惯，以更符合流行文化的形式解构影像。

首先，严谨地对待历史，以冷静克制的叙述为观众还原历史真实。电视剧《觉醒年代》当中的历史大事件都是真实的，包括事件发生的时间、地点、人物、过程都能找到事实根据。另外，电视剧中人物的服饰造型、空间场景等方面也基本做到了与历史真实相符合。在服装造型上，创作团队对当时人们的穿衣风格、布料样式等进行了考证，力图还原时代真实感。据统计，电视剧创作团队共制作了约10500套服装，并且让主角们在恰当的场合分别穿着西装、长衫、长袍马褂、中山装等四种当时流行的服饰，以求人物造型能够更贴合历史人

物的真实面貌,让观众没有观看的违和感。导演组精心还原了北大红楼等场景,一共搭建了340多个场景。例如,电视剧中的北大红楼是按照1∶1.2的比例复刻的,并且用到的道具也都是创作团队从北大拍照后,根据原样式进行仿制的,为的就是做出"以假乱真"的效果,让观众有沉浸历史中的真切体验感。

其次,在历史语境中鲜活地塑造人物和刻画细节,以符合当前文化语境的形式深刻呈现内容、表现主题。《觉醒年代》在叙事上有一种青春的气息,它摆脱了以往重大历史革命题材电视剧在叙事与人物塑造上的沉重感,以鲜活生动的人物塑造去展现有血肉、有情义、有担当的革命先驱,甚至让这些历史人物撕掉了刻板标签,变得更加可敬可爱,给人亲切的感觉。例如,陈独秀一出场就打破了以往历史课本中的刻板形象,陈独秀头发许久没剪、衣服上全是污渍,还在其他留学日本的爱国学生论战时悄悄吃着别人的盒饭。当李大钊带着他匆忙奔跑摆脱追来的学生时,他的手里还不忘拿着刚刚用过的筷子,这个颠覆性的出场既符合陈独秀被迫流亡日本的事实,又让人物的塑造去符号化、去刻板化。《觉醒年代》中的他会赖账、开玩笑,也会为了孩子的不听话而发愁,也会一腔热血为人伸张正义,他除了是一个革命领袖,也是一个有血有肉有情感的普通人。

同样,鲁迅形象的塑造也是如此。观众几乎都知道中国第一部白话文小说是鲁迅的《狂人日记》,导演将这部小说的创作故事以符合当下观众喜好的镜头运用和台词结构形式进行了传神的呈现。电视剧中,首先让观众看到了鲁迅趴在地上用毛笔写字的镜头,而后用俯拍镜头让观众看到完成手稿后的鲁迅躺在地板上,周围除了散落的稿件,还有一盘烟灰、一盘蚕豆和一盘辣椒(见图3-11),这些细节的设计让观众看到了一个鲜活的人的形象:小说完结后的疲惫与满足、写东西时也像普通人一样需要吃喝和抽烟。同时,一片狼藉的地面也体现了创作的不易。

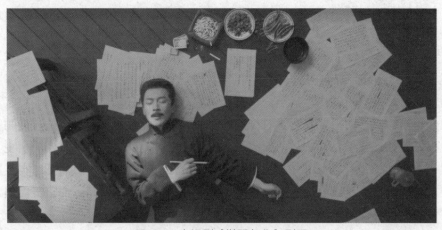

图3-11　电视剧《觉醒年代》剧照

钱玄同进屋后对鲁迅说:"我现在手上拿着的就是中国第一部现代白话文小说的手稿。"此处以对白重复这一重要的历史时刻。他问鲁迅《狂人日记》如何署名时的对白,带有一定的喜感,摆脱了以往历史革命题材电视剧中人物讲话时的沉重感和严肃性,相对诙谐轻松。他说:"我早知道你能大功告成,我就应该带个相机来,记录下这历史性的一刻呀……豫才,这怎么没署名呀?豫才,这孩子的爹是谁呀?"这样的对白既让钱玄同的人物

形象鲜活立体，又让观众拥有了耳目一新的视听体验。

这部电视剧在遵循历史真实的前提下，近乎完美地处理了艺术与现实之间的关系，以多元立体的艺术表达让历史故事变得血肉丰满、动人心弦。例如，"南陈北李，相约建党"的历史事件是真实的，而电视剧中"南陈北李"海河边宣誓建党的情节则是虚构的，但这个情节的设计是必要的。这天的天气阴沉，海河边的灾民们衣衫褴褛，一位老人向他们二人言说着多年来百姓的苦难。面对着满目疮痍的中国，面对着苦苦挣扎的中国百姓，陈独秀和李大钊相约建党并激动地宣誓(见图3-12)："为了让你们不再流离失所，为了让中国的老百姓过上富裕幸福的生活，为了让穷人不再受欺负，人人都能当家作主，为了人人都受教育，少有所教，老有所依，为了中华民富国强，为了民族再造复兴，我愿意奋斗终生。"这样的一段台词，使电视剧的叙事逻辑更加完整，这段二人相约建党并面对着百姓的宣誓，实际上是对中国共产党从何而来、初心为何的回答。

图3-12　电视剧《觉醒年代》剧照

2) 视听元素的精彩呈现

(1) 版画的运用。北京文艺评论家协会主席王一川说："《觉醒年代》称得上是一次带有集成式意义的美学突破。"这部电视剧中很重要的一个艺术创新，是导演独具匠心地运用了版画的形式表现电视剧情节，再现历史事件，刻画历史人物。运用版画这种艺术表现形式，极大增加了电视剧的观看趣味性，特别是对于年轻人来说，正常的影像画面中穿插一些极具审美性的版画内容，既能够调节观看的情绪气氛，提高观看注意力，又能有效地通过版画的形式展现人物与空间。

版画这一形式的运用与《觉醒年代》中故事发生的时代背景相契合。20世纪初，鲁迅等知识分子引入西方现代版画，倡导木刻版画，呼吁版画创作者用版画的形式传播新思想和新理念，使之成为爱国救亡、民族解放的武器。因此，电视剧中引入版画元素，既贴合历史真实，又带给观众耳目一新的审美效果。

《觉醒年代》在版画设计上实现了形式与功能的统一，将艺术造型与历史真实有效地加以融合。例如，《觉醒年代》大结局部分所运用的版画段落，既将真实历史进行了讲解与呈

现，又在版画镜头中加入了一定的艺术化处理。贯穿这组版画中的一个重要符号是飞翔的鸽子，版画中鸽子飞过红船、飞过长城，在中华大地上自由飞翔，象征着中国共产党带领着中国人民走出了黑暗，最终走向了光明与自由。又如，导演利用8张版画描述了《狂人日记》的重要革命性，在版画中加入了长满獠牙的豺狼、张着大嘴要吃人的人等象征性的符号，以言说中国当时社会环境的黑暗与复杂、民众的愚昧与无知。

(2) 视觉隐喻的使用。《觉醒年代》中多处使用隐喻的手法来呈现故事内容。例如，电视剧第1集的开篇，观众看到的是昏黄的城墙边，骆驼、行人相继走过的场景。在这个段落中，导演有意将车辙、骆驼脚掌、驼铃的特写交织在一起，隐喻了当时中国水深火热的社会境况；负重前行的骆驼队和行人们，隐喻了当时的中国每走一步都艰难万分，表达了"二次革命"失败后的历史困顿。导演巧妙地将镜头内部的符号与社会历史现实进行勾连，让观众通过镜头感受深层次的意蕴。《觉醒年代》中还有很多类似的隐喻。例如，在第1集中，陈延年将水碗中的蚂蚁轻轻地捞出来，放在脚边的花草上，这既体现了他的善良，也将蚂蚁隐喻为深陷水深火热中的百姓，而他们这些有志青年则是未来中国的希望。蚂蚁在电视剧中还出现过两次，一次是陈独秀在演讲时蚂蚁爬上麦克风，另一次是李大钊印刷《北京市民宣言》时，蚂蚁爬上了印刷的宣言上，这两处蚂蚁的意象均隐喻了即便再艰难也要努力向上爬的执着与勇气，蚂蚁的力量虽小，但经过不懈的努力也可动摇腐朽的强权。

剧中，在袁世凯决定签署《二十一条》后，导演加入了一组街道上婚丧嫁娶的场景，观众看到的画面中众人穿着白衣抬着棺材，扔着纸钱，另一面一支迎亲的队伍走过来，迎亲的彩礼盒子上绑着大红花。导演特意给了迎亲彩礼以特写镜头，这里配合着旁白说唱："大总统袁世凯，把祖宗的家业往外卖……"这组镜头的视觉隐喻性极强，出殡的队伍象征着国人对国破家亡的悲伤心情，而绑着红花的彩礼盒子隐喻着当局把中国土地拱手让人的现实。

3. 亮点说说

《觉醒年代》避免了近年来重大革命历史题材作品在创作中存在的题材重复、人物塑造缺少血肉、戏剧冲突套路化、主题表达生硬、对白造作等问题。在基于历史真实的前提下，这部作品以精湛的艺术表达，全景式地呈现了新文化运动的全貌，建构了鲜活的新文化知识分子的形象，借助影像将新文化运动、五四运动与中国共产党建立的内在逻辑进行了深度的读解与呈现。

4. 参考电视剧

《大江大河》[中](2018年)，导演孔笙、黄伟
《功勋》[中](2021年)，导演郑晓龙等
《理想照耀中国》[中](2021年)，导演傅东育等
《山海情》[中](2021年)，导演孔笙、孙墨龙

3.3.2 《人世间》

英文名：《A Lifelong Journey》
出品时间：2022年
国家：中国
导演：李路
编剧：王海鸰、王大鸥
主演：雷佳音、辛柏青、宋佳、殷桃、丁勇岱等
集数：58集
获奖情况：第31届中国金鹰奖优秀电视剧、最佳导演、最佳男主角(雷佳音)、最佳女主角(殷桃)，第28届上海电视节白玉兰奖最佳电视剧、最佳导演、最佳编剧(改编)、最佳男主角(雷佳音)、最佳男配角(丁勇岱)

1. 电视剧简介

电视剧《人世间》讲述了中国东北吉春市光字片一户周姓人家跨越50多年的悲欢离合。电视剧通过展现周家三代人在1969年到2014年之间经历的生活事件，勾勒出整个中国近50年的社会变迁。电视剧以小人物的视角切入，再现了时代洪流中的中国百姓的真实生活状态。电视剧注重家与国的融合表达，通过刻画一个中国普通家庭各位成员的人生经历，彰显了中国人的民族精神与文化价值，同时也通过人物经历的悲喜故事，表征了中国发展进程中重要的历史节点与历史事件，勾起观众的集体回忆，引发观众强烈的共鸣。

电视剧改编自梁晓声的同名小说《人世间》。梁晓声曾说这部《人世间》写的就是他自己家庭的故事，故事中周秉昆的原型是他的四弟，他的父亲是新中国第一代建筑工人，在父亲支援西北建设、自己与三弟上山下乡时，是自己的四弟一直留在母亲身边。他提到"周秉昆和他身边年轻工友们的关系就是我四弟和他酱油厂工友们的关系"，现实中正是工友们帮助四弟和弟媳照顾患病的大哥，操持着整个家庭。

该剧的编剧是王海鸰、王大鸥，王海鸰既是著名编剧，又是小说家，她创作了《牵手》《中国式离婚》《大校的女儿》等小说，这些小说相继被改编成同名电视剧。编剧王海鸰在原作小说的基础上，结合影视剧的影像构建规律，将小说中诸多人物的内心活动和情绪外化为具体的电视剧台词和人物的行为表现，借助演员表演传达小说中深层的意蕴。

该剧的导演李路曾执导《人民的名义》《山楂树之恋》等电视剧。李路是东北人，他对电视剧所要呈现的时代、地域空间以及人物较为熟悉，这对电视剧更为真实地塑造时代与人物有很大的助益。同时，导演在挑选演员时非常细致，通常会为每个主要角色列出多个较为适合的演员，然后逐一挑选，使主要演员们组合起来更像是一家人，努力为观众呈现更真实可信的电视剧。

电视剧《人世间》共有100多个角色，最重要的角色有12个，导演将他们总结为"四梁八柱"，其中主要的4个角色是周秉昆、周秉义、周蓉和郑娟，其余的重要配角是电视剧

里的周家父母、周蓉前夫、周秉义的岳父母、六小君子等人。通过这些演员与创作团队的共同努力,《人世间》这部作品得以鲜活生动地呈现在观众面前。作为2022年度的开年大戏,该剧在央视和爱奇艺平台同步播出,电视剧大结局的收视率破3.784%,作品收视率创下CCTV-1黄金档近8年新高。

2. 分析读解

1) 家国同构的叙事表达

电视剧中的"家国同构"是指以一个或几个家庭为中心场景展开广阔的人生境界和复杂的社会关系,将家庭的悲欢离合与民族、国家的盛衰巨变密切联系起来。《人世间》主要围绕周志刚一家展开,观众通过周家人以及与周家相关的朋友们发生的故事,可以看到这50年间中国发生的一系列大事件。电视剧以"小人物"书写着"大时代"的变迁,周家人的人生命运和家庭变化都与社会大事件息息相关。

电视剧中的父亲周志刚于1969年支援三线建设、大儿子周秉义上山下乡、女儿追随诗人冯化成到了贵州后又赶上了恢复高考。而后知青逐步返城,周家女儿女婿的生活变化均与时代政策紧密相连。在改革开放后,"坏人"骆士宾摇身一变成为成功商人,周家人和朋友们也乘着改革春风,努力丰富自己的物质生活。随后周秉昆和他的子辈们又卷入国企改革和出国浪潮之中。伴随着中国社会的发展,以周秉义为代表的政府官员开始为民众生活设施与居住条件忧心,周秉义作为市长牵头进行棚户区的改造。电视剧中人物的个人命运走向几乎都与时代政策和大事件息息相关。电视剧以家国同构的叙事形式,为观众生动地刻画了一部周家家史,展现了中国社会的历史变迁。

2) 多维立体的群像塑造

电视剧中主要塑造的人物是周秉昆,围绕着他的家庭,将每个人的命运画卷展开。从基本结构来看,这部电视剧以周秉义、周蓉、周秉昆三兄妹为原点,发散出了干部、知识分子、工人等多组群像。这些群像人物的命运,被吉春这块黑土地拴在一起,或来回交缠,或平行对照。

周秉昆先在木材厂上班,再到酱油厂上班,然后到出版社做后勤工作,最后开了饭馆。他的朋友们,有的因为家庭贫困无力治病选择卧轨自杀,有的则在社会变革期失去工作,最终在社会中游荡。他们有着不同的人生抉择与命运,正如时代变迁下中国百姓们的百态人生一样。与他产生关联的人中既有"光字片"从小长大的兄弟,还有在上班时认识的工友、领导等人。电视剧中这些来自不同行业、不同阶层的人们也都被刻画得栩栩如生。

《人世间》中塑造了多位丰满的女性形象,从年龄上包括了老、中、青三代女性,从身份上涵盖了官员干部、知识分子和底层百姓,每个人都具有个性化的特征,同时又具备中国女性的集体共性。正如导演李路所说:剧中女性角色都很坚韧、坚强,她们身上都有中国传统女性的传统美德,对家庭、友谊的担当和付出,但也各有千秋。以秉昆母亲为例,秉昆母亲是一位勤劳温和的母亲,剧中的她常年围着灶台忙碌,麻利地收拾家务,给孩子们做饭,

对孩子们温柔体贴，让孩子们充分感受到了母亲的呵护与关爱。当她听小儿子读丈夫、儿子和女儿写给家里的信时，身为妻子和母亲的焦灼、担心、自豪、快乐等情绪都通过演员的表演传达给了观众，让观众能够看到一个对家庭无悔付出、对子女和丈夫牵挂万分的勤劳质朴的母亲形象。这个形象高度集中了中国母亲的总体特征，引发了观众的共鸣与认同。

3) 时代记忆的影像书写

电视剧《人世间》主要以东北吉春作为主要的叙事场景，展现了不同历史阶段吉春市内的"光字片"、澡堂、工厂、政府大院等相关城市空间，表现了小人物在时代浪潮下的沉浮。《人世间》在场景搭建、道具选择、画面色彩色调等各方面均极好地还原了特定历史阶段的中国社会面貌，同时又兼具着对东北地域文化的表达，强化地域属性，从而能够激活观众的记忆，唤醒观众的情感共鸣。

电视剧中，周家住在东北老工业城市的居民区"光字片"，但现实中"光字片"已经不复存在，为此导演组特意在吉林省长春市搭建了4万平方米的摄影棚。为了使"光字片"的场景显得更为逼真、更为准确地还原特定历史时代、突出房子的年代感，美术团队找到了正在拆迁的棚户区，把那里很多的破旧木板、门、砖头瓦块等材料搬到了摄影棚里。电视剧中出现的自行车、戴的棉帽子和手套、家里用的锅碗瓢盆、镜子等物件也毫无违和感，剧中用的挂历、电风扇、收音机的款式也都是一再考证的。电视剧中色彩色调的应用也突出了不同时代的特征。例如，在讲述20世纪70年代的剧集中，画面主色调为灰蓝色，无论是人物穿的衣服还是整体画面色调，都偏重灰蓝色，都与特定历史年代的基调相统一。随着电视剧中的时间不断向前推进，整体画面的色彩色调逐渐变得鲜艳亮丽，人物的服装造型也更为多元。通过细微的色彩色调调整，表达出了社会时代的不断变迁，以影像书写着时代记忆。

3. 亮点说说

电视剧《人世间》中展现了中国人朴实善良、积极向上、豁达坚韧的品质，展现了时代发展浪潮中的平民生活。作为严肃文学改编的电视剧，除了讴歌人性的真善美、展现人们追求美好生活的努力与向往，也在故事讲述中渗透了对于人性复杂性的思考，使得作品的讲述更贴近现实生活，更具情感冲击力与真实质感。剧中周家三代人苦辣酸甜的人生故事，正是当下中国不同代际百姓生活的缩影。电视剧通过刻画真实的空间景观、塑造栩栩如生的人物形象、讲述家国同构的情怀故事，呈现了中国社会的变迁，彰显了中国在五十年间日新月异的繁荣景象。

4. 参考电视剧

《父母爱情》[中](2014年)，导演孔笙
《父辈的荣耀》[中](2023年)，导演康洪雷、刘翰轩
《漫长的季节》[中](2023年)，导演辛爽
《请回答1988》[韩](2015年)，导演申源浩

第4章 美洲地区影视鉴赏

4.1 美洲地区影视发展综述

4.1.1 美国影视艺术概述

从1895年电影诞生至今,美国电影走过了一条漫长的道路,经历了从默片到有声片、从黑白到彩色、从经典好莱坞到新好莱坞、从短片制作到类型化电影、从个体制作到电影工业化的一系列转变。但无论在哪个阶段,美国都占据着国际影片市场的主导地位。以第二次世界大战为分水岭,每个阶段的美国电影都展现出了不同的美学风格。在第二次世界大战前,美国逐渐形成了独立制片公司与制片厂制度。而在第二次世界大战后,美国掀起了一场新好莱坞运动,推动了国际电影的艺术发展。到了21世纪,美国电影进入了科技数字化时代,科幻大片成为了好莱坞的代表。

1. 电影

1) 第二次世界大战前的美国电影

1895年12月28日,影片《火车进站》的成功放映,标志着电影的诞生。在美国,爱迪生被认为是电影的发明者,他发明了电影放映机后,电影的放映迅速在美国普及开来。20世纪初,鲍特尝试了电影的创新拍摄技法,他的作品《一个美国消防队员的生活》和《火车大劫案》吸收了梅里爱等人的电影拍摄技巧,引入了连续性剪辑等多种电影手法。《火车大劫案》被誉为美国西部片的先驱。

大卫·格里菲斯是美国电影史上的重要人物,在1915年拍摄的影片《一个国家的诞生》中,他将一场戏分成多个镜头,充分发挥了分镜头与剪辑的独特表现力;在1916年创作的《党同伐异》中,他突破性地创造了"最后一分钟营救"的剪辑手法。这两部影片在电影史上被视为经典之作,大卫·格里菲斯也被苏联蒙太奇学派代表人物库里肖夫称为"单枪匹马

创造蒙太奇"的人。

第一次世界大战前后，美国调整了早期仅放映短片的做法，故事片创作与放映异军突起。1910年以后，洛杉矶地区开始成为美国的重要电影生产中心。独立制片公司很快进行了扩张，形成了一种制片厂制度，为美国的电影产业发展打下了基础。好莱坞是洛杉矶郊区的一个小地方，一年四季都能受到良好的阳光照射，且拥有各式各样的地形地貌。很多影视公司在这里建起了摄影棚，这里逐渐成为美国电影制作的中心。

电影公司广泛采用大规模生产手段，并在内部实行细致分工，大大提高了影片的拍摄效率。大制片厂"制片-发行-放映"的垂直整合，使好莱坞影片迅速走向国际，并在短短几年内把好莱坞建成了全球最大的电影制作基地。

20世纪20年代，美国形成了环球、联美、华纳兄弟、二十世纪福克斯、哥伦比亚、米高梅、雷电华、派拉蒙八大电影公司百花齐放的格局，并建立了完备的商业化现代电影工业体系。最终，好莱坞成为整个美国电影产业的代名词。

20世纪20年代初期，无声片中较为成熟的电影类型是西部片和喜剧片。西部片是美国最古老、最发达的电影类型，其中最著名的是约翰·福特的《铁骑》以及后来让西部片风靡一时的《关山飞渡》。查理·卓别林在20世纪20年代以《淘金记》和《大马戏团》等喜剧影片，彰显了他的艺术造诣。卓别林的作品既讽刺美国梦又迷恋美国梦，把英式的感伤主义引入喜剧片，确立了笑中带泪的喜剧风格，代表了美国喜剧片和无声电影的最高成就。而各大公司也培养了很多十分有天赋的喜剧大师，如巴斯特·基顿、劳莱与哈代，还有哈洛德·劳埃德、哈利·兰顿和雷蒙德·格里菲斯。"冷面笑匠"巴斯特·基顿拍摄的《将军号》被评为世界十大电影之一，他的喜剧打斗风格也对后来成龙的电影表演风格产生了影响；劳莱与哈代的代表作是喜剧片《魔鬼的兄弟》，他们一胖一瘦的组合令人印象深刻；哈洛德·劳埃德、哈利·兰顿和雷蒙德·格里菲斯在一系列卖座的影片中表现出了非凡的演技。这些哑剧大师们不断探索摄影、表演和剪辑的各种技巧，以使他们的艺术作品更加完美。

1927年，华纳兄弟推出了世界上第一部有声电影《爵士歌王》。1928年，《纽约之光》的成功放映标志着电影正式进入了有声时代。声音的出现使得歌舞片、恐怖片、科幻片、西部片、传奇冒险片、爱情片等类型电影有了更多的观众，且产生了大量优质的影片，也出现了很多充满魅力的明星。当电影公司发现明星对票房的巨大影响后，决定实施明星制，为演员量身定做剧本，使演员定型化。每个公司都有一批引以为傲的明星，像米高梅公司喜欢夸口"旗下的明星多于天上的星星"，并以此作为宣传噱头。葛丽泰·嘉宝、丽莲·吉许、巴斯特·基顿等都是当时红极一时的明星，这些明星有着巨大的经济价值以及很强的票房号召力。

1935年，第一部彩色电影《浮华世界》诞生，标志着一个新的电影时代的到来。1939年，电影《乱世佳人》问世，整个西方世界都为费雯丽扮演的郝思嘉所倾倒。此时第二次世界大战爆发，美国远离大战战场，这段时期是美国电影发展的一个高峰期。《乱世佳人》《关山飞渡》《卡萨布兰卡》等影片相继问世，战争、政治、战争中人的生活以及反对战争，是当时导演关注的主题。年轻的导演奥逊·威尔斯拍摄了《公民凯恩》，影片中对景深镜头、交叉蒙太奇的使用，展现了导演的过人才智，这部电影是电影史上极为经典的一部作品，它标志着电影语言的进步。第二次世界大战期间，欧洲许多著名导演来到好莱坞拍片，间接促进了美国电影

行业的繁荣。例如，由英国来好莱坞发展的导演希区柯克拍摄了《蝴蝶梦》《后窗》《西北偏北》等，法国导演让·雷诺阿移居美国后拍摄了《大泽之水》《吾土吾民》等。

2) 第二次世界大战后的美国电影

20世纪60年代以来，随着美国后工业时代的来临，美国政局动荡，后现代主义思潮盛行，黑人争取平等和自由的意识增强，非理性的反传统的观念、女权主义、嬉皮士运动以及国内人民反对越南战争的情绪不断高涨。好莱坞电影生产的工业基础开始摇摇欲坠，大制片厂制度已经失去了经济上的稳定性。20世纪60年代中期，好莱坞电影的本土观众数量下降，各制片厂对超级大片无法保证票房的事实反应滞后。例如，《埃及艳后》的巨额经费注定了它必然亏本，《音乐之声》的昙花一现又衍生了《杜利德医生》《摩登的米利》《明星》的票房惨败。

第二次世界大战结束后，意大利新现实主义和法国的新浪潮电影冲击着美国电影，使得美国电影开始了新一轮的转型，这时期的美国电影既继承了旧好莱坞讲故事的传统，又热衷于欧洲艺术电影的故事讲述技巧——大胆反叛旧传统，揭露社会问题和阴暗面。1967年，阿瑟·佩恩导演的《邦妮和克莱德》在国际影坛上引起轰动，《邦妮和克莱德》通过长镜头展示了暴力血腥的画面，给观众带来了极强的感官刺激。阿瑟·佩恩执导的《小巨人》也颠覆了传统西部片的叙事模式，反思了白人屠杀印第安人的殖民历史。迈克·尼尔斯的作品带动了以没有对白、有流行歌曲背景音乐、快速蒙太奇剪辑为特色的电影创作潮流，他执导的电影《毕业生》概括了一代青年的青春躁动、道德困惑与反叛。库布里克执导的电影《2001：太空漫游》在一定程度上创新了科幻类型电影的拍摄方式，如采用欧洲艺术电影常用的象征手法。

20世纪70年代，类型片再次受到欢迎。这一时期，无论是技术还是思想上都再度体现了美国好莱坞电影的强大生命力，数字电影开始崛起。数字电影打造的完美视觉效果迎合了当时年轻人的心理。大投入制作的《大白鲨》和《星球大战》在获得高票房的同时，也使得好莱坞电影人看到了类型片的商业价值，催发了新一轮好莱坞类型片的复兴。其中，最重要的两个代表人物是乔治·卢卡斯和史蒂文·斯皮尔伯格。无论是《星球大战》《夺宝奇兵》，还是《外星人ET》都引起了好莱坞影人的极大关注，新的科幻类型片得到发展。新好莱坞电影在吸纳旧好莱坞电影美学特征的同时又有美学突破，在叙事上打破了传统线性叙事模式，人物不再定型化，在电影语言上也有所拓展，画面更具艺术效果。

3) 当代好莱坞电影

20世纪80年代，美国迎来了大片及数字化电影时代，一些跨国集团收购了好莱坞主要公司并开始进行重新改组，如日本索尼收购了美国哥伦比亚公司，电影业形成了一条"高投入、高回报"的产业链。这一产业化运营形式为美国文化全球化传播提供了帮助。电影的发展也与科技的进步更加紧密地捆绑在一起，科技手段深度影响着电影的创作。当代好莱坞电影的特效运用主要有两个作用：一是推动叙事的发展，升华主题；二是制造"视觉奇观"。电影《2012》为我们呈现的火山、地震、海啸都是特技的出色运用。影片《哈利·波特》中的魔法呈现、《指环王》中的魔兵大战、《蜘蛛侠》和《超人》影片中人物的飞行，都是电脑特技的加持，这都需要发挥创作人员的想象力与创造力。20世纪80年代到世纪之交的美国影片更是掀起了大片浪潮，《外星人》《蝙蝠侠》《狮子王》《指环王》《怪物史莱克》

《蜘蛛侠》，以及卡梅隆的《泰坦尼克号》、卢卡斯的《星球大战》系列、斯皮尔伯格的《侏罗纪公园》，还有《黑客帝国》系列等，都充分地运用了电脑特技，营造了如梦如幻的视觉景象，使得大制作与产业营销模式相得益彰。除视效大片外，好莱坞也拍摄出了许多让人耳目一新的影片，如保罗·托马斯·安德森导演的《木兰花》，克里斯托弗·诺兰的《记忆碎片》，昆汀·塔伦蒂诺的《杀死比尔》《无耻混蛋》，科恩兄弟的《老无所依》《大地惊雷》等，其中《老无所依》获得了第80届奥斯卡金像奖最佳电影、最佳导演等奖项。同时，随着电影市场的发展，故事取材也越来越多元化，现实题材、战争题材、历史题材、科幻题材、灾难题材、魔幻题材等都取得了不菲的市场口碑，如《贫民窟的百万富翁》《拆弹部队》《特洛伊》《角斗士》《后天》等。迪士尼的动画片在原有故事叙事的基础上，吸收3D新技术，制作了更多的经典动画，如取材于中国文化的动画片《花木兰》《功夫熊猫》，基于电脑动画的总动员系列动画，真人动画《豚鼠特工队》《爱丽丝梦游仙境》等。

2. 电视剧

美国电视剧的发展可以追溯至20世纪20年代，美国的第一部电视剧是1928年9月11日播出的《女王的信使》。这是美国电视剧史上的第一部直播电视剧，它的播出标志着一个新的戏剧样式的出现。直播电视剧的形式一直延续至20世纪60年代初期。在此之后，采用多机拍摄的情景剧和用胶片拍摄的系列剧成为观众最认可的电视剧类型。

20世纪60年代开始，美国电视剧类型开始变得多元化，制作方不断尝试新的电视剧题材和表现手法，进行艺术表现上的突破与创新。与此同时，在主题表达上，部分电视剧开始关注社会现实与历史议题，如种族、政治等社会话题。进入20世纪八九十年代，美国电视剧的创作日益成熟，电视剧的质量不断提高，观众的欣赏水平也日益增强。著名制片人斯蒂文·博奇科等人在1981年推出的警察剧《山街蓝调》，以复杂的情节线索和各集间的连续因素表现众多人物，形成了"弹性叙事"的模式。这种叙事模式之后被应用到其他系列剧中，成为一种新的叙述方式。《X档案》《白宫风云》《星际之门》等电视系列剧，成为了美国历史上甚至是全球范围内最成功、影响力最大的电视剧。警察剧《神探可伦坡》也是这一时期的经典作品。同时，以有影响的文学作品或新闻事件为蓝本改编的微型连续剧，更注意艺术效果的呈现，如代表作《根》在美国电视史上有着重要地位。这一时期的电视系列剧有着鲜明的电影化特色，主要是因为电视系列剧创作的发展，从影院里争夺了许多观众，并且电视台凭借强大的媒体优势，拍摄并创作了很多更为观众所认可的电视剧，吸引了好莱坞的一大批电影创作人员纷纷加入电视剧创作队伍，于是电视系列剧的创作中植入了很多电影的固有观念、创作经验和艺术手法，这也在无形中推动了电视剧创作的繁荣。

进入21世纪后，美国电视剧的拍摄依然延续了此前成本不菲的高投入产业模式，这些制作精良的美国电视剧，在播出后往往能在全球范围内引起收视热潮，其成就甚至堪比好莱坞的电影。其中，比较有影响的作品有科幻题材电视剧《生活大爆炸》《迷失》《英雄》等，医疗题材电视剧《豪斯医生》《实习医生格蕾》等，犯罪题材电视剧《犯罪现场》《越狱》《24小时》等，女性题材电视剧《欲望都市》《绝望主妇》《女人帮》等。艾美奖是美国电视界的最高荣誉，包括黄金时段艾美奖、日间时段艾美奖与国际艾美奖等，分别褒扬

各领域中杰出的电视节目。《黑道家族》《迷失》《24小时》《广告狂人》《国土安全》《绝命毒师》等剧情类电视剧，《人人都爱雷蒙德》《办公室》《我为喜剧狂》《摩登家庭》等喜剧类电视剧均获得过黄金时段艾美奖。

4.1.2 加拿大影视艺术概述

1. 电影

　　加拿大是一个地大物博且人口稀少的移民国家，一直以来面临两个问题：一是民族问题；二是与邻国美国的关系问题。在维护国家统一和政府权威上，电影起到了重要的宣传作用，使不同地区的加拿大人彼此了解，形成了一种凝聚力。美国是加拿大的邻国，美国在经济上、文化上对加拿大进行控制，而加拿大则是最重要的美国电影消费国。在加拿大，美国影片可以由美国公司直接发行，这就造成了加拿大电影产业的萎靡。

　　加拿大电影历史悠久，但发展缓慢。1898年，一位英裔农庄主詹姆斯·弗里尔拍摄了加拿大的第一部电影，展示了加拿大的自然风光。面对美国好莱坞的压力，加拿大电影工作者从未放弃对本国电影的探索，他们创办的"联合新闻制片厂"坚持几十年拍摄系列影片《加拿大风物志》。这部系列片包括80部短片，为加拿大赢得了纪录片领域的国际声誉。1938年，英国纪录片导演约翰·格里尔逊来到加拿大，他建议组建国家电影局。经加拿大议会立法批准，国家电影局于1939年5月成立。格里尔逊作为电影专员主持国家电影局工作，该局的宗旨是通过电影方面的有关活动"帮助居住在各地的加拿大人了解其他地区的同胞们的生活方式及其所面临的问题"。1941年，斯图特·莱格拍摄的《丘吉尔之岛》展现了保卫英伦三岛的战斗，为加拿大首次赢得了奥斯卡最佳纪录短片的奖项。1952年，诺曼·麦克拉伦拍摄的真人逐格动画《邻居》获得了第25届奥斯卡金像奖最佳纪录短片奖项。诺曼·麦克拉伦被誉为"加拿大动画教父"。这一时期，加拿大还拍摄了一些具有国际影响力的影片，如《危险的时代》《来自地狱的冰冷声音》《畜厩》《黄金城》等。

　　1956年，国家电影局由渥太华搬到了蒙特利尔，促进了法语电影在加拿大的兴起。此后，法语片与英语片成为加拿大电影界的主流，英语电影以纪录片和动画片见长。1980年上映的《假日》将动画与真实影像相结合，展现了世界的动荡不安。第二次世界大战之后，美国电影大量涌入加拿大，几乎完全挤占了加拿大电影市场。20世纪80年代，加拿大的魁北克省电影公司拨款投资影片，兴建影院，并且设法与外国合作拍片。加拿大政府也为电影提供了大量的资助，实施减税政策，帮助减少制作影片的费用。即使这样，加拿大的电影放映依然以外国影片为主，本国电影发展缓慢。加拿大分别于1976年、1977年创办了多伦多电影节和蒙特利尔电影节，以促进本国电影事业的发展，两次电影节的成功举办将加拿大电影推向了国际舞台。

2. 电视剧

　　加拿大电视行业的发展可以追溯至1936年，这一年，加拿大广播公司(Canadian Broadcasting

Corporation，CBC)成立。加拿大电视剧产业的发展可以追溯至20世纪60年代，这一时期，加拿大开始制作本土电视剧，主要以肥皂剧、情景剧为主，但由于当时电视网被美国电视节目所占据，留给加拿大电视剧的播出时间很少，当时的加拿大电视剧相较广播剧而言水平较低。

20世纪80年代，加拿大的电视剧产业逐步发展，电视台和制片公司不断涌现，这些电视台为加拿大电视剧提供了更多的播放平台，推动了电视剧产业的繁荣。20世纪90年代，加拿大电视剧开始呈现更多元化的创作态势。21世纪初，加拿大加大文化经费的投入，设立加拿大电视剧基金，推动电视剧产业持续发展。

加拿大电视剧的主要特点是整体叙事结构完整，结局引人入胜，深刻反思道德问题，具有正向的价值观念导向。同时，加拿大电视剧还时常进行创作上的突破与尝试。加拿大电视剧的代表作有《布法罗的婚事》《神探默克多》《杀手十三》等。

4.1.3 拉丁美洲影视艺术概述

1. 墨西哥影视艺术概述

1) 电影

墨西哥第一部无声短片《唐·胡安·特诺里奥》诞生于1898年。早期的墨西哥电影带有强烈的现实主义色彩，20世纪20年代左右是墨西哥无声电影的辉煌时期。1927年，世界电影从默片时代进入了有声时代，由于语言的障碍加上近邻美国电影的入侵，墨西哥电影陷入了困境。

20世纪30年代，受墨西哥国内革命影响，不同艺术门类都开始蓬勃发展，这种环境是形成"墨西哥电影黄金时代"的基础。特别是1938年至1944年(第二次世界大战时期)，美、英、欧洲等国饱尝战争之苦，而墨西哥并未受到战争的威胁，政治经济相对稳定。在此期间，墨西哥的电影人士对电影的不同类型进行了探索。再加上政府对于国产片的保护政策，墨西哥电影迅速发展，许多电影制片厂也在这个时期发展起来。1948年，墨西哥成立了"阿里尔"奖；20世纪40年代末期，墨西哥政府设立了电影总局，这些措施都促进了墨西哥电影业的发展。这一时期的作品有埃米里奥·费尔南德斯导演的《玛丽娅·康德雷利亚》《珍珠》以及《躲藏的激流》，还有不少喜剧片，如《马戏团》《我是逃兵》等。

20世纪50年代，随着电视剧的传入，再加上电影工业常年被一些制片人、导演所垄断，墨西哥电影畸形发展，随后政府实行了一系列政策：政府购买私营美洲电影公司、放宽审查制度、成立国家电影制片公司、积极参加国际电影节，以扩大墨西哥电影在国际上的影响。这些革新虽然推动了墨西哥电影事业的发展，却随之产生了新的问题——庸俗影片泛滥。20世纪70年代，受到美国好莱坞电影的冲击，墨西哥影片年产量为60部左右，墨西哥电影商为了吸引观众关注，争得上座率，拍摄的许多影片含有感官刺激的镜头。

20世纪90年代以来，随着墨西哥政治形势的稳定，电影业又恢复了生机。虽然受到金融危机的影响电影产量不高，但影片在艺术上达到了前所未有的高度，使墨西哥电影走出了20世纪80年代的衰落境况，开始走向复兴和繁荣。墨西哥是拉丁美洲最大的电影市场，电影创

作始终坚持自己的风格，不仅在拉丁美洲占有重要地位，在世界上也有很高的声誉。

2) 电视剧

墨西哥是拉丁美洲地区首个开设电视频道的国家，于1950年开设了XHTV-Canal4电视频道。墨西哥电视剧的主要特点是以家庭伦理情节为主，电视剧多为长剧，剧集长度一般在50集以上。墨西哥电视剧在拉丁美洲深受人们喜爱，拥有大量的观众，其中一部《八号的恰沃》连续播放三十余年，电视剧讲述家长里短的邻里故事，贴近现实且叙事完备。与此同时，墨西哥电视剧在其他地区也非常受欢迎。20世纪80年代，北京电视台等多个电视台引进的墨西哥电视剧深受人们喜爱，中国观众竞相模仿剧中的人物造型、穿搭。中国观众较为熟悉的墨西哥电视剧有《坎坷》《诽谤》《卞卡》《爱之泉》《继母》等。其中，1985年引进的电视剧《卞卡》取得了不俗的播放成绩，剧集长度为120集，电视剧围绕卞卡、柯塞·马蒂和莫尼卡三个人的情感纠葛展开，叙事情节冗长，叙事节奏缓慢，但观众们仍沉醉在电视剧情当中，情绪随着人物命运的起伏而波动。近年来，像《毒枭：墨西哥》《各取所需》等电视剧也受到海内外观众的关注。

2. 巴西影视艺术概述

1) 电影

巴西电影有着悠久的历史，虽然遭受过美国好莱坞的入侵，也落后于墨西哥和阿根廷，然而巴西所特有的多元文化让巴西电影以其独特的魅力在世界电影史上留下了不可磨灭的痕迹。1898年，巴西开始了本国电影的发展之路。1906年，巴西第一部故事片《勒死人的匪徒》问世。从20世纪初到20世纪30年代，巴西电影的类型更加多元化，喜剧片、歌舞片、警匪片、风光片纷呈银幕，巴西电影迅速崛起，代表作品有《年轻寡妇》《矿工血》等。20世纪30年代，有声电影的出现使得巴西电影进入了衰落期，加之好莱坞电影大批量流入，巴西电影产量下降。

第二次世界大战期间，好莱坞电影受到战争的影响，减少了出口量，巴西电影得以喘息，影片年产量明显增加。这一时期，《强盗》《北风》《里约四十度》等优质影片上映，巴西电影出现了昙花一现的繁荣。20世纪60年代前后，好莱坞电影重新入侵巴西，大部分巴西电影开始极力模仿好莱坞模式，巴西民族电影再次陷入瘫痪。

20世纪60年代，一批年轻的巴西电影工作者决心扭转巴西电影殖民化的状况，主张创造深深植根于巴西民族文化的电影。他们借鉴了欧洲电影的拍摄方式，推崇意大利新现实主义风格，采用实景拍摄。新电影虽然没有得到大多数观众的喜爱，但是在提高电影艺术质量、展现民族特色方面取得了卓越成就。20世纪80年代，巴西电影开始复苏并走向国际舞台，虽然因政治和金融危机的影响，巴西电影产业有过短暂危机，但依然生产了一大批优质影片。这一时期的巴西电影在国际电影节上频频获奖，巴西电影再次赢得了世界的目光，最具代表性的是沃尔特·塞勒斯的《中央车站》。

2) 电视剧

巴西第一家电视台于1950年在圣保罗成立，同年，拉丁美洲第一部电视剧《你的生命属于我》在巴西开播，巴西电视机构的运营采取国有与私营并存的模式。1995年，巴西政府鼓励

文艺创作，发布的《声像法》为巴西电影和电视剧的良性发展打下了现实基础，推动了影视行业焕发生机。巴西电视剧以其长达数百集的独特风格而闻名，虽然剧集冗长，但不乏优质作品。巴西电视剧最大的特点是注重民族性和现实性。巴西电视剧的海外传播效果较好，葡萄牙语国家的许多观众热衷于观看巴西电视剧。我国在1980年初引进了巴西电视剧《女奴》，有4.5亿中国观众观看，且反响热烈。同时，该剧也在俄国、意大利、法国等国家引起了轰动。

3. 阿根廷电影概述

阿根廷电影诞生的标志是1908年的《枪决多雷戈》。早期阿根廷电影取得了一定的发展，与其他拉丁美洲国家一样，20世纪20年代的阿根廷难逃被好莱坞入侵的命运，本国电影陷入了严重的危机。1930年，一些优秀的带有阿根廷本民族特色的有声电影横空出世，但仍然无法遏制阿根廷电影的颓势。20世纪三四十年代，阿根廷电影产量增加，富有民族文化特色的电影样式——探戈影片打开了国际市场，巴西电影创作进入了一个短暂的黄金时代，历史剧、情节剧、喜剧这些具有代表性的类型片纷纷呈现，涌现了一大批优秀的导演和作品。例如，路易斯·萨斯拉夫斯基拍摄的《发生在三点钟的罪行》《一个爱情的诞生》，卢卡斯·德玛雷的拍摄历史剧《高乔人的战争》《潘帕斯莽原》，莱奥波尔多·托雷斯·里奥斯拍摄的《鸽子大院》《布球》，马里奥·索菲西拍摄的揭露性作品《老医生》《阴暗的平民区》，里努埃尔·罗梅洛拍摄的喜剧片《船上的孩子们》《从前不用发蜡的小伙子们》都是阿根廷电影中的经典作品。

第二次世界大战期间，由于阿根廷的亲纳粹政策，美国对其进行经济报复，断绝了胶片供应。1946—1955年，庇隆执政时推行了一些保护电影的措施，影片数量有所增加，但国家对意识形态控制严格，一些电影工作者因无创作自由退出影坛，或移居国外，人才流失严重，再加上阿根廷电影管理不善，使得阿根廷电影被墨西哥电影取而代之。20世纪60年代出现了"阿根廷电影热"，优秀的电影工作者开始回国并引进现实主义创作理念，阿根廷影片的质量有所提高。然而由于政治因素，20世纪60年代中期，"阿根廷新电影"便衰落了。

进入20世纪80年代，阿根廷依然没有摆脱困境，影院大量倒闭，严苛的审查制度引起了电影工作者的不满。1983年，阿根廷取消了电影审查，成立了国家电影局，对影片实行补贴，阿根廷民族电影事业开始复苏。《卡米拉》《官方说法》《摩托日记》《谜一样的双眼》都是阿根廷电影繁荣发展的产物。目前，阿根廷每年举办两个具有区域影响力的电影节——布宜诺斯艾利斯独立电影节和马德普拉塔国际电影节，通过国际传播与交流提升阿根廷电影在国际上的地位。

4. 古巴电影概述

古巴电影的发展相较于其他拉丁美洲国家而言相对落后，早期的古巴电影有报道片、风光片。1913年，古巴第一部长故事片《曼努埃尔·加西亚》诞生；1937年，古巴拍摄了第一部有声故事片《赤蛇》；20世纪30年代末，音乐片风行一时，将古巴民间音乐和舞蹈完美地呈现了出来。

1959年古巴革命胜利后，古巴电影开始崛起：首先是成立了古巴电影艺术与工业协会，负责管理影片的制作、发行、放映；随后成立了一家电影资料馆，创立了《古巴电影》杂志。20世纪60年代到20世纪70年代初期涌现了一批优秀的作品，如《革命的故事》《古巴在跳舞》《低度开发的记忆》《第一次跨上大刀》等。

20世纪70年代中期，古巴因经济问题导致影片产量下降，电影工作者开始模仿好莱坞电影。虽然古巴电影的年产量以及影响力不如墨西哥、阿根廷，然而其把现代主义与广大观众熟悉的叙事形式融合在一起，在世界范围内仍赢得了很多观众的喜爱。

5. 智利电影概述

智利电影起步较晚，于1910年出现了第一部故事片《曼努埃尔·罗德里格斯》。早期的智利电影以拍摄展现社会风貌的影片为主。20世纪20年代，智利的无声电影迎来了繁荣期，代表作品有《海中呼唤》《轻骑兵之死》。20世纪30年代，由于美国金融危机的影响，在拍摄了电影《巡逻队》之后，智利电影便进入了低潮期。

20世纪60年代中期，智利电影开始缓慢复苏，政府颁布了保护本民族电影的法令，创立了国家电影资料馆，推动了智利电影的发展。这一时期的影片多以新写实主义风格为主，代表作品有《三只悲伤的老虎》等。

20世纪70年代初期，智利政局动荡，很多年轻的电影工作者流亡到海外，在国外展现了自己的电影才华。此后，智利被好莱坞影片牢牢占据，虽然智利一直想摆脱美国电影对市场的控制，但由于经济发展落后，电影人才流失，技术基础落后，再加上智利严格的审查制度，智利电影未能走出一条适合自己的发展道路。

4.2 美洲地区电影鉴赏

4.2.1 《楚门的世界》

英文名：《The Truman Show》
出品时间：1998年
国家：美国
导演：彼得·威尔
编剧：安德鲁·尼科尔
主演：金·凯瑞、劳拉·琳妮、诺亚·艾默里奇、娜塔莎·麦克艾霍恩、艾德·哈里斯
出品公司：派拉蒙影业公司
类型：剧情、科幻
片长：103分钟

1. 电影简介

彼得·威尔是一位很有思想的导演，无论是充斥人性压抑的《悬崖上的午餐》、拷问人性自由的《死亡诗社》，还是批判人性窥视与媒介权力的《楚门的世界》，都是他的经典之作。他凭借这些作品在好莱坞电影史上留下了浓墨重彩的一笔。彼得·威尔所塑造的景观世界总能带给人们无尽的思考，通过电影向人们诠释人性的复杂和生命的本质。电影《楚门的世界》是1998年由彼得·威尔与金·凯瑞合作拍摄完成的，该片获得了多项奥斯卡提名。

电影《楚门的世界》讲述了这样一个荒谬而又引人深思的故事：一个桃花源似的小镇上，楚门每天过着无忧无虑的生活。他有美丽的妻子、要好的朋友，家庭和谐，生活美满，跟大多数人一样每天过着朝九晚五的日子。突然有一天，一位叫施维亚的姑娘告诉楚门，他生活当中的一切都是假的，他生活在一个受人操控的环境里，随后这位姑娘被所谓的父亲强行带走。楚门通过多种试验后终于醒悟，他是一档大型真人秀节目的主人公，在他成长的30年时间里一直被人所操控、窥视，"桃源岛"只是一个封闭式的片场，他每天被无数个摄像机包围着，他所看到的大海也是片场的一部分，甚至他周围的朋友、家人、妻子也都是由专业演员所扮演的，而这一切的幕后操纵者就是节目制作人克里斯托弗。楚门决定离开这个虚假的地方，而克里斯托弗用尽一切手段阻止楚门离开，最终楚门战胜了困难，在一个华丽的鞠躬后，完成了从怀疑到反抗的灵魂回归之旅……

2. 分析读解

这是一部与众不同且颇有深度的影片，影片内容深深震撼着观众的心灵，引领着观众对现实进行反思。在媒介构建的娱乐世界里，个体的隐私荡然无存，楚门是媒介权力欲望编织下的符号，只为满足观众的窥视欲。而影片所映射的泛娱乐化的现实社会、网络媒介建构的虚拟生活都是值得深入思考的话题。

1) 媒介商业化的虚拟生活

麦克卢汉提出的"地球村"曾经使很多人欢呼雀跃，并对其充满向往。不可否认，网络媒介时代的到来改变了我们的生活方式，图像信息的交流逐步取代了文字，传统的时空秩序被打破；现代媒介改变了信息的编码方式，也改变了人们对信息的接收方式。电影《楚门的世界》用黑色幽默的方式反映了媒介日益商业化和人的隐私、自由之间的矛盾，而大众成了媒介传播的助推器，加速了媒介对于人的监视与操控。电影正是透过一个虚构的"媒介化的人"的故事，引导观众对媒介与人的关系进行深刻反思。

(1) 媒体权利的膨胀。《楚门的世界》描写了这样一个事实：媒介商业价值的背后是权力与顺从的交织，媒介的独特之处在于，虽然它指导着我们看待和了解事物的方式，但它的这种介入往往不为人所注意。我们利用媒介，而媒介同时也利用、窥视着我们，正是在隐匿的欺骗中完成了媒体人与受众的双重狂欢。电影中，电视台制作团队给楚门打造了一个一应俱全的虚拟社会。媒体旁观楚门的一切，他三十年的私人生活细节被媒体一览无余，媒体控

制着他的自由，预设着他的人生轨迹。这同时也在告诉我们，媒介已经成为我们无处不在的文化控制者和生活规范的制造者。

电影中，楚门成了电视台制造的"监狱"——桃源岛的囚徒，这座环形的美丽小镇是个漂亮的囚室，囚室上空有无数摄影机时刻关注着楚门的生活，而他却一无所知。影片生动刻画了传播者与受众权力的不对等，受众只能被观看，而不能与媒介统治者平等对话。媒体不再是一个受制于人的工具，而是丑恶人性的载体，不管是以利益、收视率为中心的媒体人，还是追求窥视快感的受众，均依附于媒介，都心甘情愿成为它的附属品。

对自由的渴望是每个个体的追求，而媒介却让楚门这个活生生的人失去了自由。楚门在媒介的控制下完全没有人身自由可言，节目组为他预设的情节，就是要压制楚门内心追求自由的念头，核泄漏、汽车故障、无法订购飞机票……一次次出逃的失败都是节目组为了阻止楚门离开桃源岛奔向心中的理想王国"斐济"而策划出来的。媒介权力体现的具象化人物就是这一真人秀节目的操纵者——导演克里斯托弗。影片对他的称谓颇具深意，Christ是基督的意思，导演克里斯托弗在影片中就是拥有无限权力的上帝的符号象征。他控制着桃源岛的生活，为了收视率和看点，他设计着桃源岛上人的生活轨迹，决定故事情节的发展，他阻止楚门对自由的追求，真真切切地主宰着楚门的人生。这一故事情节有一个隐喻：在强大的媒介面前，人们几乎寸步难行，并且没有反抗能力。

然而，克里斯托弗同样也是媒介权力膨胀下的悲剧人物。媒介激发了他强烈的控制欲望以及对利益的无限追求，媒介成了他丑恶人性的载体。他认为现实社会充斥着太多的欺骗和虚假，而观众更想看到的是真实的情感流露。可笑的是，他所追求的真实只不过是虚拟的伪装，他自己就是现实社会中欺骗与虚假的制造者，所有的精心设计都是他权力独裁欲望的释放。从楚门出生开始，他设计了楚门所走的每一条路，并以一种冠冕堂皇的理由剥夺了楚门的人权自由，打造了一个乌托邦式的完美环境。媒介的掌控使得克里斯托弗成了一个唯利是图、侵犯人权的人性扭曲者。当楚门发现了真相想要跳出虚幻寻找真正自我的时候，克里斯托弗感到权威受到了挑战，他操纵海上风暴去阻挡楚门的抵抗，然而他做不到彻彻底底地主宰楚门的行为。影片结尾，楚门张开双臂，以华丽的鞠躬完成了对权威媒介的挑战(见图4-1)，克里斯托弗的内心也充满了绝望。《楚门的世界》看似荒谬，但大众媒介无比真实的运营模式以及对受众的欺骗与控制，就是对媒介发展的预言。

图4-1　电影《楚门的世界》剧照

(2) 商品化消费。与现实版真人秀节目一样,《楚门的世界》同样是电视台对人的生活状态的记录和播放。主人公楚门在三十年的时间里从未察觉自己是全球最火爆的真人秀节目的主角,也并未发现上千部摄影机捕捉着他的一举一动(见图4-2)。在这里,我们看到的是媒介传播者与消费主义紧密地联系在一起。作为"商品"的楚门,他的生活、他的一举一动都是电视台"售卖"给观众的产品,电视台从中获益颇丰。正因为如此,媒体控制者才会想尽一切办法阻止楚门离开这个虚拟世界。在媒介塑造的消费社会中,人的情感、人与人之间的关系、人的隐私都可以成为消费的对象。

图4-2　电影《楚门的世界》剧照

在《楚门的世界》中,作为"商品"的楚门是媒体和广告商的摇钱树。观众的观看和消费是楚门存在的意义与价值,人的个性发展、人的感情与思想都不值一提,媒介只看重楚门作为"商品"的价值属性。电影对媒介的批判与反思的主题表述十分严肃,也引导观众深入思考当下社会中人与媒介之间的关系,特别是现在,互联网的蓬勃发展使得人与媒介之间的关系更加紧密,再回看这部作品时,更能深刻理解该作品表达的主题。

2) 受众窥视欲望的揭露

影片中,电视台之所以能够得到丰厚的商业回报,观众是主要"贡献者",因为观众的窥视欲望,楚门的生活才有被记录的价值,电视台才能以此吸引观众。影片中,无论是聚集在酒吧里的观众,还是泡在浴缸里的老人,只要楚门出现在电视上,所有的人都会对他评头论足。正是在这种看与被看中,观众得到了极大的满足和快感。从楚门的生活再到楚门的内心世界,媒体暴露了楚门所有的隐私,楚门的一切生活细节都被观众尽收眼底,这让观众窥视的欲望得到了极大的满足。现实生活中,窥视欲是一种不道德行为,不能够被公开表达,而真人秀的兴起极大地满足了观众的窥视欲,没有道德的谴责,没有法律的约束,观众可以公然发泄自己的窥视欲望,将之投射到节目中,肆无忌惮地观看着楚门的所有隐私。

总体来说,"楚门秀"的观众是一群被大众娱乐文化所操纵的、可悲的看客群体,他们作为这档节目的忠实"粉丝",对楚门的喜爱主要是出于娱乐的目的,这种娱乐是建立在好奇心被异化后的偷窥欲望之上,是一种把自己的快乐建立在他人痛苦之上的道德缺失的行为。影片最后,楚门终于走向了自由之门,以优雅的姿势谢幕,他或许获得了自由。而对观众来说,无非是这个真人秀节目结束,观众不能再继续观看节目,因此有些失落、无所适

从。但很快，在这个节目结束后，观众会再换其他的节目继续观看，继续满足他们窥视的欲望，而大众媒介能够源源不断地为观众提供满足其欲望的各类节目。导演借助影片揭示了现实生活中媒介的运行规则，引发人们的思考与自省。

3) 黑色幽默的叙事方式

《楚门的世界》不同于传统意义的喜剧片，是饱含人性拷问与反思的黑色幽默电影。电影以一种乐观豁达的基调去调侃现实社会中媒体对人类的隐匿"驯服"，荒诞不经中包含了沉重与无奈。电影采用了喜剧外壳与悲剧内涵相结合的叙事形式。

(1) 以幽默对抗现实的荒诞。影片最后，楚门以绅士般的鞠躬结束了这出荒诞的闹剧，冲破虚假的环境走向了那片属于自己的天地，带有浓厚的黑色幽默色彩。整部影片可以归结为控制与反抗的博弈，看似幸福安谧的小镇竟是偌大的摄影棚，每天都是固定化的生活模式，妻子、父母、朋友以及周围所有人竟然都是配合楚门表演的演员，楚门怕水的性格是媒体刻意培养的，幸福生活也是媒介控制下的幻影。楚门不断按照节目设置的剧情来生活，他的自由就被这样一个"安详"的小镇给剥夺了，他成了这档节目的收视率保障，他像一个商品一样被设计与摆弄。在他生活的空间中，甚至连自然环境、昼夜交替也是虚假模拟，这种虚伪与真实的交织是悲剧内容和喜剧形式的混杂。

(2) 细节中凸显黑色幽默。导演在电影中设计了一系列幽默细节，并且这些细节并没有停留在表层，而是借助幽默的形式呈现了深刻的内涵：一方面这些细节作为隐匿的情节推动剧情的发展；另一方面深化了主题，用幽默反抗荒诞，传达更深层次的意义。

影片中，导演采用重复蒙太奇来刻画楚门每天出门的场景，放大了戏剧效果，如偶遇相同的人、说着每天重复的话。在导演结构的重复化情节的表现中，留给观众深刻的思考：楚门就像观众自己，置身于媒介预设的环境里，失去甚至异化了自我。影片中不合时宜的广告也加深了喜剧效果，如楚门的妻子推销厨房用具、咖啡的广告词，朋友马龙对镜头说出的啤酒广告语。整部影片不仅充斥着黑色幽默风格，也是对美国现实中大行其道的真人秀节目的商业化泛滥的一种讽刺。还有一些隐匿的情节推动了剧情的发展，如影片开头掉落的聚光灯、楚门与妻子结婚照片中手指交叠、无意中撞见的演播室等。

《楚门的世界》是一部典型的黑色幽默电影，留给观众更多的是哀伤与思考。当时，真人秀节目在美国获得了巨大的商业成功，为了提高收视率，媒体人变本加厉，甚至暴露个人隐私。在媒体时代下，我们似乎都是楚门，难以逃脱被监视的命运，然而依然不自觉地成了媒体控制的帮凶。楚门后来会怎样？导演没有给出答案，或许根本就没有答案，只带给人们一丝慰藉：直面现实也许改变不了什么，但毕竟给了自己一个改变现实的机会，哪怕机会很小。

3. 亮点说说

《楚门的世界》打破了我们对好莱坞的叙事结构和电影虚拟视听的刻板印象。影片在赢得多项奥斯卡提名奖的同时，更收获了观众良好的口碑，在好莱坞泛娱乐化的景观世界里，彼得·威尔用冷静客观的视角对媒介的谎言进行了揭露，并引领观众进行反思。

4. 参考影片

《美丽人生》[意](1997年)，导演罗伯托·贝尼尼

《搏击俱乐部》[美](1999年)，导演大卫·芬奇

《她》[美](2013年)，导演斯派克·琼斯

4.2.2 《朱诺》

英文名：《Juno》
出品时间：2007年
国家：加拿大、美国
导演：贾森·雷特曼
编剧：迪亚波罗·科蒂
主演：艾伦·佩吉、迈克尔·塞拉、詹妮弗·加纳、杰森·贝特曼、艾莉森·珍妮、J.K.西蒙斯
出品公司：福克斯探照灯公司等
类型：剧情、喜剧
片长：162分钟

1. 电影简介

贾森·雷特曼出生于1977年，是好莱坞著名的电影导演、编剧、制片人和演员。他出生在加拿大魁北克的蒙特利尔，他的父亲是喜剧导演伊万·瑞特曼，他的母亲是一位演员。由于生活在这样的家庭环境中，贾森·雷特曼很早就开始接触电影，在少年时代就担任父亲拍摄的电影中的一些小角色或是担任制片助理。20多岁时，他开始拍摄短片，还拍摄过许多商业性的广告。2005年，贾森·雷特曼的第一部剧情片《感谢你抽烟》诞生。之后，他与朋友成立电影制作公司，发行一些低成本独立制作的影片。2007年，电影《朱诺》在多伦多电影节上首映，获得了众多好评，之后《朱诺》获得了第80届奥斯卡最佳原创剧本奖，以及奥斯卡最佳影片、最佳女主角、最佳导演三项提名奖。

《朱诺》讲述了一个16岁的高中少女在初尝禁果后怀孕生育的故事。主人公朱诺有着独特的个性风格，她自信且直率，由于对性充满了好奇，与田径队员保利·布里克进行了一场关于性的实验，结果朱诺竟然怀孕了！朱诺将这个消息告诉了布里克，但他却显得手足无措。朱诺没有责备布里克，而是积极地处理这件事情。朱诺经过反复思考，在与好友商定后，决定把孩子生下来。朱诺把意外怀孕的事情如实讲述给了父亲和继母，尽管他们非常震惊，但还是给予了朱诺极大的鼓励和支持。朱诺通过报纸广告，联系到了一对愿意收养孩子的夫妻，父亲领着朱诺来到希望领养孩子的马克和瓦内莎夫妇家中，并最终决定将孩子送给他们抚养。在朱诺怀孕期间，她经历了瓦内莎和马克分手的残酷事实，也对人性、爱情、家

庭产生了迷茫和怀疑，在与父亲的一番谈话后，朱诺想通了许多事情，并积极努力争取到了自己与布里克的美好爱情。最终朱诺平安生下孩子，生活恢复了往日的样子，朱诺也在不断成长。

2. 分析读解

1) 爱与宽容的主题表达，魅力女性形象的建构

(1) 简单的叙事结构，充满爱与温情的表达。电影《朱诺》虽然讲述的是16岁少女朱诺未婚先孕的故事，但是却以流畅清新的风格呈现在观众面前，让观众能够以轻松的心态去观赏影片。导演打破常规，运用自己的叙事策略与美学理想去建构影片的独特性，用与众不同的结构方法和拍摄手段展现了一个具有普遍意义的社会性问题。

《朱诺》的叙事结构是比较简单的线性叙事结构，以少女一年的成长经历为线索：少女朱诺意外怀孕后坚持要生下孩子——为孩子找到了合适的收养家庭——最后孩子顺利出生——朱诺的生活恢复往日的宁静。影片选取打破生活常规的情节，围绕特立独行的人物展开故事。电影开篇就向观众展现了一个手提大桶橙汁，漫不经心地走在街道上的少女形象，从外在形象即可看出朱诺是一个颇有个性的女孩。影片里没有展现少女朱诺因为怀孕而懊恼，也没有表现父母知道女儿怀孕后的震怒。相反，一切都显得很平静，主人公朱诺以平和的心态去接纳这个事实，朱诺的父母在起初的吃惊之后，并没有大发脾气，而是给予了朱诺极大的鼓励和支持。全家支持朱诺生下孩子这个情节设置得出人意料。导演以独特的视角来塑造人物，用明快温暖的风格表达未婚先孕的主题，观众在观影时毫无心理压力，却会在观影后进行深刻的思索。

在朱诺怀孕的过程中，她既享受到了父母和朋友对她的爱，同时也理解了宽容的含义，拥有了爱他人的能力。当朱诺发现瓦内莎夫妇的情感危机之后，她对人性和爱情产生了怀疑，而父亲的一席话，让迷茫中的朱诺找到了方向。她决定为爱付出行动，于是她往布里克的邮箱里放了许多他爱吃的薄荷糖，并且与布里克坦诚地交流了心底的感受，最终他们理解了对方，两个人真正开始了甜蜜的恋爱时光，体会到了爱情的美好。

(2) 魅力女性形象的塑造。整部影片由朱诺和瓦内莎两个女性人物贯穿始终。她们既有女性坚强、隐忍、宽容的共性，又有各自不同的性格特点。朱诺，这个名字是罗马神话里神后的名字，体现了女性的威严与力量。影片开头运用了漫画的制作手法，将朱诺的人物形象动画化处理，并配以欢快而轻松的音乐，着重体现朱诺直率随性、积极阳光的心态。对朱诺房间美术布景的细节设计，也是从侧面对女主角的个性进行了刻画：贴满了各式海报的墙壁、玩偶、弥勒佛的电灯开关、与布里克的合照、卡通"汉堡"电话等，这些都显示出朱诺的个人喜好和青春的稚气。同时，朱诺也有超出同龄人的理解力和包容。当她发现自己怀孕后，她平和地告诉布里克自己有孕的事实，面对布里克恐惧推脱的态度，朱诺并没有大吵大闹，而是选择独自处理未婚怀孕的棘手问题，并最终决定将孩子生下来。在校园里，同学和老师们用异样的眼光看待怀孕的朱诺，她默默地承受这一切，坚强地等待孩子的出生。在得

知收养孩子的瓦内莎夫妻二人感情破裂、家庭即将破碎时，朱诺抑制不住内心的难过，将车停在路边大哭，这次的哭泣让朱诺把怀孕以来受到的所有委屈与不满全部宣泄了出来。但坚强的女孩在抹去泪水、思考良久之后，继续坚定地选择生下孩子。

影片中塑造的瓦内莎是一个十分喜欢孩子的女人，同时又是一个生活上一丝不苟的女人。与朱诺的大大咧咧截然相反，瓦内莎做事有一定的原则，规规矩矩，严谨认真。女性的隐忍、坚持和宽容在她身上体现得淋漓尽致。当丈夫要与自己协议离婚时，她坚持领养了朱诺的孩子。她并没有对逃避责任的丈夫心生怨恨，相反，她用一种宽容的心态去看待自己的婚姻与离婚本身。影片着重塑造了两个不同年龄段的女性形象，同时借助这两位女性形象充分展现了女性坚强、勇毅、温暖等美好品格，也表达了爱与宽容的主题。

2) 风格化的视听语言

(1) 风格化的画面设计与剪辑。电影首先是一门视觉艺术，导演可以借助画面和剪辑更好地烘托影片的主题。通过对画面剪辑的特色运用，不仅可以有效推动故事情节的发展，还可以把影片推向戏剧性的高潮。影片中的一幕想必给观众留下了深刻的印象：原本对孩子的未来充满信心的朱诺却意外得知马克即将净身出户，离开家庭。朱诺经过痛苦的深思熟虑后，写了一张字条留给瓦内莎，但字条里的内容并没有向观众立即透露。随后，镜头切换到瓦内莎看到字条时脸上浮现出一丝复杂的情绪，是失望还是希望？导演为观众留下了悬念。影片快要接近尾声的时候，谜底终于被揭开，影片也迎来了戏剧性的高潮，朱诺在纸条上留给瓦内莎的是"If you are still in, I am still in"(如果你还坚持，那我也坚持)。影片让观众见证了朱诺在经历了一系列事情的磨砺之后，逐渐从一个充满青春稚气的女孩蜕变为积极乐观的女性。

影片的总体风格轻松诙谐，导演尝试运用创造性的镜头语言表现人物形象。例如，为学校运动队队员布里克的第一次出场进行了从局部到整体的精心的设计，以引起悬念、唤起观众的好奇心：观众首先看到的是一张床，床边有一双运动必备的长筒袜，接下来是护腕的特写，然后用一个由下至上的摇镜头展现了布里克的整体形象。这种局部到整体的表现方式，不仅给观众制造了观影时的心理悬念和戏剧性，也更好地突出了人物的性格特征。影片中多次运用特写镜头展现人物的心理世界，以烘托人物形象。例如，朱诺告诉布里克自己怀孕的消息后，观众仅从布里克的面部特写上就可以了解到他的紧张慌乱、无所适从，这与一个高中生此时应呈现的心理状态相符合；瓦内莎等待朱诺父女的首次造访时，摆好放歪了的相框，小心翼翼地插好花束，细致地挂好毛巾等一系列特写镜头的组接，一方面表现出瓦内莎严谨、认真的个性特征，另一方面反映出她非常希望得到朱诺家庭成员的认可，想成为孩子养母的心情。

影片中，导演通过四季的变换来表现时间的推移，而体现季节变化的画面里总是有奔跑的田径队员且配以轻松愉快的音乐，这是导演的创意性想法：奔跑本身象征着成长和改变，季节的转换总是以男子的奔跑作为开始，体现了迎接新季节到来的热情和对未来生活的期待，充满激情和活力。

影片中出现了一次经典的三角形构图，即朱诺的父亲、瓦内莎、律师三人共同商定如

何领养的镜头。一般来说，三角形的构图方式能给人以稳定、牢固的感觉，但是在这里出现的"三角形"构图并非稳定牢固的。纵观整部影片，根据情节的发展与人物的内心和情绪的改变可以很容易发现，这个三角形的构图并未顺应传统的构图形式所带来的稳定感，几人在日后领养孩子的问题上出现了一些小的摩擦，因此这种形式上的稳定与内容上的不稳定形成了鲜明的对比，导演在拍摄这个镜头时就留有伏笔，用这样的一个镜头来隐喻日后的危机。

贾森·雷特曼是一位擅长运用镜头语言来叙事的导演，特别是他对长镜头的艺术性处理更能让观众体验到别样的视觉情调。一般来讲，长镜头与传统的蒙太奇理论相对立，用长镜头来完成的场景具有某种同质性和纯粹性。与频繁切换的画面不同，长镜头让观众有时间去充分感受影像所要传达的感情内涵。在《朱诺》中，导演特意安排了一段颇有意味的长镜头作为影片的尾声：朱诺和布里克面对面坐在家门口的石阶上，弹着吉他唱着歌(见图4-3)。在这个将近2分半钟的长镜头里，除了镜头渐渐拉远的景深变化，只有朱诺和布里克的琴声与歌声。此处，导演以旁观者的视角和寄情于歌的方式表达了影片主题所要传递出的温情。长镜头通常善于表现镜头内容的完整性和时间的统一性，给观众留有更多的想象空间和独立思考的机会。

图4-3 电影《朱诺》剧照

(2) 旁白的运用。大量的旁白贯穿整部影片，是贾森·雷特曼导演的另一大特色。在《朱诺》中，用一句旁白"一切都从椅子上开始"来引出故事，又以"一切结束于一张椅子"的旁白来结束故事。这种旁白在电影的整体叙事和人物情节的展开中起着重要的作用，给人一种娓娓道来的亲切感受，仿佛与一个朋友谈论她的人生故事一般。导演在影片中加入了符合朱诺直爽洒脱性格的旁白，利用这种直接的形式与观众进行交流，使观众以一种直观的信息接收方式了解电影中其他人物，或是主人公的心理活动等。例如，朱诺得知瓦内莎夫妻二人的感情不稳定，开始对爱情和人性感到怀疑和迷茫时，一句旁白将她的内心表现得十分透彻——"我从没意识到，我会如此想家，大概只有在完全不同的地方待过之后，才会有这种想法吧。"这句旁白既能体现朱诺心中的不安和纠结，又能看出朱诺旁观成人情感世界的复杂多变后，逐渐变得成熟和沉稳。

(3) 明朗的光线。色彩是电影中不可缺少的重要组成元素，它附着于各式各类有形的事

物,既能传递、渲染心理和情绪感受,也能营造不同的氛围。本片以轻松的风格来诠释故事,因此,影片的主色调为轻松而明朗的暖色调。片中的色彩构成大多是暖黄和暖红色,利用色彩营造和渲染出了温暖包容的环境气氛。主人公朱诺在片中经常穿红色的外套(见图4-4),体现了作为少女的朱诺应有的活力与热情,同时可以展现她开朗乐观与直率的性格。朱诺的男友布里克总是以红色上衣和黄色短裤的装扮出现,这种暖色调的搭配,将这个人物的外在形象包装成一个年轻有活力的男孩。

图4-4 电影《朱诺》剧照

　　导演多次在影片中巧妙地利用光线营造温暖柔和的气氛。在影片刚开始,导演就将主人公朱诺置身于一束阳光照射的草坪之上,奠定了本片的色彩基调,也象征着女主人公沐浴阳光、积极乐观的心态。同时,朱诺的房间总是温暖明亮、充满阳光的,导演借助色彩和光线将朱诺的良好心态展现在观众面前。朱诺说自己的母亲每年都会寄来一盆仙人掌,当镜头照向仙人掌时,那些仙人掌正沐浴着温暖明媚的阳光。仙人掌也象征着朱诺本身,带刺、不起眼、有棱角,却生机盎然、生命力顽强。

3. 亮点说说

　　《朱诺》这部影片最大的特点在于尝试用俏皮清新的风格展现沉重的社会话题,引发人们对未婚怀孕、女性独立等问题的深入思考。导演在电影中坚持自己一贯的创作和拍摄风格,使得《朱诺》的创作风格清新脱俗,让观众在平和轻松的氛围下体会和感知生活中的苦辣酸甜。

4. 参考影片

　　《怦然心动》[美](2010年),导演罗伯·莱纳
　　《在云端》[美](2009年),导演贾森·雷特曼
　　《青少年》[美](2011年),导演贾森·雷特曼

4.2.3 《盗梦空间》

英文名：《Inception》
出品时间：2010年
国家：美国、英国
导演：克里斯托弗·诺兰
编剧：克里斯托弗·诺兰
主演：莱昂纳多·迪卡普里奥、渡边谦、约瑟夫·高登·莱维特、玛丽昂·歌迪亚、艾伦·佩吉
出品公司：华纳兄弟影片公司等
类型：动作、科幻、心理
片长：149分钟

1. 电影简介

"我是克里斯托弗·诺兰，一个典型的英国人，像我的前辈希区柯克那样，不仅是一个导演，也是一个拥有奇想能力的人。"这是《盗梦空间》的导演克里斯托弗·诺兰对自己的评价，他是著名的导演、编剧、摄影师及制片人。他导演的第一部电影是《追随》，之后拍摄了许多心理惊悚片，如《记忆碎片》《白夜追凶》等。2008年，他的作品《蝙蝠侠：黑暗骑士》赢得了10多亿美元的全球票房。2009年，他导演的《盗梦空间》好评如潮，获得了第83届奥斯卡最佳影片和最佳原创剧本的提名奖。

《盗梦空间》的男主人公多姆·柯布是一个手段高明的盗贼。柯布不同于普通的盗贼，他是进入别人的梦境行窃，盗窃的是人们潜意识中有价值的信息和秘密。一次，柯布和他的同伴在执行任务的过程中，因柯布的潜意识——柯布的亡妻玛尔的阻挠。未能成功获取雇主所需要的资料，柯布和同伴面临着杀身之祸。当他们准备逃命时，却发现一架直升机正等待着他们，飞机中坐着的人就是前几天他们窃取梦境的对象——斋藤。斋藤这一次不是为了报复他们，而是希望他们能将某种意识植入他的强劲竞争对手费舍尔的潜意识中，让费舍尔产生解散公司的意念，从而打垮对手。如果任务成功，那么作为奖赏，斋藤可以借助自己的人脉，帮助柯布返回美国与儿女团聚。思子心切的柯布应允了斋藤的要求。他组建了一个造梦小组来完成盗梦的任务，其中包括"伪装者"埃姆斯、"药剂师"优素福、"造梦师"阿里阿德涅。为了确保能顺利遇到费舍尔，斋藤首先令费舍尔的私人飞机出现故障不能飞行，迫使费舍尔不得不与造梦团队共乘一架飞机，接着他收购了整个航空公司并买通班机上的空乘人员，在飞行过程中对费舍尔实施植入意念的计划。柯布的团队将费舍尔带入了他们制造的梦境之中，试图对费舍尔进行意念的植入，但没想到费舍尔受过防盗梦的专业训练。在第一层梦境中，费舍尔的潜意识保护者们强力地攻击了柯布等6人，在激战的过程中斋藤负伤严重，游走在潜意识边缘。虽然困难重重，但盗梦团队最终成功将解散公司的意念植入费舍尔的脑中。在执行任务期间，柯布再次受到了梦境中的妻子玛尔的阻挠，但他强忍痛苦的思念

之情，拒绝了妻子希望他留在梦中长相厮守的请求，并救回了迷失于梦境深处的斋藤。斋藤信守承诺，帮助柯布返回了美国的家，让他见到了儿子和女儿。影片的结尾是开放式的，给观众留下了想象的空间：回家之后的柯布，仍然习惯性地提出疑问，这次是真的回到现实世界了吗？他又拿出了妻子玛尔留下的可以验证梦境或现实的陀螺……导演并没有给我们一个明确的答案，而是需要每位观众，带着自己的疑问去做出判断，亦真亦幻，耐人寻味。

2. 分析读解

上映后连续三周蝉联北美周末票房冠军的《盗梦空间》叙事精巧且别出心裁，故事悬念十足，情节跌宕起伏，主人公的终极目的不是权力和金钱，而是最简单的愿望——回家。回家是一个温馨温暖的词语，家是爱和亲情的归宿，因而当看到主人公柯布不畏困难努力争取回家的机会时，观众不仅能产生强烈的情感共鸣，更能体味到导演对人类精神世界和情感世界的深度表达。

1) "回家"的传统主题

影片开篇不久，主人公柯布就答应帮助斋藤将意识植入斋藤的强劲竞争对手费舍尔的潜意识中，以此获得回国和回家的机会，尽管开头没有交代他为何不能回家，但观众真切感受到了他想要回家的强烈愿望。影片实际上就是围绕着柯布的"归家之路"而展开的，对家的渴望的终极表达是这部作品触动观众心灵以及获得赞誉的原因之一。

在影片中，主人公柯布的回家之路并不仅仅是简单意义上的回到家庭，实际上也是希望找回我们人类在不断进化发展过程中渐渐丢失的精神信仰，回归精神家园。柯布的回家过程充满了磨难和艰辛，尽管影片的结尾仍对柯布是否身处梦境留有悬念，但当他终于返回故土，看到了他的两个可爱的孩子纯真无邪的笑容时，不论是梦境还是现实，都能让观众紧绷的心灵得到一丝温暖的慰藉。

2) 杂糅的叙事方式

影片颠覆了传统影片架构的电影时空观念，诺兰导演喜欢将简单的故事复杂化，利用多重叙事线索交替并进的形式讲述故事。《盗梦空间》从本质上讲就是在讲述一个发生在梦境中的故事，但经过导演的巧妙设计，让观众沉浸在导演构建的故事世界当中，不断跟随人物的活动和行为去分辨梦境与现实，使得电影富有吸引力和感染力，也让观众在"烧脑"的叙事情节中深度读解和感知电影故事。

《盗梦空间》的叙事结构由主系统和子系统构成，主系统是斋藤布置的盗梦任务，子系统则是每层的筑梦梦境，并且每个系统都采用了不同的叙事方式。在主系统的故事架构中，导演采用的是传统的线性叙事结构，在电影开篇的15分钟内，并没有直接透露时间、地点等任何信息，而是讲述了柯布被冲到海边，然后被人带到一个满脸皱纹的老人面前，接着镜头切换到昏暗的大厦里，柯布向斋藤推销他的盗梦术以获取对方的信任，斋藤识破了柯布的把戏；然后镜头再次切换，画面里展现了昏睡的斋藤、柯布以及他的助手，原来刚刚发生的情

节都是在梦境之中；接着，柯布被推到装满水的浴盆里，从而回到了"现实"。

当斋藤因为反抗而被推倒在地上时，斋藤发现了地毯的破绽，因而断定自己还在梦中。镜头再次切换，斋藤、柯布和助手都还昏睡在火车上，另一个助手利用歌声唤醒了柯布，这时，我们才得以了解柯布是为了盗取斋藤的机密而设计了双层梦境，尽管柯布最终没有得手，但这却为斋藤雇佣柯布埋下了伏笔。柯布答应斋藤并获悉工作任务后，故事情节的发展脉络才逐渐清晰，主要人物依次登场，开启了柯布"意念植入"的任务。

导演采用回环式套层的结构方式来讲述子系统中每层梦境发生的故事。在《盗梦空间》中，斋藤以帮助柯布回家为条件，让柯布完成植入意识的任务。柯布及其助手在10小时的飞机旅行中设计了多层梦境来完成任务，梦境分别在车库、卡车、雪山和楼顶的小屋中得以展开。每一层梦境的展开和深入都是以上一层梦境为基础的，然后通过外界的刺激，如落水或强音刺激等方式回到上一层的梦境中。每一层梦境都必须为下一层梦境的展开提供基础和保证，而下一层的梦境是上一层梦境中布置的任务能够成功的重要保证，这样的回环套层使得影片的情节层层深入、环环相扣，并且每一个环节都不可缺少，这不仅加快了影片的节奏，也体现了影片缜密的逻辑性。

在最后一层梦境中，柯布找到了在前几层梦境中已经死去的斋藤并将他带回现实，并且在最后一层梦境中见到了玛尔，他对玛尔的愧疚也得到了消解(见图4-5)。情节回归到主线上，柯布完成了斋藤布置的任务，实现了回家的梦想。影片以旋转的陀螺作为结束，这个开放式的结局不仅留给观众无限的回味和遐思，同时，这个始终在旋转的陀螺或许也在暗示着梦和现实的回环往复。

图4-5　电影《盗梦空间》剧照

3) 悬念的巧妙设置

精彩的悬念设置不仅展示了导演对影片的控制能力，更为电影赢得了更多的票房和好评。环环相扣、步步紧逼的悬念贯穿于整部影片，通过情节设计、人物造型、道具场景等多方面隐藏信息制造悬念，不断被悬念所吸引的观众必定会全身心投入到影片的观看中。

(1) 以人物制造悬念。影片一开头，一个满脸皱纹的老者出现在屏幕上，他就是游离在潜意识边缘的斋藤。影片以倒叙的方式来设置悬念，让观众产生深刻的印象，并把故事的结

局先告知大家，但观众并不知道这就是结局，这种叙事手法的运用能让观众在观影过程中始终保持着高度的好奇心。

　　柯布的一双儿女在影片中共出现7次，每一次的出现都具有不同的意义。在影片开头，主人公柯布趴在沙滩上，他迷迷糊糊地看到了在沙滩上玩耍的两个孩子的背影。影片在最初就设置了这样的悬念，观众不禁会思索，柯布为何会躺在沙滩上，而这两个孩子又是谁呢？这两个孩子第2次出现是在柯布拨打的电话中，两个孩子喊他爸爸，此时配合着两个孩子玩耍的身影，我们开始了解到那两个儿童就是柯布的孩子。但是，当孩子问道："爸爸，你什么时候可以回家？"柯布回答："不行，亲爱的，我不能回家。"新的悬念又被提出来——为何柯布不能回家，而柯布的回答"妈妈已经不在了"又提出了另一个悬念——孩子们的妈妈是怎么去世的？当造梦师阿里阿德涅进入柯布的梦中，柯布带阿里阿德涅看妻子和孩子在沙滩上玩耍的温情画面，为了留住去世的妻子，他选择了用记忆造梦，然后柯布带阿里阿德涅看了自己和玛尔的家，这时第3次出现了孩子的身影。

　　第4次出现孩子的背影是在玛尔自杀后，柯布的助手给了柯布一张飞往国外的机票叫他赶紧离开，窗外他的两个孩子正在玩耍，柯布只能看到他们的背影，柯布本想叫他们回过头来，但由于时间紧张，柯布没有叫孩子们回头，这也是为何柯布的梦境中出现的孩子们总是只有背影的原因，同时也促使柯布非常想回到家中看看孩子们的脸。第5次，柯布假扮费舍尔梦境中的安全主管，在他与费舍尔交谈时，又看到了两个孩子玩耍的背影，他意识到玛尔即将出现并阻止他完成任务，因而立刻带费舍尔离开。第6次是在柯布进入潜意识的边缘后，他再一次看到了孩子的背影。第7次是在影片的结尾，柯布回到家中最初看到的是孩子的背影，随后看到了孩子们转过来的笑脸，这时他似乎认定他是真的回到了家中。影片中孩子的每一次出现都在推动着剧情向前发展。

　　(2) 以情感制造悬念。柯布和玛尔的感情纠葛是本片的悬念之一，玛尔是怎么死的？柯布为何不能回家？为何玛尔总是出现在柯布的梦境中阻止柯布完成任务？这些围绕二人的情感而展开的问题贯穿于整部影片。直到影片快结束才让观众了解到全部的事实真相，这个悬念是影片冲突的焦点。此外，费舍尔与父亲之间的情感究竟是怎样的？他父亲最终的遗言是什么？他和父亲最后的关系是变得融洽还是最终决裂？这些问题始终萦绕在观众头脑之中，这也是影片设置的又一个悬念，也是直到影片结束前才揭晓。在观影过程中，观众的注意力被导演制造的夫妻之间感人肺腑的爱和父子之间至真至爱的情感悬念所吸引，因此能够集中精力观看影片。

　　(3) 以道具制造悬念。如果问《盗梦空间》中给人印象最深刻的是什么，那么相信很多观众必定会说是陀螺(见图4-6)。在这部电影中，陀螺作为悬念制造的道具，一共出现过6次。值得注意的是，陀螺本身就具有悬念性，在转动它以后，它是会跌跌撞撞地倒下，还是会一直不停地保持旋转，这都具有不可知性，因而它的每次旋转都会牵动观众的心，观众总是很期待，很想看看之前发生在主人公身上的故事究竟是现实还是梦境。同时，它又是制造悬念的一个道具，贯穿于整个剧情的始终。柯布给阿里阿德涅解释了陀螺存在的意义——作为区分梦境与现实的图腾，是玛尔发现用它可以分辨现实与梦境。当玛尔在潜意识边缘游走时，她将图腾锁进了柜子，这体现出她愿意相信梦境就是现实。影片最后定格在一个留给人

无限遐想空间的画面上，影片利用特写镜头拍摄旋转的陀螺，在人们希望看到陀螺给出柯布明确的答案时，影片却戛然而止。

图4-6　电影《盗梦空间》剧照

4) 震撼的听觉元素的运用

影片中，不同的音乐作用于不同的空间，渲染和制造出或紧张激烈或温情浪漫的情感基调和叙事节奏，观众的情绪会在不经意间被激发和带动起来，在现实和梦境之间感受情节传递的真与美。

音乐增加了电影的戏剧效果，当阿里阿德涅第一次与柯布来到梦境中时，她是好奇和惊恐的，当她看到咖啡杯的颤动，又被爆炸声吓到时，音乐很好地渲染了她的情绪状态。当她第二次进入梦境后，她开始引导观众，变得大胆起来，将梦境建造得十分富有想象力。她将梦境中的街道不断地加以垂直和平行处理，还制造出一面大大的玻璃墙，在击碎玻璃墙时，清脆的破碎声与歌曲《Radical Notion》相互配合，增加了感官刺激。

3. 亮点说说

"盗梦"这个题材是叙事主题上的亮点，"梦境之上再造梦境"是剧情设计上的亮点，对于游走于"梦境"与"现实"之间的疑惑，则是电影在哲学思考层面的亮点，在种种创新的基础上，影片探讨了关于爱情与人性的命题，在让观众感动的同时也发人深思。《盗梦空间》中，多重梦境和现实世界的场景布置，不仅有其独特的审美价值，还对情节的展开、主题的表达都有着良好的推动作用。

4. 参考影片

《记忆碎片》[美](2000年)，导演克里斯托弗·诺兰

《蝴蝶效应》[美](2004年)，导演J·麦凯伊·格鲁伯、埃里克·布雷斯

《源代码》[法/美](2011年)，导演邓肯·琼斯

《看不见的客人》[西班牙](2017年)，导演奥里奥尔·保罗

4.2.4 《头号玩家》

英文名：《Ready Player One》
国家：美国
出品时间：2018年
导演：史蒂文·斯皮尔伯格
编剧：扎克·佩恩、恩斯特·克莱恩
主演：泰伊·谢里丹、奥利维亚·库克、本·门德尔森、马克·里朗斯、丽娜·维特
出品公司：美国华纳兄弟影片公司等
类型：科幻
片长：140分钟

1. 电影简介

《头号玩家》的故事设定在2045年，讲述了一个虚拟世界"绿洲"的故事。游戏开发商哈利迪创建了名为"绿洲"的虚拟现实游戏世界，他临终之前告诉所有的游戏玩家，他在游戏中设置了彩蛋，找到游戏彩蛋的人可以成为市值5000亿美元游戏公司的继承者，还会获得绿洲游戏的控制权，而想要找到这枚彩蛋，必须先获得三把钥匙。他用自己的游戏角色阿诺克制造了三把钥匙，这三把钥匙的关键线索都藏在他的脑海当中。消息一出，无数玩家成为彩蛋猎人。然而5年过去，仍然没有玩家能够通过第一关。男主角韦德在现实世界中是一个父母早亡的青年人，他不得不跟姨妈以及她的男友住在一起。韦德在游戏中的名字是帕西法尔，是个厉害的玩家，他和自己的游戏好友一起，也同样在寻找彩蛋。同时，一家名为IOI的游戏公司，为了获得绿洲的控制权，雇佣了大量玩家夜以继日地进行试炼，妄图得到彩蛋。

在一次第一道关卡的试炼中，帕西法尔及时出手救了阿尔忒弥斯，二人因此成为了好友。为了通关，帕西法尔来到游戏世界中构建的哈利迪博物馆，反复观看哈利迪曾经的影像记录，终于找到了第一关速度比拼的通关技巧：需要全速倒退方能冲破虚拟的墙。阿尔忒弥斯和帕西法尔的好朋友艾奇、大东、修根据帕西法尔的提示相继来到终点。这5个人组成了游戏小分队。

在通过第一关游戏后，帕西法尔在与阿尔忒弥斯约会时不小心说出了自己的真名，这让IOI游戏公司的诺兰·索伦托抓到了把柄，并妄图在现实世界谋杀他，还好阿尔忒弥斯及时赶到救了他。而后，他们5人开始破译哈利迪的第二关游戏。在这个过程中，他们发现了哈利迪想要与自己喜欢的女子约会跳舞的地方，跟着这一线索，阿尔忒弥斯找到了第二关的钥匙。然而，诺兰·索伦托又一次派人找到了他们在现实生活中的据点，并劫持了阿尔忒弥斯。阿尔忒弥斯被迫进入IOI游戏公司成为契约工，帮助他们试炼游戏。阿尔忒弥斯发现第三关游戏要在死亡星球上进行，并用免疫魔法不能穿透的宝球罩住了阿诺克城堡，她尝试在

内部找到关闭宝球的方法。而帕西法尔则在绿洲上呼吁其他游戏玩家一起抵制诺兰·索伦托，深受鼓舞的各位游戏玩家集结起来共同对抗诺兰·索伦托一方。最终，帕西法尔找到了第三把钥匙，也见到了游戏彩蛋的设计者哈利迪，了解了他做彩蛋的初衷，也明白了他生命中的遗憾。而后，帕西法尔在现实世界中见到了曾与哈利迪一起制作绿洲游戏的奥格，并最终决定与自己在游戏世界里结识的几位朋友共同经营绿洲游戏。

2. 分析读解

电影《头号玩家》的导演是史蒂文·斯皮尔伯格，他出生于美国辛辛那提市，他创作的电影作品涵盖了战争、科幻等多个类型，如《辛德勒的名单》《拯救大兵瑞恩》《人工智能》《侏罗纪公园》《战马》《夺宝奇兵》等。他是一位十分高产的导演，并且多数作品叫好又叫座，他数十次提名奥斯卡金像奖、威尼斯电影节、戛纳电影节等国际电影奖项，两次摘得奥斯卡最佳导演奖。他的电影不仅在商业上获得了极好的成绩，同时在艺术创新表达上也取得了十分出众的成绩。他善于制作商业大片，以吸引观众的消费观看，但同时也十分注重电影美学的突破与创新。他的多部作品，如《E.T.外星人》《大白鲨》《侏罗纪公园》等切中了观众求幻想、求刺激的心理，同时又将人与自然的关系、人性的弱点等深刻的话题纳入电影叙事，让观众体验视听快感的同时也通过电影反思人类的生存状态。

斯皮尔伯格的《头号玩家》既继承了他以往科幻类作品对强烈视觉冲击力与影像新奇感的追求，同时又延续了《人工智能》等作品中对科技与人类生活之间关系的讨论。《头号玩家》中，导演通过电影故事将新兴科技给人类生活带来的利弊、人的本性、人对爱的渴望与追求等多个主题加以表达，让观众在体会游戏电影的视觉快感的同时，也对当下的社会现象进行思考。

1) 多元主题的表达

(1) 对现实世界的观照。电影中塑造的主角与现实世界中的许多观众有些相似，特别是在当前数字化时代背景下，人们对科技的依赖愈加明显。同时，在现实世界中，人的生存压力日益增大，许多人选择在游戏虚拟的世界中以自己喜欢的身份完成许多现实世界中无法实现的梦想与目标。从这一点来看，主人公韦德正是当前社会中许多游戏玩家或者说普通人的典型代表。

电影的主角在现实世界中叫韦德，他生活的场所类似于贫民窟，他甚至都没有一张像样的床(见图4-7)。而在游戏中，韦德化名为帕西法尔，在绿洲游戏中他可以实现自我价值，忘却现实世界的烦恼。在这个戴上VR眼镜才能看到的虚拟世界里，他可以通过换装备、换皮肤的方式成为任何他想成为的人，他从游戏中能够得到被认同的快乐以及游戏胜利的喜悦。

电影的结尾，韦德和他的朋友在虚拟的游戏世界中通过不懈努力，将现实世界中诺兰·索伦托所在的游戏公司妄图拿到绿洲所有股份把持绿洲游戏的阴谋击破，并且韦德等人掌握了绿洲的所有权，要求每周有两天时间游戏玩家不能上线，留给玩家一定的时间面对真实的世界。这一结局可以看出，导演有意呼唤观众不要一味沉浸于虚拟世界，尽管在虚拟世界中可以短暂躲避世俗压力，但勇敢地面对现实世界或许也能够有所收获。

图4-7 电影《头号玩家》剧照

(2) 爱与个人成长的表达。电影中,韦德这个人物不仅在游戏世界中完成了最终任务,同时也在游戏中成长,并确认了自我价值。电影中,韦德在虚拟世界中寻找三把钥匙的过程,也是他不断了解哈利迪的过程。他发现哈利迪对爱情缺乏勇气、对友情心怀愧疚,在帮助哈利迪完成遗憾的过程中,他也在不断打破自己固有的生活模式。在寻找第一把钥匙时,他是个人单打独斗;在寻找第二把钥匙时,他接受了团队战;最后他呼唤所有玩家参与第三把钥匙寻找的集体战。这个过程中可以看出韦德这个人物内心的变化,他不断接纳他人,也懂得了每个人不是一座孤岛,团结起来为集体和自由而努力抗争是件伟大的事情。起初他只是希望能够获得游戏的胜利,拿到许多的钱提高生活质量。而后,当他遇到了心爱的女孩,他选择坚定地表达爱意,不留遗憾。在他看到了游戏世界中的好友在现实世界中同样拼尽全力帮助他以后,他感受到了友情的价值与力量。当他了解诺兰公司的阴谋以后,他喊话全绿洲的玩家共同参与到游戏中来,为的是全体玩家未来能够更自由地在绿洲中玩耍与享受,守护他们共同的精神家园。

当韦德看到游戏彩蛋时,阿诺克让他赶快签了合同,绿洲游戏就属于他了,而这时他发现这份文件是当年哈利迪让莫罗卖掉股份的合同,他说"我不会跟你犯同样的错误"时,观众能够明确地感受到此时的韦德对友情的珍重。寻找三把钥匙的轨迹恰好也是韦德个人成长的轨迹。最终,韦德并没有选择自己经营绿洲,而是将经营权与几位出生入死的好友一起分享,在他看来,友情与爱情远比权力和财富珍贵,这是韦德在游戏过程中的成长与收获。

2) 电影中的互文性表达

互文性概念最早由茱莉娅·克里斯蒂娃提出,她认为"任何文本的建构都是引言的镶嵌组合,任何文本都是对其他文本的吸收与转化"。这个概念延伸到音乐、影视等行业当中可以理解为,一个文本与另一个文本存在一定的联系或产生了呼应,都可以称为互文。从这个概念来看,《头号玩家》可以说是一部由互文内容构成的电影。在电影中出现了多种类型的互文,既有与音乐的互文,也有与电影的互文、与经典游戏的互文,还有一些典型符号的互文等。

互文的应用为电影观众带来了大量的"彩蛋"。导演并非直接将其他文本中的元素穿插到《头号玩家》当中，而是选择将原文本进行重新创造，从而使电影中的场景、人物的行为与动作、道具等能够言说更深刻的含义。大量互文的应用也让比较了解原文本的观众在观看电影的过程中有一种既熟悉又陌生的感觉，能更容易理解影片的内容。但不得不提的是，大量互文的运用给不了解原文本的观众造成了一定的"阅读困难"。

《头号玩家》中的互文大致分为以下几类。

第一，影视段落的互文。例如，电影中几乎完全还原了《闪灵》中的段落，在韦德等人寻找第二把钥匙的情节当中，他们置身于Overlook剧院，这个剧院的名字也源自《闪灵》中的"Overlook"宾馆。同时，《闪灵》中的双胞胎、237号房间等元素也几乎以同样的形式在《头号玩家》中进行了呈现。

第二，电影和游戏等经典形象的互文。绿洲游戏中的大量角色均来自各个经典电影或游戏。例如，在寻找第一把钥匙时，游戏玩家遇到的大猩猩源自电影《金刚》(见图4-8)；寻找第三把钥匙时，出现的哥斯拉对战高达，哥斯拉源自电影《哥斯拉》，而高达源自日本动画《高达》。除了这些经典形象，电影中还出现了《蝙蝠侠》中的蝙蝠侠、《超人》中的超人、《鬼娃还魂》中的鬼娃、《古墓丽影》中的劳拉·克劳馥等经典形象。

图4-8　电影《头号玩家》剧照

第三，道具、场景、服饰和对白等的互文。电影中设置的部分游戏场景和使用的游戏道具，与经典电影中的道具形成了互文。例如，韦德在游戏中开的车子是电影《回到未来》中的时空穿越机；哈利迪的葬礼上，所有的殡葬品全都融入了《星际迷航》的标识和进取号飞船的造型；电影中夜店的悬浮舞池参考的是《周六夜狂热》中的舞池。在影片即将结束时，韦德对莫罗说了一句"原来你就是那朵玫瑰花蕾"，而"玫瑰花蕾"这个对白出自经典电影《公民凯恩》，玫瑰花蕾象征着每个人心中最珍视的东西，借助这个台词的互文，表达了莫罗是哈利迪在友情上的遗憾，莫罗是哈利迪最为珍惜的朋友。

3. 亮点说说

《头号玩家》这部电影中埋下了数百个彩蛋，分别对应了影史中经典的电影桥段、人物形象，以及热门游戏中的元素，这让热爱电影的观众和热爱游戏的观众在观看这部作品时能够有一种亲近与熟悉的感觉。导演斯皮尔伯格将电脑特技与电影叙事完美地结合在一起，为观众呈现了一场视听盛宴。但是导演并非单纯为了呈现视觉奇观，而是借助极具感染力的影

像传达既深刻又有现实意义的主题:尽管现实世界存在困境与障碍,虚拟世界或许可以成为短暂的避世桃源,但人们不应忽视人与人真挚的情谊。

4. 参考影片

《大白鲨》[美](1975年),导演史蒂文·斯皮尔伯格

《E.T.外星人》[美](1982年),导演史蒂文·斯皮尔伯格

《拯救大兵瑞恩》[美](1998年),导演史蒂文·斯皮尔伯格

《人工智能》[美](2001年),导演史蒂文·斯皮尔伯格

4.2.5 《少年派的奇幻漂流》

英文名:《Life of Pi》

出品时间:2012年

国家:美国

导演:李安

编剧:扬·马特尔、大卫·麦基

主演:苏拉·沙玛、伊尔凡·可汗、拉菲·斯波、阿迪勒·侯赛因、塔布

出品公司:二十世纪福克斯电影公司

类型:剧情

片长:127分钟

1. 电影简介

李安,1954年出生于中国台湾,1992年他执导了自己的第一部作品——《推手》,此后又相继推出了"家庭三部曲"的另外两部《喜宴》《饮食男女》,展现了中国传统文化和伦理观念。2000年,李安的《卧虎藏龙》一举获得了奥斯卡金像奖最佳外语片奖。2000年以来,李安进入了创作的高峰期,他拍摄了《绿巨人浩克》《断背山》《色戒》《制造伍德斯托克音乐节》《少年派的奇幻漂流》《比利·林恩的中场战事》《双子杀手》等影片,2005年的《断背山》和2012年的《少年派的奇幻漂流》也使得李安成为奥斯卡的常客。纵观李安的一系列作品,无论是对儒家文化的表达,还是展现中西文化的碰撞,或是电影中数字技术的创新应用,都在阐述一个主题:每个个体的自我冲突。

《少年派的奇幻漂流》讲述了一个叫派的少年在船只失事后漂流在太平洋上长达227天的故事。派的一家在印度经营着一个动物园,派从小就对未知的世界充满好奇,懵懵懂懂的他信仰着三个宗教,还对动物园里的孟加拉虎理查德·帕克产生了浓厚的兴趣,父亲用血淋淋的事实告诉派,老虎是危险的符号,这使派的内心产生了极大的阴影。由于印度政局的

动荡,派的父亲不得不卖掉动物园。派也跟随着家人坐船前往加拿大,谁知在中途遭遇了暴风雨,船只破损,他的家人葬身大海,派跳上了救生艇,与他同行的还有鬣狗、斑马、母猩猩,以及孟加拉虎理查德·帕克。然而鬣狗咬死了斑马和母猩猩,老虎咬死了鬣狗,最后派漂到了墨西哥湾被人救起。随后日本调查员询问船只失事的情况,并不相信派和老虎漂流的故事。派只好说出了第二个故事,鬣狗、斑马、母猩猩分别对应的是厨子、水手、母亲,这个故事的几位主角最终没有定论,留给了人们无限的想象空间。

2. 分析读解

《少年派的奇幻漂流》是导演李安的呕心沥血之作,奇幻的海上漂流、惟妙惟肖的孟加拉虎,这些色彩斑斓的场景都被3D技术淋漓尽致地展现出来。这部影片是导演李安第一次接触和使用3D技术,他不断挑战自我,努力将技术与艺术完美融合到一起,最终将多种难以影像化的元素一股脑儿展现在银幕上。在第85届奥斯卡颁奖典礼上,李安凭借此片拿下了最佳导演奖。从李安的一系列作品来看,对人性的矛盾和信仰的构建是他极力展现的主题,他从中西文化融合的角度去实现受众接受的最大化,利用作品呈现人类内心世界的复杂与纠结,从而实现思想上与观者的共鸣。

1) 人物信仰的建构与符号隐喻

《少年派的奇幻漂流》从筹备到拍摄,整整花费了近4年时间,是一部集观赏性和思想性于一身的影片,这部影片实现了技术、艺术与商业的完美结合。影片简洁明了的叙事却隐藏着深刻而富有哲理的内涵。派成了导演李安的本体,承载着哲学意味和文化意味,以及对人与动物、善恶伦理的思考,派就是各种符号表达的集合。

(1) 派与孟加拉虎的形象塑造。《少年派的奇幻漂流》这部影片中蕴含着大量的宗教符号和信仰。电影为派的信仰追求做了大量的铺垫,处于懵懂年少阶段的派受母亲的影响信奉印度教,与哥哥打赌去教堂偷喝圣水被神父的话深深打动而接受了基督教的洗礼。之后,派目睹了伊斯兰教圣徒虔诚地膜拜,又成了伊斯兰教的信徒。但对派来说,三种不同宗教仅仅是一种仪式上的接受,他并没有真正了解信仰的真谛,而影片的主旨就是对信仰的探索与找寻,朝圣之旅开启了派的信仰之旅。

派的信仰轨迹可以分为三个阶段:仪式化模仿——质疑——相信。幼时的派处在懵懂的新鲜事物接受期,无论是印度教、基督教还是伊斯兰教,幼时的派只是一个被引导者,他觉得这些神都可以净化他的心灵。之后,派在危机到来时祈求神的帮助,可上帝却似乎化身为暴风雨,吹翻了他的救生艇,一次次将他推向绝境,他向神呼喊:"我的家人都死了,我把一切都献给你,你为什么还要这样对我?"此时派的信仰在人间地狱里崩塌。接下来,派面临的问题是:如何重新获得信仰?人性的根本究竟是善是恶?这应该属于哲学思辨的范畴,结尾的神来之笔,让这部影片化神秘为神奇,整个片子中的细节都有了更深层次的含义,如哲学层面和宗教层面。

理查德·帕克是一个有着人的名字的老虎,它在电影中虽是一只老虎,但实际上是派本能的欲望与人类信仰的化身,是派双面性格的镜像(见图4-9)。电影中,成年后的派说:"但

我相信在理查德·帕克眼里有更多的东西，一些我的情感倒影之外的东西，我懂，我感觉到了，甚至我无法证明，感谢你拯救了我的生命，我爱你，理查德·帕克，你一直在那里陪伴我。"这并非像父亲说的老虎眼睛里毫无情感，在这次奇幻的旅程中，派印证了理查德·帕克是有情感的，也有着自己的灵魂，这推翻了父亲固执理性的思维。派漂流的过程映射了每个个体的挣扎抗争之路，以及每个人与本能欲望的对抗，老虎就是心中恐惧的象征，本能就是对信仰时时刻刻地追寻与探索，这种潜意识的对抗让每一个人对自己的信仰有了更深层次的理解，激发人的全部力量并与之共存。

图4-9　电影《少年派的奇幻漂流》剧照

(2) 符号隐喻的表达。老虎是影片中最大的符号隐喻。在派的幼年时期，父亲用一只羊使他看到了动物的本性。老虎是野兽，派在老虎的眼睛里看到的是自己情感的投射，这在派的幼小心灵上打上了深深的烙印。在影片中，老虎就是本能、兽性和野蛮的符号，是电影人性压抑的能指。在海难后，导演设置了一个孤立的救生船所围成的封闭共存空间。在这个毫无世俗干扰的环境下，彻底激发了动物甚至人的各种兽性，鬣狗咬死了猩猩、斑马，而老虎又杀死了鬣狗。在这个狭小的空间里，导演对人性与原欲进行了深度挖掘，充斥着人性与兽性、野蛮与文明，既有人性智慧信仰的展现，也有本能兽性丑恶的刻画。

《少年派的奇幻漂流》并没有给观众一个明确的解读，最后老虎无声地离去，两个版本的故事给影片留下了一个意味深长的结尾，它包含了无比深远的意蕴。这种神秘性是导演一直以来对人性内心冲突和情感压抑的开放式解决。很多人向李安询问老虎的意义是什么，李安说："这个不能讲，少年派这个电影无解，就像π一样是一个无理数。一个故事如果讲清楚了，它要变成一个更清楚的道理，然后这个更清楚的道理又会产生更多的疑问……"这部电影就像本雅明说的，"光韵"讲出来就失去了它的"光韵"。这种艺术的"光韵"正是现实文化中那种模糊和无法定义的东西。

2) 二元叙事结构

李安导演花了大量的篇幅构建了一个励志而浪漫的海上求生故事，随即又用一个残酷的现实推翻了那个看似美妙的表象。派和老虎并不是并列的两个主体的关系，而是一个主体的不同人格的显现，一个是文明驯化下的"自我"，另一个是欲望隐藏的"本我"。第一个故事融入了派和被文明驯化的多数人美好理性的投射，而第二个故事是对派，也是对人们无法直视的内心兽性的展现，更接近人的本性。

纵观李安在电影中塑造的人物形象，大都具备抗争的两面性。以《卧虎藏龙》中的李慕白为例，他也透露着人性两面的纠结，他是儒家教育下的谦谦君子，将对爱情的渴望压制为"发乎情，止乎礼"，但又有渴望挣脱束缚的想法。《卧虎藏龙》中，李慕白与玉娇龙在竹林对决，敢爱敢恨、狂放不羁的玉娇龙就是李慕白一直压抑的另一个自己，而儒家规训下的

李慕白就是玉娇龙不断想摆脱的自我,两个人互为镜像、相互对抗。同样,李安在《少年派的奇幻漂流》中再一次建构了二元叙事体系,将人物的两面性展现在银幕上。影片将派和老虎呈现在一个封闭的空间内,更加强化了人性两面的博弈,派的理性、善良一直对抗着老虎的兽性、凶恶。影片最后又借成年派之口诉说了第二个版本的故事,更明晰了一种事实:派和老虎是人性两面的对抗。这种二元叙事结构可以带给人们更多的思考,既是一个人的双重人格的博弈,又是主体与其他要素的博弈。

电影《少年派的奇幻漂流》明确地将人性的两面展现给观众。一场海难,老虎挣脱了牢笼,这象征着在一个文明制度所触及不到的地方,兽性浮出人性表面。在文明与野蛮的斗争中,老虎占了上风,这是将人内心中隐匿的人性恶的一面符号化为老虎。每个人内心中都隐藏着一只"老虎",导演将"老虎"放大,跳出文明的束缚,进行了象征性的表达。电影中的老虎成为叙事的主要推动力量,而奇幻凶险的漂流过程正是李安电影中一贯的对动荡社会和不安人生的镜像表达,这种二元叙事引导着观众对影片中的人物命运走向与持续不断的内心斗争进行思考。

3) 3D立体电影技术——完美的奇观呈现

3D技术在影视中的运用将电影这一视觉艺术推向了极致,《少年派的奇幻漂流》是继《阿凡达》之后的又一个3D电影的成功范例,美轮美奂的奇观景象是技术与艺术的完美结合(见图4-10)。

但是,影片并没有为了技术效果而单纯炫技。导演通过技术化的摄影来展现故事的戏剧性,给观众带来了更强烈的情感共鸣。震撼的海上视觉效果,波涛汹涌、雷电交加的情景更加凸显了派的孤独与寂寞。不管是栩栩如生的孟加拉虎,还是美不胜收、喜怒无常的大海,都被李安恰到好处地融入了叙事

图4-10 电影《少年派的奇幻漂流》剧照

中,更好地服务于影片的主题。在李安的眼里,影视技术、视觉效果都是为叙事、情感和主题服务的。《少年派的奇幻漂流》中的每一个镜头、每一个场景都是根据情节和人物叙事的需要来设计的,其目的只有一个——深化影片的主题。而影片特效技术的应用不仅仅呈现出形式美,更重要的是传达出深厚的文化内涵,电影的主题与文化表达成就了电影深层次的美感。

3. 亮点说说

观看李安导演的电影总能发现影片渗透着意味深长的人生哲学,《少年派的奇幻漂流》也是如此,电影对自我、社会以及人的迷失与找寻做了深刻的剖析,对人的信仰与价值选择也做出了多维度的表述。电影实现了技术与叙事的双赢,是艺术形式与思想内涵完美结合的扛鼎之作,在震撼的视听语言背后隐藏着更深层的文化内涵,制作精良,余味悠长。

4. 参考影片

《绿巨人浩克》[美](2003年)，导演李安

《阿凡达》[美](2009年)，导演詹姆斯·卡梅隆

《双子杀手》[美](2019年)，导演李安

4.2.6 《绿皮书》

英文名：《Green Book》
出品时间：2018年
国家：美国
导演：彼得·法雷里
编剧：尼克·瓦莱隆加、布莱恩·库瑞、彼得·法雷里
主演：维果·莫腾森、马赫沙拉·阿里、塞巴斯蒂安·马尼斯科
出品公司：环球影业、美国参与者影片公司、阿里巴巴影业集团有限公司等
类型：喜剧、音乐、传记
片长：130分钟

1. 电影简介

《绿皮书》讲述的故事发生在1962年的美国，白人托尼·利普在一家夜总会工作，他性格鲁莽，说话时常常夹杂着脏话，强壮有力的托尼喜欢用暴力解决问题，这些个人习惯却让他在夜总会工作时游刃有余，因为老板通常需要他处理喝醉酒的客人之间的纠纷与争执。他工作的夜总会突然要停业装修几个月，因此不富裕的托尼不得不寻找其他的工作机会，以养家糊口。经人介绍，他到音乐厅的顶楼去面试一个司机的职位，抵达后他才发现，这是黑人钢琴家唐·谢利的住处，而找司机的正是谢利本人。戴有色眼镜看待黑人的托尼听了谢利提出的工作范畴与要求后，非常不满意并拒绝了谢利。仍为生计发愁的托尼却在一个清晨意外接到了谢利的电话，他给出了托尼无法拒绝的高额工资。尽管托尼与谢利两看相厌，但是二人还是一起踏上了去美国南部各州巡演的旅程。刚刚上路时，谢利不满意托尼的各种表现，他爱占小便宜、开车时总是喋喋不休又言辞粗鲁。但托尼还是能够尽职尽责地完成工作，比如在演奏前他发现负责人十分瞧不起黑人，负责人并没有按照谢利巡演合同上的要求准备斯坦威钢琴，托尼十分生气并以武力解决了这个问题。而后，谢利与托尼的关系逐渐缓和，谢利品尝了托尼给他的炸鸡，这是他第一次吃炸鸡，也是他审视自己一些行为和观念的开始。而托尼也在他的帮助下，用优美柔情的辞藻给妻子写信，并对黑人的看法有了些许改变。

他们越往南走，南部诸州对黑人的歧视愈加明显。一天晚上，谢利在酒吧里喝酒，喝醉

酒的谢利被几个白人抓住不放。托尼赶到后机智地与当地持枪的凶悍白人周旋，最后救下了谢利。之后托尼在酒店楼下遇到以前认识的白人朋友，他们难以置信托尼竟然给黑人打工！十分担心托尼中途甩手走人的谢利希望能通过给托尼加薪升职的方式留住他，但托尼却说他从没想过离开。在巡演过程中，谢利和托尼逐渐接受彼此，也一起经历了很多歧视事件。以往谢利都会选择微笑着忍受白人对他的冷眼歧视，但在最后一次演出时，谢利决心反抗。在全都是等着看谢利演出的白人吃饭的大堂门口，经理坚持不让谢利进去吃饭，谢利决定不再忍受歧视并做出回击，他以自己拒演的方式反抗着种族歧视。他与托尼来到了黑人聚集的酒吧，深情地与黑人们一起演奏，托尼更深刻地体会到了黑人们可爱与善良的一面，他内心深处开始真正接受黑人。最终，谢利和托尼冒着大雪在圣诞节当天回到了纽约，并在托尼家聚会吃饭，二人的友谊变得更加牢固。

2. 分析读解

电影《绿皮书》根据真实故事改编，甚至电影中人物的名字都与现实中的两位主人公的名字一致，而且电影的联合编剧之一正是托尼·利普的儿子。在种族歧视相当严重的20世纪60年代的美国，黑人与白人之间建立起信任与友谊是十分艰难且难得的。电影在反对种族歧视的背景下建构故事，通过展现两个个性鲜明的主角一路上经历的种种困难，深刻揭示了当时美国的社会现实情况。这部作品获得了第91届奥斯卡金像奖的最佳影片、最佳原创剧本、最佳男配角等多项国际大奖。

1) 基于真实历史的故事建构与颠覆性的人物形象塑造

电影《绿皮书》具有一定的创新性，它与以往讲述种族歧视的电影不同，《绿皮书》并没有从苦难的角度对黑人的历史境遇进行呈现，反而以相对轻松的颇具喜剧化的方式呈现，淡化了悲情残酷的历史和黑人经历的黑暗遭遇。值得一提的是，电影将黑人塑造为一个有着社会知名度的钢琴家，而白人却是一位社会底层百姓，他们二人在不情愿的情况下被迫一路南下，开启了一段治愈自我的旅程。观众透过二人在这段旅程中经历的故事，看到了20世纪60年代黑人因种族歧视和隔离制度受到的伤害。

《绿皮书》在历史当中是真实存在的。1936年，黑人邮递员维克多·雨果·格林编写并出版了《黑人出行攻略》，里面记录了美国各地对黑人友好的旅馆、饭店等场所。它相当于黑人出行的指南，它的全称是"The Negro Motorist Green Book"。电影中，不得不雇佣白人司机的谢利博士，在去南方前把这本小册子提供给托尼，以避免在南方受到刁难与排挤。由于电影中的两位主角也是历史上真实存在的人物，这让电影的真实感更强，也更容易打动观众。

电影在基于真实历史人物的基础上，按照好莱坞电影的模式塑造了具有颠覆性的两个主角形象。电影首先用了十几分钟的时间来介绍白人托尼生活的窘迫，他在夜总会充当秩序维护者，用暴力解决问题，在失业后只能去参加餐厅的大胃王比赛，靠赢取的50美金交房租。他说话粗俗，行为鲁莽，文化程度不高，连一封完整的信都写不出来，甚至非常简单的单词

都会拼读错误。他很爱炸鸡，很喜欢黑人喜欢的音乐，他的底层形象让他遭遇了许多白人的鄙视。电影中的托尼并不是一个光鲜亮丽的白人形象，他甚至对谢利说，他比谢利更像个黑人。

电影中的谢利既有修养又富有，他获得了音乐、心理学和礼仪艺术的博士学位，又是极具名气的黑人钢琴家。他家庭条件优渥，从小受到良好的教育和艺术熏陶，住在纽约的豪华住宅里，有佣人的服侍。同时他还有希望通过自己的努力改变种族歧视现状的勇敢想法，这也是他选择南下到种族歧视严重地区巡演的原因。总之，黑人谢利是一个文化底蕴深厚、温文尔雅且具有社会责任感的人。但是这样的身份也让谢利感到焦虑，在他看来，白人社会没有完全接纳他，特别是当他去南方演出时，只有在台上的那一刻人们会认为他是一个钢琴家，当他走下台，他又变成了白人厌恶的黑人，甚至都不能用白人的洗手间。而在黑人社会，他也不被接受，当他在黑人聚集的橘鸟餐厅演奏了古典乐后，黑人们纷纷叫好，但他们更希望的是听到他演奏爵士乐。此外，黑人喜欢吃的炸鸡，谢利却从未吃过；黑人喜欢的音乐创作者，谢利甚至连他们的作品都没听过。谢利在内心上既不能完全认同自己的黑人身份，也不能在社会中得到白人的认同，因此他感到十分孤独与纠结。

电影中颠覆性地设置了两个人的身份与阶层、性格与作风，这让电影具有了一定的创新，也让观众感到耳目一新。现实中，谢利和托尼的境况与电影中呈现的较为相似，只是电影更加戏剧性地让两个人形成了一定的互补，从而推动了叙事的发展。谢利不断重塑托尼的价值观，也让他获得更多的自尊；托尼也让谢利克服身份认同的障碍，拥抱人间温情。电影中的谢利类似于好莱坞电影中设置的"神奇黑人"形象，这类人物通常聪明又具有某种神奇力量，其主要功能是帮助白人主角克服性格缺陷。例如，谢利纠正托尼爱占小便宜、偷拿东西的习惯，他强制要求托尼倒车回去捡起丢在公路上的饮料杯，他要求托尼练习吐字发音使之言辞更清楚标准，他教会托尼如何写好一封充满爱意的家书。

而电影中的托尼则是好莱坞电影中"白人拯救者"的形象化身，这类白人角色具有拯救有色人种的能力。电影中，托尼虽然没有钱、没有社会地位，但他身为司机兼保镖，却一次次地帮助了谢利。他在谢利博士醉酒，身陷酒吧被白人纠缠时及时赶到，把谢利带回了安全的地方；他在谢利被警察刁难时，用迂回方式贿赂警察救出了谢利；在白人经理拒绝谢利坐在大堂吃饭时，他站在了谢利这边，没有阻止谢利以拒演的方式反抗歧视；他还邀请谢利到家中同过圣诞节。这一系列的举动不仅保护了谢利的人身安全，也潜移默化地让谢利重塑了身份认同感，还让谢利变得不再高傲冷漠。

但同时，影片并未完全摆脱好莱坞电影对人物形象的模式化建构。尽管电影中他们二人之间是互相影响的，但在故事情节的设计上，仍没能摆脱原有好莱坞电影对"神奇黑人"和"拯救者白人"形象塑造的框架。

2) 助推叙事与情节发展的视听元素

(1) 构图设计反映人物内心变化。电影开篇，没有了收入陷入拮据境况的托尼，经人介绍来到了面试地点。让他没有想到的是，面试他的竟然是黑人，并且还是在布置得像宫殿一样的家中进行面试。谢利穿着华贵的服装，优雅地走到托尼面前，像一位酋长一样坐在自己

的"宝座"上，谢利明显处于较高的位置(见图4-11)。而托尼则懒散地窝在他的椅子上，谢利俯视着托尼，对他进行多方面内容的问询，以了解他是否可以胜任司机这一职位。来面试工作的托尼仰视着谢利，并且因为这层或许即将确定的雇佣关系，他显得有些拘谨。导演有意将二人的空间位置设置得一高一低，实则隐喻了谢利的孤傲与托尼的窘迫。谢利以他身着华贵服装、坐在较高位置、讲优雅从容的语言来维护他的自尊，因为在当时黑人在社会上处处受到冷眼与不公。同时，这样的构图设置也不禁让人产生了疑惑——在当时的社会背景下，为何这个黑人能够如此从容且有些傲慢地对待白人？难道他真的可以在白人世界里从容游走吗？这让观众更想看到后面的剧情发展。

图4-11　电影《绿皮书》剧照

而当谢利与托尼共同经历旅途中的多个事件以后，二人的关系开始发生变化，二人在站着和坐着时的位置关系也发生了改变。除了开车的时候，他们一般会并肩站在画面的一左一右，或者位置平等地面对面坐着。无论是在黑人酒吧，还是在酒店大堂喝酒，或是在旅途中坐下来休息时，他们总是保持较为平等对称的位置关系。这象征着托尼开始逐渐接受黑人，曾经对黑人的歧视与鄙夷逐渐消失，而谢利也逐渐默认了谢利的诸多看起来粗鲁的做法，开始尝试敞开自己孤独的内心。一次，二人在休息时，托尼在给妻子写信，他们面对面坐着，谢利和托尼都穿着暖黄色的衣服，谢利一句一句地教给托尼该如何表达对妻子的爱意(见图4-12)。这里的画面色调温和且充满了柔情，而画面内两人平等地面对面坐着，谢利言说着动人的话语，整个画面传达给观众宁静且温情的气氛。平等的对称构图也突出了两个人内心对彼此的接纳与尊重。

图4-12　电影《绿皮书》剧照

(2) 多重符号的叙事作用。电影中出现的宝石、炸鸡等道具都是具有重要意义的符号。

这些符号在电影中具有不同的象征意义，通过这些贯穿电影始终的符号，观众得以更深刻地了解人物的心理变化，了解故事的发生背景。

"宝石"的第一次出现就让二人产生了严重的价值冲突。托尼在下车买烟时，看到商店门口摆放宝石纪念品篮子的桌下边有一块遗落的纪念品宝石。他捡起来放到了自己兜里，这一举动让谢利十分不满，他要求托尼务必付钱后才能拿这块石头，而托尼假装把石头放到了纪念品篮子里。在演出结束回程，路遇极端大雪天气时，谢利温和地说："为什么不把你的幸运石放在仪表盘上？"可见，谢利从最初对托尼的鄙视转变为对他的接纳，二人之间的关系发生了变化。

同样，电影中出现的炸鸡也有明确推动叙事的作用。电影中，谢利的人物设定是一个从未吃过炸鸡的黑人，而恰恰在刻板印象里黑人最爱吃的就是炸鸡。当托尼买回来一桶炸鸡，并在车里大快朵颐时，他向谢利极力推荐，甚至是半强迫地让谢利尝一块。最终谢利还是选择以相对优雅的样子吃掉了炸鸡，在处理鸡骨头时，谢利在托尼的带动下，很惬意地将骨头扔出窗外。这些举动正是谢利放下内心戒备和内心束缚的外化表现，也是谢利逐渐克服对黑人身份的认同障碍的表现，他开始接受像炸鸡这样的黑人文化符号。

(3) 公路元素加剧戏剧冲突。电影《绿皮书》所讲述的主体故事都发生在公路环境当中，公路是电影中重要的空间场域。两位主人公因为要去南方诸州巡演，所以离开了熟悉的生活环境，踏上了陌生且充满未知的旅途。对于肤色、文化背景、生活经历都截然不同的两个人来说，在陌生的旅途中必然会出现碰撞与冲突。同时，两人在南方各州遇到的社会问题更是对他们的考验。因此，电影中的公路是促使人物展开特定行动的客观条件，它不仅为各类矛盾冲突的出现提供了契机，同时也是能够形成各类戏剧冲突的基础。例如，两人因托尼偷拿宝石而争执、因托尼给谢利炸鸡而让谢利逐渐认同自我敞开心扉；托尼与歧视黑人的警察发生肢体冲突进监狱，又在回家的路上遇到暖心的警察提醒他们车胎有问题……所有这些情节均发生在公路上，这里的公路有推动剧情发展的作用。又如，托尼和谢利这一路南下的过程中，观众会随着他们每一次的上路而感到紧张与期待。因为车行驶在公路上，前路是不确定和未知的，特别是在种族歧视十分严重的美国南方，谢利和托尼将遭遇什么？他们是否会面临更大的困境与难题？对观众来说，主人公的每一次出发都具有悬念，公路在电影中具有穿针引线、推动故事不断向前发展的重要作用。

3. 亮点说说

电影没有选择以血腥、悲惨的方式展现种族歧视的主题，反而以幽默和温情的基调进行叙事。就人物形象塑造来看，电影对黑人唐·谢利与白人托尼·利普的形象建构是十分成功的，并且以一波三折的戏剧结构形式展开叙事，用跌宕起伏的故事吸引观众关注人物命运。同时，电影中的符号隐喻、镜头与构图设计，以及音乐运用都十分优秀。但影片在揭示美国种族歧视的现实问题上，仍以符合白人主流社会所能接受的方式来讲述故事，并未真正触及美国根深蒂固的种族问题以及那本《绿皮书》所映照的真正残酷的悲剧历史，这也是电影在反映社会历史现实上存在的瑕疵。

4. 参考影片

《杀死一只知更鸟》[美](1962年)，导演罗伯特·马利根

《卢旺达饭店》[英](2004年)，导演特瑞·乔治

《遗愿清单》[美](2007年)，导演罗伯·莱纳

《触不可及》[法](2011年)，导演奥利维埃·纳卡什、埃里克·托莱达诺

4.2.7 《中央车站》

英文名：《Central Station》

出品时间：1998年

国家：巴西、法国

导演：沃尔特·塞勒斯

编剧：马科斯·伯恩斯坦、若昂·伊曼纽尔·卡耐佐、沃尔特·塞勒斯

主演：费尔南达·蒙特内格罗、马里利娅·佩拉、文尼西斯·狄·奥利维拉、奥顿·巴斯托斯

出品公司：好景国际、火星电影等

类型：剧情

片长：113分钟

1. 电影简介

沃尔特·塞勒斯是巴西著名导演。20世纪90年代，虽然巴西电影年产量不高，但影片的艺术性却达到了前所未有的高度，沃尔特·塞勒斯就是这一时期的电影先锋人物代表。他先后执导了《曝光》《中央车站》《太阳背面》《摩托日记》等影片，每一部作品都显露了沃尔特·塞勒斯过人的才华。《中央车站》这部公路电影再现了巴西的风土人情和移民背景下的辛酸。影片没有跌宕起伏的情节，没有炫技的视听冲击，而是用现实主义手法讲述了一老一少克服困难，在失望与希望交叠的坎坷经历中寻找与追求自我认同的故事。

20世纪末的巴西里约热内卢车站里摆放着一张简易的桌子，一个年老冷峻的退休女教师朵拉依靠为来来往往不识字的人写信为生，在倾听人们无聊的琐事中平淡度日。冷漠、缺少爱情的朵拉甚至将信件按照自己的喜好邮寄。她偶然结识了找她写信的小主人公约书亚，然而信件还未来得及寄出，约书亚的妈妈安娜就遭遇车祸身亡，约书亚变成了一个孤儿。朵拉将约书亚带回了家中并把他卖给了人贩子，而她用赚到的钱买了一台新电视机。邻居艾琳的责难、良心的谴责让良知未泯的朵拉夜不能寐。在经历了一番挣扎和犹豫之后，她决定救出约书亚并带着他去遥远的北部寻找他的父亲，两人由此开始了一段漫长而温馨的寻父之路。

2. 分析读解

《中央车站》是1998年沃尔特·塞勒斯执导的影片，上映后好评如潮，获得了第48届柏林电影节金熊奖、最佳女演员奖，第56届金球奖最佳外语片奖，第71届奥斯卡最佳外语片及最佳女主角提名。尽管最后在奥斯卡颁奖典礼上《中央车站》败给了《美丽人生》，但其为南美洲电影在世界的崛起燃起了希望。该片在巴西一上映就引起了轰动，观影人数超过百万，成为当年的票房冠军，完全压制了《泰坦尼克号》。一部传统题材且内容并不新颖的影片能获得成功并非偶然，影片除了质朴的美感和温暖的情怀，还安抚了观众无处告慰的寂寞，给予观众去寻找自己信仰的启示。

1) 叙事主线：自我的寻找

《中央车站》的两个主人公朵拉和约书亚既是独立的个体，也是社会群体的缩影，他们都是在现实动荡的社会中努力寻找依靠与寄托的人，但感受到的却是整个社会的空洞与冷漠。一个从小失去母亲的中老年女性和刚刚失去妈妈的小男孩成了彼此的精神支点，他们一起穿过巴西广袤的沙漠去找寻自己缺失的"根"。

影片的背景契合了巴西工业化发展的进程。工业化进程掀起了移民的浪潮，同时，人民生活的恶化和社会的动乱使得人们心理的压抑日趋严重，车站就是社会病态的集聚地。导演将镜头对准巴西里约热内卢车站，以纪实的镜头语言将工业化所衍生的一切病态淋漓尽致地呈现出来，以主人公的追寻之旅呼吁人们情感的释放与灵魂的回归。

导演在电影开篇就设置了约书亚和朵拉这两个未来命运紧紧相连的人第一次见面的场景，一个漫不经心，一个麻木不仁，两个毫无交集的人却成了日后彼此最大的安慰。饱受压抑与艰辛的朵拉早已被现实僵化，从侧面映衬出人们道德的滑坡。一个"传道授业解惑"的教师变成了一个物化的奴隶，没有了同情心却充满了对金钱的欲望；朵拉把一封封的信撕毁或尘封；当朵拉"友好"地邀请约书亚回家，观众为约书亚不再流浪而高兴时，朵拉更想得到的是"遥控时代"的电视机。导演深刻地展现了当下人们被欲望迷失了双眼，却又相信人们心底的那份善良与真诚并未泯灭。最终彻夜难眠的朵拉救出了约书亚，在帮助他寻找父亲的同时也找回了曾经迷失的自我。

"父亲"这一形象并没有在影片中出现，但墙上的照片却若隐若现地给了观众一个答案，也许导演有意淡化"父亲"这一实体，让观众更加关注寻找的过程。"父亲"不仅代表一个符号和隐喻，其更深的能指是当代巴西乃至世界人民寻找自己"根"的象征。导演将这样的含义附在了两个人物的形象上，正如影片宣传海报上的那句话："男孩要寻找他的父亲，女人要寻找她的依附，而这个国家要寻找它的家园。"踽踽前行，两个无依无靠的人成了彼此最大的依靠。约书亚的寻父之路不仅是自我成长的过程，也是朵拉的心灵复苏之路。

根据精神分析学的解释，不难理解从小失去父亲关怀的约书亚心理的缺失，母亲离开后，他表现出与同龄人不符的成熟，潜意识里扮演着父亲角色的他一直在保护着母亲。在漫长的旅途中，多疑的约书亚把朵拉当成了被自己保护的"母亲"。朵拉帮助他实现了开卡车的梦想，卡车司机弥补了约书亚缺失的父爱(见图4-13)。然而根深蒂固的童年伤害，使得他

以一种近乎荒诞的方式拒斥了这个"父亲",并将卡车司机驱逐出他和朵拉的生活。他这样做,一方面是对心底那个万能父亲的渴望与向往,另一方面是对"母亲"朵拉的保护性占有。当朵拉在卫生间涂上口红准备迎接感情时,卡车司机却驾车离去,朵拉站在窗前流泪,有对逝去的无奈,也有对爱情与人间真情无法克制的渴望。两个人的童年轨迹如此相像,父亲有外遇、母亲过世,有着代沟的两代人的命运在无意中交织在一起。

图4-13 电影《中央车站》剧照

在寻父的旅途中,约书亚完成了一个由幼稚走向成熟的性格转变。母亲的离世使得他缺少了物质和精神的依托,他拒绝朵拉的食物,在成人朵拉面前极力表现年龄与地位的平等,而那个未曾见面、符号化的父亲就是约书亚唯一的精神寄托。朵拉失去爱情后,约书亚才真正成熟,成为了小小男子汉,在朵拉为生计发愁的时候,约书亚招揽客人,努力赚钱,他们最终走出了困境。此时,约书亚成了一个独立的个体,在对生活的思考上有了自己的主观态度。当他为了生存去适应生活的同时,也在慢慢失去童年该有的东西,在结束了这段艰辛的旅程后,约书亚已经成为一个成人化的儿童。

朵拉是另一个寻找自我的人,导演巧妙地将她的身份定义为一个退休的老师,她与约书亚这一老一小是对比下的两个相反的符号,约书亚是社会的新生儿,未曾接受社会的同化而始终抱有寻根的幻想;而朵拉离开了教师岗位,成了这个城市的边缘人,放弃了自己的灵魂,只剩下物化的躯壳,内心冷漠,缺少物质和爱情生活使她变得冷酷、没有同情心,甚至犹如一具行尸走肉,而所谓的知识也在工业社会下沦为了赚钱的工具,她机械地挥动着笔,冷冰冰地记录着与她无关的过客的心声,在车站为人写信却按照自己的喜好邮寄信件,甚至与人贩子私下交易,只为换取象征现代化的电视机。"我过去犯的错误太多了。"这是朵拉试图寻找自我的真实写照。

约书亚有朵拉童年的影子,儿童的纯洁净化了朵拉被社会浸染迷失的人性,朵拉所追寻的是正常的人性和女人的情感。约书亚不是一个弱者,他帮助朵拉重拾了曾经逝去的东西,正是在约书亚的鼓励下,朵拉开始涂抹口红,穿上裙子,这些女性的符号确证了朵拉女性的复位。此后,朵拉开始用爱去对待每一个人,为了保护约书亚的纯真,她自己去背负偷东西的尴尬,在灯神圣母节怀着热爱的心去写每一封信,而且都投进了邮箱。朵拉灵魂觉醒传

达出人们对自由的深切呼唤，以及经历人性深刻反思后的复位与升华。

影片中传达了对逝去的怀念，也是对现实的厉声批判。在朵拉根深蒂固的思想中，记忆会随着时间的流逝而慢慢淡出人的视线，片中也没有出现朵拉的父亲，正如约书亚的父亲"耶稣"一样。父亲是一个象征、一个符号，是他们一直寻找不到却也不能忘却的。约书亚说："总有一天他会回来的。"这是导演对美好的向往，逝去的还会再回来，而寻找的过程就是反思的过程，找回自我的过程。在影片最后，陀螺又一次出现，第一次是离别，这一次却是相聚，一个重新的开始，约书亚会有一个新的生命旅程，朵拉也将带着灵魂回到自己的家乡。

《中央车站》叙事质朴而不落窠臼，人物的形象、性格、矛盾冲突紧紧地捆绑在线性的叙事中，一段漫长曲折而又温馨的寻亲之路，让一老一小融入了对方的心里，彼此信任。约书亚走向成熟，完成了自己的成长；而朵拉则体味到了爱、温暖，还有记忆。影片不仅仅是一部描写巴西现实的"公路电影"，更带有一种全世界共通的情感，这种情感既是个人的，又是社会的。

2) 自我救赎的主题表达

沃尔特·塞勒斯的影片关注现实，将镜头对准人们内心深处的灵魂伤痛以及工业胜利下的人性缺失。20世纪90年代，巴西所生产的优质电影始终带有一种与观众交流、沟通的思想，这些影片深深打上了导演个人的鲜明印记和民族特色。沃尔特·塞勒斯的一系列作品多是体现寻根与自我发现的主题，在《中央车站》中表现得更为明显。

导演通过片中两位主人公的寻根过程为观众展示了一幅当代巴西社会的现实图景。"车"是影片中重要的载体，它不仅仅是一个物化道具，更是一个寻根的载体，中央车站是影片的核心场景，车站里充斥了高压、专制、恐怖、欺骗等。约书亚的母亲在车站被轧死，侧面推进了约书亚和朵拉的灵魂救赎之路。寻根的路是一个不断换车和上车的过程，在不同的车里生发着不一样的情感，所有的情感都融汇在找寻自我的回归之中。嘈杂、琐碎，这是影片所展现的巴西里约热内卢的基调。中央车站就是巴西社会的一个缩影，川流不息的麻木的人群、下层社会混乱的秩序、排队写信的文盲、贩卖人口和人体器官的人贩子，都映透着巴西社会光鲜背后的危机。

影片开头，一个小偷因为一个面包而被人"就地正法"，导演给了周围人面部特写，那是一种无动于衷、司空见惯的麻木表情。而让朵拉写信的这些人无一例外，他们都是社会的边缘闲散人员。电影以意大利新现实主义风格来描写社会中失落的群体形象，展现的是人的精神危机，表明物欲横流的工业社会压制了精神自由的发展，爱的缺失导致了人与人之间的疏离，暗示现实的混乱与动荡。在影片中，人物几乎都是碎片化地呈现，家庭也是不完整的，如好心的卡车司机、邻居艾琳、约书亚的哥哥，还有那个找错的家庭。

漂泊和离散几乎成为影片唯一可见的社会性画面，而对家庭和亲人的找寻是影片的另一个话题。朵拉扭曲的性格与原生家庭和成长经历有关，酒鬼父亲另结新欢，抛弃了她们母女，朵拉长大成人却被父亲遗忘，她的母亲很早就离开了人世，缺失了父母之爱的朵拉一直孤身一人，她"没有先生，没有家人，也没有小狗"，更没有一个真正属于自己的家。约书

亚同样也是一个缺乏关爱的人。寻找灵魂的救赎就是该片最大的主题，任何人的心灵都需要爱的回归。在影片中，家庭是所有人关注的焦点，"你结婚了吗？""你家在哪？"所有的提问都是对家的渴望，家庭已经变成了一个圣坛，这个家庭并不是西方电影中所呈现的实体，最终指向的是这个国家缺失的"根"。

康德认为，美是不伴随关心的满足，不伴随关心就是无功利性的。《中央车站》超越了国界、种族的束缚，所有人不论肤色、年龄、贫富，在影片中都能得到一种认同，也正因如此，影片获得了主流影坛和大多数人的喜欢。虽然导演并没有构建一个美好完整的景象，影片里无论是朵拉还是约书亚，其家庭和个人依然是不完整的，但影片所构建的一个怀旧的家国梦始终萦绕在人们心中，观众两个小时的寻根之旅，寻找的是那些属于过去的、温馨和纯真的人与生活，更是对现实生活的一种反思。在精神层面，朵拉和约书亚重获对未来生活的希望，留下了一个尚未勾勒出美丽人生的悬念。在约书亚家中，父亲的事业被儿子们继承，同父异母的哥哥以赛亚和摩西收留了约书亚，他和两个哥哥愉快地生活在一起，做陀螺、念绕口令，亲情使这三个兄弟的心紧紧相连(见图4-14)。朵拉则一个人踏上了返乡的路，但她是带着记忆与微笑离开的，因为她找回了情感，重新打开了自己的世界，影片给观众提供了一幅充满怀旧感的美丽图景。

图4-14　电影《中央车站》剧照

3) 新现实主义的视听风格

《中央车站》传达了人们内心一致的追寻，从对底层人物命运的关怀上升到对全民族的反思。导演沃尔特·塞勒斯善于运用电影这一媒介的视听表现力来传达他的主观态度，并对主题进行深化。

影片一开始就以声音入画，嘈杂的人声和车站的广播声把观众一下子带入那个特定的场景，凌乱的候车大厅，镜头在大全景和特写之中反复切换。片头类似于文学写作中的交代背景，从面到点描绘了一个空虚的社会和支离破碎的社会众生相。导演深受欧洲电影的影响，采用景深镜头将一切意象都融进画面里，在表现小偷抢东西的情节时运用长焦镜头横移，小偷处于画面的后方，摄像机的位置在车站大厅，代表着人们的主观视角，镜头的客观性显示出人们的冷漠与无情。画面隐隐传来小偷求饶的声音，下一个镜头是对人们麻木目光的近景捕捉，接着是大全景俯拍，淡化了人物的主体，几声枪声更是对人们道德沦丧的暗示，同时也是对人

们振聋发聩的警示。这就是朵拉的工作环境，也为她的人性缺失和寻根之旅埋下伏笔。

在《中央车站》中，导演运用平衡构图的手法，使朵拉始终游离于主体之外，要么淹没在人群里，要么处在车站柱子的中央，压抑的空间犹如束缚的牢笼，偌大的柱子吞噬着渺小的朵拉。导演独具匠心地在朵拉写信的地方设置了一个十字架，她在单调乏味的社会中踽踽独行，预示着朵拉等待着救赎。约书亚的母亲被车撞倒，镜头切换到她留下来的那条白手帕，纯洁的手帕唤起了朵拉内心的爱。

在影片中，音乐与音响如同人物内心的独白，带有民族气息的弦乐给影片定下了伤感但不失温馨的基调，并串联起了影片叙事。约书亚母亲的离开、圣母的雕像、哀伤的音乐、夜间空旷的冷色调，这一系列蒙太奇画面的组接传达了约书亚的无依无靠与内心的孤寂，当朵拉卖掉约书亚时，火车隆隆的响声，象征了她内心的不安与争斗。这些视听表达比语言更加有力地诠释了人物的内心世界。

影片中最美的画面是对巴西草原和沙漠的展现，空旷的场景显示出人在自然环境下的渺小和无助。在景别和色调的运用上，城市与乡村呈现出明显的不同：一个嘈杂，一个安详；一个道德沦丧，一个人性美好。不同的表达方式显示出导演对这两种社会生活的反思，城市将现代化和道德沦丧捆绑在一起，这也是第三世界在发展进程中所呈现的一种矛盾。朵拉在乡间找回了自我，导演用对比的方式让观众在找寻记忆的同时对当下做出反思：在一个有信仰的地方，人与人才能真正建立信任，而缺失信仰的人会陷入物欲横流的"失乐园"，从而迷失自我。

无论是从个人角度还是从国家角度，沃尔特·塞勒斯都时刻关注灵魂的寻找与救赎，这与他本人的经历有关。他深受法国新现实主义的影响，在影片中大胆起用非职业演员，让非职业演员配合专业演员表演，约书亚就是导演从千余名候选者里精心挑选出来的非职业演员，而朵拉的扮演者则是巴西最伟大的女演员之一。影片中很难说是谁拯救了谁，孩子找寻信仰，老人找寻灵魂，在灯火通明的圣母朝拜仪式里，在两个人对着照片凝视时，他们学会了记忆，懂得了一些逝去的东西不应该被社会现实所霸占，他们完成了各自的救赎，在这背后是整个人类在找寻自我、找寻希望和找寻人性本能的爱。

3. 亮点说说

《中央车站》这条寻根之路从繁华的里约热内卢到简朴的乡下小镇，经历了沙漠、丘陵，跨越了巴西大部分的地区，展现了浓厚的本土特色和人文气息，充满民族气息的音乐给影片定下了一个柔情与悲悯的基调，将那种执着的追寻、纯洁的爱与友情、旅途的艰辛表现得贴切而自然。

4. 参考影片

《偷自行车的人》[意](1948年)，导演维托里奥·德·西卡
《四百击》[法](1959年)，导演弗朗索瓦·特吕弗
《罗拉快跑》[德](1998年)，导演汤姆·提克威

4.2.8 《谜一样的双眼》

英文名：《The Secret in Their Eyes》
出品时间：2009年
国家：阿根廷、西班牙
导演：胡安·何塞·坎帕内利亚
编剧：胡安·何塞·坎帕内利亚、爱德华多·萨切里
主演：里卡杜·达林、索蕾达·维拉米尔、帕博罗·拉格
出品公司：Distribution Company(阿根廷)、Alta Classics(西班牙)等
类型：剧情、爱情、犯罪
片长：127分钟

1. 电影简介

《谜一样的双眼》由胡安·何塞·坎帕内利亚执导。胡安·何塞·坎帕内利亚出生于阿根廷布宜诺艾诺斯，他很早就在美国出道，曾执导过许多悬疑类电视剧，如《豪斯医生》《奔腾年代》等。他曾说："在阿根廷这样的国家，只要你是从70年代成长过来的，就会明白电影中的人们的选择是唯一的选择。这是历史留下的伤疤，更是我们今天要去理解的。"虽然何塞·坎帕内利亚并不想"重现"阿根廷的历史，但《谜一样的双眼》这部影片的背景却不得不触及20世纪70年代的阿根廷。影片《谜一样的双眼》获得了第82届奥斯卡最佳外语片奖，2009年哈瓦那电影节观众奖、最佳男主角奖、最佳导演奖、最佳音乐奖和评审团特别奖。

影片改编自阿根廷作家爱德华多·萨切里的小说《他们眼中的秘密》，讲述了退休检察官本杰明·艾斯玻希多试图揭开一桩20多年前的强奸谋杀案真相的故事。25年前，莉莉安娜被残忍地杀害，本杰明和警察对此案进行调查。当时的阿根廷司法混乱，因此，本杰明的同事罗曼随意找来两个人，屈打成招，准备就此结案。但富有正义感的本杰明在暗中调查得知，真凶是格米兹，本杰明与助手帕布洛历尽千辛万苦终于将格米兹捕获。在审讯格米兹的过程中，同事艾琳展现出非凡的睿智机敏，利用激将法让格米兹对罪行供认不讳。本杰明终于给了莉莉安娜的丈夫莫拉莱斯一个交代。同时，艾琳和本杰明也暗生情愫。然而，事情并未就此结束，莫拉莱斯某一天在电视上看到了凶手格米兹竟成了女总统的保镖。艾琳和本杰明去找他们的同事罗曼理论此事，但罗曼给出的答案竟然是"正义仅仅是座孤岛，这是真实的世界"，并嘲笑本杰明自不量力，不可能追到美丽年轻且高贵的艾琳。被特赦的格米兹开始了报复行动，他雇佣杀手去杀本杰明。此时本杰明由于要为喝醉的帕布洛向其妻子求情而驱车前往帕布洛的住处，将帕布洛一人留在自己的家中，杀手误将帕布洛认作本杰明，将其残忍杀害。本杰明得知好友替自己死去，心中悲痛万分。在艾琳的协助下，他选择远走他乡，逃离是非之城。在车站，艾琳与本杰明道别，本杰明为了艾琳的前途，没带她一起离

开,两人都陷入深深的情感伤痛之中。25年后,本杰明退休后回到布宜诺斯艾利斯,他找到了当年的莫拉莱斯,并且惊奇地发现,莫拉莱斯竟然囚禁了凶手格米兹。最终本杰明获得了心灵的解脱,他终于有勇气找到艾琳,诉说他对艾琳深深的爱意。

2. 分析读解

影片中,导演胡安·何塞·坎帕内利亚对残酷社会背景之下压抑和扭曲的人性与情感加以展现,将爱与正义的主题贯穿影片始终。影片利用视听语言渲染情绪、深化主题,在影像和声音运用等方面可谓是用心良苦。导演独具匠心地将爱与恨、正义与邪恶、救赎与毁灭融注于影片的叙事之中,给予观众全方位、多角度的审美体验。

1) 关于爱与正义的主题

《谜一样的双眼》中,导演将故事背景设定在20世纪70年代的阿根廷,但导演有意模糊了政治背景,以突出片中人物关于爱的情感诉求。在男女主人公纠缠延绵长达25年理不清剪不断的爱情线索中,加入了一条主人公不断追寻真相和正义的线索,将浪漫爱情和伸张正义这两个主题完美地融合在一起,使整部影片的主题更为深刻。

尽管导演在影片中有意弱化了20世纪70年代阿根廷动荡的政治背景,但政治大环境的确为影片中众多事件的发生提供了合理的解释,并且也是影片主人公具有某些性格特征的根源性因素。

1974年,庇隆夫人成为世界上第一位女性总统,她上任后立即实行军事独裁统治,并且释放了大批能够为政府出力的在押犯。当时的阿根廷社会混乱,暴力冲突日益升级,政治斗争激烈。《谜一样的双眼》就是基于这样的社会背景创作出来的,在社会动荡、人心不安的大环境中,杀人放火也可能不会受到法律的制裁。在影片中,杀死莉莉安娜的格米兹尽管犯罪,但在社会混沌不堪的年代,却有足够恰当的理由使他成为保护女总统安全的保镖。同理,这也是格米兹雇人杀死帕布洛之后没有得到应有惩罚的原因。而对政府感到无能为力的莫拉莱斯,只能用自己的方式囚禁政府释放的杀人犯格米兹。杀人者格米兹不用坐牢,不被追究责任,同样在他被人囚禁的长达25年的时间里也无人过问。这看似荒唐的一切,在社会局势不稳、人心不安的社会背景下,或许就显得合理和真实了。

人的性格和行为必然会受社会环境的影响,纷乱混沌的社会成为了囚禁人性的牢笼。因而,影片中塑造了帕布洛这样一个长年酗酒、消极低迷的人物形象。他看似对一切事物都失去了激情,但实际上这或许是他对现实社会极度不满却无能为力的外在表达。同样,受到社会环境影响的还有格米兹,在这种纷乱动荡的社会中成长起来的格米兹,心理极为扭曲,其变态的人格和残忍的内心也与社会总体环境的混乱有着一定的关系。

(1) 关于爱。《谜一样的双眼》描写了两对男女的爱情,一对是故去的莉莉安娜与丈夫莫拉莱斯,另一对是主人公本杰明与艾琳。莉莉安娜和莫拉莱斯跨越生死的爱,打动了无数观众。莫拉莱斯在莉莉安娜被谋害后的25年内一直怀念着她,他并没有随着时间的推移将她忘记,而是将他们生活的点滴深深地印刻于自己的脑海中。这是影片极力讴歌的真爱,他们

这段爱情感天动地。当局草率地结案后,莫拉莱斯没有停下追凶的脚步,在之后的一年时间里,他靠着自己的坚定意志,坚持在城市中的各个火车站蹲点,只为等待杀人凶手格米兹的出现。影片中并没有给莫拉莱斯安排过多的过激行为去展现他失去妻子的悲伤。他没有号啕大哭,在日后的岁月中也没有继续绝望和哀痛,但是观众却可以透过他的行动看出他对妻子真挚不渝的爱。尽管格米兹被艾琳和本杰明绳之以法,但随后却被特赦,还成了当局的秘密警察,万般无奈的莫拉莱斯只能以自己的方式去惩罚格米兹:他将格米兹打晕,然后囚禁在自己的住所中,对格米兹实施了终身的监禁。

莫拉莱斯对待爱情是坚贞不渝的,他为了亡妻可以以身犯险,勇敢地抓捕身为秘密警察的格米兹。而莫拉莱斯的内心也因对妻子深厚的爱而变得畸形和扭曲——他用25年的时间"陪伴"着杀妻的凶手,不与他讲一句话,他用自己的方式让凶手在孤独无望的痛苦挣扎中慢慢变老。影片发展到最后,观众或许难以理解莫拉莱斯近乎变态的做法,但可以肯定的是,他所做的一切都源于对妻子深沉的、无法消解的爱。

本杰明和艾琳之间的爱情虽没有跨越生死、没有惊天动地,他们甚至没说过"我爱你",但是观众能透过影片的众多细节看出二人之间存在着真挚却没能说出口的爱(见图4-15)。

图4-15 电影《谜一样的双眼》剧照

在影片中,本杰明在看到艾琳的那一刻就喜欢上了她。在二人共事的日子里,艾琳被本杰明的正义感和执着打动,渐渐地也对他有了好感。当二人刚想开始约会、畅谈爱情时,帕布洛的死打破了他们对于美好未来的一切畅想,之后本杰明不得不选择离开。艾琳出身高贵,年轻漂亮,又是康奈尔大学的高材生,这样的女人让没有金钱和社会地位的本杰明不敢高攀。出于对艾琳深沉的爱和对艾琳前途的考虑,他选择了独自一人离开,没将艾琳一起带走。这不仅仅是地位出身的问题,更是本杰明的自卑感在作祟,他甚至在站台上连亲吻艾琳的勇气都没有,本杰明被困在自己铸造的牢笼中不能挣脱。他在睡梦中惊醒,写在纸上的是"Teno"(我害怕),他不敢直面内心对艾琳的爱,"我害怕"是他隐藏在性格之中的懦弱。但导演在影片最后赋予爱情最美好的希望,当本杰明知晓了格米兹的下场后,他战胜了内心的懦弱,将"我害怕"添上了一个字母"A",变为了"我爱

你"（TeAno）。他来到了艾琳的办公室，房门关上的那一刻，观众都知道他将要说出那句艾琳等待了25年的"我爱你"。导演借着影片传达了一个信念——伟大的爱让人战胜了恐惧和懦弱，爱给人力量和希望。

影片不仅仅体现了爱情，也表现了帕布洛和本杰明之间的友情。帕布洛虽然经常酗酒，还惹出不少是非，但本杰明认定他是这个世界上他唯一能信赖的人。帕布洛是本杰明真正意义上的朋友，他不但可以与本杰明并肩作战，千里缉凶，更可以在杀手进入本杰明住处后冷静理性地面对死亡。导演的高妙之处在于全片几乎没有刻意煽情，但却能通过一个细节、一句台词、一个动作触碰到观众内心最柔软的地方。本杰明回忆帕布洛死去的场景时，他说"屋内的几个相框都是背面向上，故意被放倒了"。他认定"这肯定不是杀人者所为"——正是帕布洛在面临死亡时放倒了室内的相框，目的是让杀手相信自己就是本杰明。帕布洛伟大的人格魅力在此处被展现得淋漓尽致，观众在看到这一段表演时，一定能体会到友情的深沉和力量。帕布洛帮助本杰明追查凶手时体现出的理性与智慧、正直与坚定，以及他不惜以死来保护朋友的责任和担当，让观众看到的是一个真正的勇者，而不是一个只会酗酒、只懂得逃避的懦夫。

(2) 关于正义。20世纪70年代的阿根廷，正如本杰明的死对头罗曼所说，正义仅仅是座孤岛，这是真实的世界。影片中，导演利用一桩凶杀案不仅将片中人物25年间的爱恨纠葛表现得真切可感，也传达了他对正义这个主题思想的深刻理解。导演塑造了本杰明、艾琳、帕布洛、莫拉莱斯这4个富有正义感的人物，尽管他们的正义之举并未让凶手得到真正意义上的法律制裁，还使得他们因为伸张正义而分别失去了朋友、爱情、性命和一生的美好时光。但通过主人公25年的不断回忆和反思，可以看出他的正义感并未磨灭。在结尾处，当真相大白后，主人公冲破了内心束缚，获得了一种人性的自我解放和救赎。在正义被扭曲的年代里，公民只能用自己的方式伸张正义，因而莫拉莱斯将格米兹囚禁在自己的住所中。他用一道道钢筋阻隔了格米兹与外界的联系，实施着他认为唯有如此才公平、才正义的终身监禁，他用自己的方式维护着生命的尊严，维护着社会的公平。导演借用这种荒唐的"正义"之举，让观众在观影的过程中不由得产生对社会公平与正义的思考。

2) 时空交错的叙事手段

整部影片在叙事中不断穿插着主人公本杰明25年前的片段式回忆。通过运用时空交错的叙事手段，将25年前的回忆与现实时空相互交叠、依次呈现，使故事复杂化的同时更具神秘性，引导观众逐渐解开各个悬念、各个疑惑。

一个两鬓斑白的男人出现在影片的开头，接着开始不断地闪现一个女人追火车奔跑的模糊画面，然后男人开始写作，借着男人的旁白，画面浮现出一个吃着早餐的笑靥如花的女子，画面一转，男人奋力地将纸揉碎，紧接着出现一个女子被强奸的镜头，随后再次切回男人闭上眼睛的镜头，而后男人将写下的文字撕下揉碎，半夜男人醒来在纸上写下"我害怕"，最后男人来到一栋办公大楼见到了艾琳……在短短的五分钟内，导演将含有巨大信息量的内容展现在观众面前，这些画面无不具有悬念和神秘色彩，那个追着火车跑的女人是谁？又是谁被强奸、被杀害？杀害她的人是谁？这个男人究竟是一个什么样的人？他

和艾琳又有着怎样的关系？一连串的问题浮现在观众的脑海里，等待着导演在影片中一一解答。

影片在两条时间线索的交替并进中讲述故事，最终将一个个回忆的片段串联成一个发生在25年前的完整故事，还原了事情的真相。这种叙事手法能牢牢地抓住观者的注意力，制造紧张、刺激的观影氛围。在交替的时空里，不同人物的眼神特写也对叙事和情节的发展起到了良好的推动作用。

影片中的每个人物都有"谜一样的双眼"，它们代表着不同的意义，不但契合了片名，而且很好地传递了人物的内心情绪。影片中出现的第一双眼睛就是主人公本杰明的眼睛，他的眼神充满了历尽沧桑的成熟感，更带有一丝遗憾和困惑，观众会疑惑：为何他会有如此的眼神？在影片接下来的叙事中，都逐一给出了答案，困扰他25年的爱情和一桩未得到公正审判的奸杀案正是他眼神充满困惑和遗憾的原因所在。在艾琳的眼中，我们读到的是一丝期待与无奈——期待的是本杰明对她的爱，而无奈的是本杰明远走他乡却将她留在原地。在影片中，眼神不仅可以传情，更可能成为促成案件侦破的关键性因素，正是照片中的格米兹那双暧昧阴暗的眼睛，让本杰明追查到了真正的凶手。格米兹的卑微让他只能默默地注视自己心中的爱人，但不论怎样隐藏，也遮不住照片中他望向她的炙热眼神，由于卑微的爱得不到回应，他便将她毁灭。而莫拉莱斯的眼神中则充满遗憾与坚定，他的遗憾是他再不能与妻子相见，他的人生停留在妻子去世前的那个早晨，余下的时光他要做的唯一一件事就是找出凶手，对凶手进行应有的责罚。因此，他将格米兹囚禁于他的家中，对格米兹实行终身监禁，坚定地要与杀害妻子的凶手"相伴终生"。影片中，导演多次给予人物眼睛特写的镜头，着重刻画不同阶段、不同人物的眼神，以此来传递给观众更多的故事信息和内容。

3) 独具匠心的视听艺术

(1) 音乐音响。①利用音乐音响渲染情绪气氛。影片《谜一样的双眼》在开头主人公回忆25年前的往事时，就配以舒缓的音乐，起到了很好的抒情作用。当本杰明用笔将写好的小说开头划掉时，笔落到纸上发出的"唰唰"声，既表达了本杰明烦闷纠结的心情，又能充分地延展有限的视觉画面，给观众更多的联想空间，充分表达出主人公烦躁不安和心事重重的内心状况。影片后半段，莫拉莱斯在与本杰明讲述他如何"杀死了"格米兹的时候，画面中一辆火车飞驰而过，此处以火车声掩盖枪声，以表现莫拉莱斯紧张的心情。

音乐能带动主人公情感的升华，从而引起观众强烈的心理共鸣。例如，在艾琳到火车站送别本杰明的这个桥段中，音乐响起，二人之间难以言表的情感都融入了音乐之中。当火车驶离站台，艾琳突然奔向列车，两人隔着玻璃十指相合(见图4-16)，这种被迫分离的无奈和两人不能言说的爱，利用音乐非常好地传达了出来。电影中选用的钢琴曲和大提琴曲都非常符合影片的整体风格，既沧桑厚重，又带有回忆的味道。可以说，音乐起到了非常好的配合和渲染情绪的作用。

图4-16　电影《谜一样的双眼》剧照

②用音乐和音效进行转场，也是本片的特色之一。当警察与本杰明在咖啡间询问莫拉莱斯妻子的情况时，咖啡间内烧着水，这时水开了，响水壶发出尖锐的鸣叫声，其实这个鸣叫声是25年后现实生活中本杰明烧开水响水壶发出的声音。响水壶声先入画，起到了良好的转场作用。同时也可以看出，那段关于奸杀案的记忆对于本杰明来说是非常深刻和"尖锐"的。在艾琳要求本杰明把与莉莉安娜案件相关的文件存档的这段对话即将结束时，舒缓的音乐提前进入，将观众带入了另一个情节中——在现实中，艾琳与本杰明一起看她当年订婚时的照片，音乐提前入场对观众的情绪加以引导，使转场自然流畅。

(2) "沉默"也是营造气氛的手段之一。影片中本杰明和帕布洛偷偷前往格米兹的老家，在翻找信件的过程中，当本杰明仔细看信时，室内没有一丝声音，这给观众制造了一种紧张感，让观众在心里为本杰明捏了一把汗。另一个富有意味的无声镜头就是本杰明与艾琳去找罗曼理论后，他们在电梯间内碰到了成为秘密警察的格米兹，这时电梯里没有一丝声音，他们三人都没有讲话，唯一的声音就是格米兹给手枪上膛的声音，透过艾琳和本杰明的表情可以体会到二人当时的忐忑心情，同时也能看出格米兹的得意妄为，为后面本杰明和帕布洛遭到他的猛烈报复埋下了伏笔。

(3) 道具设计。影片中，因字母"A"坏掉的打印机多次出现，打印机打不出"A"象征着本杰明和艾琳之间难以言说的爱。影片中还多次出现开门、关门的镜头，门代表着隐私和秘密。影片结尾，当本杰明去找艾琳谈话时，艾琳告诉本杰明关上门，门成为影片的最后一个镜头。门内，艾琳和本杰明的情缘将如何继续下去？这个开放的结局留给人们无限的遐想。同样，片中多次出现框式构图，门在其中起到了不可替代的作用。当本杰明发现莫拉莱斯给格米兹送餐，莫拉莱斯和格米兹二人同时出现在门框之中，这里不仅是对格米兹被囚禁的情况加以着重强调，而且暗示着莫拉莱斯在囚禁格米兹的同时，也将自己"囚禁"在了这种无味无趣的生活之中。影片利用道具，大量使用隐喻蒙太奇，不但使镜头富有张力和表现力，更能突出和深化主题。

(4) 镜头运用。影片中最具特色的镜头运用出现在足球场追凶的这个片段中，导演采用了一个让人叹为观止的长镜头，这个长镜头从足球场上空的大航拍开始，然后镜头慢慢

下降，划过整个足球场，在拍摄了足球场上球员的激烈比拼后，摄像机将镜头对准了观众席，人们正在高声呼喊，这时从人群中挤出来的帕布洛和本杰明汇合，并在人群中来回寻找格米兹，最终本杰明与帕布洛找到了格米兹。镜头在这里并没有停，而是继续拍摄，格米兹疯狂逃窜，帕布洛、本杰明和一些警察对格米兹展开追捕。在这段奔跑戏的拍摄中，镜头没有一直保持着客观的角度，而是随着格米兹栽倒而顺势"跌倒"。当格米兹跑到了球场中央脸部紧贴着草地时，镜头也随着倾斜定格于格米兹的脸部，此刻镜头中的地平线是垂直于画面的，跌倒的格米兹好像脸部贴在一块绿墙上，而背景中模糊的观众像被竖起来了一样。此处的镜头画面被整个颠倒过来，好似意味着整个社会的无序和混乱，仿佛也预示着在未来格米兹将被赦免，正义被践踏，法律成了虚设。

当莫拉莱斯在家中看电视时，发现杀妻凶手正保护着女总统，此处观众看到的画面前景是一台电视机，电视机遮住了画面的一半，镜头中的莫拉莱斯只出现在画面的左上部分，右侧也被家具挡得严严实实，可以看出莫拉莱斯被"包围"在狭小的空间内。这样的构图明显具有非常强烈的隐喻作用，通过镜头画面的运用，观众可以感受到莫拉莱斯处在一种压抑和困境之中。这时，他连忙打电话给本杰明，本杰明接到电话开始观看电视，这时观众看到的画面是本杰明只占据画面左侧的三分之一，其余部分被电视所遮挡，这种设计凸显出他在社会中被边缘化、被排挤的困境，同时也暗示着正义和公平"仅仅是座孤岛"。

电影《谜一样的双眼》能成功获得奥斯卡最佳外语片奖，不仅在于它是由一部张力十足的小说改编成的，更在于导演对电影叙事的精确把握与构思。这部影片中没有炫技的特效画面，但每一个镜头都透着导演的精心设计。他将视听语言的形式和技巧与影片的主题巧妙地加以融合，使之成为一个密不可分的整体。影片不但体现了导演突出的艺术创作才能，更让观众在观影时获得了强烈的审美体验。所以，无论是从艺术水准还是审美价值的角度来看，该片都是一部难得的佳作。

3. 亮点说说

《谜一样的双眼》融合了爱情、友情、犯罪等多个元素，展现了20世纪70年代阿根廷政治、司法界一片混乱的状况，同时还深刻地探讨了关于爱和正义等多个主题。影片的视听语言非常充分地参与到了叙事之中，且具有与众不同的风格和特色，尤其在转场时多次利用音乐音响来引导观众的情绪，给观众留下了非常深刻的印象，也凸显了导演深厚的艺术功底。

4. 参考影片

《新娘的儿子》[阿根廷](2001年)，导演胡安·何塞·坎帕内利亚

《阿维达拉之月》[阿根廷](2004年)，导演胡安·何塞·坎帕内利亚

《桌面足球》[阿根廷](2013年)，导演胡安·何塞·坎帕内利亚

4.3 美洲地区电视剧鉴赏

4.3.1 《摩登家庭》

英文名：《Modern Family》
出品时间：2009年
国家：美国
导演：杰森·温纳、史蒂文·莱维坦等
编剧：史蒂文·莱维坦、克里斯托弗·洛伊德等
主演：艾德·奥尼尔、索菲娅·维加拉、朱丽·鲍温、泰·布利尔等
集数：共11季，250集
获奖情况：《摩登家庭》累计获得75项艾美奖提名和多次金球奖、美国电影学会奖提名，最终拿下包括最佳喜剧系列、最佳男主角、最佳女主角等几十项各类大奖，如获得了艾美奖22项大奖，第10届、第11届美国电影学会奖年度佳剧等。

1. 电视剧简介

《摩登家庭》是一部季播电视剧，于2009年开始播出，一共有11季，每一季20集左右，每一集约20分钟。《摩登家庭》(2009)是由杰森·温纳执导的，故事主要围绕三个有亲属关系的家庭展开，每个家庭都具有典型性，同时也有一定的独特性，由于这部电视剧贴近真实生活，观众很容易产生共鸣。

第一个家庭是地产经纪菲尔和家庭主妇克莱尔组成的家庭，除了他们二人，家里还有3个未成年的孩子，女儿海莉和艾丽克斯处于青春期，小儿子卢克约十岁。他们一家人常常为了家里的琐事而争执，但又时刻充满着爱与温情。克莱尔的小家庭时常与父亲杰的家庭聚在一起，分享生活中的欢乐瞬间或共同面对生活中出现的大事件。

第二个家庭是一个离异重组的家庭，这个家庭的男主人是克莱尔的父亲杰，他的第二任妻子格劳丽亚比他的年龄小很多。格劳丽亚是个聪明漂亮的哥伦比亚女人，她利用自己的智慧多次化解了丈夫杰和她儿子曼尼之间的冲突与矛盾，同时，由于杰不太擅长与子女沟通，克莱尔和米切尔与他的感情有些冷淡，而格劳丽亚用她的聪慧缓和了他们之间的关系，使得杰与他的两个孩子之间的相处更加和谐。

第三个家庭是杰的儿子、克莱尔的弟弟米切尔的家庭，米切尔是一名律师，他在生活和工作上十分严谨理性，在待人接物和与他人交流谈话时经常克制自己的情绪。但他的爱人卡梅隆却与他截然相反，卡梅隆热情张扬，经常简单直接地与他人沟通交流，更希望能够随性

地生活。两人的性格十分互补，并且在生活中也能互相包容彼此，默契十足。

整部电视剧的剧集之间既有人物上的联结性，又有故事讲述上的独立性。电视剧的整体剧情以这三个家庭为主线，通过他们之间的互动和冲突，展现了现代家庭生活的多样性和复杂性。同时，《摩登家庭》在每一集进行内容讲述的时候，都有意识地融入了喜剧元素，让整部作品的氛围轻松愉悦，使得观众可以更好地投入到故事中。尽管这部电视剧是喜剧化风格的作品，但每一集都在以喜剧化的表述传达深刻的生活哲理，且每一集都有一个主题，引人深思。

2. 分析读解

1) 生动真实的群像塑造

电视剧《摩登家庭》中的这三个家庭是对当下现实社会的映射。菲尔和克莱尔组成的家庭代表了日常生活中最普通寻常的一家，父亲和母亲是同龄人，三个孩子处于成长阶段，在这个家庭中既有如何处理夫妻关系的普遍问题，也有青春期孩子们的教育问题。杰和格劳丽亚是一对年龄相差较大的夫妻，他们的家庭是一个重组家庭，格劳丽亚带着儿子曼尼与杰生活在一起，因此在这个家庭中不仅涉及夫妻二人因为年龄和生活背景不同而带来的系列问题，还有关于重组家庭中孩子的教育、亲子关系等问题。而杰又是米切尔和克莱尔的父亲，作为继母的格劳丽亚也要权衡如何处理与她同龄的米切尔和克莱尔之间的关系。米切尔与爱人卡梅隆则代表了社会中的少数群体，他们互为彼此的依靠，既忌惮世俗的眼光，又在多数时候因为爱而无畏前行，在这个家庭中还有一个领养的女孩莉莉，这个较为独特的家庭虽然具有特殊性，但在现实生活中，也会有少数群体能够与之产生共鸣。

《摩登家庭》中的三个家庭既独立又彼此联结，电视剧中展现了三代人不同的价值观念、生活习惯以及不同的生活烦恼。电视剧《摩登家庭》以三个家庭中涵盖的主要人物为载体，十分全面地塑造了社会中常见的各类人群，并且每个角色的塑造都十分具有典型性和代表性。真实生动的群像塑造，拉近了观众与角色之间的距离，观众好像在关注着自己的朋友、邻居一般，剧中的每个人都会有生活的小烦恼与生活的小欢喜，每个人都是如此鲜活生动。

《摩登家庭》中的主人公们身上发生的故事能够引起观众的深刻共鸣。例如，女主人公克莱尔在成年后反思自己的青春岁月，感觉自己留下了太多的遗憾，她想做好一个母亲，好好教导自己的女儿们。克莱尔不希望她的孩子如她年少时一样，因为没有对未来的规划而留有遗憾。因此，她在看到大女儿邀请陌生的男孩来家里玩耍时十分紧张，生怕自己的女儿受到伤害，她也为此做了很多"过激"的行为，比如让自己的丈夫威慑男孩(见图4-17)，在女儿与男孩在卧室聊天时突然闯进房间。而大女儿看到母亲一系列的行为后十分恼火，认为母亲是在破坏自己与异性的第一次见面，家人的种种冒失行为更是让她感觉自己在朋友面前十分难堪。虽然这是生活中十分常见的一次父辈与子辈的观念碰撞，但深刻地表现了人在不同年龄阶段的情感和情绪。

图4-17 电视剧《摩登家庭》剧照

电视剧中塑造的人物形象十分鲜活真实，导演借助剧中人物的塑造，将生活中人的心理状态呈现在荧幕之上。例如，重组家庭中的丈夫杰与妻子在相处时，因为他的年纪比妻子大了很多，时常会流露出对自己的不自信，有时候害怕妻子因为自己老了而离开，有时候十分在意别人在讲话时对自己年纪的评价。又如，在杰一家三口逛街时，身穿运动服的杰被当作商场里为了锻炼身体结队快步行走的老年人，他十分不开心，立马冲进时尚精品服装店购买了一身年轻人认为时髦的衣服，想要通过服装造型的调整让自己看起来更年轻一些，并且穿着这身并不十分适合自己的衣服参加了家庭聚餐。观众在观看杰冲进商店购买时髦服饰等一系列的行为时，不仅觉得幽默有趣，还能充分感受到杰的心理状态，这既符合一个老年人希望证明自己还不老的真实心理，又突出表现了杰对他人看法十分在意的性格与特质。

电视剧中的每个个体都能在日常生活中找到与之对应的群体，很多时候这个群体不一定是在性别、年纪、身份等方面的相似，还可能是在性格上的相似。例如，电视剧中杰的妻子格劳丽亚可以说是一个"不扫兴"的妻子和母亲，虽然有时候她会忍不住吐槽自己曾经的生活，但她是整个家族的"调和剂"。她既能稳妥地处理丈夫和儿子之间的关系，不断制造让二人感情变得融洽的机会，又能帮助缓和丈夫和他的两个已经成年的子女之间的关系。在生活中，她对儿子曼尼的教育通常是鼓励式的，儿子在提出一些看似"荒诞"的想法时，她也不会直接批评他，反而是给予孩子一定的空间让他尝试，待到曼尼遗憾失败或感到挫折时，格劳丽亚又会给予他支持与温暖。对待丈夫杰，格劳丽亚也是如此，她不会贬低或批评丈夫的行为，反而通过鼓励和赞美让夫妻之间的关系变得更加融洽。对待生活中的人和事，她大多时候都以乐观兴奋的情绪去接纳和褒扬，让对方感到温暖与欣慰。"不扫兴"的格劳丽亚代表的是日常生活中拥有同类型性格的人们。

2) 生活议题的思考与呈现

(1) 亲情无价的观点表达。电视剧《摩登家庭》中几乎每一集都凝练了日常生活中的一个议题，这些生活议题看似稀松平常，但却是每个观众在日常生活中总会碰到或经历的事。电视剧通过戏剧性地编排故事内容，让生活议题的表达得以深化，观众在观看电视剧时既会感叹其真实，又能透过各类议题的表达思考自己的生活。总体来看，电视剧每一集表述的中心内容都是以"亲情无价"为主题而展开的。

以第1季为例，第1季的第2集主题是"成为一个好父亲的秘诀是什么"。在本集中，妻子杰和格劳丽亚计划出去旅行，去过几天甜蜜的二人世界，儿子曼尼则计划与自己的亲生父亲去迪士尼玩耍。在等待曼尼的亲生父亲来接他的这段时间里，格劳丽亚让杰和曼尼一起更换屋里的吊扇。在装吊扇的过程中，由于曼尼与杰的关系向来不融洽，曼尼一直一脸不屑地看着杰，并不断抱怨杰的动手能力太差，而杰也对曼尼没有太多耐心，一直强调是因为格劳丽亚非要让他跟曼尼互动交流，他才不得不与曼尼一起装吊扇。从曼尼对自己生父的赞扬中能看出孩子对生父的崇拜、思念和爱。

之后，曼尼装好行李满心期待地坐在家门口的马路边等待着父亲的出现，这时杰却接到了曼尼生父的电话——他留恋在牌桌上不肯下来，不负责任地爽约了。为了不让曼尼伤心难过，杰告诉曼尼，他的父亲因为飞机满舱，把座位让给了老奶奶（见图4-18）。曼尼伤心地说："他就是不想来。"实际上曼尼已经开始怀疑自己的父亲是否足够爱他和在意他。杰为了让曼尼开心起来，和曼尼说他的生父给他预订了加长轿车，并且让杰和格劳丽亚陪曼尼去迪士尼乐园。事实上，那台加长轿车是杰为了跟妻子出行方便而预订的。杰编造了一个甜美的谎言，目的是让曼尼继续相信他的生父爱他、在意他，他的生父是一个无所不能的"超人"。而杰自己却继续在生活中充当被曼尼拿来与生父进行对比的"讨厌的人"。尽管杰在生活中常常与曼尼发生小摩擦，但是他却以善意的谎言包装了曼尼的美梦，也让观众透过这个生活中的小故事体会到了什么样的父亲才是"好父亲"。

图4-18　电视剧《摩登家庭》剧照

电视剧中的诸如"成为好父亲的秘诀是什么"等话题，是很多观众在日常生活中需要面对或正在经历的生活议题。导演和编剧将这些议题进行高度的凝练，并透过故事情节进行深刻的表达，让观众有所反思，以便日后可以更好地面对自己、面对家人、面对社会。

(2) 融入访谈片与纪录片的特色创作手法。电视剧充分运用艺术结构手法，每一集在对日常生活议题进行表达时，往往穿插一些类似纪实访谈的镜头，让电视剧中的主人公说出内心真实的想法。以这种形式进行内容的呈现可以让观众产生强烈的共鸣。例如，第1季第8集主要围绕"如何过好结婚纪念日"这一个议题展开。在这一集的开头，在妻子克莱尔清晨还没起床时，菲尔就拿出了他为克莱尔精心准备的两个礼物，一个是纪念相册，里面是他曾经与克莱尔度过的美好瞬间；另一个是手镯。而克莱尔只给菲尔准备了一堆可以兑换拥抱的礼券。

白天克莱尔又收到了菲尔准备的鲜花等礼物，这时菲尔开始试探克莱尔是不是只给自己准备了免费的拥抱作为结婚纪念日礼物？克莱尔非常自信地说道："你以为礼券是我唯一的礼物？"听到这话菲尔很满意，也很期待。但是，镜头一转，导演利用记录访谈式的长镜头表现

了克莱尔真实的状态，克莱尔坐在沙发上对着摄影机镜头说："我啥也没准备，我完蛋了！"（见图4-19）。这种讲心里话的镜头代表了人物内心真实的想法，而观众在观看这类镜头时，能够与之产生强烈的共鸣。

图4-19　电视剧《摩登家庭》剧照

3. 亮点说说

《摩登家庭》自2009年开播到2020年最后一季收尾，在这11年间收获了大量的观众。文化内涵深刻是《摩登家庭》备受推崇的原因之一。该剧巧妙地将社会现象和文化内涵融入故事情节中，通过幽默的方式传递了对家庭、友情、爱情的深刻思考。

4. 参考电视剧

《老友记》[美](1994年)，导演大卫·克拉尼、玛尔塔·考夫曼

《老爸老妈的浪漫史》[美](2005年)，导演帕梅拉·福莱曼

《破产姐妹》[美](2011年)，导演詹姆斯·伯罗斯

4.3.2　《生活大爆炸》

英文名：《The Big Bang Theory》

出品时间：2007年

国家：美国

导演：詹姆斯·伯罗斯等

编剧：查克·罗瑞、比尔·布拉迪

主演：吉姆·帕森斯、约翰尼·盖尔克奇、凯莉·库柯、西蒙·赫尔伯格、昆瑙·内亚等

集数：共12季，279集

获奖情况：《生活大爆炸》共获得了56个奖项，主演吉姆·帕森斯先后4次获得艾美奖喜剧类最佳男主角奖，还在2011年获得了金球奖喜剧类电视剧最佳演员奖。该电视剧共获得各奖项216次提名，其中包括52次艾美奖提名。

1. 电视剧简介

电视剧《生活大爆炸》是一部情景喜剧，于2007年开播，共12季，在2018年播出最后一季。这部陪伴观众十余年的情景喜剧共有4位主人公，分别是谢尔顿、莱纳德、霍华德和拉杰什。与其他电视剧对人物的设定不同，他们4位都是科学家，并且他们一同工作、一同生活。谢尔顿和莱纳德是智商极高的物理学家，他们在加州理工学院工作。他俩的朋友霍华德和拉杰什分别是加州理工学院的应用物理工程师和天文物理学家。

4位智商高、学历高的科学家在工作上非常出色，在生活上却各有缺陷。谢尔顿的情商不高，思考问题的方式较为独特，他的话语和行为时常引起他人的心理不适。霍华德因为家庭原因十分依赖自己的母亲，又时常自我感觉良好，觉得自己魅力非凡。拉杰什是印度人，说着印式英语，在美国生活多年的他仍然十分认同印度文化，看娱乐杂志都要看印度语的版本。在电视剧的前6季，拉杰什一直受困于社交障碍。莱纳德是4个人中社交能力最强的，他为人善良、质朴，很能包容他人。作为谢尔顿的室友，莱纳德包容了谢尔顿所有的怪癖，并且帮助谢尔顿与他人沟通，处理他惹出的各种小麻烦。

电视剧第1季开始，介绍了主要人物工作与生活的空间。他们居住的公寓楼成为12季电视剧的主要拍摄场景。谢尔顿与莱纳德是合租的室友，霍华德和拉杰什经常来莱纳德和谢尔顿合租的家里玩耍聚餐。佩妮是一个有着演员梦想的女孩，住在他们对门。莱纳德无可救药地爱上了热情奔放、善良美丽的佩妮。

佩妮是一名餐厅服务员，她用微薄的薪水支撑着自己的演员梦想。在与莱纳德交往后，她自觉学历较低，主动去社区大学学习，希望能够与莱纳德更加心灵相通。佩妮待人真诚，她经常以自己的高情商帮助周围的朋友解开心结。在剧中，她与谢尔顿的女友艾米、霍华德的女友伯纳黛特成了好朋友。

电视剧创作团队还邀请了很多名人共同参演这部电视剧，像苹果联合创始人斯蒂夫·沃兹尼亚克、参演《终结者外传》的女星萨摩·格拉、天体物理学家乔治·斯穆特教授、斯蒂芬·威廉·霍金等，这些名人的客串为剧情增色不少。

《生活大爆炸》以其幽默诙谐的风格和贴近生活的剧情，赢得了众多观众的喜爱和追捧。更重要的是，它不仅让人们看到了科学家们的日常生活和喜怒哀乐，更让人们感受到了友情、爱情和亲情的力量和美好。《生活大爆炸》除了以高度的娱乐性吸引观众，还具有较强的科普教育功能，这部作品在播出后，赢得了科学家的一致好评。剧中融入的大量的物理、天文、生物等知识能让观众进一步拓展自己的知识储备。

2. 分析读解

1) 别出心裁的叙事策略

(1) 独特的喜剧故事建构。《生活大爆炸》的叙事方式延续了美国情景喜剧一贯的创作风格，以主人公们的日常生活和工作作为主要的叙事内容。以日常生活为切入点展开故事讲述，能够迅速拉近与观众之间的距离，让观众感到亲切与真实。《生活大爆炸》呈现的故事

以主角们的日常为主，在进行日常化的故事讲述时巧妙地融合了大量科学文化特色，既与普通人形成共鸣，又突出了科学家们的群体特色。这也是《生活大爆炸》不同于其他情景喜剧的一个重要特点，几乎每一集都会涉及天文学、物理学、生物学以及电子信息等各类科学知识，融入大量的科学原理常识和科学元素。例如，谢尔顿的家里有一块白板，白板上常年写满了各类科学公式，还摆放着天文望远镜、化学分子结构模型等科学器材；拉杰什利用他的天文学知识储备帮助美女编剧解决创作中逻辑不通的困难。

电视剧中还经常巧妙地利用普通人与科学家之间看待事物的认知差异来制造喜剧效果。例如，谢尔顿经常向佩妮讲一些科学理论，让作为普通人的佩妮感到有些尴尬和不知所措。这类天才与普通人无法沟通的情节在电视剧里经常出现，科学家们对着普通人鸡同鸭讲的知识输出和他们对待生活琐事也无比严谨认真的态度，有时候会让观众忍俊不禁。但同时这些独具特色的喜剧故事建构，也让观众在观看作品之后能够有所思考：一方面，一些观众可能会进一步了解电视剧中涉及的科学原理，增加个人知识储备；另一方面，观众了解了这个世界的多元性，更能够接纳和欣赏不同的生活态度和行为方式。

(2) 突出"怪杰"科学家的友情与爱情。大多数电视剧中展现的科学家往往是孤傲、不合群的形象，但《生活大爆炸》别出心裁，选择将叙事的重点放在展现科学家们的友情与爱情上。这群科学家们虽然偶有摩擦，却互相为伴，共同面对生活中的种种挑战。谢尔顿和莱纳德之间的友情就是其中的典型，他们虽然因为学术分歧或生活琐事会有争吵，但总是在关键时刻互相扶持，成为彼此生活中不可或缺的存在。同样，电视剧中也展现了科学家们的爱情，虽然他们每个人有着完全不同的情感经验，但他们对爱情都同样的执着与认真。

电视剧中呈现的关于爱情与友情的故事不仅让观众在欢笑中感受到了科学家们的日常生活和喜怒哀乐，更让观众看到了友情、爱情的力量和美好。在《生活大爆炸》完结季的最后一集，主人公们共同参加谢尔顿和艾米夫妻二人的诺贝尔物理学奖颁奖典礼。谢尔顿在发表获奖感言时说的一番话，将这部作品中相对表现较少的亲情部分做了一定的补充，也升华了整部作品的主题。谢尔顿在发表感言时说，他获得的一切荣誉要感谢自己的家人，以及"我的另一个家庭"。他望着坐在观众席的朋友们动情地说，这么多年来他所取得一切成绩都源自朋友们对他的容忍、激励，因为有世界上最好的一群朋友才能有他杰出的工作成绩。在电视剧的结尾，导演有意将故事主题进行升华：朋友就是自己选择的家人。故事中的主人公们，他们的关系紧密，成为了彼此生命中的依靠。电视剧也通过展现科学家"怪杰"们的友情和爱情，传递了人类情感的真挚和美好，让观众在欣赏剧情的同时，也感受到了人性的温暖和力量。

2) 喜剧题材电视剧的多重视听突破

(1) 声音制造的艺术效果。《生活大爆炸》作为一部情景喜剧，充分运用了人物对白、音乐和音效来呈现艺术效果。在各类影视声音中，《生活大爆炸》中的人物对白十分精彩，电视剧为各位角色设计了符合个人性格特色的幽默诙谐的台词，让观众在笑声中感受到人物之间的交流和碰撞。例如，在第9季的第14集，艾米与谢尔顿的外婆意见不合，有了一定的语言冲突，这时艾米为了避免难堪和吵架，想尽快离开。结果谢尔顿却对她说："为什么

呀？除了你俩吵架这个事儿，其他都挺好的呀！"这样的台词在电视剧中比比皆是。编剧有时会别出心裁地设置语言中的歧义，有时会为人物创造符合角色性格的趣味对白，以突出电视剧的喜剧效果。同时，演员们在对话时，以贴合角色性格的语气语调，充分彰显了人物特色，使角色形象更加鲜明生动。

除了人物对白，电视剧中的音乐和音效也起到了营造氛围和渲染情绪气氛的作用。电视剧每一集的开头都配以轻快的主题曲"The History of Everything"。主题曲的节奏明快又富有科学元素，将人类的起始源于宇宙大爆炸等科学内容进行了表达。贯穿12季的主题曲既能够突出电视剧的核心关键内容之一——"科学"，又能带给观众以亲切感和熟悉感，特别是在电视剧最后一季的最后一集结尾时，电视剧的背景音乐是"The History of Everything"，此曲轻柔舒缓，给人一种娓娓道来的感觉，配合演员们坐在一起谈天吃饭的画面(见图4-20)，将电视剧即将终结的离别感突出得十分明显。

图4-20　电视剧《生活大爆炸》剧照

作为情景喜剧，《生活大爆炸》经常使用笑声音效来活跃气氛，这种背景笑声基本上每一集都会出现多次，它也是情景喜剧常用的一种制造喜剧效果的方式。在人物讲出很有趣的话，或是做出了很逗趣的表情时，都会穿插使用笑声音效，起到引导观众情绪的重要作用。

(2) 服饰造型与体态行为制造视觉幽默。一般情景喜剧表现的是日常生活常态，因此在人物服饰造型方面与生活中的普通人没有太大区别，但《生活大爆炸》别出心裁地为4位科学家设定了个性化的服饰，以服饰道具和人物的体态特征强调了他们的与众不同。电视剧中的谢尔顿又高又瘦，佩妮曾说他像一只螳螂。谢尔顿在行为举止上也表现得非常独特，他总是昂首挺胸，双臂笔直地下垂，走路时脚步轻快但步伐幅度很小，显得非常幽默有趣。谢尔顿的服装也很有特色，他喜欢穿着颜色鲜艳的T恤衫，喜欢印有蜘蛛人、闪电侠、人类进化论等形象和元素的衣衫，并且要将长袖与短袖T恤叠穿，形成了自己的穿衣风格。

莱纳德很喜欢穿衬衫，因为激动时会犯哮喘，所以总是随身揣着哮喘药，还有着标志性的爽朗笑声；霍华德十分喜欢穿紧身裤、高领毛衣，外加一件衬衫；电视剧为了突出拉杰什的社交障碍，在设计人物表演时，有意让拉杰什用眼神表达情绪，并配合轻微晃动的肢体

动作，在突出角色的紧张与不知所措的同时，也利用人的身体动作成功营造出喜剧效果。这些角色在电视剧中的服饰道具和体态行为，不仅让观众对人物外在形象有深刻的印象，也为剧情增色不少。服饰造型与人物的性格和行为紧密相连，共同构成了这部情景喜剧的独特魅力。

3. 亮点说说

《生活大爆炸》以幽默风趣的对白、强烈的科学文化气息、紧凑的叙事情节和典型的人物形象塑造，让观众对电视剧的叙事情节和人物塑造产生共鸣，对角色产生深厚的感情认同。观众在观看时不仅能够在笑声中感受到生活的美好，也能够对友情、亲情和爱情有更深入的思考，对爱与包容等人生话题进行反思。观众还能够通过轻松娱乐的观看活动，了解科学知识的实际应用和科学家的工作状态。

4. 参考电视剧

《小谢尔顿》[美](2017年)，导演乔恩·费儒、迈克尔·津伯格、贾弗尔·马哈穆德

《了不起的麦瑟尔夫人》[美](2017年)，导演艾米·谢尔曼-帕拉迪诺等

《武林外传》[中](2006年)，导演尚敬

第5章 欧洲地区影视鉴赏

5.1 欧洲地区影视发展综述

5.1.1 俄罗斯影视艺术概述

1. 电影

俄罗斯电影的发展应从苏联电影说起,从1922年到1991年,苏联作为一个国家,在世界历史舞台上共存在了69年,但苏联电影在世界电影发展史上却占据着重要的地位。本节论述的俄罗斯电影,包括了苏联成立之前沙皇俄国时期、苏联时期以及苏联解体后的新俄罗斯时期电影。

俄罗斯电影的发端可以追溯到1908年,摄影记者德朗科夫在沙皇俄国时期创作了第一部电影《伏尔加河下游的自由人》。后来十几年的时间里,俄罗斯的电影创作主要面向国内观众,其创作的作品节奏通常比较缓慢,内容通俗。1920年以后,以库里肖夫为代表的苏联蒙太奇学派迅速崛起,苏联电影在世界影坛获得了较大的声望。

苏联蒙太奇学派的代表人物有库里肖夫、爱森斯坦、普多夫金等,他们在前人成功的影视创作经验的基础上,极具创造性地赋予了蒙太奇以理论深度与实践广度,在电影理论与电影创作实践两个方面均有很高的造诣。苏联蒙太奇学派的诞生与蓬勃发展离不开苏联当时的社会政策与文化氛围,因为苏维埃政权十分注重国内文化艺术的发展以及电影的文化宣传功能。

同时,蒙太奇学派的发展也与电影艺术创作的日益完善成熟有直接关系,法国人乔治·梅里爱和美国人大卫·格里菲斯等人在电影剪辑、分镜头创作等方面已经为蒙太奇作为电影表现手段积累了大量的经验。苏联蒙太奇学派的电影实验始于1924年,库里肖夫在电影学院的课堂上拍摄的电影作品展示了蒙太奇原则与蒙太奇的魅力。爱森斯坦的第一部剧情片

《罢工》在1925年发行，这部作品的上映也可以视为蒙太奇运动的开端。而后，爱森斯坦的第二部作品《战舰波将金号》在国外受到了欢迎，这让许多国家注意到了苏联蒙太奇运动。蒙太奇学派的另一位代表人物普多夫金也是一个将理论付诸实践的创作者，他创作的电影《母亲》等作品与爱森斯坦的电影一并构成了蒙太奇作品阵营。

库里肖夫的一系列蒙太奇实验得出了一个结论：将同一镜头与不同镜头分别组接，可以创造不同的含义。库里肖夫发现了电影可以对时间与空间进行加工、改造，即电影可以再造时空，这赋予了电影创作以更多的合理性和可能性。库里肖夫奠定了蒙太奇理论的基础，爱森斯坦和普多夫金等人则进一步拓展了蒙太奇理论的内容。爱森斯坦的蒙太奇理论强调斗争与冲突，而普多夫金注重以蒙太奇构成隐喻。蒙太奇学派的各位代表人物对蒙太奇的研究与实践均基于一个共识：镜头的组合是电影艺术感染力之源，镜头与镜头的并列要产生新的含义，进而影响观众的情绪。由于社会原因，蒙太奇电影运动在1933年左右结束，而作为重要的电影理论，蒙太奇理论也一直影响着后世导演们的创作。

1941年爆发的苏联卫国战争给苏联电影的创作带来了极大的困难，这一时期的主要电影类型是新闻纪录片。第二次世界大战以后，苏联电影的创作内容以歌颂战斗英雄为主。1953年开始，苏联的社会文化政策有了一定的改变，这也让苏联电影的创作类型变得相对丰富且多元。同时，20世纪五六十年代在欧洲各国流行的电影新浪潮运动影响了苏联的电影创作，在苏联形成了电影新浪潮运动。苏联电影新浪潮还是以关注卫国战争为主，但在创作角度上发生了改变，开始关注普通人，怀有人道主义精神，在艺术表达上善于用各种象征手法，创作出"诗电影"与"散文电影"。

20世纪90年代苏联解体后，新俄罗斯时期的电影创作陷入了低谷，但也涌现出了像尼基塔·米哈尔科夫、亚历山大·索科洛夫等一批优秀的电影人。米哈尔科夫创作的电影突出了俄罗斯文化中的诗意与人文关怀。索科洛夫创作的电影多以艺术化的表达探索人类生存的本质，他在2002年创作了全片由一个镜头拍摄完成的电影《俄罗斯方舟》，获得了威尼斯金狮奖。进入21世纪以后，俄罗斯电影得到进一步发展，国家的政策与经济扶持以及新生代导演兼顾民族文化与商业表达的电影创作，让俄罗斯电影在艺术创作与商业价值上均获得了较好的成绩。

2. 电视剧

俄罗斯的电视业初创于1939年，1967年彩色电视开始普及。苏联解体以后，在苏联国家电视广播局的基础上，俄罗斯成立了国家电视广播公司，并在1994年成立了电视发展基金会。1964年，莫斯科电影制片厂拍摄了第一部电视剧《把炮火引向自己》，而后又拍摄了《钢铁是怎样炼成的》《牛虻》《苦难的历程》《战争与和平》等电视剧，其中一些作品先后在中国中央电视台播映。2003年，根据陀思妥耶夫斯基的同名原著改编的电视剧《白痴》受到了国内外观众的喜爱。这部作品带动了俄罗斯电视剧的突破发展以及改编电视剧的繁荣，标志着俄罗斯电视剧的创作进入了新的阶段。

5.1.2　法国影视艺术概述

1. 电影

电影艺术的诞生国是法国。1895年12月28日，路易·卢米埃尔兄弟在法国巴黎卡普辛路14号的大咖啡馆公映了《工厂大门》《火车进站》等作品，这标志着电影艺术的诞生。卢米埃尔兄弟早期创作的电影作品以记录生活中的日常事件为主，如在站台上拍摄火车进站的场景，在院子里拍摄戏弄浇水的园丁的恶作剧等。这类作品的纪实性和真实感较强，让更多观众不断通过作品了解到法国民众日常生活的图景。这类作品可归类为纪录片，卢米埃尔兄弟成为最早创作纪录片的制作人。

1897年至1902年被法国电影史学家乔治·萨杜尔称为"梅里爱时代"。在这五年间，乔治·梅里爱的短片电影风靡全球，他的制作技术更是所有电影人效法的榜样。乔治·梅里爱原本是一位魔术师、戏剧演员，他在1895年看过卢米埃尔兄弟放映的作品以后，开始尝试进行影片创作。他在1896年的一次拍摄中无意间发现了摄影机可以实现"停机再拍"，即电影镜头可以分别拍摄再根据时间顺序或逻辑顺序进行拼接。而在此之前，人们对电影的创作仅停留在以一个完整长镜头展示故事，并且没有镜头角度的变化。梅里爱对"停机再拍"的实践让他的作品更具戏剧性、艺术性和娱乐性。他一生中创作了400多部作品，开辟了与卢米埃尔兄弟截然不同的另一种电影创作道路——剧情片。梅里爱在1902年创作的《月球旅行记》是一部具有非凡想象力的电影，讲述了人类实现了登月计划，并在月球上遇到外星人的故事，开创了科幻类型电影的先河。

乔治·梅里爱不仅在电影创作上具有突破性的贡献，对电影产业化的发展也有极大的推动作用。他建造了世界上第一间摄影棚，而在摄影棚内的拍摄可以大大节约时间与经济成本，有助于电影的批量化生产与部分艺术构想的实现。同时，法国在电影诞生早期就将电影分为了商业电影与艺术电影。1908年，法国的艺术电影公司成立，这个公司专门拍摄趣味高雅的电影。艺术电影与商业电影的区别创作让电影的艺术性与商业性得以充分发展，这对电影产业化发展以及电影艺术的提升和完善都起到了推动作用。

法国电影在发展历程中出现了诸多电影流派。其中，印象派和超现实主义电影创作是十分重要的先锋流派。印象派导演认为电影艺术是表现自己思想的形式，提出要做"纯粹电影"，即强调影像和时间形式的抽象电影。并且，印象派导演主张实景拍摄，注重描绘乡村田野的图景。印象派的代表作品是冈斯拍摄的《车轮》和让·爱泼斯坦拍摄的《三面镜》。

与印象派同期的另一法国电影流派是法国的超现实主义。超现实主义深受弗洛伊德精神分析学说的影响，强调无意识写作与记录梦境，其电影中通常表现人物潜意识的流动。杜拉克的《贝壳与僧侣》是第一部超现实主义电影。路易斯·布努埃尔的《一条安达鲁狗》是超现实主义的代表作，这部作品表达了对传统叙事的反叛。超现实主义电影通常将看似不可调和的诸多元素拼接组合在一起，场面的安排十分荒诞。这类作品力求表现人内心深处的现实，试图让观众关注自己的内心世界。同时，这类作品也被看作对当时社会中诸如社会偏见、社会束缚等负面问题的反叛。

第二次世界大战结束以后，法国社会经济和文化的发展都面临着新的挑战，在电影文化领域，观众们的口味发生了变化，旧有的电影创作观念无法适应民众新的文化需求。因此，法国政府开始扶持电影行业的发展，法国《电影手册》等电影理论杂志为电影界培育了实践人才与理论人才，年轻一代的电影导演开始创作打破传统的电影作品。这些均推动了法国电影新浪潮的兴起。1959年，青年导演特吕弗创作的电影《四百下》获得了戛纳电影节最佳导演奖，同时在1958到1962年间，共有97位青年导演创作了处女作，他们是法国影坛的新生力量。这些导演创作的电影打破了传统，具有较强的个人创作风格，并且获得了电影界的认可。1962年，《电影手册》把他们命名为"新浪潮的一代"。"新浪潮"的代表人物有特吕弗、戈达尔等，他们在创作题材和表现技法上有着相似之处，具有较为一致的美学观念，但是"新浪潮"运动并没有统一的纲领和宣言。"新浪潮"的不少电影导演同时又是《电影手册》的评论家，他们围绕在主编安德烈·巴赞周围，巴赞的电影美学观念也深深地影响着"新浪潮"青年导演的创作。因此，安德烈·巴赞也被奉为"新浪潮之父"，《电影手册》也成为"新浪潮"的大本营。

与"新浪潮"同期的还有法国的"左岸派"。之所以将这些电影人称为"左岸派"，是因为他们中的多数人居住在塞纳河左岸，如阿仑·雷乃、玛格丽特·杜拉等。"左岸派"的代表人物中，有的是以文学创作为主的编剧，有的是长期从事电影创作工作的导演，与"新浪潮"一样，"左岸派"也没有统一的宣传口号和理论纲领，成员彼此趣味相投且在创作上有一定的相似性。"左岸派"专门为电影创作剧本，不进行文学改编，善于探讨人的内心世界，以表现能力极强的影像与声音运用打动观众。"左岸派"的代表作品有阿仑·雷乃的《去年在马里昂巴德》《广岛之恋》等。

"左岸派"与"新浪潮"都彰显了较为突出的反传统创作风格，在制片上反对制片人中心制，打破了传统好莱坞戏剧式叙事结构，强调个人风格并大胆地革新电影语言，拓展了电影艺术的表达形式。例如，阿仑·雷乃的《广岛之恋》用大量的闪回镜头，将过去与现实组合在一起，以电影画面展现心理时空。

1968年之后，法国电影逐渐走出"新浪潮"。除了艺术电影的创作，商业电影的创作走向正轨，重新成为主流。1980年开始，法国的艺术电影导演更加注重商业价值的彰显，但受到电视行业发展以及美国电影的冲击，法国电影的上座率和市场份额逐年下降。20世纪末，法国电影注重跨国、跨媒体合作，注重电影的商业性，并且增加了成本投入，发展较为平稳。21世纪以来，法国发展最好的电影类型是喜剧片，最卖座的电影多是喜剧，如2001年的票房冠军《天使爱美丽》、2003年的《你丫闭嘴》、2008年的《欢迎来北方》、2014年的《岳父岳母真难当》、2016年的《流浪巴黎》、2022年的《谁是超级英雄》等。除此之外，突出法国文化底色的浪漫艺术片也获得了较好的口碑，如电影《放牛班的春天》《两小无猜》《漫长的婚约》等。

2. 电视剧

法国电视剧力图通过绘制理想化的社会图景，挖掘和呈现观众心中对美好生活的向往。

因此，许多法国电视剧中塑造的人物完美，电视剧制作精良，电视剧中塑造的是没有瑕疵的人物，表达崇高的情感，例如电视剧《纳瓦罗》和《一个光荣的女人》等作品。

5.1.3 意大利影视艺术概述

1. 电影

意大利纪录电影的拍摄可以追溯至1895年。1905年，意大利拍摄出了第一部剧情电影《攻陷罗马》。1908年，电影《庞贝城的末日》在国际上获得了极大成功，此后诸多制片厂开始大量生产影片。1913年，意大利的故事片生产总量达到497部，无声时期的意大利电影发展到达顶峰。从1914年开始，以女明星的表演为中心的一系列粗制滥造的浮华闹剧大行其道，这大大降低了意大利电影的艺术价值，加速了意大利电影的衰退。墨索里尼夺取政权以后直至第二次世界大战结束之前，意大利的电影发展较为迟滞。

第二次世界大战结束以后，意大利新现实主义电影运动兴起，推动了意大利电影的良性发展。意大利新现实主义电影运动的代表人物有德·西卡、罗西里尼、维斯康蒂等。1942年，在维斯康蒂的电影《沉沦》的影评中最早出现"新现实主义"的表述。1945年，罗西里尼拍摄的《罗马，不设防的城市》标志着意大利新现实主义电影运动的完善成熟。1948年，德·西卡拍摄的《偷自行车的人》是意大利新现实主义电影运动的经典代表作品。意大利新现实主义电影注重反映本国社会生活，通过对普通人日常生活的描摹来反映深刻的社会问题；在拍摄创作上通常采用自然光线下的实景拍摄，起用非职业演员，以表达生活的真实感。意大利新现实主义电影以日常生活事件代替虚构的故事情节，在影片结尾不给观众明确的答案，提出"还我普通人"与"把摄像机扛到大街上"等口号，注重真实感的表达。意大利新现实主义电影中往往还会呈现一些无关紧要的事件，将所有的事件放到同一个层次，降低戏剧高潮，让观众难以分辨哪些是重要场面，从而更为真实地反映日常生活，增加真实性和客观性。例如，电影《偷自行车的人》的主演在日常生活中就是失业的底层百姓，电影中主演所经历的一切正是意大利平民阶层每天面对的困境与现实，并且电影采用实拍，让电影镜头跟随着主演穿梭于意大利的街头，为观众展现了意大利现实生活的境况。意大利新现实主义电影运动在1950年以后逐渐退出了历史舞台。

从1958年开始，意大利的喜剧电影和西部电影都得到了长足的发展。到20世纪80年代，意大利电影创作取得了一定的成绩。这一时期的著名导演有安东尼奥尼、费里尼和莱昂内。安东尼奥尼的代表作有1960年的《奇遇》和1964年的《红色沙漠》。在这些电影中，他主要表达了情感缺失下人际关系的冷漠。1966年，他拍摄了《放大》，表达了他对人类社会文化的观照。他拍摄的电影在艺术手法上极具个人风格，电影《红色沙漠》中极致的色彩运用让这部作品被誉为"第一部真正的彩色电影"。

费里尼于1942年开始电影编剧工作，他拍摄了多部经典的意大利电影，影片的个人风格明显，代表作有《甜蜜的生活》《八部半》《大路》等。他在1960年创作的《甜蜜的生活》

获得了戛纳金棕榈奖。在这部作品中,他通过塑造典型的人物形象,表达了人性的虚伪与上流社会精神的贫瘠,同时以批判性的眼光展现了意大利当时的社会状态。在1963年创作的电影《八部半》中,他将现实与梦境、现实与人的回忆等借助"闪回"的手法交替展现,表现了人内心的困境与挣扎。这部电影让费里尼获得了奥斯卡最佳外语片和最佳导演奖提名。

导演莱昂内在第二次世界大战结束后进入电影界,于1961年拍摄了处女作《罗德岛的要塞》,他被誉为"意大利西部片之父"。1964年,他拍摄了经典的西部片《荒野大镖客》,而后又分别于1965年和1966年拍摄了《黄昏双镖客》和《黄金三镖客》。在这3部作品中,他强调暴力冲突带来的电影快感,注重对人物性格的刻画与武器使用细节的呈现。他的代表作还有在1968年创作完成的《西部往事》和1984年创作的《美国往事》,这两部作品实现了艺术与商业的完美结合。

20世纪80年代以后,新现实主义的创作手法逐渐被取代,戏剧张力十足、制作场面豪华、明星阵容强大的电影开始受到观众的追捧。20世纪90年代,意大利电影创作的总体水平下滑。1997年,政府为了提振电影行业,成立了意大利电影工业促进公司,鼓励意大利电影的海外交流与佳片创作。朱塞佩·托纳多雷和罗伯特·贝尼尼是这一时期的代表人物。

朱塞佩·托纳多雷于1988年拍摄了《天堂电影院》。这部具有导演自传体性质的电影充满了浪漫主义的色彩,整部作品采用纪实拍摄手法,将电影放映师与小孩子之间亦师亦友的情感表达得充分又温情。这部作品获得了奥斯卡最佳外语片与戛纳电影节评审团大奖。1998年,朱塞佩·托纳多雷拍摄的《海上钢琴师》融入了导演对人生意义的思考;2000年,他创作的《西西里的美丽传说》融合了和平与战争、罪恶与善意等诸多矛盾,以电影追问人性,引人深思。导演罗伯特·贝尼尼在1997年创作了电影《美丽人生》,这部作品由他本人自导自演,电影以清新的喜剧风格描写了悲剧内容,也以创新性的艺术表达斩获了无数电影节奖项。

2. 电视剧

意大利广播电视的发展始于墨索里尼时期,这一时期的电视主要作为宣传工具服务于政府。第二次世界大战结束以后,意大利的广播电视行业进行重建并不断发展。1954年,意大利广播电视公司开始播出电视节目。意大利电视行业出现较大的变化是在20世纪80年代,意大利正式形成了公营的意大利广播电视公司与民营的菲宁维斯特公司这两大广播电视集团。此后,意大利涌现出了一批质量较好的电视剧,如风靡意大利的医疗剧《急诊室》和《罪行》等。

5.1.4 德国影视艺术概述

1. 电影

德国电影的产生和欧洲是同步的,但早期电影的发展一直处于比较平缓的状态。1895

年11月，斯克拉达诺夫斯基利用设备放映了《农民舞》等8个短片，但是他发明的设备在拍摄质量、放映质量等方面远不如卢米埃尔兄弟的好。德国人奥斯卡·迈斯特是德国电影产业的奠基人，他最初从事电影机器的生产，在1896年开始进行电影拍摄，他在柏林建造了世界上第一个人造光摄影棚。20世纪初期，德国电影的发展态势并不利好，许多社会名流批判电影是堕落低俗的娱乐。而从1912年开始，因德国剧作家协会与电影公司签订合同，许多剧作家纷纷投身到电影创作中来，这让德国电影的艺术性得以增强，并且出现了长故事片。

在德国电影发展的不同时期，分别出现了不同的电影流派。德国电影历史上第一个创作高潮出现于20世纪20年代，德国与法国一样，是先锋派电影运动的主力，德国的表现主义电影是先锋派电影的一个分支。表现主义电影通常通过恐怖、灾难、犯罪等题材运用被扭曲的、阴暗的世界中的素材，采用倾斜，颠倒的影像和常规电影很少使用的特殊拍摄角度以夸张的表演方式反映人物内心深处的孤独、残暴、恐怖、狂乱的精神状态。罗伯特·维内在1920年创作的《卡里加里博士的小屋》是德国第一部表现主义电影，展示了一个精神病患者错乱的世界，这部作品给电影界带来了不小的震荡。它是一部恐怖电影，在布景上风格化明显，并且借用剧场的表现方法，用扭曲怪异的建筑物来构建背景，演员表演也追求风格化，突出了表现主义风格。

德国表现主义最明显和普遍的特性是扭曲和夸张的手法运用，1920年到1927年间，德国推出了大约24部表现主义电影。这些电影常常以过去时间或异国风光为背景展开叙事，融入了幻想和惊悚等元素。德国表现主义虽然在1927年后开始止息，但表现主义风格对电影界的影响却一直没有停止。例如，一些表现主义流派的代表人物离开本国到美国好莱坞发展，也将表现主义创作风格带到了美国。

室内剧电影是20世纪20年代出现在德国的一种与表现主义电影相对立的电影。室内剧电影受到室内剧的影响，主要表现的是市民的生活状态，并且多以悲情故事为主，影片的主要人物较少，通常由两人到三人组成，整体布景比较真实，代表作品有卡尔·梅育1921年创作的《铁道》和1924年创作的《最卑贱的人》。《最卑贱的人》表现了酒店侍者悲惨的人生命运，作品满含对德国社会文化的讽刺。

20世纪50年代，第二次世界大战后，德国的经济虽在不断恢复，但艺术文化仍旧停滞不前，电影艺术的创作毫无新意，许多电影公司纷纷破产倒闭或重组。面对这样的情况，1962年2月28日，在德国奥伯豪森举行的第八届西德短片节上，26位青年导演共同签署了《奥伯豪森宣言》，这些青年导演提出"要用新的电影语言，创立新的德国电影"。这场持续至20世纪80年代的新德国电影运动有多位代表人物，其中牵头签署《奥伯豪森宣言》的导演亚历山大·克鲁格被誉为"新德国电影运动的头部"。

新德国电影运动在20世纪70年代日渐成熟，出现了一批在国际电影节频繁亮相的青年导演，其中包括"新德国电影四杰"，这4个人分别是雷纳·维尔纳·法斯宾德、福尔克·斯隆多夫、维尔纳·赫尔措格、维姆·文德斯，他们4人创作的电影作品风格鲜明，获得了国际电影节和著名电影人的认可。法斯宾德被誉为"新德国电影运动的心脏"，他是一位电影神童，在13年的时间里拍摄了43部电影，其代表作为"德国女性四部曲"——《玛丽亚·布

劳恩的婚姻》《莉莉·玛莲》《洛拉》《维罗妮卡·福斯的欲望》,这4部作品代表了他艺术的顶峰。斯隆多夫被誉为"新德国电影运动的四肢",他擅长文学改编,能很好地兼顾文学改编、艺术表达以及电影通俗表达。他的代表作有电影《铁皮鼓》,这部电影获得戛纳金棕榈、奥斯卡最佳外语片、联邦德国电影最高奖金碗奖等奖项。而后他继续创作了《伪造》《斯万的爱情》等电影。赫尔措格被誉为"新德国电影运动的意志",代表作有《人人为自己,上帝反对大家》,作品讲述了弃儿豪泽尔的故事,揭示了人类社会的虚伪与利己主义。在他的电影中,主角通常为侏儒、盲人以及具有偏执妄想症的社会边缘人。文德斯被誉为"新德国电影运动的眼睛",代表作有《柏林苍穹下》等。他喜欢表现公路、汽车、摩托车等交通工具,表现的内容也与旅行、迁移有一定的关系,因此他呈现的电影形式被称为"公路片"。文德斯对社会的观察既敏锐又冷静,他用"公路片"的形式去反思现代社会。新德国电影运动在1982年法斯宾德突然去世后逐渐走向衰落。

20世纪90年代,德国电影出现危机,一方面是因为美国好莱坞电影占据了德国电影市场,另一方面是因为电影行业出现青黄不接的人才紧缺现象。在20世纪90年代中后期,这一现象才逐渐缓解。这一时期的代表人物是汤姆·提克威,他的代表作有1998年的《罗拉快跑》和2006年的《香水》。他创作的电影个人风格突出,且注重电影的商业性。例如,《罗拉快跑》创新性地以游戏化的形式讲述"美女救英雄"的故事,整部电影的叙事节奏紧凑,强有力的音乐更是突出了作品的创作特色。

2. 电视剧

德国电视业起步于20世纪30年代。1935年,柏林的实验电视台开始播出电视节目。第二次世界大战以后,德国新闻事业开始走向正轨。第二次世界大战结束到1984年之前,德国实行的是公法广播电视制度;在1984年之后,德国广播电视行业才开始向私人商业资本开放。近年来,德国创作的部分电视剧在国内和国外均取得了良好的口碑。例如,季播电视剧《屌丝女士》以女主人公的无厘头和神经质的动作表演让观众们捧腹大笑。电视剧《阿德龙大酒店》讲述德国社会的百年变迁。电视剧《退休也疯狂》颠覆了人们对于德国人严谨刻板的印象,展现了一群不甘寂寞的德国老人在生活中发生的搞笑故事。

5.1.5 英国影视艺术概述

1. 电影

英国电影的制作早于放映约有1年的时间。1895年,英国人艾克利斯发明动力灯并拍摄了《牛津和剑桥两校划艇比赛》等短片。但因为没有放映机,这些作品在1896年2月才得以通过卢米埃尔兄弟售卖的电影放映机播放。英国电影历史上的第一次具有商业性质的放映是在1896年3月26日,罗伯特·威廉·保罗在奥林比亚大厅内放映了《多佛海的狂浪》。

电影历史上的第一个电影流派诞生于英国，那就是英国布莱顿学派。以阿尔弗莱德·柯林斯、乔治·艾贝特·史密斯、詹姆士·威廉森等人为代表的布莱顿学派在电影表现形式、电影语言技巧等方面进行了一系列的探索，包括如何进行叠印、移动摄影等创作技巧的实验。

在第一次世界大战期间，英国的电影行业受到了极大的冲击，除了要缴纳国内娱乐税，还需要面对美国好莱坞电影的冲击，电影的上映率极低。为了使民族电影得到发展，1927年，英国政府通过了电影法案，这让英国影片的上映率有所提高，推动了电影行业的繁荣。

20世纪30年代，英国电影行业的发展较好。1937年，英国影片的产量达到了225部，并且拥有23个制片厂和75个摄影棚。这一时期具有代表性的制片人和导演有柯达、希区柯克等。20世纪30年代，英国的纪录电影运动推动了纪录片理论和纪录片创作的发展。英国纪录电影运动是以约翰·格里尔逊为首的有组织的纪录片摄制运动。约翰·格里尔逊被称为"纪录片之父"。伴随英国纪录电影运动的发展，纪录片学派也逐渐形成，约翰·格里尔逊的纪录片创作风格深受维尔托夫"电影眼睛"理论的影响，以真实面貌反映社会现实生活，强调作品的社会意义，并且十分注重对真实生活场景的艺术化表现。这些导演的纪录片创作多以"画面+解说"的形式进行内容的表达，这一经典的纪录片创作形式也被称为"格里尔逊模式"。

英国纪录电影运动的代表作品有《漂网渔船》《锡兰之歌》《住房问题》《夜邮》等。英国纪录电影运动在1951年随着皇家电影机构的解散而结束，纪录电影运动为后世纪录电影的创作提供了可以借鉴的较为完善的创作模式。当然，随着电影艺术与社会文化的不断发展，"格里尔逊模式"的创作方法也遭到了质疑。在20世纪60年代，纪录电影的主流创作方法是真理电影与直接电影，但"格里尔逊模式"至今仍是许多导演常用的纪录片创作手法之一。

第二次世界大战结束以后，英国电影的发展受到了美国好莱坞电影的冲击，同时也受到了新兴媒体电视的冲击，使得国内观影人数下降得十分严重。但这一时期的英国也出现了一些经典电影，如1948年拍摄的《雾都孤儿》《王子复仇记》等。20世纪50年代，英国自由电影运动兴起，此后，自由电影运动持续了十几年的时间。在此期间，一批希望复兴英国电影艺术的青年电影人创作了多部具有反叛精神的电影作品。自由电影运动主张制作者的自由创作，强调电影创作者的社会责任感，主张以电影创作批判社会问题。英国自由电影运动的代表作品有《梦幻世界》《星期四的孩子们》《妈妈不让》等。英国自由电影运动中备受推崇的一部电影是理查德森拍摄的《汤姆·琼斯》，这部作品获得了奥斯卡多个奖项，在内容表达上艺术手法独特，个性鲜明，具有较强的反叛传统的色彩。

20世纪70年代，英国电影人开始尝试拍摄英国戏剧式电影，表达与呈现英国传统历史文化，但是由于电视业的冲击，电影票房收入较少，商业盈利不足，电影行业的发展十分艰难。尽管如此，仍然出现了一批经典优秀的电影作品，如大卫·里恩的《瑞安的女儿》和斯坦利·库布里克的《发条橙子》等都是这一时期的代表作品。《发条橙子》以极端的叙事形

式与华丽的影像表达来批判社会现实问题,在当时得到了很高的评价。20世纪80年代,英国电影的发展仍较为迟滞,直到20世纪90年代英国电影才迎来了发展转机。1994年上映的《四个婚礼和一个葬礼》大获成功,标志着英国电影的复兴。《四个婚礼和一个葬礼》这部作品突出了英国的民族特色,又以浪漫的爱情元素吸引观众,同时将流行文化与传统文化紧密结合,受到了观众的喜爱。在这一时期,英国的喜剧电影发展较好。例如,电影《光猪六壮士》《两杆大烟枪》《憨豆先生》《迷人的四月》等,这类作品普遍反映社会的文化与现实问题,以喜剧化的形式进行内容的呈现与表达。

21世纪以来,英国电影的发展势头较好,这与政府的关注与扶持有一定的关系。英国政府鼓励制片厂与电影院更新设备,同时设立基金扶持电影创作。英国的电影明星与导演也走出了国门,凯特·温斯莱特、裘德·洛等电影明星更是受到了世界影坛的关注。同时,《哈利·波特》《古墓丽影》《角斗士》等电影作品在国内和国外均取得了较好的口碑与票房。

2. 电视剧

1936年11月,英国广播公司(BBC)开始进行世界上第一次正规电视播放。1937年,英国制作了世界上第一部电视剧《口含鲜花的女人》。第二次世界大战结束以后,BBC于1946年6月恢复电视剧的播放,播出的电视剧与舞台剧相似,艺术性与独创性较低。1951年以后,英国电视剧的独创性增强,出现了科幻题材电视剧,如《第四种物质的实验》。1970年以后,英国电视连续剧的发展势头迅猛,《亨利六世》《加冕街》都是这一时期的代表作品。

进入20世纪80年代以后,电视传播技术的发展以及高清电视的推广不仅使得英国电视频道有所增加,也增强了电视剧的表现力和影响力。堪称BBC历史上最成功的电视剧是20世纪80年代创作的《东区人》,这部作品深刻展现了都市生活存在的问题,自1985年开播至今已播放超过五千集,是BBC长盛不衰的一部电视剧。

进入21世纪以后,英国电视剧在类型上和艺术表达上均有进一步的提升,电视剧的类型多元且各有特色,主要代表类型有职业剧、历史剧、探案剧和幽默喜剧。近年来,英国电视剧逐渐走入中国观众及其他海外观众的视野,电视剧《唐顿庄园》《黑镜》《神探夏洛克》等作品深受观众喜爱。电视剧《唐顿庄园》突出了英国传统文化,从场景搭建到人物服饰造型都十分精致,故事发生的时间背景与地点是20世纪10年代的约克郡的一个虚构庄园——"唐顿庄园"。《唐顿庄园》呈现了英国上层贵族与其仆人们的生活百态,充分展现了英国的历史文化特色。电视剧《黑镜》则深入探讨了当代科技对人性的考验。《神探夏洛克》以其独特的魅力和吸引力,在全球范围内赢得了广大观众的喜爱和认可。英国电视剧不仅在国内拥有广泛观众,其也以精良的制作与独特民族文化的呈现深深吸引着海外观众,成为英国创意文化产业中最具影响力的艺术形式,推动了英国文化的传播交流。

5.2 欧洲地区电影鉴赏

5.2.1 《这个杀手不太冷》

外文名：《Léon》
出品时间：1994年
国家：法国
导演：吕克·贝松
编剧：吕克·贝松
主演：让·雷诺、加里·奥德曼、娜塔莉·波特曼
出品公司：高蒙电影公司等
类型：剧情、惊悚、犯罪、动作
片长：136分钟

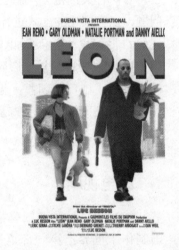

1. 电影简介

1994年的世界影坛出现了太多的好电影，如《阿甘正传》《肖申克的救赎》《低俗小说》，还有《这个杀手不太冷》。这部电影被提名多次，但获奖次数不多，却随着时间流逝而越发散发出独特的魅力。《这个杀手不太冷》是法国导演吕克·贝松编剧及执导创作的一部电影，也是他为了往好莱坞发展拍摄的首部电影，本片的主要拍摄地点是纽约。

吕克·贝松是1959年3月18日出生于法国巴黎的一位著名电影人。他身兼导演、制片人、编剧和演员等多重身份，其作品涵盖了多个电影类型。1983年，吕克·贝松执导了他的首部剧情长片《最后决战》，该片在阿沃里亚兹电影节上获得了评委会大奖和评论大奖。之后，他相继推出了多部备受关注的电影。1985年，他监制并编导了惊悚电影《地下铁》，凭此获得了第11届法国凯撒奖最佳导演提名。1988年，他拍摄了爱情冒险电影《碧海蓝天》，凭此获得了第14届恺撒奖最佳导演提名。1990年，他执导了动作惊悚电影《尼基塔》，凭此获得了第16届凯撒奖最佳导演提名。1994年，吕克·贝松编导了动作类剧情片《这个杀手不太冷》，该片在全球范围内取得了巨大的成功，并使他获得了第20届凯撒奖最佳导演提名。1997年，他拍摄了科幻动作电影《第五元素》，凭此获得了第23届凯撒奖最佳导演奖。1999年，他编导了传记类战争电影《圣女贞德》，凭此获得了第25届凯撒奖最佳导演提名。进入21世纪后，吕克·贝松继续在电影领域发光发热。2005年，他执导了奇幻励志电影《天使A》。此外，他执导的《狗神》获得了观众和影评人的积极评价，该片是一部探讨人与狗之间深厚情感的剧情片。

吕克·贝松的电影作品以其独特的创意、紧凑的剧情和出色的制作而著称。他的作品不仅在法国本土取得了巨大的成功，也在国际电影市场上赢得了广泛的认可和赞誉。他的

才华和贡献使他在法国电影界乃至全球电影界都享有崇高的声誉。因为屡创票房佳绩，吕克·贝松被誉为"法国的斯皮尔伯格"，有人称他的电影实际上是美国片，只不过是在法国拍摄而已。

《这个杀手不太冷》讲述了职业杀手莱昂与邻居家的小姑娘玛蒂尔达之间的故事。玛蒂尔达的家人因贪污一小包毒品而遭恶警杀害，因此她不得不寻求莱昂的庇护。之后两人生活在一起，玛蒂尔达帮助莱昂管理家务并教他识字，而莱昂则教她如何使用枪械。在相处的过程中，两人之间逐渐建立了深厚的情感。然而，恶警并未放弃对玛蒂尔达的追捕，她因贸然报仇而不慎被抓。幸亏莱昂及时赶到，并将她救出。在最后的决战中，莱昂再次将落入恶警之手的玛蒂尔达救出，并让她通过通风管道逃生。莱昂则化装成警察试图逃出包围圈，但不幸被狡猾的恶警识破，他最终引爆了身上的炸弹，牺牲了自己。

《这个杀手不太冷》是一部深刻探讨人性、孤独与救赎的电影，同时也涉及对生命的尊重这个主题。影片中的两位主人公面对的世界是一个冷漠的、被扭曲的空间，他们在这个世界中寻找彼此的温暖与依托。同时，影片也展现了人性中的善恶冲突与抉择，以及在面对生死时的勇敢与坚忍。

影片中的经典台词(如"人生诸多辛苦，是不是只有童年如此""一直如此"等)触发了观众内心深处的情感共鸣，引发了人们对于生命与人生的深刻思考。此外，影片中的人物形象也各具特色，如不善言辞但充满温情的莱昂、勇敢坚强的玛蒂尔达以及狡猾残忍的恶警等，都给观众留下了深刻的印象。

2. 分析读解

1) 爱与救赎的主题表达

《这个杀手不太冷》通过莱昂和玛蒂尔达的故事，深刻探讨了爱与救赎的主题。影片让观众看到了爱的力量可以改变人的行为和思想，也可以让人重新审视自己的人生。同时，影片也展示了救赎的可能性和力量，让观众相信每个人都有机会重新开始新的生活。这种对人性深刻的思考和探索，使得影片成为一部充满情感和智慧的艺术作品。

(1) 莱昂与玛蒂尔达的相互救赎。莱昂与玛蒂尔达之间的相互救赎是整个故事的核心。他们通过彼此的帮助和支持，不仅找到了生活的意义和价值，也找到了彼此的爱。这种相互救赎的过程不仅让观众感受到了爱的力量，也让观众看到了人性的光辉和伟大。

玛蒂尔达的出现对莱昂来说是一种救赎。莱昂是一个孤独的职业杀手，他生活在暴力和冰冷的环境中，对人性已经失去了信任。然而，玛蒂尔达的出现让他体验到了温暖和爱。玛蒂尔达的天真无邪和对生活的渴望让莱昂重新审视了自己的人生。他开始教导玛蒂尔达如何生存和保护自己，这种付出不仅帮助玛蒂尔达在逆境中成长，也让莱昂找到了自己的价值和生活的意义。

同时，玛蒂尔达也从莱昂那里得到了救赎。玛蒂尔达的家庭环境十分恶劣，她的父亲和继母都对她漠不关心，甚至虐待她。然而，莱昂的出现让她感受到了关爱和保护。莱昂不仅

教会了她如何生存，还教会了她如何面对生活的困难和挑战。在莱昂的影响下，玛蒂尔达逐渐变得更加坚强和勇敢，开始敢于面对自己的过去和未来。

在相互救赎的过程中，莱昂和玛蒂尔达逐渐产生了深厚的感情。他们彼此依赖、相互扶持，共同面对生活的种种挑战。虽然他们都知道这段感情是不可能的，但他们仍然选择勇敢地追求自己的幸福。这种选择不仅是对彼此的救赎，也是对自己生活的重新定义。

(2) 人性的善恶与爱。《这个杀手不太冷》也是一部深刻挖掘人性中善恶与爱的电影。它让我们重新思考什么是真正的善恶，以及在冷酷无情的世界中，爱如何产生并发挥巨大力量。

① 影片揭示了人性的复杂性。莱昂，一个看似冷酷无情的职业杀手，其实内心深处充满了孤独和渴望被理解的情感。他的生活被暴力和孤独所包围，但他仍然保留了对生活的热爱和对小女孩玛蒂尔达的关心。这种复杂的人性让我们看到，每个人都有其独特的背景和经历，这些经历和背景塑造了人的性格和行为。

② 影片探讨了人性的善恶。在莱昂和玛蒂尔达的关系中，我们看到了善与恶的交织。莱昂作为杀手，他的行为看似恶，但他对玛蒂尔达的关爱和保护却展现了他的善；玛蒂尔达虽然叛逆、不听话，但她内心深处对爱的渴望和对生活的热爱也体现了她的善。这种善恶并存的人性让我们看到，每个人都有其光明和阴暗的一面，关键在于如何选择和面对。

③ 影片展现了爱的力量。在莱昂和玛蒂尔达之间，爱成为了救赎和力量。他们的爱让他们相互扶持、相互成长，也让他们在面对生活的困境和挑战时更加坚强。这种爱不仅拯救了他们自己，也让我们看到了爱的伟大和力量。

2) 视听语言

(1) 典型象征意义的色彩运用。《这个杀手不太冷》中的色彩运用不仅为影片增添了视觉冲击力，更富有深层的象征意义，为影片的情感表达和主题深化提供了丰富的语境。

① 绿色。绿色象征着生命与希望。莱昂的公寓里摆放着一盆绿植，这盆植物不仅是莱昂生活中的一部分，更是他内心渴望温暖与生活的象征(见图5-1)。莱昂每天细心照料这盆绿植，给它晒太阳、擦拭叶片，甚至在生死关头也不忘保护它。这显示出莱昂虽然身为杀手，但内心深处仍怀有对生命的敬畏和热爱。绿色也象征着莱昂与玛蒂尔达之间的情感纽带。当玛蒂尔达与莱昂谈起绿植时，莱昂说："我跟它一样，没有根。"这句话不仅揭示了莱昂作为杀手的孤独和无助，也暗示了他与玛蒂尔达之间的情感联系。玛蒂尔达的到来让莱昂感受到了生活的意义和价值，她的存在让莱昂

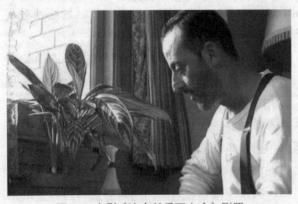

图5-1　电影《这个杀手不太冷》剧照

有了归属感，就像绿植一样，有了扎根的地方。绿色还象征着救赎与重生。莱昂作为一个冷酷的杀手，在玛蒂尔达的影响下逐渐意识到了自己行为的错误和罪恶。他开始寻求救赎的机

会，试图改变自己的生活方式。这盆绿植成为莱昂救赎愿望的载体，每当他照顾它时，也是在为自己的过去寻求宽恕和安慰。最终，莱昂为了拯救玛蒂尔达而牺牲了自己，这一举动不仅是对玛蒂尔达的爱的表达，也是对自己过去罪行的救赎。

② 昏黄色。昏黄色被用作影片的主基调，这种色彩在电影中常常象征着温暖、柔和和怀旧。然而，在《这个杀手不太冷》中，昏黄色更多地被用来反映角色的内心世界和命运。莱昂的公寓和玛蒂尔达的家庭环境常常笼罩在昏黄色的光线下，这种色调既凸显了角色们生活的孤独和冷漠，也反映了他们内心的温暖和希望。随着影片情节的发展，昏黄色还被用来强化角色的情感转变和内心的冲突。

③ 红色。红色在电影中通常象征着热情、活力和危险。在《这个杀手不太冷》中，红色被用来营造紧张和激烈的气氛，尤其是在莱昂决定去救玛蒂尔达的场景中。红色的运用不仅营造了紧张的氛围，还凸显了莱昂对玛蒂尔达的爱。

此外，影片还通过色彩的对比来强化角色的性格和命运。例如，莱昂的暗色调服装与玛蒂尔达鲜艳的衣服形成了鲜明的对比，这种对比不仅凸显了两人性格的差异，也暗示了他们命运的交织和相互影响。

《这个杀手不太冷》中的色彩运用富有象征意义，为影片的情感表达和主题深化提供了有力的支持。这种对色彩的运用让观众在欣赏电影的同时，也能更深入地理解和感受角色的情感世界和影片的主题。

(2) 流畅而富有感染力的镜头设计。《这个杀手不太冷》中的镜头设计非常出色，通过巧妙的构图、镜头运用和场景营造，不仅让观众更好地理解和感受角色的内心世界，还增强了影片的视觉效果和观赏价值。

① 影片采用了多种构图方式来突出角色的情感和关系。例如，在玛蒂尔达被陌生男子搭讪的场景中，导演使用了框式构图，通过门上的方形窗户将玛蒂尔达和陌生男子框在一起，形成了一种紧张的氛围。莱昂发现这一情况并将玛蒂尔达拉到一边的场景中，导演则采用了三角构图，将莱昂、玛蒂尔达和陌生男子置于三角形的三个顶点，强调了他们之间的紧张感和冲突感。

② 影片的镜头运用也非常巧妙。例如，在表现玛蒂尔达内心的迷惘和不知所措时，导演采用了方形构图，让玛蒂尔达坐在窗口抽烟，窗户形成了一个方形框架，将她的面部表情和内心世界紧密地联系在一起。此外，导演还通过特写镜头来强调角色的情感和内心世界，如玛蒂尔达说出那句让莱昂"奶流满面"的台词——"Cute name"时，导演给了玛蒂尔达一个脸部大特写，让观众深刻地感受到了她以与其年龄极不相符的眼神和言语所传达的情感。

③ 影片的镜头设计还注重场景和氛围的营造。例如，在莱昂的公寓内部，导演采用了暗色调的装潢和昏黄色的光线，营造了一种孤独、冷漠的氛围。而在玛蒂尔达的家庭环境中，导演则使用了刺眼的色彩对比和凌乱的场景设计，突显了家庭的不和谐和玛蒂尔达的叛逆性格。

(3) 渲染情绪和推动叙事的声音效果。影片中的声音效果设计非常出色，通过精细的音效设计、优美的配乐、巧妙的声音元素运用以及协调的声画关系，让音效、配乐与画面相互呼

应，共同构建了影片的独特氛围，烘托出影片深层次的情感表达。

① 影片的音效设计非常精细，为角色的动作和情感表达提供了有力的支持。例如，在莱昂放下杯子的场景中，音效被特意放大，使得观众能够感受到莱昂的果断和魄力。

在开篇的镜头中，背景音乐随镜头抬升逐渐加入，音量逐渐加强，这种声画配合的方式，使得平静街头与莱昂谈话场面的切换非常自然。同时，画面没有出现完整的人脸，而是通过人物间的对白和音效来交代故事发生的背景与人物，这种处理方式给人一种神秘感，引发了观众的好奇心。

在莱昂的公寓内，导演采用了暗色调的装潢和昏黄色的光线，而音效方面则注重细节的描绘，如莱昂倒水的声音、开门的嘎吱声等，这些声音与画面相结合，塑造了莱昂孤独、冷漠的形象。而在莱昂与玛蒂尔达相处的场景中，音效则更加柔和温暖，如莱昂为玛蒂尔达开门的声音、两人一起看电视的笑声等，这些声音与画面中的温馨场景相互呼应，使得观众能够感受到两人之间逐渐升温的情感。

② 影片的配乐也非常出色。音乐与画面的完美结合使得观众能够更好地理解角色的内心世界和情感体验。在玛蒂尔达家庭的场景中，导演选用了刺耳的配乐来突显家庭的不和谐和玛蒂尔达的叛逆性格。而在莱昂与玛蒂尔达相处的场景中，则选用了柔和温暖的音乐，营造了一种温馨和浪漫的氛围。

③ 影片还巧妙地运用各种声音元素来营造紧张而富有悬念的氛围。例如，在玛蒂尔达遇到危险的场景中，导演通过加重音效和加入紧张的音乐来营造紧张的氛围。而在莱昂决定去救玛蒂尔达的场景中，导演则通过音效和音乐的完美结合营造出一种紧张而感人的氛围。

3. 亮点说说

影片采用了非线性叙事结构，通过时空跳跃和交叉剪辑等手法，将主人公莱昂和玛蒂尔达的故事线索巧妙地交织在一起，不仅增强了影片的悬念和紧张感，也使得故事更加引人入胜。影片中的情感表达非常深刻和真挚，无论是莱昂和玛蒂尔达之间的亲情、友情还是爱情，都让人感受到了强烈的情感冲击。影片探讨了生命、人性、善恶等多个深刻的主题，这些主题的思考使得影片不仅仅是一部商业片，更是一部具有深刻内涵和艺术价值的作品。

4. 参考影片

《尼基塔》[法] (1990年)，导演吕克·贝松
《碧海蓝天》[法] (1988年)，导演吕克·贝松
《地铁》[法] (1985年)，导演吕克·贝松
《飓风营救》[法] (2008年)，导演皮埃尔·莫瑞尔

5.2.2 《放牛班的春天》

外文名：《Les enfants du fábrice》
出品时间：2003年
国家：法国
导演：克里斯托夫·巴哈蒂
编剧：克里斯托夫·巴哈蒂
主演：杰拉尔·朱诺、弗朗西斯·贝尔兰德、凯德·麦拉德
出品公司：Vega Film AG、A-Film Distribution等
类型：剧情、音乐
片长：97分钟

1. 电影简介

克里斯托夫·巴哈蒂于1963年出生在法国巴黎，是一位才华横溢的艺术家，活跃于电影、电视和戏剧等多个领域。他除了是一位导演，还是编剧、制片人和演员。在职业生涯中，他以其独特的视角和深刻的艺术理解，创作出了一系列引人深思的作品。《放牛班的春天》是他的处女作，也是其代表作。这部影片温馨而感人，以真实而细腻的情感描绘赢得了观众的喜爱，曾获得奥斯卡最佳外语片的提名。

《放牛班的春天》于2004年上映，讲述了一位怀才不遇的音乐家马修来到法国乡村的一所学校，成为学生们的老师兼音乐启蒙者，用音乐和爱心改变了这群被放逐的孩子的命运的动人故事。

故事发生在法国的一个乡村寄宿学校，这所学校有着"池塘之底"的外号，因为这里的学生大多数都是顽皮、叛逆的问题少年。学校以严厉的管理制度著称，这里的学生们对老师和学校持有深深的敌意和抵触。马修是一位才华横溢但怀才不遇的音乐家，他被安排到这里担任学监。他并没有采用传统的惩罚和体罚来教育学生，而是决定用音乐来引导他们，给他们带去希望和关爱。马修发现学生们对音乐有着浓厚的兴趣，于是决定组织一个合唱团。他耐心地教授他们音乐知识，让他们通过音乐来表达内心的情感。这个合唱团不仅让学生们找到了自己的价值，还让他们学会了如何与人相处、如何关爱他人。在练习的过程中，马修与学生们的感情逐渐加深。他们一起经历了许多难忘的时刻，如合唱团的首次演出、学生们的恶作剧等。马修也逐渐改变了学生们的命运，让他们看到了生活的希望。然而，好景不长，学校的管理层对马修的教学方式并不认同，认为他过于宽松，无法有效地约束学生。最终，马修被迫离开了学校。电影的最后，我们看到了马修的教育成果：那些曾经被放逐、被忽视的孩子们，在马修的关爱和指导下，找到了属于自己的春天，他们逐渐成长为有爱心、有才华的青年。

除这部作品外，克里斯托夫·巴哈蒂还执导了许多电影，如《Comme par magie》《秘密的时光》和《生命中最特别的朋友》等。在这些作品中，他展现了出色的导演技巧和对人

性的深刻理解。他的作品以真实、细腻和深刻而著称。他的才华和独特的艺术风格使他在电影界独树一帜,赢得了观众和业内人士的广泛赞誉。

2. 分析读解

1) 解放心灵的爱的教育

《放牛班的春天》是一部充满爱和关怀的电影,影片中通过爱和关怀唤醒了孩子们内心深处的潜能和美好,让孩子们的心灵得到了解放。

(1) 对马修的形象的塑造。在《放牛班的春天》中,导演通过多个角度塑造了马修老师的形象,他是"落魄"但有博爱精神的教育者,也是"过时"但富有才华的音乐家;他是智慧应对调皮学生的班主任,也是敢于挑战校长权威的"临时工"。这些形象共同构成了马修老师丰满而深刻的角色形象,也让观众在电影中感受到了教育的力量和美好的人性。

① 马修老师是一位富有爱心和耐心的教育者。他对待学生充满关怀,不仅关注他们的学业,更注重他们的人格成长和情感需求,即使在面对学生们的问题和困扰时,他也总是保持冷静和理智,用温和的方式引导他们走向正确的道路。马修到达学校后,发现这里的学生大部分是难缠的问题儿童,而学校则采用严厉的"行动—反应"制度来惩罚他们,面对孩子们的各种调皮捣蛋,马修始终保持着耐心和关怀,他组织合唱团,希望通过音乐来引导孩子;他费尽心思教授孩子们音乐知识,为他们谱曲,用音乐打动他们的内心;他不体罚学生,而是用理解和关爱来回应他们。例如,当莫杭治被误认为偷窃而被关禁闭时,马修选择相信他,并通过让他独唱为他正名。这个行为表现了马修对学生的信任和支持,展现了马修的音乐才华和对教育的独特见解。

② 马修老师是一位才华横溢的音乐家。他通过组织合唱团,不仅让学生们找到了自我价值和归属感,也让他们在音乐中感受到了美的力量和艺术的魅力。马修老师用音乐打开了学生们封闭的心灵,让他们在音乐的海洋中自由遨游。这种音乐家的形象,让马修老师在学生们心中具有了更高的地位。

③ 马修老师是一位充满智慧和策略的班主任。他在面对学生们的叛逆和问题时,并不采取简单的惩罚和压制方式,而是通过巧妙的策略引导他们自我反省和成长。例如,在面对伤害麦神父的学生时,他并没有直接惩罚学生,而是让学生通过照顾麦神父来认识到自己的错误。这种教育策略不仅让学生们感到愧疚,也让他们学会了如何承担责任和关爱他人。

④ 马修老师还是一位具有坚定信念和勇气的人。马修与校长的教育理念不同,为了实现自己的育人目标,他敢于与校长进行斗争。校长是一位严厉而专制的领导者,他认为只有通过严格的纪律和惩罚,才能让学生们服从命令、遵守规则,这种教育方法不仅不能真正解决问题,反而让学生们更加叛逆和反抗;马修则通过温和的方式引导学生们,始终坚信讲究方法的教育可以改变人。马修的坚定与勇气打破了传统的教育模式,他用自己的行动证明了教育的真正意义和价值:教育应该是一种引导和启发,而不是简单的压制和惩罚。

(2) 以音乐为媒介的爱的教育。《放牛班的春天》中的音乐不仅是影片的情感纽带,更

是爱的教育的有力载体，马修老师用音乐打开了孩子们封闭的心灵，让他们在音乐的海洋中感受到了爱与关怀。

首先，音乐成为表达爱的方式。马修组织合唱团，让孩子们在音乐中找到了自我价值和归属感，他教授孩子们音乐知识，让他们在音乐中感受到快乐与自由，这种教育方式不仅激发了孩子们对音乐的热爱，还让他们在音乐中学会了团结、友爱和相互尊重。其次，音乐成为爱的教育的媒介。音乐成为马修老师与孩子们心灵沟通的桥梁，他通过音乐走进孩子们的内心世界，了解他们的需求和感受。当孩子们犯错时，马修老师不是简单地惩罚他们，而是用音乐来引导他们认识到自己的错误。此外，影片还展现了音乐在激发孩子们潜力方面的重要作用。在马修老师的指导下，孩子们的音乐才华得到了充分的展现和提升，他们不仅在合唱团中表现出色，还在音乐比赛中获得了优异的成绩，这些成绩让孩子们更加自信、自尊、自强，懂得感恩，也为他们未来的发展奠定了坚实的基础。

《放牛班的春天》通过音乐传递了爱的教育理念，马修老师用自己的行动证明了爱的力量可以改变孩子们的命运，他用音乐让孩子们感受到了爱与关怀，也让他们学会了如何去爱别人，这种爱的教育不仅让孩子们在成长过程中得到了充分的关爱与支持，也让他们在未来的生活中更加懂得珍惜与付出。

2) 视听语言

(1) 配乐推动叙事。《放牛班的春天》中的配乐与叙事紧密结合，通过配乐的旋律、节奏和音色等元素，不仅推动了情节的发展，而且展现了角色内心的情感世界。

电影开篇，配乐呈现一种宁静而略带忧郁的氛围，与放牛班的孩子们在田野间漫步的场景相得益彰。这种音乐风格为观众呈现了一个远离城市喧嚣、充满自然气息的乡村景象，也为整个故事奠定了基调。

随着故事的深入，配乐开始发生变化。当学生们偷走马修的乐谱时，配乐变得悲壮而紧张，暗示着学生们内心的挣扎和对音乐的渴望。这种音乐风格的变化，不仅推动了情节的发展，也让观众更加关注学生们的命运。

当马修发现学生们的音乐天赋后，配乐开始变得激动高昂，充满希望和期待。之后，马修组建合唱团，通过配乐激发学生们的潜能，帮助他们找到自我价值和自信。在这个阶段，配乐成为了故事的重要推动力，展示了音乐对于改变孩子们命运的巨大力量。

随着合唱团的进步和发展，配乐逐渐变得欢快而和谐。这种配乐风格的变化，不仅反映了合唱团成员之间的默契和团结，也暗示着学生们内心的变化和成长。同时，配乐与角色群像的结合，通过声画不同步的手法，将合唱音乐与角色们的表情、动作相互映衬，使得观众能够更深入地感受到他们的内心世界。

在影片的高潮部分，合唱声两次响起。第一次是孩子们用纸飞机送别马修时，配乐代替了人物的表情特写，将故事推向高潮；第二次是马修带走佩皮诺时，合唱声辅助剧情给影片画上了温暖的句号。这两次合唱声的运用，不仅加深了观众对于角色们情感的共鸣和理解，也使得整个故事更加完整和动人。

(2) 音乐渲染情绪。在《放牛班的春天》中，音乐与角色情感是紧密相连、互为表里

的。影片通过音乐不仅塑造了角色的个性，还传达了他们的内心世界和情感变化。

① 音乐是角色表达情感的一种方式。对于放牛班的孩子们来说，他们可能无法用言语准确表达自己的感受，但音乐为他们提供了一个情感的出口。他们通过歌声传达了内心的孤独、渴望、悲伤和喜悦，音乐成为他们情感的载体和宣泄的渠道。

② 音乐反映了角色之间的情感交流和关系变化。在马修老师的引导下，孩子们逐渐从冷漠和孤独中走出来，开始相互关心、合作和信任。这种情感的转变通过音乐得到了体现，从最初的独立歌唱到后来的合唱，音乐成为他们建立联系和团结的纽带。

③ 音乐与角色的成长和自我实现密切相关。在马修老师的指导下，孩子们不仅学会了唱歌，还通过音乐找到了自我价值和自信。孩子们的成长过程也是音乐创作的过程，每一次的演唱都是他们自我表达和自我实现的尝试。

④ 音乐还与角色的内心世界和情感体验相互呼应。影片中，音乐与角色们的表情、动作相互映衬，使得观众能够更深入地感受到他们的内心世界。例如，在马修老师离开时，孩子们用纸飞机送别他(见图5-2)，此时合唱声响起，将故事推向高潮，观众也能够从中感受到孩子们对马修老师的深厚情感。

图5-2　电影《放牛班的春天》剧照

(3) 音乐与画面的契合。《放牛班的春天》中的音乐与画面之间存在着紧密而富有张力的关系，它们相互补充、相互强化，共同构建了影片独特的艺术风格和情感氛围。

① 声画同步的运用为影片赋予了强烈的现实感和情感共鸣。音乐与画面的节奏相互呼应，与画面的动作和场景变换相协调，共同营造出一种连贯而富有张力的节奏感。例如，当学生们在田野间奔跑嬉戏时，欢快的音乐与轻松的画面相互配合，传递出一种自由与活力的气息；而当学生们面对困难和挫折时，低沉的音乐与沉重的画面相互呼应，增强了情节的紧张感和戏剧性。

② 声画分立为影片营造出一种超现实的氛围。声画分立是影视作品中画面与声音相互剥离的结合形式。在这种处理方式下，声音和声源形象不在同一画面里，可以是写实音，也可以是非写实音。这种处理方式突出了声音的作用，不重复画面已表现的东西，而是以分离的画外音形式，把表现空间由画内扩展到画外，加强了同画面形象的内在联系，丰富了画面的内容，扩大了信息容量，并更加富有感染力。在影片中，有时候会出现与画面情境并不直接匹配的声音，如清脆的铃声、远方的歌声、自然界的风声，这种声音与画面的分离，让观众在观影时产生了一种超越现实的感觉，仿佛置身于一个梦幻般的世界，增添了神秘感和诗意，使得观众能够更深入地沉浸在影片所营造的情感氛围中。

③ 音乐与画面的情感表达相互补充。影片中的音乐常常通过旋律、音色和节奏等元素来表达角色的情感和内心世界，而画面则通过表情、动作和场景等来呈现角色的外在表现和行为。音乐与画面的结合使得角色的情感表达更加完整和深刻，观众能够从中感受到角色们内心的喜怒哀乐和成长变化。

3. 亮点说说

电影《放牛班的春天》通过细腻的情感刻画，构建了一个关于救赎、成长与希望的动人故事。电影中悠扬动人的音乐旋律令人印象深刻，然而，电影所呈现的不只是一个音乐教育的故事，更是讲述了以爱与希望找寻自我价值与生命力量的故事。电影中马修老师唤醒了一群被忽视孩子的灵魂，充分展现了人性中最美好的一面。通过感人的情感表达和出色的音乐呈现，电影引导观众以更加宽容与理解的心态去看待他人，并且深信音乐和教育的力量是无穷的，它们能改写人的命运轨迹、助人发掘自身内在价值。

4. 参考影片

《死亡诗社》[美](1989年)，导演彼得·威尔
《心灵捕手》[美](1997年)，导演格斯·范·桑特
《天堂电影院》[意](1988年)，导演朱塞佩·托纳多雷

5.2.3 《触不可及》

外文名：《Intouchables》
出品时间：2011年
国家：法国
导演：奥利维埃·纳卡什、埃里克·托莱达诺
编剧：奥利维埃·纳卡什、埃里克·托莱达诺
主演：弗朗索瓦·克鲁塞、奥玛·希、安娜·勒尼、奥德雷·弗勒罗、约瑟芬娜·德·摩
出品公司：高蒙电影公司等
类型：剧情、喜剧
片长：112分钟

1. 电影简介

奥利维埃·纳卡什和埃里克·托莱达诺是法国电影界的知名导演、编剧。他们经常合作，创作出多部备受观众喜爱的电影。

奥利维埃·纳卡什于1973年4月14日出生在法国巴黎,他的导演生涯始于1999年,当时他执导了个人首部短片《La part de l'ombre》。几年后,他执导了爱情喜剧电影《求偶二人组》。该片在2005年入围了第8届上海国际电影节主竞赛单元金爵奖。埃里克·托莱达诺于1971年7月3日出生在法国巴黎。他执导了多部备受关注的电影,如《无巧不成婚》和《标准之外》等。

电影《触不可及》改编自一名法国富翁菲利普所写的自传小说《第二次呼吸》,讲述了两个来自不同阶层的人在相处中如何逐渐建立起深厚友谊的故事。其中一位主角是身体有残疾的贵族后裔菲利普;另一位主角是来自底层社会的混混德瑞斯。尽管两人来自完全不同的世界,但他们在生活中相互支持、相互理解,逐渐成为对方生命中不可或缺的存在。

菲利普原本过着优渥的生活,但一次意外使他不得不坐在轮椅上,此后他的生活变得困难重重。而德瑞斯,一个刚刚从监狱出来、对生活充满不满和愤怒的人,被雇佣为菲利普的看护。起初,两人的相处并不顺利,但随着时间的推移,他们开始理解对方,建立了一份深厚而真挚的友谊。这部电影以其独特的叙事方式和真实感人的情感表达赢得了观众的喜爱。它没有过度渲染悲伤或同情,而是以真诚、欢乐、平等和尊重为主题,展现了人与人之间超越阶级和背景的深厚情感。

电影《触不可及》是纳卡什和托莱达诺首次合作创作的作品,这部电影不仅赢得了第24届东京国际电影节主竞赛单元的东京电影节大奖,还成为一部观众喜爱的经典之作。2017年,他们再次联手,执导了喜剧电影《无巧不成婚》。这两位导演和编剧的才华使他们在法国电影界获得了广泛的认可,他们的作品也赢得了观众的喜爱和赞誉。

2. 分析读解

《触不可及》不仅赢得了观众的赞誉,还在多个国际电影节上获得了重要奖项,成为一部备受推崇的经典之作。这部电影成功地将友情、人性、尊重和真诚等主题融入一个感人至深的故事,是法国电影史上的一部佳作。

1) 乐观浪漫的精神底色

(1) 法式浪漫情怀。作为一部法国电影,《触不可及》所展现的法式浪漫情怀,是一种对生活的热爱和珍视、对人与人之间情感交流的细腻描绘、对人性复杂性和多元性的认识以及对未来的乐观和希望。这种浪漫情怀不仅让观众在电影中感受到了心灵的共鸣和情感的触动,也让观众更加深入地理解了法国文化的魅力和内涵。

① 法式浪漫情怀体现在对人与人之间情感交流的细腻描绘上。电影中的两位主角分别是菲利普和德瑞斯,尽管社会地位和人生经历截然不同,但他们之间的友谊却超越了种族、阶层和文化的差异。这种跨越界限的友谊,正是法式浪漫所强调的人与人之间真挚情感的一种体现。在电影中,我们可以看到菲利普和德瑞斯在日常生活中相互照顾、相互扶持的温馨场景(见图5-3),如一起驾车出游、一起享受美食、一起分享生活的喜怒哀乐等。这些看似平凡的细节充满了对生活的热爱和对幸福的渴望,这正是法式浪漫所强调的对生活的热爱和珍视。

图5-3　电影《触不可及》剧照1

② 法式浪漫情怀还体现在对人性复杂性和多元性的认识上。电影中的菲利普和德瑞斯都有着各自的缺点和不足,但他们也都有着各自的优点和魅力。他们之间的友谊并不是一种简单的相互依赖和扶持,而是一种相互理解和包容的过程。这种对人性复杂性和多元性的认识,也是法式浪漫所强调的一种态度和价值观。菲利普和德瑞斯虽然都曾经在生活中遭遇过困境和挫折,但他们都没有放弃自己的追求和梦想。他们通过自己的努力和坚持,最终都实现了自己的人生价值和梦想。这种对未来的乐观和希望,也是法式浪漫所强调的一种精神内核。

③ 影片中的生活态度体现了法国文化的悠闲与享受,同样具有浪漫色彩。无论是主人公们对生活的热爱和珍视,还是他们对美食、旅行等生活细节的体会,都展现了法国文化中追求生活品质和享受的精神。这种对生活的热爱和欣赏,让人们在忙碌和压力中也能找到生活的乐趣和满足感。

(2) 法式幽默。《触不可及》以其独特的表达方式给观众带来了欢乐和深思,法式幽默在这部影片中得到了充分体现,让观众在欢笑中感受到了生活的美好和希望。这种表达方式不仅让观众享受到了观影的乐趣,也让观众更加深入地理解了法国文化的魅力和内涵。

① 影片通过夸张和讽刺的手法展示了社会现实中的一些荒诞和不公。例如,德瑞斯这个出身贫民窟、有犯罪前科的黑人青年,与高雅的上流社会人士菲利普形成了鲜明的对比。这种对比不仅体现在社会地位和经济条件上,更体现在他们的性格和处事方式上。德瑞斯的直率和无拘无束与菲利普的敏感和封闭形成了有趣的碰撞,而这种碰撞正是法式喜剧中常见的对社会现实的讽刺和批判。

② 法式幽默不是简单的插科打诨,而是通过对人物性格和情节的巧妙处理,让观众在欢笑中感受到生活的美好和希望。例如,德瑞斯在画廊中将一幅名画看作"一摊鼻血洒在画布上"。这种看似荒谬的评价却引发了观众的思考,让观众对现代绘画艺术产生了新的认识。同时,德瑞斯通过自己的努力和菲利普的帮助最终成为一名成功的画家,这种反转和突破让观众在欢笑中感受到了生活的可能性和希望。

③ 影片还通过夸张手法展现了人性的复杂性和多元性。菲利普和德瑞斯虽然性格迥异,但他们之间的友谊却在相处中逐渐变得深厚。这种友谊的建立过程充满了曲折和趣味,让观众在欢笑中感受到了人与人之间真挚情感的力量。同时,影片也通过对两个主人公的刻

画，让我们看到了人性的多面性和复杂性，从而引发了我们对人性的深入思考和探讨。

(3) 主人公的相互救赎。《触不可及》不仅是一部深入人心的电影，更是一部展现人性光辉的杰作。它用细腻的情感和真实的故事告诉我们，生活中的每一次触碰，都可能成为心灵深处最温暖的救赎。

菲利普是一个出身名门望族却下肢残疾的贵族，常常受到社会的冷眼和误解。但他内心的坚韧和对生活的热爱，使他从未放弃追求真正的友情和自由。然而，社会的偏见和身体的限制，使他很难找到真正的知己。而德瑞斯是一个毫无文化背景和家庭背景的普通小伙子，虽然生活在社会的底层，却拥有一颗纯净、真诚的心。他的出现，打破了菲利普原本孤寂的生活，也让他自己有了前所未有的成长和转变。

两人的相遇，起初是出于利益，但随着时间的推移，他们逐渐发现了彼此的价值和美好。菲利普教会了德瑞斯如何尊重他人、如何追求生活的品质，而德瑞斯则让菲利普体验到了真正的友情和生活的乐趣。在这个过程中，两人都实现了自我救赎。菲利普不再是一个被社会孤立的残疾人，而是成为一个充满魅力和智慧的人。他用自己的方式证明了即使身体有缺陷，也不能阻挡他追求美好生活的脚步。德瑞斯则通过自己的努力和坚韧，从一个普通人成长为一个拥有梦想和追求的人。电影中的每一次触碰，都是两人心灵深处的一次交融。他们互相理解、互相支持，成为了彼此生活中不可或缺的存在。这种深厚的友情和互相救赎的过程，让我们深感震撼和感动。

《触不可及》不仅是一部展现友情和尊重的电影，更是一部对生命价值和人性光辉进行深刻思考的作品。它告诉我们，在生活中，每个人都有可能面临困境和挑战，但只要我们保持对生活的热爱和追求，就一定能找到属于自己的那片天空。同时，这部电影也让我们明白，真正的友情和尊重是超越身份、地位和背景的，它只取决于我们内心的真诚和善良。

2) 视听语言

(1) 经典音乐作品的巧妙运用。《触不可及》中的经典音乐运用为影片增添了丰富的情感层次和艺术价值。导演巧妙地通过不同类型的音乐来承载不同人物和阶层的情感个性，使得影片的喜剧氛围散发出优雅迷人的艺术情调。

影片中的音乐可以分为两种主要风格：古典音乐和嘻哈摇滚乐。古典音乐象征着白人富翁菲利普的温文尔雅和高尚品位，而嘻哈摇滚乐则代表了黑人德瑞斯的放荡不羁和乐观精神。这两种截然不同的音乐风格的穿插，使得影片整体基调变得多样化，同时也生动地揭示了德瑞斯代表的草根文化对菲利普代表的精英文化所造成的冲击与共融。影片在开篇的倒叙镜头中，使用了一首优雅婉转的钢琴曲作为背景音乐。这段音乐与德瑞斯和菲利普复杂的表情相得益彰，营造了一种神秘感，成功引出了下面的故事。这种音乐的选择不仅与菲利普的人物形象相符，还为整个故事奠定了优雅而深情的基调。在舞会上，德瑞斯伴随着自己喜欢的摇滚乐与众人欢跳，使原本沉闷的舞会洋溢着活跃的气氛。摇滚乐的节奏感和激情与德瑞斯的性格和舞动的身姿相得益彰，进一步展现了德瑞斯对生活的热爱和对自由的追求。在德瑞斯帮助菲利普完成他见笔友的心愿后，影片以一段优美的钢琴曲收尾。这段音乐以一种轻松的气氛结束了这个治愈的故事，让观众在感动之余也感受到了生

活中的美好和希望。

《触不可及》中的配乐还常常与人物的活动、情绪和动作相配合，使得音乐与画面融为一体，细腻传神。例如，在德瑞斯悉心照顾菲利普的同时还专心作画的段落中，影片用了三分多钟的钢琴配乐来渲染两位主角之间和谐浪漫、活泼温馨的气氛。这种音乐与画面的完美结合，不仅展现了德瑞斯表面的附庸风雅，更揭示了他解构后现代绘画艺术的俏皮和智慧。

(2) 画面元素的精心设计。《触不可及》的构图设计需要从多个方面来综合考虑，包括景别运用、场景布置、色彩搭配和画面构图等。通过合理的构图设计，可以更好地突出角色之间的关系和情感，营造出更加真实和感人的电影氛围。

① 景别传递人物情感。在《触不可及》中，经常使用不同类型的镜头来展示角色之间的关系和情感。例如，使用特写镜头来捕捉角色的表情和动作(见图5-4)，突出他们之间的情感交流和内心挣扎。又如，使用远景镜头来展示整个场景，营造出一种宽广和自由的氛围。另外，电影的摄影风格也十分独特，导演通过运用手持摄影、跟拍等技巧，使得画面更加生动、真实，增强了观众的观影体验。

② 场景烘托人物背景。场景设计是构图设计的重要部分。导演通过场景布置来营造不同的氛围和情感，运用对比构图等技巧，将两人的生活环境和社交圈子进行了鲜明的对比。在菲利普的豪宅中，运用对称和平衡的布局来展示其华丽和奢华；而在德瑞斯的公寓中，则采用更自然和随意的布置方式来呈现其平凡和真实的生活状态。

图5-4　电影《触不可及》剧照2

③ 色彩营造环境氛围。电影《触不可及》通过色彩搭配来强调角色之间的情感对比和冲突。例如，在菲利普的豪宅中，运用暖色调来营造出一种温馨和舒适的氛围(见图5-5)；而在德瑞斯的公寓中，则采用冷色调来强调其孤独和落寞的感觉。

④ 构图突出人物关系。电影《触不可及》通过画面构图来突出角色的关系和情感。例如，在菲利普和德瑞斯一起出行的场

图5-5　电影《触不可及》剧照3

景中，运用对角线构图来强调他们之间的紧密联系和互动；而在菲利普独自在家的场景中，则采用对称构图来强调其孤独和无助的感觉。

电影《触不可及》还运用前景构图来强调人物关系和环境氛围。例如，在德瑞斯和菲利普初次见面的场景中，导演利用桌子、椅子等家具作为前景，将两位主角置于其后，这样的构图方式不仅突出了人物的地位和身份差异，还巧妙地预示了他们之间即将建立的特殊关系。

3. 亮点说说

影片以经典名曲作为电影配乐，赋予了影片极大的审美价值和艺术感染力。从影片开始到剧终，各种古典和现代的经典名曲都被巧妙地融入剧情中，既给人以悦耳的艺术享受，又很好地渲染了剧情气氛，刻画了人物个性。这种音乐与剧情的完美结合，成为影片的一大亮点。

4. 参考影片

《绿皮书》[美](2018年)，导演彼得·法雷利

《天才少女》[美](2017年)，导演马克·韦布

《形影不离》[阿根廷](2016年)，导演马科斯·卡内瓦莱

5.2.4 《酒精计划》

外文名：《Druk》

出品时间：2020年

国家：丹麦、瑞典、荷兰

导演：托马斯·温特伯格

编剧：托马斯·温特伯格、托比亚斯·林道赫姆

主演：麦斯·米科尔森、托玛斯·博·拉森、马格努斯·米兰、拉斯·兰特、玛丽亚·邦妮薇

出品公司：Film i Väst等

类型：剧情、喜剧

片长：117分钟

1. 电影简介

托马斯·温特伯格是一位丹麦导演、编剧、制片人和演员，出生于1969年。他的导演生涯始于1990年，在这一年他执导了个人首部电影《Sneblind》。之后的几年里，他陆续执导了多部短片和电影，包括1994年的剧情短片《倒着走的男孩》和1998年的剧情电影《家族庆典》。《家庭庆典》入围了第53届英国电影和电视艺术学院奖—最佳非英语片奖，并获得了第51届戛纳电影节主竞赛单元评审团奖。2003年，他执导了爱情科幻电影《爱情疑云》。2007年，他执导了喜剧电影《回到家乡》。2010年，他执导了剧情电影《潜水艇》，该片入围了第60届柏林国际电影节主竞赛单元。此外，托马斯·温特伯格还涉猎了灾难电影，于2018年执导了《库尔斯克》。在编剧方面，托马斯·温特伯格也有不俗的成就。他自编自导的剧情电影《狩猎》于2012年上映，他凭借该片获得了第25届欧洲电影奖最佳编剧奖。托马斯·温特伯格是丹麦电影界的一位杰出人物，他的作品不仅在国内受到了高度赞誉，也在国

际电影界产生了广泛影响,他的才华和创作力使他成为当代最引人注目的导演之一。

《酒精计划》围绕马丁(由麦斯·米科尔森饰演)和他的三个同事展开。马丁是一个充满理想和激情的高中老师,但同时也是一个深受社会压力困扰的人,他和三位同事为了摆脱日常的循规蹈矩,开始了一项持续醉酒的实验。通过饮酒实验,马丁试图找到一种对抗社会压力的方式,但最终却陷入了自我毁灭的境地。在电影中,马丁和他的朋友们以饮酒为手段,试图逃避日常生活的压力和常规,寻求自由和释放。他们以为通过酒精可以摆脱社会的束缚,实现自我解放。然而,这个计划虽然最初非常成功,但最终还是失败了。电影通过马丁和他的朋友们的经历,探讨了现代社会中人们面临的压力、焦虑和不安。这部影片引发了观众对于自我解放、逃避现实以及社会责任等问题的思考。同时,电影也揭示了酒精对于个人和社会的潜在危害。

《酒精计划》是一部具有深刻社会意义的电影,它通过生动的故事情节和鲜活的人物形象,向观众传达了关于生活、自我和社会责任的重要信息。这部电影提醒我们,逃避现实并不是解决问题的办法,真正的自我解放需要通过勇敢面对和积极应对生活中的挑战来实现。

2. 分析读解

1) Dogme95宣言对导演托马斯·温特伯格和《酒精计划》创作的影响

导演托马斯·温特伯格与Dogme95宣言紧密相关。Dogme95是一个由丹麦导演组成的独特小组,他们在1995年宣布发起Dogme运动,并制定了电影制作的十条规则,将其称为"纯洁誓言"。托马斯·温特伯格是这个小组的成员之一,他与拉斯·冯·提尔、索伦·雅各布森等成员共同签署了这份宣言。

Dogme95宣言的目的是反对传统电影制作中的一些惯例和手法,强调电影的真实性和纯粹性。宣言中的十条规则如下所述。

第一,必须在故事发生地拍摄,道具和布景不能是后加上去的。

第二,必须是同期录音,不能分开录制。不可以使用配乐,除非音乐是在拍摄的场景里出现的。

第三,必须使用手持摄影机。

第四,必须是彩色电影,不能使用特殊打光。

第五,禁止使用光学处理或者滤镜。

第六,不能包含肤浅、虚假的行为,不可出现谋杀、武器等元素。

第七,故事必须是发生在现代,不能是遥远的时空。

第八,不可以是类型片。

第九,胶片格式必须是35mm的。

第十,导演不能署名。

这些规则体现了Dogme95成员们对电影制作的独特理念和追求,也影响了他们的作品风格和表达方式。托马斯·温特伯格作为Dogme95小组的成员之一,在他的作品中也遵循了这些规则,以展现更加真实、纯粹的电影作品。

(1) 导演托马斯·温特伯格的创作风格。导演托马斯·温特伯格的创作风格以真实、克制、朴素而深刻为特点，他的作品常常围绕真实的故事和人物展开，通过细致的镜头语言和表演来呈现人物的内心世界和复杂情感。他善于运用简单的场景和道具，以及手持摄影机等拍摄手法，营造出一种贴近真实、不加修饰的视觉效果。

托马斯·温特伯格的电影作品通常没有华丽的特效和复杂的剪辑，而是通过镜头的运用和演员的表演来传达情感和主题。他强调电影构成的纯粹性，注重光与影的运用，以刻画人物的心理变化和情感起伏。他善于运用侧光等光线处理方式，从明暗分明的层次感中展现人物内心的复杂性和微妙变化。

托马斯·温特伯格的电影中常常探讨人性的复杂性和社会问题的真实面貌。他的作品对人性中的善良、恶意、欲望和孤独等主题有着深刻的思考，并通过真实的情节和人物关系来触动观众的心灵。他的电影往往具有一种内敛而深沉的力量，能够在静谧的叙事中引发观众的情感共鸣。

(2) Dogme95宣言与《酒精计划》的创作。《酒精计划》从真实性和现代性的叙事手法、同期录音和自然光的运用、手持摄影机和朴素的视觉效果以及对人性的深刻探讨等多个角度体现了Dogme95宣言的精神和规则，形成了电影独特的艺术风格，揭示了深刻的社会内涵。

① 真实性和现代性的叙事手法。Dogme95宣言强调电影的真实性和现代性，而《酒精计划》正是一部以现实主义为基础的电影。故事围绕4名高中老师展开，讲述了他们为了摆脱日常的循规蹈矩而进行持续醉酒实验的经历。这种现实主义的叙事手法和对现代社会的探讨，与Dogme95宣言中强调的"故事必须是发生在现代"的规则相契合。

② 同期录音和自然光的运用。Dogme95宣言要求电影必须是同期录音，且不能使用特殊打光。在《酒精计划》中，观众可以感受到电影中的对话和场景是同期录音的，没有后期配音或配乐。此外，影片也充分运用了自然光，通过手持摄影机拍摄出的画面光线自然，没有明显的光学处理或滤镜，这也符合Dogme95宣言中对打光和滤镜的要求。

③ 手持摄影机和朴素的视觉效果。《酒精计划》采用手持摄影机拍摄，这种拍摄方式使得画面更具真实感和动态感，同时也增强了电影的纪实风格。此外，电影中的视觉效果朴素而直接，没有过多的特效或修饰，这也符合Dogme95宣言中追求电影纯粹性和真实性的要求。

④ 对人性的深刻探讨。Dogme95宣言强调电影应该探讨真实和深刻的主题。《酒精计划》以4名高中老师的生活和内心世界为切入点，通过醉酒实验展现了人性的复杂性和社会问题的真实面貌。电影对人性中的欲望、自我毁灭、逃避现实等主题进行了深刻的思考，这种对人性探讨的深度和真实性与Dogme95宣言的精神相契合。

2) 视听语言

(1) 中年危机主题的画面表达。《酒精计划》是一部深入剖析中年危机的影片，导演托马斯·温特伯格通过一系列精准而富有张力的画面表达，成功地展现了中年危机在不同层面上的影响和给人们带来的挑战。这些画面不仅加深了观众对中年危机的理解和感受，也引发了人们对中年阶段生活和情感状态的思考和关注。

① 用特写强化焦虑的面容。影片中多次出现角色的焦虑面容的特写镜头。这些镜头往往采用近景或特写手法，突出角色眉头紧锁、眼神迷离等细节，以传达他们内心的焦虑和不安。这种表情特写不仅加强了角色的情感表达，也让观众能够更深入地感受到中年危机的压力。

② 场景设计构成隐喻。电影中多次出现角色深夜独酌的场景，这些场景通常发生在昏暗的房间内，并且伴随着角色的孤独饮酒和沉思，这种画面构图和色调的处理，不仅营造出一种孤独和压抑的氛围，也隐喻着中年人在面对危机时可能选择的一种逃避方式。影片中的教室常常混乱无序，无论是物品的散乱摆放，还是学生们的嘈杂混乱，都反映了中年人生活的无序、失控，让人难以应对。

③ 用色调表现压抑的心情。整部影片的色调偏暗，以冷色调为主，给人一种沉重和压抑的感觉。这种色调的运用不仅反映了主人公们内心的阴郁和绝望，也表现了中年危机的沉重。

④ 酒精的象征意义。影片中多次出现主人公们饮酒的场景，酒精成为他们逃避现实、缓解压力的工具。酒精的频繁出现不仅揭示了主人公们的酒精依赖问题，也象征着中年危机无法摆脱的困境。

(2) 自然流畅的声音效果。《酒精计划》中的声音设计从整体上来看是高度协调的，无论是音乐、环境音，还是对话、音效，它们都紧密围绕影片主题展开，展现出中年人的内心挣扎。这种声音设计的整体协调不仅增强了影片的艺术感染力，还使得观众能够更深入地理解和感受影片所要传达的主题信息。

① 利用重复音乐，渲染情绪气氛。《酒精计划》中的重复音乐为影片增色不少，它不仅增强了情感的表达，还为观众营造了特定的情感氛围。在角色们欢聚一堂、畅饮狂欢的场景中，轻松愉快的音乐不断重复，营造出轻松愉悦的氛围。然而，随着剧情的发展，当角色们开始面临酒精带来的负面影响时，音乐也转变为更加沉重和深沉的调调，营造出压抑和不安的氛围。这种音乐与剧情的紧密结合，使得观众能够更深入地感受到角色们的内心变化和情绪波动。

② 利用多层次环境音，强化人物关系。电影中的环境音不仅为场景提供了背景，还强化了主题中关于社交和人际关系的探讨。在电影的多数场景中，当角色们身处酒吧、聚会或其他社交场合时，背景中常常充斥着嘈杂的声音。这些声音包括人声鼎沸、音乐喧嚣、酒杯碰撞等，共同营造了一个充满活力和热闹的社交氛围。这样的环境音为观众传达了一个信息：在这些场合中，人们往往寻求释放和逃避，而酒精成为他们达到这一目的的手段之一。当角色们举杯畅饮时，酒杯的碰撞声、液体的流动声等细节音效，让观众更加身临其境地感受到他们当下的情感状态。

当角色们独处时，环境较为安静，这与嘈杂的社交场合形成了鲜明对比。这种环境音的选择强化了角色们的孤独感和内心挣扎，同时也反映了他们在酒精影响下对社交关系的渴望与矛盾。这些音效不仅增强了场景的真实感，还通过情感的共鸣让观众更加深入地理解角色们的内心世界。

酒吧的嘈杂声、聚会的欢笑声、孤独时的静谧声，这些环境音不仅反映了角色们所处的生活环境，也暗示了他们内心的状态和情感距离。当角色们沉溺于酒精带来的短暂欢愉时，背景音中狂欢和放纵的声音无疑加强了这种逃避现实的氛围，让音效与情感得以融合。

③ 利用简洁的人物语言，揭示人物内心。通过深入剖析人物的对话，我们可以清晰地窥见每个人物的动机与欲望。马丁与同事、朋友探讨生活的意义的对话，体现了他们内心深处对于人生价值的渴望。同时，酒精成为他们逃避现实、追求短暂快乐的工具，体现了现代社会中人们对于即时满足的渴望。

此外，马丁的酒后独白，表达了对自己人生选择的困惑和迷茫。这种自我认知的过程，使得马丁开始重新审视自己的生活，并试图找到真正的幸福与满足。

3. 亮点说说

《酒精计划》以4个高中老师进行长期醉酒实验为题材，突破了传统剧情片的框架，将酒精与人性、社会现象相结合，呈现了一部新颖、独特且颇具现实意义的作品。这种题材不仅让人耳目一新，也为电影注入了更强烈的观赏性和思考空间，引发观众强烈的情感共鸣。这种情感共鸣让观众更加投入到电影的世界中，与角色们一起走过了那段充满波折和挣扎的旅程。

4. 参考影片

《狩猎》[丹麦](2012年)，导演托马斯·温特伯格

《当幸福来敲门》[美](2006年)，导演加布里尔·穆奇诺

《男人四十》[中](2002年)，导演许鞍华

5.2.5 《海蒂和爷爷》

外文名：《Heidi》
出品时间：2015年
国家：德国、瑞士
导演：阿兰·葛斯彭纳
编剧：佩特拉·比翁迪娜·沃尔普
主演：阿努克·斯特芬、伊莎贝尔·奥特曼、莉莲·奈福、布鲁诺·甘茨、克里斯托夫·高格勒、安娜·申斯
出品公司：Studio Canal
类型：剧情、家庭
片长：111分钟

1. 电影简介

阿兰·葛斯彭纳是一位出生于1976年的瑞士导演和编剧。他的电影作品因深刻的情感描绘和独特的叙事风格而受到关注。他在《海蒂和爷爷》中遵循了小说故事文本的传统线性

叙事结构，通过画面和音乐的巧妙渲染，营造出完整且富有感染力的故事氛围。这种表现方式激发了观众在观影过程中的丰富想象力和审美体验，为影片赋予了更多的诠释空间。此外，阿兰·葛斯彭纳还执导了多部电影，他的电影作品多样且富有深度，展现了他在导演和编剧领域的才华和实力。他的作品以情感真挚、叙事独特而著称，为观众带来了深刻的观影体验。

《海蒂和爷爷》是一部德国剧情电影，于2015年12月10日在德国上映，并于2019年5月16日在中国上映。这部电影改编自约翰娜·斯比丽所著的长篇小说《海蒂》，主要讲述了天真可爱的小姑娘海蒂被姨母送到阿尔卑斯山上，与脾气古怪的爷爷同住的故事。在这里，海蒂收获了羊倌彼得的友情和孤僻祖父的亲情，还与山下彼得的家人打成一片。然而，一天姨母突然出现，将海蒂连哄带骗卖到了法兰克福的泽塞曼家，成为小姐克拉拉的伴读。克拉拉幼年丧母，大病一场后无法站立，只能与轮椅相伴。在海蒂的陪伴下，克拉拉找到了生活的乐趣和希望。影片以阿尔卑斯山区的壮丽自然风光为背景，展现了海蒂与爷爷、彼得、克拉拉等角色之间的深厚情感。故事传递了亲情、友情和自然的重要性，让观众在欣赏美丽画面的同时，感受到温暖，得到心灵的治愈。同时，影片也引发了观众对于人性、成长和人生价值的思考。

2. 分析读解

《海蒂和爷爷》是一部温馨、感人的电影，通过展现海蒂与爷爷以及其他角色之间的深厚情感，让观众体会到亲情、友情和自然的重要性。这部电影也让我们明白，无论身处何处，我们都应该珍惜身边的人和事，保持一颗纯真、善良的心。

1) 温情叙事与真善美的主题表达

(1) 凸显真善美的主题表达。电影深刻展现了海蒂与爷爷之间深厚的亲情以及与在山上生活的过程中结识的牧童男孩彼得之间的友情，无论是亲情还是友情的展现，都使得电影更加具有人文关怀和温情脉脉的氛围，尤其是环境元素参与叙事，凸显了真善美的主题表达。

① 电影通过美丽的自然景观颂扬了自然之美。电影中的阿尔卑斯山风景如画，群山绿野，空气清新，充满了宁静与和谐。这种自然环境不仅为海蒂提供了一个自由、无拘无束的成长空间，也让她能够体验到与大自然亲密接触的乐趣。在乡村生活中，海蒂与爷爷、牧童男孩彼得等人过着简单而纯朴的生活。他们无须担心复杂的社交关系，也没有都市生活的压力，只需关注日常的生活和季节的变化。这种简单而纯粹的生活方式让人感受到生活的本质和美好。

② 影片揭示了都市的"冷漠"。影片中，海蒂被迫离开阿尔卑斯山，被送到法兰克福当富家小姐克拉拉的玩伴。在这个都市环境中，海蒂面临着诸多挑战和困境。尽管海蒂在都市中也结识了新的朋友，但与乡村生活的简单纯朴相比，都市生活显得复杂、冷漠。海蒂在这里感受到的孤独、无助与困惑，这些都是都市"冷漠"一面的体现。这种对比不仅体现了小海蒂的成长与变化，也传递出导演对自然与都市生活的深刻思考。影片呼吁人们在追求现

代化、都市化的同时，不要忽视自然与乡村的价值，要保持对生活的热爱与向往，追求内心的宁静与和谐。

(2) 摆脱传统的童话叙事逻辑。电影的文本改编摆脱了传统的童话叙事模式，呈现一种更为真实和触人心弦的故事叙述，在保留小说与童话故事精髓的同时，通过创新的手法让观众对故事有了全新的认识和感受，无论是故事情节、人物设定还是视听效果，这部电影都展现出独特的艺术魅力和深厚的文化内涵。

① 采用非线性叙事结构。传统的童话故事往往遵循清晰明了的叙事线索，从起始到高潮再到结局，然而《海蒂和爷爷》在叙事上更加自由和灵活。影片并不仅仅按照时间顺序来讲述海蒂的成长经历，而是通过回忆、闪回等手法，将过去与现在、现实与幻想交织在一起，形成了一种非线性的叙事结构。这种结构使得故事更加富有张力和深度，也让观众更深入地了解了角色的内心世界。

② 淡化戏剧冲突。传统的童话故事往往强调戏剧冲突和矛盾，以此来推动故事的发展，但在《海蒂和爷爷》中，这种戏剧冲突被淡化了许多。影片更注重展现人物之间的情感交流和内心的挣扎，通过细腻的表演和深入的刻画，让观众能够感受到角色的喜怒哀乐和成长变化。这种叙事方式使得故事更加贴近现实，也更容易引起观众的共鸣。

③ 关注角色心理成长。影片将重心放在海蒂的心理成长和性格塑造上，而不是单纯地展示冒险和奇幻元素。影片通过展现海蒂与爷爷、彼得以及其他人物之间的互动和关系，深入探讨了海蒂内心的变化和成长。这种关注心理成长的叙事方式，使得故事更加深入人心，也让观众从中获得了更多的启示和感悟。

《海蒂和爷爷》的电影改编在叙事逻辑上进行了大胆的创新和尝试，摆脱了传统的童话模式，呈现一种更为真实和触人心弦的故事叙述。这种叙事方式不仅使得故事更加富有张力和深度，也可以让观众更深入地了解角色的内心世界和成长历程。

2) 视听语言

(1) 烘托温情氛围的光影运用。在烘托温情氛围方面，光影运用起到了至关重要的作用。导演巧妙地运用光线和影调，营造出温暖而富有情感的画面，为观众打造了一种舒适、感人的视觉体验(见图5-6)。

图5-6 电影《海蒂和爷爷》剧照1

① 影片中的光线运用非常考究。导演经常采用柔和的自然光(如阳光、月光等)来照亮场景。这种光线不仅使画面自然，还能够给人一种温暖、舒适的感觉。电影用光影巧妙地构建出阿尔卑斯山脉的绝美景色，为故事的发生提供了一个如诗如画的背景。阳光透过山间的缝隙，洒落在翠绿的草地和蜿蜒的小径上，形成了斑驳的光影效果，给人一种宁静而温暖的感觉。这种光影效果不仅展示了大自然的美丽，也为人物的情感表达提供了有力的支持。当海蒂在阁楼上翻滚时，阳光正好从窗外射进屋里，尘埃在光中飞舞，映衬出海蒂天真烂漫的笑脸。这样的画面不仅展现了大自然的和谐和美丽，也传递了人物内心的愉悦和满足。

② 影片中的影调处理非常到位。导演通过巧妙地安排阴影的位置和形状，营造出了丰富的空间感和层次感。同时，阴影的明暗对比也起到了强调情感的作用。例如，在克拉拉带领海蒂观看母亲画作的场景中，光线集中在克拉拉面部和画作的一部分，而克拉拉的下半身和身后的房间则隐没在光线的阴暗处。这种明暗对比不仅突出了克拉拉对母亲的怀念之情，也增强了画面的艺术感。

③ 影片还通过光影的对比和变化来表现人物的情感变化。例如，在海蒂刚到爷爷家时，屋内的光线显得比较阴暗，给人一种沉闷、压抑的感觉。但随着海蒂和爷爷之间关系的逐渐融洽，屋内的光线也逐渐变得明亮起来，反映出人物内心的愉悦和轻松。这种光影的变化不仅与故事情节的发展相呼应，也进一步加深了观众对人物情感的理解。

(2) 营造唯美质感的画面造型。这部电影的画面构图堪称精致，影片中将自然美、人物情感与故事情节完美结合，营造出一种宁静而温馨的氛围。

① 电影中的画面构图非常注重自然元素的运用。阿尔卑斯山脉的壮丽景色、蓝天白云、绿草如茵等自然元素在电影中都得到了充分的展现(见图5-7)。导演巧妙地运用这些自然元素，使得整个画面充满了生机与活力。同时，这些自然元素也为故事的发生提供了美丽的背景，丰富了观众的视觉体验。

图5-7 电影《海蒂和爷爷》剧照2

② 电影中的画面构图非常注重人物与环境的和谐关系。在电影中，人物往往与自然景色相互映衬，构成了和谐而美丽的画面。例如，当海蒂在山中奔跑时，镜头紧随其后，捕捉到她欢快的身影和身后的壮丽山景，形成了一幅动态的画面。而当海蒂和爷爷坐在木屋前，

背后是巍峨的山脉和明媚的阳光,这种画面构图不仅突出了人物与自然的和谐关系,也增加了画面的美感。

③ 导演巧妙地运用了对比和对称等构图技巧。例如,在影片中经常出现的一些对称画面,如山峰的倒影、房屋的窗户等,这些画面展现了导演对于构图技巧的精细掌握。同时,对比也是电影画面构图中的一个重要手段,如明与暗、冷与暖等对比都被巧妙运用,增强了画面的视觉冲击力和艺术美感。

④ 电影中的情感表达也通过画面构图得到了细腻的展现。例如,当海蒂被姨妈欺骗离开爷爷家去法兰克福时,镜头紧随其后,捕捉到她落寞的身影和背后的远山,形成了一种哀而不伤的画面氛围。这种构图方式不仅传达了人物的情感状态,也引发了观众的情感共鸣。

(3) 烘托情绪气氛的声音设计。电影《海蒂和爷爷》在声音设计上同样出色,通过各种音效和音乐的运用,为观众打造了一种沉浸式的观影体验,让人仿佛置身于阿尔卑斯山脉之中,与海蒂一同经历她的人生冒险。

① 电影中的自然音效设计得非常精细。观众可以听到风吹过山谷的声音、溪水潺潺的流淌声、牛羊的鸣叫声等,这些声音不仅增强了观众观看电影的沉浸感,也让观众感受到了大自然的生机与活力。同时,这些自然音效还与海蒂的情感状态相呼应,如当她感到孤独或失落时,背景音乐会变得忧伤和柔和;而当她感到快乐或兴奋时,背景音乐则会变得欢快和激昂。

② 电影中的配乐非常出彩。配乐师通过运用各种乐器和旋律,营造了一种温馨而感人的氛围。当海蒂与爷爷相处时,配乐充满了亲情的温暖和关爱的力量;而当海蒂与彼得在山中玩耍时,配乐则充满了童年的欢乐和纯真的情感。这些配乐不仅增强了电影的情感表达力,也为观众带来了更加深刻的观影体验。

③ 电影中的对话和音效也设计得非常巧妙。例如,当海蒂与爷爷对话时,音效师会对声音进行调整和处理,让观众清晰地听到他们的对话内容,从而更加深入地了解他们的情感状态。同时,电影中还运用了一些音效来突出某些情节或情感,如当海蒂被姨妈带走时,音效师通过增强背景音乐的哀伤和沉重感,让观众深刻地感受到了海蒂的失落和不舍。

3. 亮点说说

无论是海蒂与爷爷之间深厚的亲情,还是她与富家小姐克拉拉之间纯真的友情,都让人感受到深深的温暖。海蒂从一开始对爷爷的恐惧和误解,到后来完全依赖和信任爷爷,这种情感的转变和深化过程非常自然和真实。同样,海蒂与克拉拉之间的友情也经历了从陌生到熟悉,从疏离到亲密的过程,这种情感的递进和展现非常细腻和感人。

4. 参考影片

《千与千寻》[日](2001年),导演宫崎骏

《孙子从美国来》[中](2012年),导演曲江涛

《小鞋子》[伊朗](1997年),导演马基德·马基迪

5.2.6 《国王的演讲》

外文名：《The King's Speech》
出品时间：2010年
国家：英国、澳大利亚、美国
导演：汤姆·霍珀
编剧：大卫·塞德勒
主演：科林·费尔斯、杰弗里·拉什、海伦娜·伯翰·卡特、盖·皮尔斯、迈克尔·刚本
出品公司：韦恩斯坦国际影业公司
类型：剧情、历史、传记
片长：118分钟

1. 电影简介

汤姆·霍珀是英国著名的导演、电视制作人，出生于1972年。他以执导多部备受赞誉的影片而闻名，其中包括传记片《伊丽莎白一世》和励志片《国王的演讲》。霍珀的导演生涯始于迷你剧《丹尼尔的半生缘》。随后，他执导了多部电视剧和电影，逐渐在业界崭露头角。2010年，他凭借《国王的演讲》获得了第83届奥斯卡最佳导演奖。除了《国王的演讲》，霍珀还执导了很多备受关注的影片，如《悲惨世界》和《丹麦女孩》。其中，《悲惨世界》是一部根据同名音乐剧改编的电影，由休·杰克曼、罗素·克劳和安妮·海瑟薇等人主演，讲述了法国大革命时期的故事。而《丹麦女孩》是一部关于艺术家艾纳·韦格纳变性经历的传记片，由埃迪·雷德梅恩主演。

影片《国王的演讲》以真实历史为背景，讲述了一位患有口吃的国王在平民医生的帮助下，用勇气和毅力战胜口吃，最终成为国民英雄的故事。由科林·费尔斯饰演的主人公乔治六世，虽身处权力的巅峰，却承受着常人难以想象的压力。他患有严重的口吃，没有办法在公共场合进行流利的演讲。然而，他渐渐地意识到，不仅是为了自己，更是为了国家和人民，他必须勇敢面对这个缺陷，并做出改变。于是他毅然决然地踏上了艰难的治疗之路。在影片中，乔治六世的转变并非一蹴而就的。他经历了痛苦的治疗过程，也曾因为挫败而陷入绝望。但是，他始终坚守着对国家的承诺，不断地尝试、失败、再尝试。他引用了名言："勇气不是没有恐惧，而是在恐惧面前不屈不挠。"这句话，不仅激励着他自己，也触动了无数观众的心灵。

乔治六世的治疗之路，就像是一场战争。他面对的敌人，不是外部的威胁，而是内心的恐惧。他用自己的勇气和坚持，一点一滴地战胜了恐惧，赢得了尊重。当他最终站在话筒前，流畅而激昂地发表演讲时，我们看到的，不仅是一个国王的成长，更是一个普通人战胜自我的力量。《国王的演讲》不仅是一部讲述历史故事的影片，更是一部关于勇气、毅力和坚持的励志之作。它告诉我们，无论面临多大的困难，只要我们有勇气去面对，有毅力去坚

持，就一定能够战胜自我，成就非凡。

影片的结尾干净利落，却充满了力量。乔治六世的演讲，不仅赢得了民心，他也用自己的行动证明了自己。这不仅是他个人的胜利，更是对整个国家的鼓舞。影片以这样一个强有力的结尾，让我们对勇气、毅力和坚持有了更深刻的理解，也让我们对未来充满了信心和期待。

2. 分析读解

1) 鲜活人物形象的塑造

(1) "不完美"的国王。这部电影不仅为我们展示了一个英国历史上真实的国王——乔治六世，还通过对他形象的深入刻画，让观众看到了人性的复杂性和内在的力量。

乔治六世是一位"不完美"的国王，他患有严重的口吃。这种生理缺陷不仅影响了他的自信心，也给他带来了巨大的心理压力。他会因为自己的缺陷而感到沮丧、愤怒，甚至会通过骂脏话的方式来发泄自己的情绪。他有深爱他的妻子——伊丽莎白，她是他的支持者，也是他的后盾。他们的关系不仅体现了夫妻之间的深情厚意，也展示了乔治六世作为一个普通人的情感世界。尽管有着严重的语言障碍，但通过治疗和训练，他逐渐掌握了控制自己语言的技巧，这也体现了他对于国家和人民的责任感和使命感。

《国王的演讲》中的国王形象是一个充满人性、有情感、有责任感的形象。他并不是一个完美无缺的国王，但他的坚韧、勇气和责任感却深深地打动了观众。这部电影让我们看到了一个真实的国王，也让我们看到了一个普通人如何通过自己的努力和坚持去克服困难、实现自我价值的过程。

(2) "不寻常"的医生。莱昂纳尔·罗格医生是一个"不寻常"的存在。他并不是一个刻板严肃的医生，而是一个有幽默感、能够和病人建立深厚友谊的人。这种形象与当时社会普遍对医生的刻板印象形成了鲜明的对比，也使得影片更加具有观赏性和感染力。他不仅在治疗乔治六世的语言障碍上展现了独特的专业技巧，两人的相处状态也是独具特色，这种不同寻常的医患关系构成了一个重要的叙事线索。

① 莱昂纳尔·罗格医生的治疗方法本身就很不寻常。他并没有采用传统的、刻板的训练方法，而是鼓励乔治六世放松身心，通过一系列看似简单实则精心设计过的练习来重建乔治六世对语言的控制。他为乔治六世创造了一个信任和舒适的环境，这使得治疗过程更加人性化，也更容易让乔治六世敞开心扉。

② 莱昂纳尔·罗格医生与乔治六世的相处模式也不同寻常。他并没有因为乔治六世是国王的儿子而对其毕恭毕敬，反而以平等、尊重的态度与其相处，这在当时的社会背景下是相当罕见的。他不仅要求乔治六世称呼自己为"莱昂纳尔"，还在治疗过程中坚持让乔治六世按照他的"规矩"行事。这种平等和互相尊重的态度为治疗营造了一个良好的氛围，也让乔治六世感受到了前所未有的自由和放松。

(3) 坚韧而温暖的妻子。妻子伊丽莎白形象的塑造是多维度且深入人心的。这一角色的成功塑造不仅为影片增添了丰富的情感色彩，也为影片的主题和叙事提供了强有力的支撑。

① 伊丽莎白是一位具有坚韧品质的女性。在丈夫乔治六世因严重的口吃问题而承受巨大压力时，伊丽莎白并没有选择逃避或放弃。相反，她坚定地支持丈夫，陪伴他度过每一个艰难时刻。她的坚韧和毅力成为乔治六世克服障碍的重要动力。

② 伊丽莎白是一位聪慧且情感细腻的女性。她了解乔治六世的内心世界，理解他的痛苦和挣扎。她以女性的细腻和柔情，为丈夫提供情感上的支持和安慰。同时，她一直在为乔治六世寻找合适的治疗方法和语言教练，并用她的智慧帮助他逐渐找回自信和勇气。

③ 影片还通过伊丽莎白与乔治六世之间的互动，展示了他们之间的深厚感情。无论是伊丽莎白望向乔治六世的鼓励的眼神，还是他们在私下里相互倾诉、相互依靠的场景，都让观众感受到了他们之间的真挚情感。这种情感的展现不仅增强了影片的感染力，也使得伊丽莎白的形象更加立体和生动。

伊丽莎白以她优雅的仪态和温和的态度赢得了人民的爱戴和尊敬，她在公众场合的表现以及她对于皇室成员和人民的关怀都体现了她的智慧和魅力。这一形象的塑造不仅为影片增添了历史真实感，也使得伊丽莎白成为一个充满人性光辉的角色。

2) 视听语言

(1) 生动鲜活的话语表达。这部电影不仅仅是关于一个国王如何克服自身缺陷的故事，更是一部揭示人性与权力交织较量的杰作。电影中的语言设计，犹如一场精心编排的交响乐，每个音符都扣人心弦。乔治六世颤抖的声音、莱昂纳尔·罗格医生坚定的口吻，以及他们之间的对话，都成为这部电影的灵魂。

① 每位角色的台词都充满了鲜明的个性特征。乔治六世的措辞通常正式、典雅且有力，彰显了王者的威严和庄重。莱昂纳尔·罗格医生的语言则更加直接、随意，有时带有澳大利亚的口音和俚语，符合他平民阶层和演讲治疗师的身份。伊丽莎白的语言风格则正式而优雅，用词庄重得体，富有女王的尊严。

② 台词富有情感深度，直接而真实地表达了人物内心的情感波动和心路历程。无论是乔治六世面对演讲时的焦虑和恐惧，还是罗格医生对乔治六世耐心而坚定的鼓励，都通过台词得到了深刻而细腻的展现。在他们的对话中，我们可以看到乔治六世的无奈和困惑。他问莱昂纳尔·罗格医生："如果我是国王，我的权力又在哪里？我能宣战吗？我能组建政府？提高税收？都不行！可我还是要出面坐头把交椅，就因为整个国家都相信我的声音代表着他们。但我却说不来。"这段话表现了乔治六世的无奈和挣扎，也展现了他作为一个国王的责任和担当。而罗格医生则给予了乔治六世坚定的支持和鼓励，他告诉乔治六世："请不要那样做。"这句话虽然简单，但却充满了力量。影片的台词设计充满了文学艺术性，不仅揭示了人物的性格和关系，也推动了故事的发展。台词中的幽默、智慧以及对白的设计，都使得观众在品味影片时能够感受到语言的美感和魅力。尽管电影中的台词充满了文学艺术性，但它们并没有脱离现实生活。相反，这些台词的口语化、生活化，使得观众能够更加真实地感受到人物的情感和心路历程，也更加容易引起观众的共鸣。

《国王的演讲》中生动鲜活的语言设计，不仅展示了人物的情感和内心世界，更揭示了人性与权力之间的较量。这部电影通过语言的力量，让我们看到了一个国王的成长和蜕变，

也让我们对人性有了更深刻的认识。它告诉我们，无论身处何种地位，面对何种困境，只要我们有勇气面对自己、坚定信念，就一定能够战胜一切挑战。

(2) 电影音乐的完美应用。音乐巧妙地融入了电影的情节和氛围，为影片增色不少。电影中的音乐主要有两种：一是经典乐曲；二是原创配乐。

经典乐曲的运用巧妙地增强了电影的情感深度和艺术价值。导演和配乐师精心选择了贝多芬的《第七交响曲》第二乐章和莫扎特的《A大调单簧管协奏曲》第一乐章等经典作品，将这些音乐与影片中的关键情节和氛围相结合，为观众带来了更加深刻的观影体验。贝多芬的《第七交响曲》第二乐章以其忧郁的小快板和沉着坚定的节奏，为乔治六世在战争阴霾下的演讲提供了恰到好处的背景音乐。这段音乐不仅烘托了整个国家坚定而从容的氛围，还通过其内在的力量感，传达了国王在艰难时刻所展现出的坚毅与勇气。而莫扎特的《A大调单簧管协奏曲》第一乐章则出现在国王接受莱昂纳尔·罗格医生独特的治疗法的场景中。这段音乐以其旋律的明丽而悠扬，为观众呈现了一个既温馨又充满希望的场景。在喜剧桥段中，这段音乐的运用更是锦上添花，为观众带来了轻松愉快的观影体验，同时也使得电影气质不落俗套，更加具有艺术性和观赏性。通过经典乐曲的运用，《国王的演讲》不仅成功地传递了影片所要表达的主题和情感，还让观众在欣赏电影的同时，感受到了经典音乐的魅力。这种音乐与剧情的完美结合，无疑为影片增色不少，也使得这部电影成为一部备受赞誉的佳作。

影片的配乐师亚历山大·德斯普拉凭借其精湛的技艺和独特的音乐视角，为影片创作了多首令人难忘的音乐作品。最令人印象深刻的无疑是开场时的钢琴曲《The King's Speech》。这首曲目以优雅的旋律和庄严的节奏，奠定了整部影片的基调。钢琴的音色温暖而深情，弦乐的加入则增强了音乐的庄重感，为观众呈现了一个充满历史感和时代感的英国皇室背景。随着剧情的深入，配乐也随之变化。在乔治六世面临演讲挑战时，配乐中透露出紧张而担忧的氛围，弦乐的紧张感与男主角内心的焦虑相互呼应，使得观众能够深刻感受到他的压力和挣扎。而当乔治六世在莱昂纳尔·罗格医生的帮助下逐渐克服口吃，最终发表鼓舞人心的演讲时，配乐也随之高涨，充满了希望和胜利的喜悦。德斯普拉为《国王的演讲》所创作的配乐，不仅与剧情紧密相连，还为观众带来了深刻的情感体验。他巧妙地将音乐与人物、情感和氛围相结合，使得这部影片在情感上更加动人、在视觉上更加生动。可以说，《国王的演讲》的成功，离不开德斯普拉精湛的配乐技艺和深情的音乐创作。

(3) 具有感染力的视觉画面。《国王的演讲》在视觉画面上同样表现出色，导演通过精心的色调运用、构图和光线处理，为观众呈现了一幅精致而富有历史感的英伦风光。这也使得影片在整体上更加完美，让观众在欣赏故事的同时，也能享受到一场视觉盛宴。

① 影片在色调上的选择极为精妙。影片以深灰色为主色调，不仅彰显了该片历史背景的厚重感，也为观众传达了主人公内心的挣扎与焦虑。深灰色是一种介于黑色与白色之间的颜色，它既不像黑色那样绝对，也不像白色那样明亮。这种色调给人一种沉稳、庄重的感觉，与电影中的历史背景相得益彰。影片中，乔治六世身处战争时期，面临着巨大的压力和挑战，深灰色的色调完美呈现了这一时期的氛围。同时，深灰色也是一种富有情感表达力的色调。在电影中，这种色调不仅凸显了主人公内心的挣扎与焦虑，也传达了他在困境中坚持

与努力的决心。在乔治六世在莱昂纳尔·罗格医生的帮助下努力练习演讲、克服口吃的场景中,画面中的深灰色都似乎在传递着力量,让观众感受到了他内心的坚定与勇敢。深灰色的色调还具有象征性,它象征着乔治六世所处的困境与压力,但同时也暗示着希望与成长的可能性。通过深灰色的色调,观众可以更加深入地理解主人公的情感变化与成长历程,感受到他在困境中的坚韧与勇气。

② 影片的构图非常讲究。影片开篇,一个庄重而威严的远景镜头,将观众带入了乔治六世的世界。摄影师巧妙地运用画面构图,突出了主人公身处高位的孤独与压力。这种构图方式不仅道出了电影的主旨——一个国王如何克服自身障碍,为国家和人民发表鼓舞人心的演讲,还提出了一个引人深思的问题:在权力的背后,隐藏着怎样的个人挣扎与成长?随着剧情的深入,影片的构图艺术愈发精彩。当乔治六世在莱昂纳尔·罗格医生的帮助下逐渐克服口吃后,画面中的构图发生了微妙的变化。镜头开始更多地关注人物的内心世界,通过特写和近景等构图方式,展现了主人公内心的挣扎与变化。这种构图手法不仅让观众感受到了乔治六世的痛苦与努力,也让我们更加期待他最终能够战胜自我,走向成功。在影片的高潮部分,乔治六世站在麦克风前,面对着全国民众发表演讲。此时,摄影师运用了大场景构图,将主人公与背后的历史背景相结合,展现了一个时代的精神面貌。这种构图方式不仅突出了演讲的重要性,也让观众感受到了历史的厚重感和时代的责任感。影片结尾,乔治六世成功发表了演讲,画面呈现一种简洁而有力的构图风格。这种构图方式既展现了主人公的成长与蜕变,也暗示了国家和人民的未来充满希望。在这样一个干脆利落、简洁有力的结尾中,观众可以深刻体会到《国王的演讲》所传达的力量与信念。

③ 影片的光线运用也十分出色。影片开篇,观众看到了一个昏暗的房间,壁灯的光线并不明亮,甚至有些阴郁。这种光线设计不仅符合开场的感情基调,更是巧妙地隐喻了乔治六世面临的困境与压力。阴郁的光线强调了主人公内心的挣扎与恐惧,同时也为后续的剧情发展奠定了基础。然而,在这样的光线环境下,观众的视线最终还是会回归到那盏壁灯上。尽管壁灯的光线并不明亮,但它却是房间中唯一的光源,象征着希望与坚持。这盏壁灯的光线逐渐成为乔治六世内心的寄托,并引导他走向自我挑战与成长的道路。随着剧情的深入,光线和色彩的运用也发生了变化。当乔治六世开始接受莱昂纳尔·罗格医生的帮助,努力克服口吃时,画面中的光线逐渐变得柔和而温暖。这种光线变化不仅与主人公内心的变化相呼应,更暗示着他开始走出困境,向着希望迈进。光线的变化,不仅展现了乔治六世内心的挣扎与成长,更让观众体会到了人性的坚韧与勇气。

3. 亮点说说

作为一部历史剧情片,《国王的演讲》不仅成功地呈现了第二次世界大战时期英国的历史背景,更通过主人公乔治六世的成长故事,探讨了人性中的挣扎、坚持与勇气。影片中对于真挚情感的细腻演绎以及深刻的人性探讨,给人以深刻的思考和启示。

4. 参考影片

《阿甘正传》[美](1994年)，导演罗伯特·泽米吉斯
《心灵捕手》[美](1997年)，导演格斯·范·桑特
《飞驰人生》[中](2019年)，导演韩寒

5.2.7 《困在时间里的父亲》

外文名：《The Father》
出品时间：2020年
国家：英国、法国
导演：佛罗莱恩·泽勒
编剧：佛罗莱恩·泽勒、克里斯托弗·汉普顿
主演：安东尼·霍普金斯、奥利维娅·科尔曼
出品公司：索尼影业公司
类型：剧情、亲情、悬疑
片长：97分钟

1. 电影简介

佛罗莱恩·泽勒是一位法国小说家、剧作家、电影导演，于1979年出生在巴黎，被英国《卫报》誉为"我们时代最令人振奋的剧作家"。

佛罗莱恩·泽勒的小说和戏剧作品都取得了显著的成功。2004年，他推出的第三部小说《邪恶的魅力》让他在法国声名鹊起，并赢得了重要的行际盟友奖。随后，他的戏剧创作也多次获得成功。2012年的黑色喜剧《父亲》不仅在国内取得了成功，还先后登上了伦敦和纽约的舞台，并由本人执导改编成电影。2016年的作品《风暴的高度》也被《卫报》评为当年最佳新话剧。在电影领域，佛罗莱恩·泽勒担任导演和制片人，他的作品以深刻的人性探讨、复杂的家庭关系和情感纠葛为特点，常常引发观众对社会伦理和道德的思考。他的作品不仅在法国受到欢迎，也在国际上获得了广泛的关注和赞誉。近年来，佛罗莱恩·泽勒的"家庭三部曲"引起了广泛的关注。这3部作品分别是2021年的《困在时间里的父亲》、2022年的《困在心绪里的儿子》以及《母亲》。这3部作品都以家庭为主题，通过深入的剧情和人物塑造，探讨了家庭关系、亲情和人性等复杂而深刻的主题。

《困在时间里的父亲》的剧情围绕一位名叫安东尼的老人展开。他原本是一个幽默乐观、独立自信的人，但不幸的是，他患上了阿尔茨海默病。随着病情的恶化，他的性格发生了巨大的变化，变得多疑、猜忌，并且经常与看护发生冲突。安东尼的小女儿多年前因意外去世，但他因为患病而忘记了这件事。大女儿安妮为了照顾他，不得不把他接回家中同住。然而，这引发了安妮夫妻间的冲突，最终导致他们离婚。几年后，安东尼的病情进一步恶

化，他开始对女儿恶语相向。此时，女儿交了一个法国男友，男友希望她可以去巴黎和他共同生活。面对这种情况，安妮决定将父亲送去疗养院。在疗养院里，安东尼在一位好心护士的陪伴下，逐渐找到了依靠。

这部电影通过独特的叙事手法，将正向时间和回溯时间交织在一起，使得真实和想象的时间相互交错，用影像再现了阿尔茨海默病患者脑海中那些彻底糊化的记忆，而错乱的时空却能把患者那些最无力的爱、最困惑的矛盾都平静地展现在观众面前。

2. 分析读解

1) 碎片化叙事

碎片化叙事是一种非线性叙事方式，它将一个完整的故事或情节切割成多个碎片或片段，然后通过交叉、跳跃、倒叙等手法将这些碎片重新组合起来，呈现一种独特的叙事效果。在碎片化叙事中，故事的进展不再是单一的线性时间线，而是呈现多个时间线并行或者交错的状态。这种叙事方式可以使故事更加复杂、多变，也可以使观众在观影过程中产生更多的思考和解读。

《困在时间里的父亲》巧妙地运用碎片化叙事，展现了主角安东尼因患有阿尔茨海默病而出现的记忆错乱和时空混淆。电影的故事主体采用第一人称视角，通过安东尼的碎片化回忆和梦境来呈现他的内心世界。这些回忆和梦境在不同的时间、空间和人物之间跳跃和交叉，构成了一种复杂而混乱的叙事结构。观众需要在这种混乱中整理出故事的真实面貌，才能理解安东尼的困境和感受。

(1) 从患病老人视角展开碎片化叙事。电影巧妙地运用了碎片化叙事的手法，从患病老人安东尼的视角，为观众展现了一个充满混乱、模糊和矛盾的世界。电影叙事中的碎片化主要体现在以下几个方面。

① 时间线的跳跃。电影不按照线性时间顺序来叙事，而是在不同时间段、不同记忆中来回跳跃。观众需要跟随安东尼的思维，去拼凑出他经历的事件和情绪。

② 空间的混乱。由于疾病的影响，安东尼对空间的感知也出现了问题。电影中不断变换的房间、家具布局以及窗外的风景，都反映了他的空间认知障碍。

③ 记忆的重复与交叉。安东尼的记忆经常重复出现，而且不同的记忆片段有时会交叉在一起，使得故事更加难以理解。观众需要分辨哪些是真实的记忆，哪些是安东尼的幻觉或想象。

④ 感知的模糊。电影通过安东尼的视角展现了一个模糊、不清晰的世界。这种模糊性不仅体现在视觉上，也体现在听觉和触觉上，进一步加深了观众对安东尼混乱内心的感受。

通过这种碎片化叙事的方式，电影成功地模拟了阿尔茨海默病患者的思维状态，让观众能够深入体验疾病的破坏性和无情性。同时，这种叙事方式也为电影带来了悬疑感和复杂性，使得整个故事更具张力和深度，增加了观众的观影乐趣和思考空间。

(2) 生活空间的杂糅和重组。影片中，安东尼的生活空间不再是稳定和连贯的，他的记忆和现实是相互交错的。例如，他可能在自己的公寓里看到已故的妻子，或者在养老院中遇

到似乎是自己子女的陌生人。这种空间的杂糅和重组使得安东尼无法确定自己究竟身处何处，也使得观众在观影过程中感受到一种强烈的迷惘和不安。这种生活空间的杂糅和重组不仅体现在安东尼的记忆和现实之间的交错，还体现在他对于周围环境的感知上。在他的记忆中，不同的生活空间可能会相互重叠，使得他无法分辨哪些是真实的，哪些是虚幻的。例如，他可能将大女儿的公寓和养老院混淆，或者将过去的记忆和现在的现实混为一谈。

这种生活空间的杂糅和重组增强了电影的悬疑感。在安东尼的记忆中，不同的生活空间相互交织、重叠，观众无法确定哪些场景是真实的，哪些是安东尼的幻觉或回忆。这种不确定性和悬疑感，使得观众更加投入和关注电影的进展，试图揭开安东尼记忆迷宫的真相。

2) 视听语言

(1) 视觉元素突出迷茫、压抑的氛围。通过精心设计的视觉元素，电影成功地营造了一种迷茫、压抑的氛围，使得观众能够更深入地理解安东尼所经历的痛苦和挣扎。

① 在电影中，色彩在很大程度上影响着氛围的营造。电影以冷色调为主色调，以蓝色为基调。这种色调的选择不仅突出了电影忧郁、沉闷的氛围，也象征着主人公安东尼内心的孤独和迷茫。在他的记忆中，过去的色彩温暖而明亮，而现实的色彩则冷淡而模糊。这种对比不仅反映了安东尼记忆与现实之间的冲突，也表达了他对于过去的怀念和对现实的无奈。

电影中的色彩还用来区分真实与记忆碎片。在安东尼的记忆中，色彩通常是浓重和鲜艳的，尤其是暖色调的使用，如走廊场景中的黄色和橙色，给人一种怀旧和温暖的感觉。而在现实中，色彩则更加冷淡和模糊，呈现一种梦幻和不确定的感觉。这种色彩的处理方式不仅使得电影在视觉上更加丰富和多样，也使得观众能够清晰地分辨出安东尼的记忆与现实。电影中的色彩还用来表达人物的情感。例如，在安东尼与女儿安妮的对话场景中，通过运用柔和的蓝色调来表达他们之间的疏离和隔阂。而在安东尼独自一人的场景中，则常常使用暗淡的冷色调来强调他的孤独和无助。这种色彩的处理方式使得电影在情感表达上更加深沉和细腻，也使得观众能够更加深入地理解人物的内心世界。暗淡、冷淡的色调被用来描绘安东尼的记忆和现实，强调了疾病的冷酷无情和患者内心的孤独感。这种色彩的选择不仅增强了电影的视觉效果，而且对于营造电影的氛围、表达人物的情感以及深化主题都起到了关键的作用。

② 影片中的光线运用非常讲究。在安东尼的记忆片段中，导演采用了柔和、温暖的光线，营造出一种怀旧、温馨的氛围。而在现实场景中，则使用了较为暗淡、冷硬的光线，突出了安东尼所处环境的冷酷和无情。这种对比不仅增强了影片的视觉效果，也使得观众清晰地感受到安东尼的记忆与现实之间的冲突。

③ 导演在构图和角度的选择上非常用心。例如，在展现安东尼与女儿安妮的对话场景时，导演采用了近距离的特写镜头，强调了两人之间的紧张关系和情感隔阂。而在展现安东尼独自一人的场景时，则采用了较为开阔的镜头，突出了他的孤独和无助。这些角度和构图的选择都使得影片在情感表达上更加深沉和细腻。在影片中，导演通过巧妙地控制焦距和景深营造出不同的视觉效果。在展现安东尼的记忆片段时，导演常常使用大光圈和浅景深，模糊背景，以突出主体人物和情节。而在展现现实场景时，则使用较小的光圈和较深的景深，

使得画面更加清晰、真实。这种焦距和景深的控制不仅增强了影片的视觉效果，也使得观众能够更好地理解安东尼所处的环境和情境。

④ 导演巧妙地运用动态和静态的捕捉方式来展现人物的情感和内心世界。例如，在展现安东尼的记忆片段时，导演常常使用晃动的镜头和快速的剪辑来模拟安东尼内心的不稳定和混乱。而在展现安东尼独自一人的场景时，则使用静止的镜头和缓慢的剪辑来强调他的孤独和无助。这种动态与静态的捕捉方式使得影片在情感表达上更加深沉和细腻，也使得观众能够更深入地理解安东尼的内心世界。影片中还非常注重细节的捕捉与展示。例如，在展现安东尼的生活环境时，导演通过捕捉房间的布局、家具的摆放以及窗外的景色等细节来强调他的孤独和无助。而在展现他与家人之间的互动时，则通过捕捉微妙的表情、动作和眼神等细节来展现他们之间的情感隔阂和冲突。这些细节的捕捉与展示不仅使得影片更加真实可信，也使得观众能够更深入地理解人物的情感和内心世界。

(2) 听觉元素强调人物的心境与现状。这部电影不仅在视觉上通过精湛的摄影技巧打动了观众，其听觉元素同样出色，为影片的情感深度和沉浸感做出了巨大贡献。

① 音乐设计精湛且富有深度。一是通过音乐元素的巧妙运用，进一步强化了影片的情感表达、氛围营造以及主题深化。影片中的主题旋律或许并不明显，但音乐设计师通过不同的变奏和演奏方式，使得主题旋律在影片中得以贯穿。这种贯穿不仅增强了影片的连贯性，也使得观众在情感上更容易产生共鸣。二是音乐在影片中与角色的情感紧密相连。当安东尼感到困惑、不安或恐惧时，背景音乐可能会变得尖锐、刺耳或混乱，以增强观众对角色内心情感的感知。而当安东尼回忆起过去的美好时光时，音乐则可能变得更加柔和、温暖，营造出一种怀旧和温馨的氛围。三是影片中的音乐节奏与剧情发展紧密相关。在紧张或激烈的剧情片段中，音乐节奏可能会加快，增强了观众的紧张感和代入感。而在温馨或平静的剧情片段中，音乐节奏则可能放缓，营造出一种宁静和舒适的氛围。四是音乐与视觉元素的相互融合。通过运用音效、配乐和背景音乐等手段，音乐设计师成功地将音乐与视觉元素相融合，共同营造出一种独特的电影风格。这种融合不仅增强了影片的艺术表现力，也使得观众能够更加深入地理解和感受影片所传达的主题和情感。五是音乐在影片中具有象征意义。通过运用不同的乐器、音调和节奏，音乐设计师成功地为影片赋予了更深层次的象征意义。例如，某些悲伤的旋律可能象征着时间的流逝和生命的消逝，而某些欢快的旋律可能象征着对过去美好时光的怀念和回忆。

② 音效设计成功地营造出一种真实而触人心弦的氛围。一是影片中的环境音效做得非常逼真，观众可以清晰地听到医院的各种声音，如仪器的嗡嗡声、护士的交谈声，甚至是远处传来的车轮声和病人的咳嗽声。这种逼真的环境音效不仅增强了影片的真实感，也使得观众更容易沉浸在角色的世界中。二是声音与场景紧密结合，不同的音效强调不同场景的氛围和情感。例如，在安东尼的记忆中，音效可能更加柔和、温暖，如老旧的电视机声、轻柔的音乐、家人的笑声；而在现实中，音效则可能更加尖锐、刺耳，如刺耳的警报声、混乱的嘈杂声、令人不安的背景音效。这种音效与场景的紧密结合不仅增强了影片的沉浸感，也使得观众能够更深入地理解角色的情感和内心世界。

③ 人物语言设计细腻，能够让观众深刻洞察人物的内心世界。一是影片通过安东尼的

自言自语和与他人的对话，展示了他的脆弱和困惑。例如，当安妮告诉安东尼她要离开时，安东尼反复询问："你要离开？什么时候？为什么？"他的语气中充满了不解和痛苦，反映了他在疾病困扰下对现实的困惑和无力。二是影片的对白语言简洁而有力，没有过多的修饰和废话，每个词、每句话都直击观众的心灵，让观众深切感受到安东尼的痛苦和挣扎。例如，当安东尼问："他要做什么？"时，观众可以感受到他对安妮未来的担忧和对自己无能为力的挫败感。人物语言设计成功地传递了角色的情感，使观众产生了共鸣。无论是安东尼的绝望、安妮的愧疚，还是他们之间的爱与痛苦，都通过对白得到了充分的表达和传递，观众也从中感受到了人性的复杂和情感的深沉。

3. 亮点说说

影片采用了碎片式的感官叙事手法，以患者的第一视角展开。观众通过安东尼的视角，体验到了一个错乱无序、迷离混杂的世界。这种叙事手法打破了传统叙事结构，巧妙地运用正叙和倒叙的交织，使影片呈现一种非线性的叙事结构。这种叙事手法不仅增强了影片的艺术表现力，也更为真实地展现了阿尔茨海默病患者的内心世界。

4. 参考影片

《我脑中的橡皮擦》[韩](2004年)，导演李宰汉

《海边的曼彻斯特》[美](2016年)，导演肯尼斯·罗纳根

《记忆碎片》[美](2000年)，导演克里斯托弗·诺兰

5.2.8 《床垫里的百万欧元》

外文名：《Life's a Breeze》

出品时间：2013年

国家：爱尔兰、瑞典

导演：兰斯·戴利

编剧：兰斯·戴利

主演：菲奥纽拉·弗拉纳根、布莱恩·格里森

出品公司：木兰花影业

类型：剧情、喜剧

片长：83分钟

1. 电影简介

兰斯·戴利是一位多才多艺的爱尔兰电影人，身兼导演、编剧、演员、制片人和剪辑师

等多重身份。他的作品涵盖了多个电影类型,包括剧情片、喜剧片等。其中,他执导的《床垫里的百万欧元》《好医生》和《异教徒皇后》都受到了观众的喜爱和认可。作为一位电影人,兰斯·戴利在创作上不断突破自我,勇于尝试不同类型的电影和角色。他的作品风格独特,往往融入了一些非线性的叙事结构和时空跳跃,使得故事更具张力和深度。同时,他对于角色的刻画也非常细腻,能够让观众深入感受到角色的内心世界和情感变化。除了电影创作,兰斯·戴利还曾担任过制片人和剪辑师,这些经历让他对于电影的制作流程有了更深入的了解和掌控。他的制片作品和剪辑作品也都展现了他的专业素养和独特审美。

《床垫里的百万欧元》是一部温馨而富有戏剧性的家庭喜剧片。导演兰斯·戴利以其独特的视角和细腻的叙述方式,讲述了一个关于家庭、财富和亲情的故事。影片以一个典型的爱尔兰家庭为背景,主要围绕一位80岁的老人展开。老人把自己一生的积蓄——一百万欧元都藏在了自己睡的老旧床垫里,可这个床垫却在她不知情的情况下,被子女们给扔掉了。当老人将这张床垫中藏着百万欧元的事情告诉了子女后,子女们立刻展开了寻找床垫的行动。他们回忆起老人曾经提到过的床垫细节,开始在城市里四处寻找。然而,由于时间久远和记忆模糊,他们始终无法找到那张床垫。在寻找床垫的过程中,家庭成员间的矛盾开始显现。有人建议报警,寻求警方帮助,有人认为这是老人的玩笑,不必当真,还有人暗自盘算如何独占这笔钱财。这些矛盾不仅让家庭成员间的关系变得紧张,也为故事增添了戏剧性。后来,老人的孙女无意间发现了那张被当作垃圾扔掉的床垫。经过检查,他们惊喜地发现百万欧元完好无损地藏在床垫里。这个意外的转折让全家人都松了一口气,也让他们重新审视了自己对家庭和财富的态度。

2. 分析读解

1) 引人深思的叙事主题

《床垫里的百万欧元》通过讲述一个寻找床垫的故事,展现了家庭亲情的重要性以及人生态度的多样性。影片中的老人将一生的积蓄藏在床垫里,这体现了她对生活的珍视和对家庭的深厚情感。而子女们得知真相后的反应展现了他们对家庭财富的渴望和对老人的关爱。

(1) 以小见大的主题表达。影片通过家庭喜剧的形式,巧妙地揭示了家庭关系的复杂性、财富观念和价值观的冲突、对老年人的忽视和遗忘以及家庭责任和担当的缺失等社会问题。这些问题不仅存在于电影中的家庭中,也普遍存在于现实生活中,值得我们深思。

① 家庭关系的复杂性和矛盾。电影通过家庭成员发现床垫里的百万欧元后的不同反应,展现了家庭关系的复杂性和内在矛盾。有的家庭成员想要独占这笔财富,有的则希望将其用于家庭共同利益。这种对财富的不同态度,实际上反映了人们在面对经济利益时的自私和贪婪,以及家庭中的信任危机。

② 财富观念和价值观的冲突。电影中,老人将百万欧元藏在床垫里,反映了她对传统财富观念和价值观的坚守。然而,当这笔财富被家庭成员们发现后,他们的不同反应则体现了现代人对财富的不同看法。这种新旧价值观的冲突,不仅使家庭成员之间产生了矛盾,也

反映了社会中普遍存在的价值观差异和冲突。

③ 对老年人的忽视和遗忘。电影中，老人的床垫被随意丢弃，这一情节揭示了社会对老年人的忽视和遗忘。在现实生活中，许多老年人因为年龄、健康等原因被家庭成员甚至社会所忽视，他们的需求和感受往往被无视。电影通过这一情节，呼吁社会应更加关注和尊重老年人，并给予他们应有的关怀和尊重。

④ 家庭责任和担当的缺失。电影中，家庭成员们在面对百万欧元这一笔财富时，有的选择逃避，有的选择争夺，没有人愿意承担起家庭责任和担当。这种家庭责任和担当的缺失，不仅体现了现代社会中个人主义和功利主义的盛行，也反映了人们在面对家庭问题时往往缺乏责任感和担当精神。

(2) 喜剧背后的冷漠与酸楚。这部喜剧电影虽然在表面上呈现了一系列轻松幽默的家庭纷争和寻宝冒险，但深入剖析其背后，却隐藏着更为复杂和深刻的社会情感问题。

① 电影揭示了家庭成员之间的冷漠。老人的床垫被子女作为旧物随意丢弃，这一行为在某种程度上反映了子女们对老人的忽视和冷漠。他们可能更关心自己的利益和生活，忽略了与老人之间的情感交流和陪伴。即使在发现床垫中的财富后，家庭成员们的反应也是各不相同，这也暴露了家庭成员之间的不信任和冷漠。

② 电影展现了社会对于财富和物质利益的过度追求。在得知床垫中藏有百万欧元后，不仅家庭成员之间产生了矛盾，整个社会也都加入了这场狂热的寻宝中，甚至连电视台都邀请老人参加节目讲述床垫金额的由来。这种对财富和物质利益的过度追求，导致了社会关系的疏离和人们对真实情感的忽视。

③ 电影还隐含了对老人生活状态的酸楚描绘。老人一生勤劳节俭，积累了丰厚的财富，却选择将其隐藏而不是用于享受或投资。这反映了老人在社会中的地位和处境，他们往往被边缘化、被忽视，甚至被剥夺了享受生活和追求幸福的权利。而她留下的财产也并没有给家庭带来和谐和幸福，反而引发了一系列的矛盾和纷争。这种酸楚的描绘让人不禁思考老年人的生活状态和社会地位，以及我们如何更好地尊重和关爱他们。

《床垫里的百万欧元》这部喜剧电影背后所揭示的冷漠与酸楚，不仅是对家庭和社会问题的深刻反思，也是对我们人性中某些固有弱点的警示。我们应该更加关注老年人的生活状态和情感需求，珍惜家庭亲情和人际关系，避免因过度追求物质利益而忽视了真实情感和人性价值。

2) 写实化的视听语言

(1) 契合叙事节奏的声音运用。这部电影中声音的运用非常出色，在推动情节、刻画角色和营造氛围方面起到了关键的作用。

影片中的背景音乐与音效恰到好处地表达了情感，营造了氛围，增强了影片的感染力。在喜剧元素出现时，轻快的背景音乐营造了欢乐和轻松的氛围；而在情感深沉或紧张的情节中，背景音乐则变得低沉或紧张，让观众产生了相应的情感共鸣。当家庭成员们知道床垫下有巨额财富时，背景音乐轻快活泼，与角色们惊喜的表情和动作相呼应，提升了这一欢乐场景的氛围。在电影中的某些紧张时刻，如家庭成员之间的争吵或寻找床垫的过程中，则采用

低沉、紧张的背景音乐，营造出一种紧张的氛围，增强了情节的紧张感和吸引力。电影中通过家庭聚餐时的热闹喧嚣声、家庭成员之间的闲聊声等环境声音，展现了家庭氛围的温馨与和谐，为情节的发展提供了有力的背景支持。当床垫丢失的消息传开后，社会上各种声音的出现，如新闻报道、街头巷尾的讨论等，展示了社会对于这一事件的关注和热议，推动了情节的进一步发展。

(2) 旁白与对话有效传达情感。通过言简意赅的旁白和生动的对话，观众能够更好地理解角色的心理变化和故事情节的发展。例如，老人对子女的期望、年轻一代对财富的态度等对话，与情节中老人对子女的态度相呼应，加深了观众对老人的理解和同情。对话设计巧妙地揭示了家庭成员们内心的想法和情感变化，与情节的发展紧密相连，使观众能够更加深入地理解每个角色的立场和选择。

(3) 精巧的画面设计。

① 画面的色彩和色调较为写实质朴。电影在色彩运用上体现了写实质朴的特点，它避开了过于华丽或戏剧化的色调，选择了更接近现实生活的自然、温暖的色调，从而营造了一种质朴而真实的视觉效果。

影片的整体色调偏暖，这种温暖的色调给人一种舒适、亲切的感觉，仿佛观众正置身于一个真实的家庭环境中。无论是家中的木质家具、墙面的颜色，还是窗外明媚的阳光，都通过暖色调得到了充分展现。

影片在色彩运用上非常节制，没有使用过于鲜艳或夸张的颜色。即使是在角色面对巨额财富这样紧张刺激的情节中，影片也没有通过改变色调来刻意营造紧张氛围。这种节制的使用方式使得色彩更加贴近现实生活，增强了电影的真实感。

影片还通过色彩来传达角色的情感和心境。例如，在角色发现床垫下藏有巨额财富的情节中，整体色调保持温暖而自然，从而营造出一种温馨而美好的氛围。这种通过色彩传达情感的方式也使得影片更加朴实和感人。

② 画面构图精巧，注重审美性。在许多家庭场景中，导演使用了平衡和对称的构图手法。例如，当全家人围坐在餐桌旁讨论床垫的问题时，导演对每个人的位置都进行了精心安排，确保画面在左右两侧保持平衡。这种构图方式不仅增强了画面的稳定性，还强化了家庭和谐、团结的主题。

电影还巧妙地利用了景深和透视来增强画面的空间感。通过使用广角镜头和景深较大的场景，导演成功地引导了观众的视线，使得画面更加立体、更有层次感。这种构图技巧不仅增加了画面的视觉冲击力，还使得场景更加富有生活气息。

在关键情节点，导演还通过强化细节构图来突出焦点。例如，当角色在床垫下发现巨额欧元时，镜头聚焦在角色脸上的表情，从而让观众更加深入地感受到角色的惊喜和兴奋。另外，导演经常使用斜线、曲线等构图元素来引导观众的视线，以增强画面的动态感和流动性。最重要的是，导演会通过不同的构图方式来表达角色的内心世界和情感变化。例如，在角色面对家庭纷争和内心挣扎时，导演采用了一种更加紧凑和压抑的构图方式，让观众更加深刻地感受到了角色的内心冲突和挣扎。

3. 亮点说说

《床垫里的百万欧元》最突出的艺术特征可以归结为对人性多维度的细腻刻画以及对生活细节的深刻洞察。这部电影通过一系列精心设计的情节和场景，以富有现实主义和象征主义的手法，揭示了人性中的复杂情感，以及这些情感如何在现实生活中相互交织和碰撞。电影通过主人公一家在面对巨额财富时的不同反应，深刻展现了人性的复杂性。一方面，巨额财富成为家庭和谐关系的试金石，让原本和睦的家庭关系面临考验；另一方面，电影也通过家庭成员在处理这笔财富时的不同选择，展现了人性中的善良、正直和贪婪等不同面向。这种对人性的多维度刻画使得电影在情节上更加引人入胜，同时也为观众提供了反思人性和社会价值观的机会。

4. 参考影片

《率性而活》[韩](2007年)，导演罗喜灿

《遗愿清单》[美](2007年)，导演罗伯·莱纳

《金钱世界》[美](2017年)，导演雷德利·斯科特

5.3 欧洲地区电视剧鉴赏

5.3.1 《神探夏洛克》

英文名：《Sherlock》

出品时间：2010年

国家：英国

导演：保罗·麦圭根、尤洛斯·林等

编剧：马克·加蒂斯、史蒂文·莫法特等

主演：本尼迪克特·康伯巴奇、马丁·弗瑞曼、鲁珀特·格雷夫斯、马克·加蒂斯等

集数：共4季，12集

获奖情况：获得英国学院奖最佳男配角、最佳剧集等奖项，获第69届黄金时段艾美奖、美国演员工会奖、上海电视节白玉兰奖、美国声音效果协会奖、美国制片人工会奖等各类奖项提名，其中包括最佳电影电视奖、最佳男主角、最佳音效、最佳海外电视剧等各类奖项。

1. 电视剧简介

《神探夏洛克》是一部由英国广播公司制作的电视剧，它改编自阿瑟·柯南·道尔的侦探小说《福尔摩斯探案集》，该剧由马克·加蒂斯和史蒂文·莫法特共同创作，于2010年首播，第4季在2017年上线。它不仅在英国本土取得了巨大的成功，还在全球范围内赢得了多个重要奖项。除获得了专业领域认可外，它在观众中的口碑也非常好。《神探夏洛克》第1季在2010年播出后，刷新了英国近10年来的收视纪录，创下了1000多万的收视率，仅播出了20分钟就让主演本尼迪克特·康伯巴奇登上了BBC热榜，有超过两百多个国家和地区的观众看过这部作品。《神探夏洛克》第1季还在播出阶段，主演本尼迪克特·康伯巴奇就接到了包括斯皮尔伯格在内的多个国际知名导演的邀约，之后参演了多部著名电影作品。《神探夏洛克》凭借独特的剧情设定和出色的演员阵容征服了观众。以中国为例，这部电视剧的第1季在豆瓣网上的评分高达9.5分，大量观众在互联网平台上对这部作品做出积极评价，并十分喜欢饰演夏洛克和华生的演员，由于饰演夏洛克的演员头发是天生的自来卷，中国观众亲切地称呼他为"卷福"。

《神探夏洛克》将故事发生的时间和地点设定在当代英国伦敦，以福尔摩斯和华生的经典侦探故事为蓝本，主要讲述了天才侦探夏洛克·福尔摩斯和他的好友约翰·华生一起解决各种复杂案件的故事。电视剧共4季，每季有3集，每一集围绕一个主要案件展开，因此电视剧每一集的故事是独立的，同时又与前后剧集在叙事逻辑上和人物关系上有所联系。

电视剧有两位主人公：一位是夏洛克·福尔摩斯，另一位是约翰·华生。夏洛克是一个极具天赋的侦探，他拥有非凡的观察力和推理能力，能够从微小的细节中找出真相。他冷静、理性、聪明，但同时也有性格弱点，他冷漠、孤傲、时常以自我为中心，这些在他办案的过程中均有所体现。但正是他"不完美"的性格，才使得这个人物形象美好而生动。同样，他的工作搭档约翰·华生也是一个个性突出的人物，他曾是一名军医，从战场回到了英国伦敦以后，认识了夏洛克，并在夏洛克的引导下，逐渐克服自己内心的恐惧，有能力面对真实的自己。他能够很默契地了解夏洛克的所思所想，也能在夏洛克探案时给予他帮助。他是夏洛克的得力工作助手。在剧中，夏洛克和约翰一起破解了许多离奇的案件，包括连环杀人案、绑架案、恐怖袭击等。电视剧的每一集都充满了悬疑和紧张的气氛，观众可以在紧张刺激的剧情中感受到智慧与勇气的较量。

2. 分析读解

1) 契合时代特征的影视化改编

电视剧《神探夏洛克》根据长篇推理小说《福尔摩斯探案集》改编而成。由于小说设定的故事发生年代是19世纪，距离当前的时代相对久远，电视剧《神探夏洛克》的制作团队将故事发生的背景设定在21世纪，这样的时代设定更易于贴合当下观众的文化接受习惯。因此，电视剧在人物的外形特征、探案细节、影视道具使用等方面与原著有很大不同。首先，

夏洛克的服装造型充满了现代时尚气息，剧中的夏洛克喜欢穿定制的时尚西装和双排扣的大风衣。其次，他的探案工具也由原著小说中的放大镜、手杖等转化为摄像监控、化学仪器、手机等高科技设备。同时，在进行信息交流传输的过程当中，也经常会使用到互联网络、手机等，有时手机或网络邮件还会成为重要的破案线索。

在总体人物形象设定上，电视剧《神探夏洛克》一方面忠于原著，对人物的性格、学识等进行了还原；另一方面赋予了人物符合时代特征的身份与气质。电视剧有意识地将夏洛克的形象年轻化，让帅气俊朗的演员诠释这一角色，并在服化道等造型上突出人物的英气。戏中的夏洛克站姿笔挺，身材瘦削干练，皮肤白皙，一头卷发，五官深邃。他喜欢将风衣领子立起来，挡住修长的脖子，是外形完美、头脑聪敏的神探形象。这是满足观众审美需要、吸引观众观看的重要手段。

除了夏洛克，电视剧中其他角色的设计以及各个角色身上发生的故事均十分契合时代背景。例如，华生曾经是军医，有一定的心理障碍，这些细节的呈现既为后面夏洛克洞悉他的内心，并帮助他摆脱心灵枷锁埋下伏笔，同时也说明了现代战争的残酷性，让观众对战争有所反思。

《神探夏洛克》这部电视剧还对夏洛克和华生这对搭档的人物关系进行了重塑，让华生与夏洛克之间的关系显得更加的平等。在小说中，华生与福尔摩斯的关系类似主人与仆人，但在电视剧中，他们是一对出生入死的搭档，他们并肩作战，彼此了解。在案件分析和解决的过程中，华生能够凭借自己的知识积累给予夏洛克重要的启示，甚至能在关键时刻解救命悬一线的夏洛克。这种关系的设定让两个人物的形象都更加饱满和立体，也让观众更容易对他们产生共鸣和喜爱。两个人除了一起办案，还会出去吃饭，他们谈天说地，互相开着玩笑，在一次次合作探案中，不断完善和丰满彼此的内心，不断蜕变成更好的人。电视剧从更契合时代文化的角度对两人之间的关系进行重新设定，从而更符合观众的观看心理，更容易让观众产生共鸣。

在忠于原著的同时，制作团队以契合当代观众的审美需求和接受习惯的方式对小说进行了影视化改编，不仅成功拉近了与观众的距离，还赋予了原著以新的生命力，使得《神探夏洛克》成为一部既能引起观众共鸣又有深刻文化表达的佳作。

2) 精彩视听效果的营造

(1) 镜头画面设计突出视觉张力。《神探夏洛克》的镜头画面设计十分精巧到位，每一个镜头都充满了视觉张力和艺术感。制作团队巧妙地运用航拍、跟拍、特写等多样化的镜头语言，既展现了伦敦这座古老而现代的城市景观，又充分将探案的紧张、重要的线索细节等展现在观众眼前。创作团队非常注重画面的构图和色彩搭配，拍摄的每一个画面都十分精美，又意义深刻。例如，电视剧第1季第1集开篇，夏洛克来检查被害人遗体，导演选择将镜头角度放低，通过仰拍的形式进行画面呈现。画面中并未展现被害人的身体或面部，而是刻画了夏洛克拉开拉链的动作。导演将镜头藏在装遗体的袋子里，展现夏洛克拉开袋子的过程，同时用仰拍的角度让观众看到夏洛克俯下身来的近景，使整个画面极具冲击力。并且在这个画面中，夏洛克看向镜头，观众看向夏洛克，形成了看与被看的互动关系，让影像表达

更为鲜活。同时，电视剧中大量运用特写镜头来刻画重要的探案线索，如第1季第1集中反复出现的药瓶特写，第1季第2集中出现的黑莲花特写等。

(2) 精妙的剪辑让电视剧更具观赏性。《神探夏洛克》的剪辑师非常注重剧情的节奏把控，他们巧妙地运用快速剪辑、交叉剪辑等技巧，使剧情更加紧凑有趣。同时，他们也善于运用镜头之间的过渡和衔接，让整个故事线索更加流畅自然，特别是在展现夏洛克思考办案细节时，通常会用近景和特写镜头刻画他的面部表情，同时也会用叠加、文字解读等后期剪辑手段，将一些案件发生现场的细节与夏洛克分析思考的画面同时呈现。例如，第1季第1集夏洛克在案发现场根据被害女士的戒指、手链、指甲等细节来进行案件推敲，并对女士的人生经历进行分析，这些画面配有少量解释性文字。这样的手法不仅让观众在最短的时间内迅速了解了故事内容，也突出了探案剧"烧脑"的特点，让观众沉迷其中，沉浸式感受电视剧的魅力。

(3) 音乐音响设计营造悬疑气氛。电视剧《神探夏洛克》中并没有大量铺陈使用音乐音响，其音乐音响使用得恰到好处，不仅让悬念和紧张感更加突出，也让观众更加容易沉浸其中。通常在案件发生时，电视剧会以较为低沉紧张的背景音乐渲染阴森的气氛，使得整个场景更加扣人心弦，引导观众形成紧张的情绪。在夏洛克和华生对案件进行勘查、推理分析时，也会以探案现场的脚步声、夏洛克推理时的笔触声等音效与符合情节气氛的音乐搭配使用，让观众感受到强烈的真实感和揭秘案件的刺激感。

3. 亮点说说

电视剧《神探夏洛克》中的角色塑造深入人心，叙事风格幽默，探案推理元素设计得严谨而富有逻辑，并且作品的视觉效果良好。电视剧具有深刻的思想内涵，不仅呈现了探案的情节发展脉络，更揭示了人性的复杂和社会的残酷，展现了主人公对于正义和真理不懈追求的意志品质。

4. 参考电视剧

《黑镜》[英](2011年)，导演奥托·巴瑟斯特、尤柔斯·连恩、布莱恩·威尔许
《9号秘事》[英](2014年)，导演大卫·科尔
《神探狄仁杰》[中](2004年)，导演钱雁秋

5.3.2 《唐顿庄园》

英文名：《Downton Abbey》
出品时间：2010年
国家：英国
导演：布莱恩·派西维尔等

编剧：朱利安·费罗斯

主演：休·博纳维尔、米歇尔·道克瑞、劳拉·卡尔迈克尔、杰西卡·布朗·芬德利、吉姆·卡特等

集数：共6季，52集

获奖情况：获得最佳剧情奖等4次英国国家电视奖、最佳女配角等3次金球奖、15次黄金时间艾美奖、1次英国学院特殊奖，共获69次艾美奖提名奖，获美国演员工会奖等各类提名奖几十项。

1. 电视剧简介

《唐顿庄园》是一部英国历史剧，英国又将历史剧称为时代剧、古装剧，这类作品通常以某个特定历史时期或历史事件为背景，有着特定的镜头运动和场面调度以及自身的叙事风格；通过精细繁多的服装变换、各个社会阶层的生活场景和生活行为的展示，来彰显特定的历史时期。[①]这部电视剧充分突出了历史剧的特点，从服装造型、历史文化还原等多个角度突出了历史剧的时代质感与艺术魅力。

《唐顿庄园》由英国独立电视台出品，于2010年首播，最后一季(第6季)在2015年上线。《唐顿庄园》一经播出便引发了观众的热烈讨论，其精彩的剧情、出色的演员阵容以及细致入微的历史细节都使得这部剧成为一部经典之作。

《唐顿庄园》将故事发生的时代设定于乔治五世在位时，编剧虚构了一个位于约克郡的庞大家族庄园——唐顿庄园，故事围绕在这里居住的格兰瑟姆伯爵一家展开。

剧中的主角们包括格兰瑟姆伯爵罗伯特·克劳利及其家族成员，以及生活在庄园中的仆人们。他们各自有着不同的性格和命运，但都在这个大家庭中扮演着重要的角色。电视剧《唐顿庄园》呈现了格兰瑟姆家族的日常生活、社交活动、家族成员之间的感情纠葛，以及在社会历史洪流的推动下不得不面对的庄园变革与经营挑战，通过唐顿庄园及格兰瑟姆家族的兴衰故事，展现了当时英国社会的风貌与历史变迁。

2. 分析读解

1) 鲜活生动的人物群像塑造

电视剧《唐顿庄园》以贵族格兰瑟姆一家为主要讲述对象，但同时十分注重对其他普通平民角色的人物塑造。电视剧既展现了住在楼上通过摇铃呼唤仆人们的贵族小姐、太太各自不同的性格与生活态度，也呈现了楼下辛勤劳作、各有故事的仆人们。通过群像化的人物角色设计，使得这些性格鲜明的人物各有特色且形象生动。

电视剧中主要呈现了格兰瑟姆伯爵，伯爵夫人珂拉，三个女儿玛丽、伊迪丝、西玻尔，以及老伯爵遗孀维奥莱特夫人等上层贵族阶级。这几位人物的性格既有个人特色，又有一定

[①] 黄佩，李奕楠. 英国历史剧的文化传承意识与表达策略[J]. 中国电视，2018(9)：96-100.

的社会共性。例如，电视剧中的三个女儿个性不同，二女儿自认为在家中不够受重视，上有长姐的压制，下有小妹分享父母对她的爱，因此在性格上会更加叛逆，她明里暗里经常与大姐作对，希望通过自己的行为吸引别人的注意。二女儿形象的设定与多数人的日常生活经验相符合，在多个子女的家庭中，即便父母给予同样的爱，但第二个孩子往往不会认同自己在家长心中占据极度重要的位置。因此，在设计二女儿的形象时，编剧赋予了二女儿伊迪丝以敏感脆弱却越挫越勇的性格。

电视剧中对遗孀维奥莱特夫人与伯爵夫人珂拉之间关系的呈现，让观众了解到了原来贵族也有婆媳纷争，与普通人家无异。婆婆维奥莱特夫人有时会旁敲侧击地抱怨伯爵夫人珂拉没能力生出儿子，导致庄园陷入继承权争夺的危机，而珂拉则不得不忍受着来自婆婆的压力。但是，在面对大事件时，婆婆维奥莱特夫人又能够与珂拉站在一条战线上一致对外。这种婆媳关系的呈现，不仅增强了剧情的冲突和看点，也让观众感受到了贵族生活中的人性化和真实感。

电视剧对格兰瑟姆伯爵的形象设计，既让观众看到了贵族的权威、责任与担当，又让观众看到了作为父亲、朋友、领导的格兰瑟姆伯爵人格的魅力。伯爵作为庄园的主人，他既要维护家族的荣誉和地位，又要关注庄园的经营和发展。同时，他也有着自己的情感纠葛和内心挣扎，让观众看到了贵族的真实面貌。例如，第1季中，伯爵曾经的勤务兵贝茨来投奔伯爵，伯爵让他做自己的贴身男仆。但这遭到了其他男仆的妒忌，也让贝茨多次被人设计陷入尴尬的境地。伯爵拗不过其他人的劝说，还是选择让贝茨离开庄园。然而，还没等贝茨走远，伯爵就为自己的决定懊悔不已，他连忙追回了贝茨。这段情节突出了伯爵善良、富有同情心的人格魅力，也让观众感受到了即便是贵族，也并非都居高临下、借势压人。

此外，伯爵平等地对待每一个人，并不觉得做过一些行业就低人一等。男管家卡森在年轻时曾做过喜剧演员，在当时的英国社会这一职业并不高贵，甚至是被人看不起的，连卡森自己都刻意遮蔽这段经历。但是，卡森年轻时的搭档找上门来，以卡森曾经的工作经历勒索他。在伯爵发现了这件事后，卡森一度以为伯爵会将他辞退，然而伯爵却表示这并没有什么。在卡森年老患病以后，伯爵并没有赶走他，反而是让他成为"超级大管家"，为新任管家提供意见。尽管卡森是仆人，但伯爵一家却将他和其他人都视作自己家中不可或缺的一分子。这些故事情节的呈现，让观众看到了伯爵富有人情味、温和宽厚的一面，让看似高高在上的贵族阶层变得可敬可爱。

2) 深入揭示社会历史变迁

《唐顿庄园》不仅仅是一部讲述贵族生活的电视剧，更是一部深入呈现社会历史发展的优秀作品。电视剧的故事背景设定在20世纪10年代的英国，正是第一次世界大战前夕，社会变革剧烈的年代。一共6季的电视剧沿着时间线索进行叙事，呈现了多个历史节点。例如，1912年到1914年之间，唐顿庄园生活奢华，青年无忧无虑，经常举办舞会，灯火通明至午夜；随后第一次世界大战爆发，庄园内的青年男性扛起枪保家卫国；而后工党崛起，社会变革，贵族制度由盛转衰，庄园逐渐没落。

编剧不仅仅在电视剧中做到了遵从历史，更充分地将人物命运走向与历史事件的发生发

展相联结，突出了大时代下形形色色的人们的生活境况，既让观众看到了社会变迁下的现实情况，又让观众看到风云际会下人的思想转变与行为改变。

唐顿庄园本身就是当时英国社会等级制度的呈现。在庄园中，仆人们只能住在楼下，贵族住在楼上，贵族需要贴身的仆人侍奉，也需要多人在后厨和庭院帮工。虽然同在一栋房子里，但楼上与楼下是两个不同的阶层。这两个阶层很少进行互动，贵族们往往通过摇动室内的响铃来呼喊仆人上楼帮忙，他们极少下楼走到仆人中间。这是对当时英国社会状况的再现，这种社会等级制度在当时的英国是非常普遍的，不仅在贵族庄园中存在，在城市的各个角落也有体现。然而，在《唐顿庄园》中，这种社会等级制度并不是一成不变的。随着故事的展开与时间的不断推移，电视剧展现了20世纪20年代前后，社会变革与社会思潮的兴起，推动了女性的不断抗争，女性身份地位不断变化。电视剧中既有贵族阶层女性对社会制度的反叛，也有平民阶层女性的自强不息。例如，唐顿庄园中的青年女仆歌薇不甘心一辈子做女仆，她在工作之余偷偷地练习打字和速记，最终在三小姐的帮助下离开了庄园，从事了自己喜欢的职业。

3) 服装道具突出英伦文化与历史现实

《唐顿庄园》的一大看点在于对贵族生活的呈现，剧中的服饰穿搭和建筑家具都充分突出了英国贵族的优雅与品位。电视剧中的服装和道具的设计都充满了英伦风情，同时服装造型又十分符合电视剧所表现的历史时代特点。

电视剧中，贵族们的服装华丽庄重，每个人都有自己的穿衣风格。而仆人们的衣服简单朴素，样式基本相同，没有过多的区别，多以深色为主色调，服装面料也与贵族有很大的差距。通过电视剧中的服装造型，观众可以明确感知到社会阶层的巨大差异。

电视剧中的服装不仅能够体现贵族的身份，同时也是表征社会时代变化的重要文化符号。例如，电视剧中三小姐西玻尔的思想最为开放，她反对穿一成不变的传统服装，曾明确提出反对女性穿束胸；她自己购买土耳其风格的服装，大胆尝试裤装，惊呆众人。同时，维奥莱特夫人的外孙女萝丝也十分追求时尚，她与其他小姐不同，日常喜欢穿蛋糕裙、水手领的上衣，这些个性化的服饰都体现了个人思想的进步与社会的变革。

除了服装，唐顿庄园中所有的陈设物品也都透露着这个家族的富贵与品位。在唐顿庄园中，每个房间都装饰得十分精致。从床铺到餐桌，从挂画到杯碟，都彰显着贵族的奢华大气，同时又突出了英国文化元素。电视剧中，餐桌上精巧的烛台、高档的餐盘、水晶杯等道具，极致地彰显了英国贵族生活的考究与奢华。

通过服装、道具等细节的处理，电视剧成功地将英国贵族的生活、英国的文化底蕴呈现给了观众。从服装到道具、从场景到对白，电视剧《唐顿庄园》都充满了英伦风情。电视剧对细节的把握、对艺术创作的执着追求以及尊重历史的态度，让《唐顿庄园》不仅受到本国民众的喜爱，也在世界范围内拥有庞大的观众群体。

3. 亮点说说

电视剧《唐顿庄园》将英国历史、英国文化以及英国贵族与平民的生活方式、风俗习惯

等展现得淋漓尽致。除了对英国人文历史有突出表现,该剧在人物形象的塑造上十分用心,无论是对贵族阶层还是对普通市民阶层的人物角色塑造都十分具有典型性。电视剧的视听语言表达极富巧思,画面呈现的意境与美感令人着迷。精美的视听制作加上丰富的剧情与精妙的台词设计,让这部作品具有极强的娱乐观赏性与文化内涵。

4. 参考电视剧

《红楼梦》[中](1987年),导演王扶林

《皇家律师》[英](2011年),导演迈克尔·奥佛尔

《万物生灵》[英](2020年),导演安迪·海伊、布莱恩·派西维尔、梅丁·休西因

参考文献

[1] 林同华. 宗白华全集(第2卷)[M]. 合肥：安徽教育出版社，2008.

[2] 张菁，关玲. 影视视听语言[M]. 3版. 北京：中国传媒大学出版社，2020.

[3] 田卉群. 经典影片读解教程[M]. 2版. 北京：北京师范大学出版社，2004.

[4] 苏牧. 荣誉[M]. 北京：人民文学出版社，2007.

[5] 大卫·波德维尔，汤普森. 电影艺术：形式与风格[M]. 曾伟祯，译. 北京：世界图书出版公司，2008.

[6] 戴锦华. 雾中风景：中国电影文化1978—1998[M]. 北京：北京大学出版社，2000.

[7] 戴锦华. 经典电影十八讲：镜与世俗神话[M]. 北京：中信出版社，2014.

[8] 苏牧. 新世纪新电影《罗拉快跑》读解[M]. 北京：生活·读书·新知三联书店，2004.

[9] 米开朗基罗·安东尼奥尼. 一个导演的故事[M]. 林淑琴，译. 桂林：广西师范大学出版社，2003.

[10] 路易斯·布努艾尔. 我的最后一口气：布努艾尔自传[M]. 刘森尧，译. 桂林：广西师范大学出版社，2003.

[11] 郑树林. 文化批评与华语电影[M]. 桂林：广西师范大学出版社，2003.

[12] 张会军. 电影摄影画面创作艺术与技巧[M]. 北京：中国电影出版社，2021.

[13] 安德烈·巴赞. 电影是什么？[M]. 崔君衍，译. 北京：中国电影出版社，1987.

[14] 蒂莫西·科里根. 如何写影评[M]. 宋美凤，刘曦，译. 北京：世界图书出版公司，2015.

[15] 钟大丰，舒晓鸣. 中国电影史[M]. 北京：中国广播电视出版社，1995.

[16] 克莉丝汀·汤普森，大卫·波德维尔. 世界电影史[M]. 陈旭光，何一薇，译. 北京：北京大学出版社，2004.

[17] 陈犀禾. 当代美国电视[M]. 上海：复旦大学出版社，1998.

[18] 让·波德里亚. 消费社会[M]. 刘成富，全志钢，译. 南京：南京大学出版社，2000.

[19] 戴锦华. 电影批评[M]. 北京：北京大学出版社，2004.

[20] 李显杰. 电影叙事学：理论和实例[M]. 北京：中国电影出版社，2000.

[21] 邵雯艳. 新编影视艺术基础[M]. 苏州：苏州大学出版社，2021.

[22] 齐格弗里德·克拉考尔. 电影的本性[M]. 邵牧君，译. 南京：江苏教育出版社，2006.

[23] 马塞尔·马尔丹. 电影语言[M]. 何振淦, 译. 北京：中国电影出版社, 2006.

[24] 安德烈·戈德罗, 弗朗索瓦·若斯特. 什么是电影叙事学[M]. 刘云舟, 译. 北京：商务印书馆, 2007.

[25] 胡正荣, 段鹏, 张磊. 传播学总论[M]. 北京：清华大学出版社, 2008.

[26] 金丹元. 电影美学导论[M]. 上海：复旦大学出版社, 2008.

[27] 史可扬. 影视批评方法论[M]. 广州：中山大学出版社, 2015.

[28] 聂欣如. 纪录片概论[M]. 上海：复旦大学出版社, 2010.

[29] 袁智忠. 外国电影史[M]. 重庆：重庆大学出版社, 2012.

[30] 罗书俊. 影视鉴赏教程[M]. 南昌：江西高校出版社, 2014.

[31] 严前海. 影视编导：艺术与形态的构成[M]. 北京：中国传媒大学出版社, 2021.

[32] 姜燕. 影视声音艺术与制作[M]. 2版. 北京：中国传媒大学出版社, 2017.

[33] 刘楠. 现代影视艺术理论与发展[M]. 长春：吉林美术出版社, 2020.

[34] 彭吉象. 影视鉴赏[M]. 2版. 北京：高等教育出版社, 1998.

[35] 许南明. 电影艺术词典[M]. 北京：中国电影出版社, 1986.

[36] 孙宜君, 陈家洋. 影视艺术概论[M]. 北京：国防工业出版社, 2012.

[37] 蔡洪声. 台湾电影的发展历程[J]. 当代电影, 1995(6)：36-42.

[38] 罗慧颖. 浅析香港TVB剧与内地电视剧的交流与发展[J]. 新闻世界, 2013(7)：267-268.

[39] 许乐. 1979—2005年香港警匪电影创作扫描[J]. 当代电影, 2006(3)：114.

[40] 庄廷江. 近年来台湾电影产业发展态势探析：基于2008年以来的电影产业数据[J]. 中国电影市场, 2016(9)：23-27.

[41] 黄佩, 李奕楠. 英国历史剧的文化传承意识与表达策略[J]. 中国电视, 2018(9)：96-100.

[42] 林杉. 深入向生活学习, 忠实于生活：电影剧本"上甘岭"创作经过[J]. 中国电影, 1957(3)：8-12.

[43] 胡伟立, 姚国强, 吴丽颖, 等. 一曲恢弘的悲悯之歌：电影《智取威虎山》音乐创作谈[J]. 当代电影, 2015(2)：27-31.

[44] 鞠薇. "神奇黑人"和"白人救世主"——电影《绿皮书》中的人物形象塑造和种族关系呈现[J]. 北京电影学院学报, 2019(4)：69-73.

[45] 谢君伟, 邹靖, 陈廖宇, 等.《长安三万里》：大唐风貌与中国诗词的动画表达——谢君伟、邹靖访谈[J]. 电影艺术, 2023(4)：81-87.

[46] 龙平平. 我为什么要写《觉醒年代》[J]. 中国民族博览, 2021(6)：30-35.

[47] 田海燕. 从英剧《神探夏洛克》管窥文学作品的影视改编[J]. 当代电视, 2016(5)：62-63.

[48] 吕晓志. 独辟蹊径, 另类狂欢：美国热播情境喜剧《生活大爆炸》浅析[J]. 中国电视, 2010(11)：84-89.

[49] 刘毅飞. 电影《摔跤吧！爸爸》的审美特征解读[J]. 电影文学, 2018(2)：147-149.

[50] 刘璐. 电影《寄生虫》的荒诞寓言与叙事类型[J]. 电影文学, 2020(6)：144-146.

[51] 吕晓志. 试论美国情境喜剧《摩登家庭》的艺术风格和文化意义[J]. 中国电视, 2013(6)：88-91.